Politiques sociales

Enjeux méthodologiques
et épistémologiques des
comparaisons internationales

Social Policies

Epistemological and
Methodological Issues
in Cross-National Comparison

P.I.E. Peter Lang

Bruxelles · Bern · Berlin · Frankfurt am Main · New York · Oxford · Wien

Jean-Claude BARBIER &
Marie-Thérèse LETABLIER (eds.)

Politiques sociales

Enjeux méthodologiques et épistémologiques des comparaisons internationales

Social Policies

Epistemological and Methodological Issues in Cross-National Comparison

P.I.E. Peter Lang
Collection « Travail & Société »
"Work & Society" Series
No.51

Avec le concours du Centre d'études de l'emploi et le soutien de l'Ambassade de France à Londres (Service Sciences et Technologie) et de l'Economic & Social Research Council, Université de Loughborough – Royaume-Uni.

Toute représentation ou reproduction intégrale ou partielle faite par quelque procédé que ce soit, sans le consentement de l'éditeur ou de ses ayants droit, est illicite. Tous droits réservés.

No part of this book may be reproduced in any form, by print, photocopy, microfilm or any other means, without prior written permission from the publisher. All rights reserved.

© P.I.E. PETER LANG S.A.
Éditions scientifiques internationales
Bruxelles / Brussels, 2005 – 4e tirage 2008 / 4th printing 2008
1 avenue Maurice, B-1050 Bruxelles, Belgique
www.peterlang.com; info@peterlang.com

ISSN 1376-0955
ISBN 978-90-5201-420-3
D/2005/5678/29

Information bibliographique publiée par « Die Deutsche Bibliothek »
« Die Deutsche Bibliothek » répertorie cette publication dans la « Deutsche Nationalbibliografie » ; les données bibliographiques détaillées sont disponibles sur le site http://dnb.ddb.de.

Bibliographic information published by "Die Deutsche Bibliothek"
"Die Deutsche Bibliothek" lists this publication in the "Deutsche National-bibliografie"; detailed bibliographic data is available in the Internet at <http://dnb.ddb.de>.

Table des matières / Table of Contents

Préface .. 9
Foreword ... 13
 Jean-Claude BARBIER & Marie-Thérèse LETABLIER

INTRODUCTION
Remettre la comparaison internationale
sur l'ouvrage et dans ses mots ... 17
 Jean-Claude BARBIER

When Words Matter. Dealing Anew
with Cross-National Comparison ... 45
 Jean-Claude BARBIER

PARTIE I. LES CATÉGORIES PRISES
DANS LE POLITIQUE ET LE NATIONAL
PART I. EMBEDDING CONCEPTS
IN NATIONS AND POLITIES

Comparaisons internationales.
La place de la dimension politique 71
 Bruno THÉRET

Nation et globalisation. Mécanismes de constitution des
espaces politiques pertinents et comparaisons internationales 97
 Olivier GIRAUD

La comparaison internationale.
Une méthodologie en quête de sens 119
 Silke BOTHFELD & Sophie ROUAULT

Comparing the Quality of Work and Welfare
for Men and Women across Societies 147
 Jacqueline O'REILLY

PARTIE II. LANGUES ET TRADUCTION
DANS LA COMPARAISON INTERNATIONALE
PART II. THE ROLE OF LANGUAGE
IN CROSS-NATIONAL COMPARISON

Comparer, traduire, bricoler .. 169
 Michel LALLEMENT

Words and Things. The Problem
of Particularistic Universalism ... 191
 Richard HYMAN

PARTIE III. LA CONSTRUCTION SOCIALE
DES OBJETS DE LA COMPARAISON
PART III. THE SOCIAL CONSTRUCTION
OF COMPARABLE OBJECTS

Comparing Welfare States. Conventions, Institutions
and Political Frameworks of Pension Reform in France
and Britain after the Second World War .. 211
 Noel WHITESIDE

La construction sociale de la catégorie
de « travailleur âgé » dans une perspective comparée 229
 Anne-Marie GUILLEMARD

La conciliation entre travail et activités familiales
à l'épreuve des pratiques quotidiennes .. 247
 Rossana TRIFILETTI

Vers la mixité méthodologique
en comparaisons internationales .. 271
 Linda HANTRAIS

Les auteurs / Contributors .. 291

Préface

Les recherches internationales et interdisciplinaires connaissent un regain d'intérêt depuis quelques décennies, en lien notamment avec la construction européenne. Les recherches comparatives sont de plus en plus encouragées, comme aussi les réseaux de recherche transnationaux et transdisciplinaires. L'impulsion européenne en matière de comparaisons est particulièrement visible depuis les années 1980, avec la mise en place de structures *ad hoc* pour les financer et les valoriser. Le résultat est que les comparaisons internationales sont de plus en plus utilisées dans tous les domaines et notamment dans celui des sciences sociales, tant par les chercheurs que par les responsables politiques qui ont besoin de connaître ce que font leurs voisins et de se comparer à eux.

Pour les sciences sociales, la Commission européenne est constamment à l'origine de programmes de recherche de grande ampleur depuis ceux sur la pauvreté des années 1970. Des observatoires et des réseaux ont été créés pour informer les décisions économiques et sociales : l'observatoire européen des politiques nationales contre l'exclusion sociale, l'observatoire du vieillissement et des personnes âgées, l'observatoire des politiques familiales, le réseau sur la garde des enfants et les politiques de conciliation entre travail et vie familiale, le réseau sur la situation des femmes sur le marché du travail. Leur rôle était de faire remonter vers la Commission des informations sur les situations dans les États membres. Les représentants nationaux identifiaient un objet d'étude commun et rassemblaient des données qui ensuite pouvaient faire l'objet d'analyses comparatives. Nul doute que ces dispositifs aient eu un effet sur la promotion des recherches comparatives européennes.

Non seulement la Commission européenne, mais aussi le centre de Vienne (Centre européen de coordination pour la recherche et la documentation en sciences sociales) et la Fondation européenne pour l'amélioration des conditions de vie et de travail de Dublin ont joué un rôle actif dans la promotion de la comparaison en tant que méthode des sciences sociales. Ces institutions ont encouragé les chercheurs à former des équipes multinationales et à développer des collaborations pour réaliser des recherches comparatives, le plus souvent sur un grand nombre de pays, parfois sur deux pays seulement.

Malgré ce déploiement impressionnant de recherches comparatives, peu de chercheurs se posent la question de leurs méthodes, de leurs

présupposés théoriques et de leur portée. Beaucoup d'entre eux, pour peu qu'ils maîtrisent l'anglais, se lancent dans l'aventure sans s'interroger sur leurs outils, sur les concepts qu'ils utilisent, sur la traduction des mots qu'ils emploient et sur la validité des données statistiques ou qualitatives qui fondent leur comparaison. La question même de la comparabilité n'est souvent pas posée, laissant libre cours à des interprétations relevant parfois de la fantaisie. Ceux qui s'impliquent dans des projets comparatifs ne sont pas toujours au fait des limites des approches qu'ils mettent en œuvre, ou bien ne voient pas les problèmes qui peuvent émerger d'une connaissance trop limitée des contextes sur lesquels ils plaquent des concepts forgés dans un autre univers.

Cet ouvrage offre au lecteur une série de réflexions sur l'épistémologie et la méthodologie des comparaisons internationales émanant de chercheurs relevant de différents champs disciplinaires : l'économie, la science politique, la sociologie, l'histoire. Prenant appui sur leur pratique des comparaisons, les auteurs interrogent les présupposés et les limites de leurs approches, illustrant leur propos par de nombreux exemples pris dans leur expérience de comparatistes. Venus de différents pays européens : l'Allemagne, la France, l'Italie, le Royaume-Uni, ils croisent leurs regards et confrontent leurs réflexions, notamment sur les questions de traduction, sans négliger pour autant les questions relatives à l'espace pertinent de comparaison, ou aux contextes historiques nationaux. L'ouvrage reprend une sélection de contributions, soit en anglais, soit en français, qui ont été présentées lors d'un séminaire franco-britannique organisé à Paris le 16 mars 2004 par l'unité de recherche Emploi et protection sociale du Centre d'études de l'emploi, avec la collaboration de Linda Hantrais, professeur à l'Université de Loughborough au Royaume-Uni. Ce séminaire visait à approfondir la réflexion sur les méthodes comparatives internationales utilisées pour comparer les politiques sociales, et à croiser les regards de chercheurs français et étrangers sur leurs problématiques et leurs méthodes respectives. La question de la langue de la recherche et de l'influence des questions linguistiques ayant été au cœur de la problématique du séminaire, il nous a semblé important de publier autant que faire se peut les textes dans leur langue d'origine. Seul le texte écrit en italien a été traduit en français. Le chapitre introductif a été écrit dans deux langues, en français et en anglais.

L'ouvrage est organisé en trois parties. La première s'intéresse aux rapports entre la comparaison et le/la politique, en particulier à la question de la catégorie « nation/national » et à sa pertinence dans les recherches comparatives sur les politiques sociales. La seconde est plus directement consacrée aux langues et à la traduction dans les comparai-

Préface

sons internationales. La troisième est consacrée à la construction sociale des objets de la comparaison et aux catégories qui en rendent compte.

Nous remercions les auteurs qui ont accepté de discuter leurs méthodes de recherche et de consacrer du temps à reprendre leurs textes. Nous remercions aussi le Centre d'études de l'emploi qui a permis que se tienne le séminaire dont est issu cet ouvrage, les personnes qui ont contribué à son organisation et les institutions qui nous ont soutenus : l'*Economic and Social Research Council* et l'Ambassade de France à Londres, et Linda Hantrais qui a été une intermédiaire attentive et efficace. Enfin, nous remercions tout particulièrement Aurélie Bur sans qui cet ouvrage n'aurait pas vu le jour.

Jean-Claude Barbier & Marie-Thérèse Letablier
CNRS / Centre d'études de l'emploi
Noisy-le-Grand, France.

Foreword

In recent decades, the process of European integration has been accompanied by growing interest in cross-national comparative research and an increasing demand for comparative and interdisciplinary research in social policy. European funding has come to play an important role in structuring the field of study: the European Commission's framework programmes have been influential in determining the choice of themes, funding mechanisms and the dissemination of findings, which are being used to inform policy. From the 1970s, dedicated observatories were established to undertake studies of poverty, social exclusion, ageing and the special needs of older people, family policies, childcare, the gendered dimensions of labour markets and welfare regimes.

The observatories and many studies sponsored by the European Commission have had a major impact on social scientists carrying out research on topics relating to social protection systems, social policy and labour markets. Other institutions, such as the Vienna Centre for Comparative Research in the Social sciences and the European Foundation for the Improvement of Living and Working Conditions, are also worthy of mention in this respect. Together, they have encouraged the formation of international and interdisciplinary teams and networks, capable of undertaking not only bi-lateral comparisons, but also of reviewing a wide range of countries representing various ideal-types of social protection.

Despite this considerable achievement, it has to be acknowledged that very few researchers and research teams directly and explicitly address epistemological and methodological issues in their projects. Whereas most comparative research is conducted in English, on the assumption that international teams are able to operate on a daily basis using 'international English', the question has rarely been raised as to whether concepts are or are not translatable, and whether or not the vocabulary used empirically in different European languages has direct 'functional equivalents'. The contributors to this collection of papers recognise that many researchers are not aware of the pitfalls of cross-national comparisons despite the large body of literature on the subject, as illustrated by the references presented by our authors.

In this book, social scientists from various disciplines (economics, sociology, political science and history) and from different countries (France, Germany, Italy, United Kingdom) address the epistemological and methodological issues associated with cross-national comparative

research. Drawing on their experience of comparative research, all the contributors adopt a critical perspective in addressing the 'translation question', which they set within the historical and societal contexts of the issues they are exploring.

The book brings together a series of papers that were first presented at a workshop held in Paris on 16 March 2004, organised by the Centre d'études de l'emploi. Some of the chapters are written in English and some in French, because the editors felt that the language question was not to be sidestepped, and that the authors should be left to opt for the language of their choice.

The book includes two versions of the introduction, the English one being an adaptation rather than a direct translation of the French. The chapter by Rossana Trifiletti was translated from Italian, and Silke Bothfeld and Sophie Rouault, with their German-speaking background, kindly agreed to write their chapters in French.

The book has three parts. The first focuses on the complex web of relationships existing between comparative research and politics, policies and 'the political' in society, addressing, in particular, the question of whether the concept of nation is still meaningful and useful in this respect.

The second part is devoted to the impact of language and translation in research on social or labour market topics, and provides further justification for publishing the chapters in English or French.

The third part contains contributions that focus on the adequacy of the construction of the categories used in comparisons.

Our thanks are due to the contributors who agreed to share their various approaches to the epistemology and methodology of comparative research at the workshop, and then devoted much time and effort to drafting their chapters and discussing them with us during the editing process. We also wish to acknowledge the support received from the Centre d'études de l'emploi, which enabled the workshop to take place, from the individuals who contributed to its organisation, and from the institutions that provided funding, particularly the Scientific Service of the French Embassy in London and the Economic and Social Research Council in the UK. Thanks also to Linda Hantrais for her helpful contribution to the seminar and assistance. Finally, we would like to extend a warm tribute to Aurélie Bur, whose technical and administrative assistance made the publication possible.

Jean-Claude Barbier & Marie-Thérèse Letablier
CNRS / Centre d'études de l'emploi
Noisy-le-Grand, France.

INTRODUCTION

Remettre la comparaison internationale sur l'ouvrage et dans ses mots

Jean-Claude BARBIER

CNRS / Centre d'études de l'emploi

Les contributions des auteurs au présent ouvrage n'ont pas été – pour la plupart – écrites avant la tenue du séminaire où elles ont été présentées. Dans une grande liberté, quelques idées, relativement générales, guidaient le travail. Cette liberté d'écriture se ressent à la lecture des chapitres, mais au total, les approches originales de chacun forment un réseau cohérent d'apports qui aident à réduire le caractère, fatalement non maîtrisable, de la comparaison internationale ; c'est un chantier qui peut être abordé de très nombreux points de vue, et dans lequel, dès lors que l'on s'écarte de l'illusion *expérimentaliste* des sciences sociales (Passeron, 1991, p. 357 ssq), on ne devra pas s'attendre à identifier un processus cumulatif simple de connaissances et de méthodes. Cette comparaison internationale, tous les auteurs rassemblés ici savent qu'elle ne se résout pas à l'enfermement dans le statut réducteur d'une méthode parmi d'autres. Dans dix ans, dans trente ans, il faudra encore la remettre sur l'ouvrage, on le sait bien. Il suffit pour s'en convaincre de considérer l'impressionnante littérature qui nous précède : soit un seul exemple, l'entreprise de Stein Rokkan. Son œuvre considérable, rigoureuse et passionnante, embrassant un si grand nombre de données, la sophistication de ses modèles, ne font pas pour autant que le sujet des comparaisons internationales soit, après lui, épuisé, pas seulement du point de vue de la formation des États et de la construction des nations, mais aussi, du point de vue qui nous occupe ici, celui de l'épistémologie, des méthodes, et de l'éthique scientifique.

Au départ du séminaire, il y avait tout d'abord le constat que, face à l'augmentation de « situations internationales de recherche », les questions méthodologiques et épistémologiques de la comparaison internationale sont rarement travaillées, alors qu'elles sont fondamentales. Notamment dans trois directions : le rapport de l'activité de comparaison au (et à la) politique, sous plusieurs angles ; la pertinence de la notion même de *nation*, qui, en français comme en anglais, figure dans

l'adjectif qui définit la comparaison entre pays : inter*nationale* dit-on, ou, pour choisir un équivalent possible, cross-*national*, deux expressions sur lesquelles les différentes contributions de cet ouvrage reviendront ; le rôle multiforme, enfin, des langues dans l'opération des comparaisons. Afin de faire toute sa place à ce dernier, on avait décidé de tenir le séminaire en permettant à chacun d'utiliser, à son choix, l'anglais ou le français, un peu comme en Suisse, où germanophones et francophones s'expriment dans les mêmes réunions chacun dans sa langue de préférence, chacun comprenant la langue de l'autre[1]. C'est pourquoi l'ouvrage comporte des chapitres écrits, tantôt en anglais, tantôt en français, et une introduction en deux versions[2]. Le lecteur sera d'emblée averti qu'on a essayé collectivement de « faire attention aux mots de la comparaison ».

Compte tenu de cette riche diversité, il ne nous a semblé ni souhaitable ni possible de présenter, en introduction à l'ouvrage, un point théorique à visée compréhensive. Nous avons choisi de dialoguer avec les différents chapitres en insistant plus particulièrement sur la prédilection qui conduit notre travail comparatif depuis plusieurs années, celle du rôle des langues dans la recherche.

I. Les questions posées par la comparaison internationale sont à l'ordre du jour

Partons d'un constat : de plus en plus, dans la recherche qui, s'émancipant d'une communauté *nationale* de pairs, *se confronte au niveau international*, la dimension comparative est présente, par le biais d'opérations empiriques menées dans plusieurs pays, sans compter la prise en compte du niveau *communautaire européen*. On ne sera pas bien sûr assez naïf ici pour oublier qu'éthiquement, la communauté scientifique est, par principe, internationale. Elle l'est aussi théoriquement, par principe encore. Pourtant, comme l'ont montré plusieurs ouvrages et comme le souligne ici Michel Lallement, en pointant l'absence ou le déséquilibre des traductions entre la France et l'Allemagne, il y a loin de la coupe aux lèvres. En outre, il ne suffit pas de se trouver dans une

[1] Pour ce dernier motif, il était difficile d'augmenter le nombre des langues comprises par les participants ; nos collègues allemande et italienne ont accepté de s'exprimer en français : qu'elles en soient remerciées. Le chapitre de Rossana Trifiletti a été traduit de l'italien : les directeurs de la publication remercient Françoise Laroche et Hélène Zelter.

[2] Les directeurs de l'ouvrage remercient vivement Philippe Pochet, directeur de la collection, d'avoir accepté cette solution peu courante dans l'édition.

« situation internationale de recherche », pour faire de la comparaison internationale, on va y venir.

Risquons l'hypothèse que, dans un passé encore assez récent, seul un petit nombre de chercheurs de grande renommée réussissait à passer la barrière d'une audience nationale et était traduit dans les grandes langues européennes – d'ailleurs avec des fortunes extrêmement diverses, certains étant trahis, certaines langues étant plus accueillantes. Cependant, aujourd'hui, dans les divers pays européens, ce ne sont plus seulement de « grands noms » qu'on traduit : les chercheurs *de base* se traduisent eux-mêmes si l'on peut dire – avec des pratiques bien diverses, comme l'observe Linda Hantrais – car ils sont de plus en plus évalués en fonction de leur insertion internationale[3] : s'ils veulent être bien classés par leurs pairs, ils sont donc obligés de se confronter au moins à une expérience élémentaire de *comparaison* – et souvent au demeurant en grande partie non conçue comme telle – celle de la confrontation avec leurs pairs étrangers, fût-elle à distance. Le cas des chercheurs de langue anglaise est ici particulier, qui disposent d'un avantage sociologique (et partant, économique) important mais, on le verra, d'un avantage en quelque sorte *piégé* qui peut se transformer en un inconvénient théorique et empirique important.

D'emblée, il convient d'apporter un important correctif : la situation décrite est considérablement différenciée selon les disciplines. L'économie, comme en beaucoup de circonstances, se situe à part (Passeron, 1991). Aujourd'hui, les jeunes économistes qui veulent faire carrière, dans leur majorité, cherchent à publier dans un petit nombre de revues prestigieuses de langue anglaise : leurs objets, sauf de rares exceptions, donnent lieu à la formalisation mathématique de questions considérées implicitement comme de plain pied avec des phénomènes ou des concepts universels (le marché du travail, l'incitation, les préférences, l'optimum, etc.). Robert Boyer a raison de noter que la théorie de la régulation (TR), sur laquelle Richard Hyman revient amplement, est originale de ce point de vue, et minoritaire dans l'économie ; R. Boyer rappelle aussi que la fabrication, par les régulationnistes, d'une « méthodologie des comparaisons internationales » n'était pas, originellement, au centre de leur projet, puisqu'il s'agissait plutôt d'une TR comme « analyse des étapes du capitalisme plutôt que de sa variété » (2004, pp. 45-46). Les chapitres rassemblés ici, au demeurant, ne feront qu'une place indirecte à l'économie, si l'on excepte celui de Bruno Théret, considéré ici en tant que régulationniste.

[3] Ce dernier critère a été fortement rappelé dans la réflexion lancée en 2004 par la direction du CNRS (français) à propos de l'évaluation des chercheurs.

Au vrai, la question de la comparaison internationale d'objets scientifiques n'est pas non plus la tasse de thé de nombre de sociologues ou de politistes, deux disciplines bien représentées parmi nos auteurs. Et la considération implicite de l'universalité des objets qu'ils explorent, à partir de recherches empiriques le plus souvent effectuées dans leur pays d'origine, n'a jamais semblé tracasser de nombreux confrères, quelle que soit leur renommée. Il y a évidemment le petit nombre de ceux qui, au cœur de leur recherche, ont placé la compréhension de phénomènes sociaux observés au cours de l'histoire et dans plusieurs contextes civilisationnels. Max Weber est à cet égard typique mais aussi exceptionnel, capable qu'il est de styliser à la fois des formes à vocation universelle de la rationalité de l'action significative, et d'observer des phénomènes sociaux spécifiques à certaines sociétés : on pense par exemple à son étude du phénomène de la ville.

A. *Une comparaison trop mêlée à la politique*

Aujourd'hui en Europe, plus prosaïquement et plus modestement, compte tenu du système de financement de la recherche, il devient de plus en plus difficile de ne pas se trouver dans ce que nous appellerons des « situations internationales de recherche ». En ce sens, on voit difficilement comment se soustraire à ce que Raymond Boudon qualifie (d'une façon qu'on pourra considérer comme condescendante) de sociologie *caméraliste*[4]. En revanche, il y a une intuition intéressante dans son jugement. Le financement de la recherche en Europe pousserait à *se contenter* d'une sociologie d'*experts*. À ce propos, la question de la comparaison internationale est éclairante. En effet, comme l'analysent en détail plusieurs auteurs dans l'ouvrage, il y a bien développement d'une comparaison internationale, mais sous la contrainte d'obstacles qui en limitent la portée et la fécondité. Celle-ci trouve sa place et se développe grâce aux financements de la Commission européenne et des diverses commandes des États nationaux. Pourtant, le but exigeant d'une recherche qui rentrerait dans la catégorie *cognitive* de Boudon peut, il nous semble, être poursuivi comme tel, parallèlement au rassemblement des données empiriques de la recherche répondant à la commande publique. Encore faut-il s'en autonomiser radicalement (pour la définition des questions, notamment), sans pour autant, comme le souligne B. Théret, s'enfermer dans le solipsisme. Le présent ouvrage se veut une

[4] Il est intéressant de situer cette question dans la perspective de la classification qu'il a récemment proposée, parlant d'une « sociologie caméraliste », qu'il oppose à des sociologies respectivement « expressive », « critique » et « cognitive » (ou scientifique) (Boudon, 2003, pp. 126-127).

contribution en ce sens. Il n'a été, pas plus que les chapitres, commandé par personne, à la différence du séminaire qui, comme nous le disons en préface, a été soutenu financièrement par le Centre d'études de l'emploi, l'ambassade de France à Londres et l'*Economic and Social Research Council* britannique.

Il existe indéniablement une activité qui revêt seulement les apparences de la recherche comparative – elle se réduit parfois à un « benchmarking » de pays considérés sous divers angles simplificateurs (Théret, Bothfeld et Rouault, O'Reilly, dans cet ouvrage ; Boyer, 2004, p. 79). De son côté, Andy Smith a noté combien les recherches en science politique britannique étaient exposées au travers de la politisation (2002, p. 33). Mais elles ne sont évidemment pas les seules. Le danger que représente la *capture* par la demande publique n'est, il est vrai, pas spécifique au domaine de la comparaison internationale. Il est cependant renforcé par le rôle important du financement européen (Jobert, 2003) qui prend comme critère d'éligibilité la constitution de réseaux ou d'équipes – dites d'*excellence*[5]. Indéniablement, les quinze dernières années ont vu s'accélérer ces tendances, qui, comme l'expliquent B. Théret et Olivier Giraud, trouvent un puissant motif dans l'émergence de nouveaux niveaux de gouvernement, à côté de l'État-nation. Ces causes objectives d'une demande accrue de comparaison sont peu contestables : accroissement des échanges, dynamique de la *globalisation*, présence active des organismes régionaux et transnationaux (UE, OCDE, etc.).

Les approches de B. Théret d'une part, d'O. Giraud, de S. Bothfeld et de S. Rouault, de l'autre, se complètent : pour le premier, la comparaison *à usage fonctionnel* sous trois formes (au service du personnel politique, des administrations, et des institutions financières internationales) reste au niveau instrumental de fourniture de ressources pour les acteurs politiques des autorités étatiques ou quasi-fédérales ; les seconds présentent une série impressionnante de faits qui démontrent que l'espace national se trouve radicalement mis en cause comme *variable explicative* en raison du bouleversement des lieux où se construisent les *problèmes publics*, où ils trouvent des solutions collectives plus ou moins légitimes, mais, aussi, selon O. Giraud, en raison de la dévalorisation relative du cadre national comme source d'identités politiques, voire d'identités plus larges. Si B. Théret déclare sa réticence à l'idée même de qualifier d'internationales des comparaisons qui, selon lui,

[5] On pense ici, par exemple, aux financements organisés par la DG Recherche via son « 6e programme-cadre ». La question se pose évidemment des modalités de la sélection de « l'excellence ».

sont faites à propos d'entités qui se définissent autrement que comme des nations (étant des régions ou des éléments de fédérations), O. Giraud, d'une part, S. Bothfeld et S. Rouault, de l'autre, apportent des éléments complémentaires permettant de penser la double nécessité de garder la nation comme variable, et en même temps de la relativiser sérieusement. O. Giraud montre bien la déstabilisation des cadres traditionnels (par le haut et par le bas) de la construction et de la résolution des problèmes publics légitimes. Pour autant, il n'en retient pas moins les fonctions maintenues de l'État-nation, dont celle de « producteur central de la politique ». S. Bothfeld et S. Rouault insistent à la fois sur la divergence persistante des « trajectoires nationales » et sur la transformation des conditions de la régulation politique qui ne se fait plus seulement dans le cadre national.

Retenons donc que de nombreuses preuves empiriques existent pour juger superficielle une bonne partie de ce qui passe pour recherche comparative internationale. Outre le « benchmarking », évoqué à l'instant, il faut citer la technique répandue de la *juxtaposition* de cas. On se trouve en présence ici de la mise côte à côte *d'équivalents fonctionnels* présumés, qui n'ont pas fait l'objet d'une construction approfondie comme *équivalents* (voir sur ce point, à l'inverse, la démarche méthodique d'Anne-Marie Guillemard). La plupart des auteurs rassemblés ici ont, à un moment ou un autre, participé à de tels ouvrages (voir par exemple Barbier et Gautié, 1998) qui n'ont souvent de comparatif que le chapitre introductif des coordonnateurs. Il s'agit alors de fournir des données empiriques, éventuellement interprétées, à propos de plusieurs pays, mais rarement de comparaison approfondie (Barbier, 2002a). Les choses se gâtent quand le commanditaire se trouve être un organisme international qui attend *du comparable* à n'importe quel prix. Le chemin est alors escarpé pour le sociologue *caméraliste* qui entend, dans ces situations, ne pas renoncer à la question « des mots et des choses », suivant l'exemple de R. Hyman. Il est vrai, là aussi, qu'économistes et sociologues ne sont pas logés pareillement vis-à-vis de la question des catégories. Un économiste français, par exemple, peut très bien s'atteler à la tâche de comparer la prévalence de la « précarité de l'emploi » en Europe, naturalisant la notion française et habillant de *précarité* les indicateurs Eurostat concernant les contrats « à durée déterminée » ou *temporary*, par opposition à ceux à « durée indéterminée » ou *openended*. Il peut même utiliser des mots qui n'existent pas dans le lexique

anglais, comme '*precarity*[6]' (Barbier, 2005b). Un sociologue ou un politiste comparatiste, pour sa part, doit d'abord définir plus précisément ses catégories d'analyse. Normalement, par exemple, avant de commencer à la mesurer de manière comparative, il se demandera si la précarité de l'emploi est une question qui se pose dans d'autres pays que la France.

Encadré n° 1 – La comparaison « à distance »

Pour comparer les revenus minimum en Europe et leurs effets, il n'est pas difficile de télécharger des théories de documents écrits pour le compte de la Commission européenne ou de l'OCDE, ou de tel ou tel organisme qui met à jour les évolutions des législations en Europe (par exemple, le MISSOC – Système d'information sur la protection sociale en Europe). Sans travail empirique, tout chercheur peut se procurer, avec un peu de copier-coller par ci, par là, une base de données, et en tirer quelques graphiques de corrélations entre tel et tel phénomène ; à la limite, peu importe si les minima existent vraiment, et s'ils sont comparables. Est-ce là un constat exagéré ?

C'est pourtant le cas d'un récent document de travail à propos des revenus minimum en Europe accessible sur un site universitaire[7]. Ce texte entend démontrer que *l'effet désincitatif* de ces revenus peut être *compensé* par des *dispositifs complémentaires*. L'auteur range l'Italie, en 2004, parmi les pays qui ont, selon lui, « adopté un revenu minimum garanti fonctionnant sur une base non contributive et différentielle », alors que les spécialistes savent que le RMI italien, expérimental, a toujours été limité au Nord de l'Italie, et qu'il a été supprimé en 2003 par le gouvernement Berlusconi. Dans les 17 pays qui, selon l'auteur, auraient adopté un revenu minimum, il y a le Danemark, qui, selon lui toujours, l'aurait fait en 1997. La loi sur l'assistance danoise *bistandsloven*, qui attribue les prestations « *au comptant* » (*kontanthjælp*) aux personnes qui n'ont pas droit aux allocations d'assurance chômage, a été réformée en 1997 et 1998. Mais ces prestations existaient depuis les réformes de l'assistance de 1961 et 1976. De façon analogue, l'allocation d'*Income Support* est considérée au Royaume-Uni comme datant de 1987, alors que cette date est celle de la réforme des anciens *Supplementary Benefits*, distribués par les autorités locales et réformés en 1966, puis en 1973 ! L'auteur en tire cependant la conclusion que le RMI français a une « ancienneté voisine de la moyenne des dispositifs ».

[6] Avec cet exemple, typique, on fait référence à la naissance de notions ou concepts qui se forment dans une langue et trouvent des traductions hâtives en anglais. Il y en a de nombreux (voir le chapitre de R. Hyman).

[7] http://www.univ-evry.fr/PagesHtml/laboratoires/Epee/EPEE.html, document de recherche 04-04, de Y. L'Horty, 2004, « Revenu minimum et retour à l'emploi : une perspective européenne ».

On touche ici à un aspect plus préoccupant, qui s'inscrit dans une logique de *politisation* de la recherche, et qui est renforcé par la révolution technologique (Internet). Le poids de la commande et de son financement, la pression sur le chercheur exercée par les demandes qui veulent *des résultats* même pour les problèmes qui n'ont pas de solution, nous font parfois perdre de vue que certaines méthodes ne correspondent pas aux canons du métier. Et le problème nous semble particulièrement majeur dans le cas de la comparaison internationale, car le web est désormais infesté d'une interminable bibliothèque virtuelle de textes à caractère politique et à contenu approximatif. La comparaison instrumentale apparaît alors dans ses multiples splendeurs. Nous l'illustrons dans l'encadré n° 1 par un cas plutôt caricatural.

B. Une éthique de la clarté et du respect de l'étranger

L'impulsion donnée par la demande internationale publique n'offre pas que des dangers, si elle est maîtrisée. Il est cependant certain qu'elle ne vise pas la clarté, comme le montre B. Théret, tant il est vrai qu'on peut *gérer* les politiques publiques en possédant une connaissance limitée des choses. Les objectifs poursuivis par ce que B. Théret nomme comparaison « à usage fonctionnel » obéissent à une rationalité politique et idéologique, au sein de laquelle les questions proprement *cognitives* sont secondaires. Comme il est constant, la capacité politique et la capacité gestionnaire ne sont pas particulièrement dépendantes de la précision et de l'exactitude des connaissances des gestionnaires ou des gouvernants (Leca, 1993, pp. 186-187)[8]. Du point de vue de l'éthique de la science, cette situation entre en contradiction avec les objectifs proprement scientifiques : si l'on suit Max Weber dans son orientation éthique et normative tout à fait compatible avec le moment de la neutralité axiologique, la vocation de la science est de *clarifier*[9].

En plus d'une éthique de la clarté, le chercheur qui mène des travaux internationaux rencontre tout naturellement d'autres motifs éthiques qui soutiennent son travail : le projet de construction d'une communauté scientifique de plus en plus effectivement internationale ; la conviction qu'il y a un caractère bénéfique, par principe, dans la confrontation de

[8] Jean Leca écrit : « une idée également répandue (et tout aussi fausse) consiste à identifier la formule "une connaissance adéquate est nécessaire à l'action" […] à la "connaissance commande l'action" » (ou « une connaissance exacte équivaut à une action efficace »).

[9] « Wir sind in der Lage Ihnen zu einem Dritten zu verhelfen: zur Klarheit » écrit-il dans *Wissenschaft als Beruf* (*Schriften zur Wissenschaftlehre*, 1991 [1919], Stuttgart, Reclam, p. 266).

cultures diverses ; le modèle de l'échange intellectuel, qui avait lieu en Europe au 16ᵉ siècle par le truchement du latin (Erasme, Vives, Thomas More, etc.), bref, plus généralement la compréhension de l'étranger, au sens où Antoine Berman l'a pratiquée dans son œuvre de traducteur[10]. Il est fécond de s'inspirer – M. Lallement le fait dans son chapitre, et nous allons y revenir – des problèmes et de la pratique de la traduction, pour les importer dans le domaine de la comparaison internationale. En amont du moment axiologiquement neutre et du respect des règles méthodologiques, il y a donc, en matière de comparaison internationale, la double responsabilité éthique de la science de dire clairement la vérité et de s'ouvrir à l'étranger. Sur ce chemin, le comparatiste international trouve, parmi beaucoup d'autres – dont celui rappelé par L. Hantrais et B. Théret, les *biais* personnels (voir aussi Hantrais, 1999) – trois obstacles de taille : l'anglais international, la science économique dominante, la confusion entre documentation politique et documentation scientifique. Ces questions sont rarement débattues dans la communauté des chercheurs « en situation internationale de recherche ». B. Théret insiste particulièrement sur la question de l'influence politique ; R. Hyman excelle à trouver de nombreux exemples où l'anglais devient un problème, mais il distingue l'anglais international de l'anglais britannique « English English ». Rossana Trifiletti montre comment un présumé équivalent *en anglais* devient obscur en situation comparative et empêche de comprendre les enjeux fondamentaux de la compatibilité (ou la non compatibilité) entre l'activité professionnelle et la parentalité (*genitorialità*).

Avant de revenir sur certaines lignes transversales qui parcourent les contributions des auteurs, nous traiterons précisément de la question des langues de la recherche.

II. Une attention rigoureuse aux mots des langues

Avec son titre *Words and Things*, R. Hyman fait un clin d'œil à *Les mots et les choses* de M. Foucault, mais indirectement aussi au *Word and Object* de Willar van Orman Quine[11], sans se réclamer d'aucun des deux. Il donne d'excellents exemples de difficultés ou d'impossibilités

[10] Pour A. Berman (1999, p. 75) « la traduction, de par sa visée de fidélité, appartient *originairement* à la dimension éthique. Elle est, dans son essence même, animée du *désir d'ouvrir l'Étranger en tant qu'Étranger à son propre espace de langue* ».

[11] On dit que le titre *Words and Things* étant déjà pris, Michel Foucault aurait accepté la traduction du titre de son ouvrage par *The Order of Things* parce qu'il avait déjà pensé au titre « l'ordre des choses » en français. *Word and Object*, de W. v. O. Quine est publié en 1960 (traduction française chez Flammarion, *Le mot et la chose*, 1977).

de traduction et de la façon, qualitative, contextuelle de sortir des impasses auxquelles conduit à la fois l'universalisme et l'hypothèse que tout mot et tout concept de l'anglais seraient traduisibles dans les autres langues (et *vice versa*). Pour le comparatiste contemporain, la question linguistique se pose selon au moins deux points de vue : le premier ressortit au rôle de l'anglais comme langue internationale de la recherche ; le second a trait à l'anglais comme outil, ce qui ouvre sur deux problèmes distincts : d'un côté la question de la *capacité* de l'anglais à décrire les réalités empiriques qui s'énoncent dans d'autres langues ; de l'autre, la capacité de l'anglais – et, réciproquement des autres langues – à contenir, posséder et accueillir des concepts *étrangers* dans leur lexique.

A. *L'anglais comme langue internationale de recherche*

Quant à l'anglais comme langue internationale de la recherche, le problème est multiple. On notera, après d'autres comme Georges Steiner (1978), que l'utilisation de la langue anglaise (*English* ou *American English*) par un nombre croissant de *non-native speakers* en entraîne l'appauvrissement et, qui sait, à plus long terme, sa destruction comme langue complète et authentique, et sa réduction à un « pidgin[12] ».

Empiriquement, les situations internationales de recherche permettent de vérifier facilement que le sabir utilisé dans les conférences et séminaires, de même que dans de nombreux articles traduits d'une autre langue vers l'anglais, est souvent une langue rabougrie, un quasi-pidgin au lexique réduit, aux formes syntaxiques stéréotypées, où les niveaux de langue se mélangent, l'humour avec la dramatisation, le langage châtié et l'argot. Ici, l'anglais est mutilé pour être réduit à l'une des fonctions de toute langue, celle de code, et amputé de son autre dimension, celle des significations[13]. Si, pour les mathématiques et les sciences expérimentales, la stricte fonction de code suffit pour transmettre la substance de l'information scientifique pertinente, il n'en va pas de même dans les sciences humaines et sociales, qui, sous ce rapport, se rapprochent plus de la littérature que des autres sciences. Plusieurs des

[12] Hagège (1985) distingue pidgin et créole, mais il relativise leur différence. Toutefois, le pidgin offre la caractéristique d'être d'abord une langue de communication fonctionnelle rudimentaire, parlée de façon utilitaire dans les situations sociales plurilinguistiques (travail, commerce, etc.).

[13] On notera que des concepts importés en science politique depuis l'économie industrielle ont tendance à jouer ce rôle de code, dénué de tout contexte autre que fonctionnel : voir les effets de *lock-in*, de *spill-over*, de *path dependency*, d'agent et de principal, etc.

exemples étudiés par R. Hyman sont éclairants à ce sujet. Celui des *partenaires sociaux* est particulièrement riche. Dans la langue anglaise (*English English*) le terme même n'avait pas cours et il suggère que cette absence s'explique par l'absence de réels *social partners* parce que ceux-ci ne se pensent pas ainsi symboliquement (voir sa notion de *symbolic link*) alors que, d'un point de vue par exemple danois, ils seraient vus comme tels ; allant plus loin, il note, en passant, la concurrence actuelle dans la version anglaise du projet de traité constitutionnel de l'Union, entre *management and labour* d'un côté et *social partners* de l'autre. Dans le traité d'Amsterdam (Barbier et Gautié, 1998, p. 371), l'affaire était effectivement tranchée en faveur de *management and labour*. Un éventuel changement en faveur de *social partners*, s'il devait s'imposer, obligerait à s'interroger sur une possible relation entre changement des mots et changement des choses au Royaume-Uni. Ce type de questionnement – central si l'on veut comparer des systèmes nationaux de relations professionnelles et les relations qu'ils entretiennent entre eux – disparaît quand l'anglais est réduit à un code. R. Hyman pointe également la dimension de *l'histoire* du langage : contrairement à une vue superficielle, le fait que l'anglais international soit devenu la langue de la recherche se révèle symétriquement tout aussi gênant – comme obstacle à objectiver – pour un chercheur britannique qui parle de la réalité de son pays, que pour un chercheur d'une autre communauté linguistique qui s'efforce de traduire les réalités différentes dans son pays.

Ainsi être un *native speaker* ne procure, sur le plan scientifique, pas que des avantages. Ces derniers sont cependant évidents : accès facilité aux revues à comité de lecture ; temps d'écriture et temps de travail réduits ; facilité d'expression en situation internationale ; accès au marché de l'expertise ; marché éditorial, etc. Ils conduisent à une situation profondément inégalitaire de départ entre communautés académiques, et bien sûr pas spécifiquement dans le cas de l'activité comparative. À cet égard, certaines communautés académiques nationales semblent plus anglicisées que d'autres : c'est le cas par exemple des communautés scandinave et hollandaise (la maîtrise de l'anglais international de la recherche est incontestablement meilleure en moyenne dans celles-ci que dans les communautés française, espagnole ou italienne). Des études restent à conduire pour mesurer les échanges privilégiés qui s'établissent ainsi, et leurs conséquences (étudiants étrangers écrivant leurs thèses en anglais ou en américain, réseaux d'échanges de professeurs, nature des cursus, etc.). Pour la qualité de la recherche comparative cependant, les conséquences sont inquiétantes. Nous proposons ici un exemple particulier qui ressortit à la question des politiques sociales.

L'exemple concerne ce qu'on appelle (en français, anglais ou toute autre langue) à tort et à travers, le « workfare »[14]. Deux questions principales se posent ici : (i) l'influence du discours politique sur le discours scientifique, via l'introduction de son jargon dans la recherche[15] et (ii) l'effet d'obscurité ou de confusion qui est introduit par la traduction en anglais international[16]. On sait que le terme « workfare », emprunté à un journaliste, est lancé par Richard Nixon en 1969, pour désigner l'invention de programmes publics qui, pour résumer, obligent les bénéficiaires à travailler en échange de prestations sociales (Barbier, 2002b). 25 ans plus tard, le mot est toujours vivant dans la discussion américaine à propos de la réforme du système d'assistance (*welfare reform*) qui, voulue par les conservateurs, sera finalement accomplie de façon consensuelle par les démocrates avec la loi votée sous la présidence Clinton en 1996. Au même moment, au début des années 1990, en Scandinavie, avec une genèse toute différente – même si l'on ne peut exclure des influences du débat américain – le Danemark, la Suède, la Norvège se posent le problème de la générosité des prestations sociales qui, à terme, peuvent menacer l'éthique du travail, pourtant bien établie dans ces pays. Des réformes importantes sont introduites, au Danemark, notamment pour les jeunes, puis s'étendent à d'autres catégories de population et à d'autres pays. D'une façon presque *naturelle*, les chercheurs scandinaves seront les premiers à écrire de façon comparative sur les programmes de leurs pays, en les rapprochant des programmes américains contemporains. Et, tout *naturellement* aussi, ils utilisent le terme « workfare ». En France, Pierre Rosanvallon lance le mot en 1995, dans sa *Nouvelle question sociale*, puis l'analyse se répand, après lui, que « le workfare à la française » – en l'occurrence l'insertion – n'est qu'une version gauloise de l'universel qui s'est d'abord présenté sous les traits du travail contraint imposé aux jeunes mères célibataires, pauvres et noires, des ghettos américains, au nom de la lutte contre la paresse, de l'incitation au mariage et à la procréation légitime.

[14] On pourrait conduire de nombreuses études de cas sur d'autres notions comme celles d'*exclusion*, d'*inclusion*, etc. Nous avons nous-même travaillé la notion du discours politique qui a pour nom *activation* (Barbier, 2002b). Notre effort a consisté à construire un concept analytique en essayant de le dégager de sa gangue politique.

[15] Qu'on pense par exemple en économie et en sociologie de l'emploi, à la notion jamais remplacée et toujours critiquée, de *politiques actives*. Qu'on pense à l'indigence de la notion d'*exclusion sociale* dans la recherche sociologique internationale, reconnue, y compris par ceux qui s'en servent avec précaution (voir les travaux comparatifs de Serge Paugam).

[16] Rossana Trifiletti emploie exactement cette notion d'obscurité à propos du terme « *work and life balance* ».

Cet exemple montre tout l'inconvénient attaché au fait que la recherche comparative succombe, de façon simultanée, à l'utilisation incontrôlée de termes du jargon politico-journalistique et à la *traduction* dans ce jargon politique de réalités nationales toutes différentes. Un problème qui se présente apparemment comme « problème de traduction » se révèle poser les questions évoquées au début de cette introduction, concernant la nécessité classique de l'enquête empirique indépendante et de la distance à prendre avec la commande politique. Plus d'un développement de B. Théret prend alors une couleur linguistique ; il est évident par exemple que la langue des organisations financières internationales dont il parle est, précisément, cet anglais international qui s'impose insidieusement à la recherche. L'encadré n° 2 illustre un cas typique.

**Encadré n° 2 – La convergence la plus facile :
la traduction erronée**

Version anglaise :

« **Make work pay** by unifying and raising the index-linked minimum growth wage (SMIC) and other minimum wages, raising the earned-income tax credit, boosting the role of collective bargaining on working hours, improving earned income compared with supplementary benefits, making career paths secure and keeping an eye on job quality to ensure job attractiveness for the workers (Guideline 1, 3, 7 and 8) (Recommendation 1) ».
[National Action Plan for Employment, France, October 2004, p. 11], www.europa.eu.int

Version française :

« **Revaloriser le travail**, à travers l'unification et la revalorisation du SMIC et des rémunérations minimales, la revalorisation de la PPE, l'accroissement du rôle de la négociation collective en matière de durée du travail, l'amélioration des revenus du travail par rapport aux minima sociaux, en assurant la sécurisation des trajectoires et en veillant à la qualité des emplois pour que les emplois auxquels les actifs accèdent soient attractifs (référence LD 1, LD 3, LD 7 et LD 8) (référence Recommandation 1) ».
[Plan national d'action pour l'emploi, France, Octobre 2004, p. 10], www.europa.eu.int

Laissons ici de côté la question de « revaloriser le travail ». Dans l'exemple, on s'aperçoit que le traducteur a choisi de traduire « PPE » (prime pour l'emploi) par l'américain « Earned Income Tax Credit » dont nous avons montré que la logique était fort différente (Barbier, 2004, pp. 244-245) ; plus étonnamment, il a recouru au britannique *Supplementary Benefits* pour traduire « minima sociaux », en reprenant le terme qui avait cours avant l'introduction de l'*Income Support*, en 1987.

Que peut bien comprendre, dans ce charabia, quelqu'un qui ne connaît pas les programmes français précis ? Très peu de choses, évidemment. Mais, par ailleurs, quel encouragement à la preuve que tous les systèmes convergent ! Comment convergent-ils au fond ? Par le biais de la traduction erronée.

Un problème supplémentaire lié à l'usage de l'idiome international, ressortit à la question de la compétence linguistique. Ce point n'est pas négligeable, même si l'on peut penser que son importance ira décroissant avec l'augmentation des compétences des jeunes générations de chercheurs en anglais. À tout le moins, la recherche collective peut être mise en danger par des incompréhensions qui résultent de la mauvaise maîtrise de l'anglais. Les *native speakers* anglophones qui maîtrisent d'autres langues sont alors précieux, parce qu'ils permettent de détecter de mauvaises interprétations. L'exemple des faux amis est un classique qui perturbe la communication : combien d'*eventually* sont utilisés comme des *éventuellement* alors qu'il se rapprochent de *possibly* ! Combien de *professional* sont des *occupational* ou des *vocational* ! Ce problème, il est vrai, est d'une importance différente selon les disciplines. Ici encore, on peut considérer que la compétence en anglais n'est pas un obstacle majeur pour les économistes du courant dominant. La langue qu'ils manient est, par principe, universalisée, sans base historique, réduite à des concepts à fondement significatif faible : le problème de compétence est seulement la maîtrise du code qui n'est pas si difficile. Mais les échanges scientifiques se placent alors – parfois à l'insu des participants – dans une zone d'ignorance des conditions du langage authentique.

Le caractère *traduisible* est un autre aspect essentiel, abordé de front par M. Lallement qui récuse l'hypothèse naïve de la possibilité universelle de tout traduire, en en donnant de nombreux exemples. Ce qui fait que le traducteur, si on le suit, serait inévitablement un *bricoleur*. Il semble que la position de W. v. O. Quine, que rappelle M. Lallement avec le fameux exemple du lapin (en russe, *gavagai*) est cependant mise en cause d'un point de vue empirique. Dans l'ouvrage déjà cité, G. Steiner évoque les positions polaires de l'universelle possibilité de traduire et de l'impossible traduction. Pourtant, comme le fait remarquer, non sans humour, Umberto Eco, « *di fatto e da milleni la gente traduce* » (en fait, on traduit depuis des millénaires) (Eco, 2003, p. 17) ce qui réfute, sur le plan pratique, l'hypothèse de l'impossibilité. Pour U. Eco, l'un des maîtres mots du traducteur est celui de la « *negoziazione* » (*ibid.*, p. 18) : au terme de la négociation, on a renoncé à quelque chose, mais les parties concernées par la traduction considèrent qu'on a atteint un point de satisfaction raisonnable et réciproque, car « *non si può avere tutto* – on ne peut tout avoir ». Dans cette opération, il n'est pas inutile d'avoir recours à un troisième langage méthodologique (Barbier, 2002a, p. 196). Celui-ci n'est pas forcément, comme parfois en littérature, le latin ; il s'agit d'un outil qui permet de clarifier les contrastes ; où l'on retrouve le souhait de R. Hyman, avec son « particularisme universaliste » : un comparatiste comme lui est à la recherche, via la

traduction notamment, d'une « *larger totality* » qui prend en compte
« *what is lost in translation* ».

B. Dangers de la réduction à une seule langue

C'est parce que le langage est à la fois et indissolublement code et
signification (voir sur ce point par exemple Hagège, 1985) qu'une seule
langue ne peut prétendre à jouer le rôle qu'on attend de la langue dans la
recherche, et ceci, sous deux rapports.

Le premier est celui de la capacité de l'anglais, érigé en langue international, à fournir des mots adéquats pour toutes les *choses* que le
comparatiste a besoin de décrire, de repérer, d'analyser dans son travail
de recherche empirique. Le chapitre de N. Whiteside présente des mots
qui ne peuvent pas être utilisés en faisant comme si leur valeur anglaise
entraînait une universalisation des phénomènes. Elle utilise la notion
française de « régime général » pour laquelle il n'existe pas de strict
équivalent dans le système britannique : en utilisant les guillemets pour
« *public* » et « *private* », elle signale que la séparation entre ces deux
sphères n'est pas la même dans les deux systèmes. Bien que, comme
elle le souligne en conclusion, à propos des déficits éventuels, « *all
compulsory contributions count as tax and enter the public accounts* »
elle ne laisse pas de côté la différence qui existe entre un régime géré
par les partenaires sociaux sous la forme d'une assurance d'inspiration
bismarckienne, et un régime classique béveridgien. La signification de
l'assurance sociale n'est pas la même que celle de l'impôt dans une
communauté donnée, comme on le voit, dans la française, avec la notion
de « fiscalisation de la sécurité sociale », qui reste pertinente, même
après de nombreuses années de transferts de recettes de la sécurité
sociale au budget de l'État, après l'invention décisive de la contribution
sociale généralisée.

Ainsi quand, en raison de la prévalence de l'anglais, certains termes
se répandent dans le discours politique européen, cela ne veut pas dire
que, de façon automatique, les locuteurs d'une autre langue puissent
spontanément trouver des référents dans leur situation nationale : ce fut
le cas de la notion d'« insertion professionnelle » il y a quelques années
en français et de son introuvable équivalent allemand (Barbier, 2000).
En outre, la situation de correspondance n'est pas fixe et évolue constamment, comme on le voit avec la banalisation, dans le vocabulaire
technique, de la notion de *social exclusion* en anglais international et la
création, en anglais britannique, sous le gouvernement de Tony Blair,

d'une *Social exclusion unit*[17] en 1997. Mais, sans même entrer dans les arcanes des significations légitimes (ou des « conventions légitimes » dont traite N. Whiteside) concernant tel ou tel problème de sécurité sociale, le vocabulaire de tous les jours révèle aussi des problèmes difficiles qui échappent à l'universaliste pressé. Qu'on prenne par exemple les significations différentes d'un mot commun, issu du latin, en anglais et en français (et dans les autres langues latines) (tableau 1).

Tableau 1 – La signification du préfixe « quasi »

Quasi in English	Quasi dans les langues latines et en allemand
– almost but not really	Italien : – misure inferiore alla completezza – come se [quasi-pieno]
	Français : – Presque – pour ainsi dire, quasiment [quasi-mariage]
	Allemand : – gerade als ob – Gleichsam ; so gut wie
– resembling but not really being [a quasi-scholar]	

Ainsi quand on cherche à traduire ce qu'en allemand on nomme « Scheinselbständigkeit », c'est-à-dire le français « faux indépendant », on peut traduire en anglais « quasi-self employment », à condition de faire comprendre aux locuteurs de l'allemand et des langues latines, que le « quasi » anglais peut, à la différence des autres langues du tableau 2, signifier quelque chose de « faux » et non pas seulement quelque chose de « presque comme ». C'est tout simplement que, sans aller jusqu'à l'hypothèse extrême dite de Sapir-Whorf selon laquelle chaque culture possède une vision du monde strictement incomparable, il faut accepter, dans la comparaison, que les langues ne découpent pas « le réel » de la même façon. Un autre exemple relativement important pour la recherche est le couple « notion / concept » en français et en anglais. La distinction n'est pas étanche, mais, en français, elle est plus forte, si bien qu'on y réservera plutôt le terme « concept » à quelque chose de vraiment

[17] Voir la définition politique par le gouvernement britannique de la « social exclusion », qui n'est pas la même, inévitablement que l'exclusion française : http://www.socialexclusion.gov.uk/page.asp?id=213.

scientifiquement établi, ce qui n'est pas le cas en anglais où les deux termes sont plus interchangeables (tableau 2).

Tableau 2 – Notions et concepts (notions and concepts)

Français (source : dictionnaire *Petit Robert*, 1994)	English (British) (source : *Collins English Dictionary*, 1998)
Notion	Notion
– connaissance élémentaire – connaissance intuitive et assez imprécise – objet abstrait de connaissance => cf. concept	– a vague idea or impression – an idea, concept or opinion – an inclination, a whim, fanciful, sudden idea
Concept	Concept
– représentation mentale générale et abstraite d'un objet (cf. signifié, concept, référent)	– an idea, esp. abstract idea – phil. : a general idea that correponds to some class of entities – the conjunction of all characteristic features of something – a theoretical construct within some theory – a directly intuited object of thought
– définition d'un produit par rapport à sa cible	– of a product, a car

Les deux exemples précédents ressortissent à une catégorie encore plus insidieuse que celle des classiques « faux amis ». Cependant, la question de la traduction des concepts est encore plus épineuse.

C. Tous les concepts ne sont pas traduisibles dans toutes les langues

Cet autre problème plus profond est ici parfaitement exposé par le cas du « rapport salarial » travaillé par R. Hyman, à la lumière des différentes traductions empiriques faites par ses utilisateurs ou ses créateurs eux-mêmes, comme R. Boyer. De façon convergente, M. Lallement revient à juste titre sur les traductions controversées des concepts de M. Weber.

À la limite, seule la science mathématique ne rencontre pas ce problème : les sciences humaines et sociales, par différence, sont familières de la difficulté qu'elles tendent à refouler, mais qui commence à être systématiquement étudiée (Cassin, 2004). La question se pose alors, mais pas seulement pour le comparatiste, de l'exportation théorique

d'une langue à l'autre. Certains concepts se révèlent effectivement impossibles à traduire exactement, comme le terme *agency*, bien connu. Ici, le recours à des concepts polymorphes relativement englobants, à la façon suggérée par Passeron (1991) n'offre pas la solution. On est ramené alors à la construction d'une troisième langue, qui clarifie les contrastes, selon la suggestion de Charles Taylor (Barbier, 2002a). Et la solution la plus simple, quoique sans doute pas la plus économique, est celle de garder le concept dans sa langue d'origine et de l'accompagner d'une explication approfondie. Ainsi, on saura que l'*agency* n'est pas l'acteur, mais le principe agissant, la puissance d'agir ou l'ensemble des acteurs pris comme tel, ou encore une institution particulière (Cassin, 2004, pp. 26-27). On saura qu'on ne peut traduire simplement *fairness* par « justice » ni par « équité » ou *Gerechtigkeit*, etc. Des notions comme *social citizenship* ou *social wage* (celle-ci est brièvement discutée ici par R. Hyman) appartiennent aussi à la catégorie des intraduisibles que l'on peut traduire, par « négociation », et par « clarification », à l'encontre du pessimisme de Quine. Mais il faut alors que le lecteur accepte de situer le concept *dans sa théorie d'origine*, et donc, qu'il s'engage dans une comparaison approfondie, intégrant la compréhension de cette théorie. L. Hantrais note au passage que certaines théories seront plus particulièrement *mariées* avec certaines origines culturelles et R. Hyman note aussi le paradoxe du caractère français de la théorie de la régulation qui se fonde, à l'origine, sur l'analyse du cas américain. Il faut enfin que les traductions soient bonnes et qu'on puisse remonter facilement aux œuvres d'origine, ce qui n'est pas souvent le cas, en France, pour les œuvres de sociologie, comme le regrette à juste titre M. Lallement dans cet ouvrage[18].

Au-delà de la question linguistique qui court souterrainement dans toute opération de comparaison internationale, il y avait ample matière pour échanger au cours du séminaire sur un sujet qui, en France du moins, a eu tendance à devenir moins visible pendant ces dernières années (*a contrario*, Lallement et Spurk, 2003). L'une des questions centrales posées par le débat français des années 1980 fut celle de la confrontation entre *universalisme* et *culturalisme*[19], question qui traverse toutes les contributions rassemblées dans cet ouvrage.

[18] Voir un autre exemple : la traduction en français de *The Social Construction of Reality* de Peter Berger et Thomas Luckman, rééditée en 2004 avec ses approximations.

[19] Voir le numéro spécial de la revue *Sociologie du travail* en 1989 (vol. 31, 2, avril-mai) ; et les débats autour de la méthode de Philippe d'Iribarne dans la *Revue française de sociologie* (en 1991 et 1992).

III. Universalisme et relativisme culturel : l'inlassable quête d'un dépassement

Les controverses qui ont pu opposer des *universalistes* à des *culturalistes* en sociologie[20] ont des bases anciennes dans la philosophie[21] (Montaigne et le relativisme) et chez les ancêtres de la sociologie (Tocqueville), voire sont traitées de front par les fondateurs (Weber) ou par des auteurs ultérieurs (Elias). L'économie, pour sa part, est plus directement *mariée* à une perspective spontanément universaliste.

Plusieurs de nos auteurs se confrontent à cette question, mais tous ne l'abordent pas explicitement. On risquera pourtant l'hypothèse que tous sont engagés dans un projet commun, qui vise à dépasser l'opposition entre *universalisme* et *culturalisme* (Lallement ; Hantrais ; Guillemard, ici) qu'on trouve aussi dénommé « relativisme culturel » (Boudon, 2000) ; « particularisme » (Hyman, Théret, ici) ; « particularisme culturaliste » (Théret, 1996). Au-delà des vocables – inévitablement plus ou moins teintés de jugement normatif – la question semble la même chez des auteurs qui refusent le dualisme, dans une visée que Norbert Elias a présentée. Pour lui, la prise en compte des interdépendances spécifiques à telle ou telle formation sociale n'est pas contradictoire avec le projet d'explication universaliste : « en découvrant des interdépendances, on rétablit l'ultime identité de tous les hommes [...] on parvient ainsi à transcender le plan où les phénomènes sociaux se présentent comme un alignement de sociétés et de "civilisations différentes", où l'observateur a l'impression que l'analyse sociologique des différentes sociétés ne peut se faire que sur une base relativiste » (1974, pp. 234-235).

Le tableau 3 montre comment L. Hantrais classe les types de comparaison en mettant en regard la typologie de l'école d'Aix (on y a adjoint celle proposée par J. Rubery et D. Grimshaw, 2003). L. Hantrais conteste la seule attribution du préfixe « cross » aux approches universalistes qu'elle étend aux comparaisons internationales en général, mais sa typologie se révèle pertinente, à condition de considérer l'approche sociétale parmi des approches *institutionnalistes*.

[20] Dans certaines problématiques sociologiques, le *culturalisme* est considéré comme le signe d'une pensée dégradée, pré-scientifique, de la même manière que dans d'autres, le *sociologisme* est la marque d'une absence de véritable sociologie.

[21] Dans la philosophie politique contemporaine, c'est un des thèmes majeurs de Cornelius Castoriadis, de Charles Taylor, etc.

Tableau 3 – Une partition en trois catégories de comparaisons

Trois types de comparaison	Discussion internationale
(selon Maurice, 1989, « École d'Aix »)	Toutes sont des *"Comparative research"* (Hantrais ici ; Rubery & Grimshaw, 2003)
– Approche fonctionnaliste (*cross-national*)	– *Universalists* (Rubery & Grimshaw) Mais le préfixe *cross* va au-delà (Hantrais, ici)
– Approche culturaliste (*cross-cultural*)	– « *culturalists* »
– Approche « *sociétale* » (inter-nationale)	– « *Societal effect* » parmi les « *institutionalists* » (Rubery & Grimshaw) ou les « *societal approaches* » (Hantrais, ici)

L'autre groupe de nos auteurs préfère approcher le problème par la réfutation, plus ou moins explicite, de la thèse de la convergence : c'est le cas de S. Bothfeld et S. Rouault, de N. Whiteside, d'O. Giraud, et de J. O'Reilly dans cet ouvrage : quels que soient les outils qu'ils privilégient, ils abordent principalement la diversité qui s'impose à tous, mais, dans leur cas, au moyen de concepts ou de mécanismes, à coloration plus *universaliste*.

M. Lallement invite à se dégager de la « gangue relativiste », tout en renvoyant dos à dos universalisme et culturalisme ; il propose de reprendre la catégorie de *bricolage* introduite par Claude Lévi Strauss. R. Hyman le rejoint sur le bricolage, mais, pour sa part, il conseille de passer de ce qu'il appelle (au pluriel) des *particularistic universalisms*, à des *universalistic particularisms*. Selon lui, on se trouverait trop souvent aujourd'hui dans le cas d'universalismes, qui, en fait, ignorent qu'ils sont particularistes, car ils écrasent les différences significatives ; et la synthèse à laquelle il appelle serait celle de particularismes qui, parce qu'ils sont provisoires, devraient, par un effort d'auto-réflexivité, participer à la vision d'une « totalité plus large ». L. Hantrais, quant à elle, plaide pour une mixité méthodologique. Elle répudie les clivages qui, dit-elle, « ont sévi à une certaine époque » entre universalistes et culturalistes.

B. Théret insiste sur le fait que la construction des objets à comparer est toujours faite « d'un certain point de vue et à un certain niveau d'abstraction » (voir aussi Théret, 1996, pp. 9 ; 18 ; 20). Raisonner en termes de niveaux d'abstraction paraît compatible avec une approche en termes de niveaux territoriaux de comparaison allant de l'universel au

particulier, au local. Trois niveaux se présentent *principalement*, à un moment historique donné : le premier est celui des phénomènes communs à l'échelle du monde, ou, dans une acception plus restreinte, le niveau des caractères communs aux pays développés ; un second niveau est formé de familles de pays qui ont des points communs. B. Théret montre bien ici à la fois l'importance d'utiliser des typologies et les limites de l'exercice. J. O'Reilly précise les choses en partant de quelques grands systèmes de classement qu'elle envisage comme outils techniques de comparaison. On parvient ensuite au troisième niveau, celui des pays à comparer, niveau privilégié par exemple par les créateurs de l'analyse sociétale. Une approche en termes de niveaux permet de clarifier la question de la convergence, car, au premier d'entre eux, on peut fort bien repérer des tendances générales, abstraites, qui indiquent une convergence, alors qu'aux autres persiste (voire augmente) la diversité : c'est ce que ne comprennent pas nombre d'auteurs encore fascinés par le rôle de modèle que jouent les États-Unis, qu'ils soient ou non américains eux mêmes[22].

Mais cette analyse en trois niveaux rencontre des limites dirimantes, comme le montre O. Giraud, qui insiste sur la pertinence du niveau régional et des niveaux infra-nationaux, mais aussi du niveau mondialisé. Celui-ci cite à ce propos l'analyse de la mondialisation de l'islam par Olivier Roy. *A fortiori*, une approche vraiment *culturaliste* apparaît de plus en plus impossible à tenir et est réfutée par ce type de faits bien observés. Pour autant, considérant que la querelle à propos du *culturalisme* des années 1980 s'est bien estompée en France, il nous semble que, dans la comparaison internationale en Europe, le champ des cultures et des valeurs reste à explorer, qu'il s'agisse de « valeurs » liées à des *cultures* nationales, supra-nationales (le monde anglo-saxon) ou infra-nationales (le niveau par exemple des *Länder* allemands, des régions françaises, espagnoles). La diversité ne peut pas être évacuée, au prétexte de l'approche essentialiste des travaux culturalistes, qui postulent la permanence dans le temps long de traits isolant telle ou telle culture. A. M. Guillemard complique encore, avec raison, la question des niveaux quand elle souligne qu'il faut prendre en compte celui, microsocial, des entreprises.

Elle aborde également le rôle des valeurs, qui sont ici des normes sociales construites quant à l'appréciation du phénomène de vieillisse-

[22] Deux exemples dans le domaine de la protection sociale : l'ouvrage de N. Gilbert (2002) à propos de l'émergence présumée d'un *enabling state* ; un article qui voit une convergence dans les droits et obligations des bénéficiaires de l'assistance sociale (Handler, 2003).

ment au travail et qualifie de « révolution culturelle » les changements intervenus récemment en Finlande et aux Pays-Bas. Ce type de comparaison semble fort utile pour relativiser, voire réfuter dans certains cas, l'idée d'une homogénéisation idéologique à travers l'Europe. On pense ici, par analogie, à la diffusion d'un discours international relativement homogénéisé du thème des « droits et des obligations » (Van Berkel et Møller, 2002 ; Serrano Pascual, 2004) : comme pour le cas du vieillissement, on se rend compte que la substance normative des « citoyennetés sociales » qui sont en cause reste extrêmement diverse, rendant très vraisemblable l'idée d'une variation internationale notable des types de « contrats sociaux » que les individus passent avec la société sous le couvert d'un discours superficiel commun de droits et d'obligations (Barbier, 2005a). C'est que, comme d'ailleurs le suggéraient fortement Maurice, Sellier et Sylvestre dans leur article (1992) de discussion des thèses de Philippe d'Iribarne, les valeurs sont aux antipodes de substances installées pour l'éternité. La perspective de N. Whiteside, formulée en termes de conventions, a directement à voir avec les principes de justice, donc avec les valeurs. Elle montre combien les actions légitimes diffèrent dans le cas français et britannique à propos de la réforme des retraites. Dans le même sens, la Grande-Bretagne et la France offrent de nombreux exemples où les conventions légitimes – ou une certaine conception des valeurs – s'opposent : c'est le cas en matière de politiques de l'emploi en France, où, à la différence de la Grande-Bretagne depuis les réformes introduites par les conservateurs au milieu des années 1980, un large secteur d'emplois temporaires, dans le public ou le secteur non marchand, est financé par l'État : les attentes des acteurs sont fortes en France pour que l'État joue en quelque sorte un rôle « d'employeur de dernier ressort ».

Il sera par ailleurs intéressant, dans le proche avenir, d'observer sous cet angle les évolutions en cours dans les pays ayant récemment adhéré à l'Union européenne, sortant de l'Europe centrale et orientale ex-communiste. On observe déjà, dans plusieurs travaux de nos collègues, combien les discours politiques consensuels du niveau communautaire rencontrent des difficultés dans les populations des nouveaux membres. Ainsi la chercheuse bulgare Katia Vladimirova fait observer[23] que la sémantique associée à des termes comme « cohésion sociale » (traduite par *socialna kohezia* ou *socialno edinenie*), ou « solidarité » (*solidarnost*), se trouve très proche des mots de l'ancienne « novlangue » communiste en bulgare ; elle constate au sein des nouveaux États membres un rejet de ces mots et, par conséquent, une méfiance, sinon une hostili-

[23] Université UNSS – Sofia, entretien avec elle, janvier 2005.

té, à des notions qui sont au contraire en général positivement connotées dans les anciens États membres. Sous l'ancien régime on parlait beaucoup de *solidarnost* (avec les prolétariats du monde, avec les pauvres de pays africains, etc.). Quand aujourd'hui ces termes sont utilisés tels quels, les non spécialistes associent spontanément ces mots au langage de l'ancien régime communiste et à ses caractéristiques négatives (l'égalité formelle, la pénurie de biens de consommation, etc.).

La difficulté reste entière, pour le comparatiste, de combiner plusieurs perspectives à propos de l'importance des valeurs et des cultures dans l'opération comparative : rejeter l'essentialisme qui voit des valeurs traditionnelles à la fois déterminant les valeurs contemporaines de façon rigide et ancrées dans le cadre national qui en devient hypostasié ; prendre en considération les valeurs comme créations collectives qui sont reconnues dans le contexte d'une certaine société à un moment et pour une période donnée, par les acteurs sociaux, valeurs qui changent ; repérer ce qu'il y a peut-être d'idiosyncrasique, dans telle ou telle société nationale ou dans telle ou telle société d'un niveau différent[24].

IV. Les catégories dans la comparaison

En dehors des aspects linguistiques, trois chapitres sont plus particulièrement marqués par l'attention à (et l'importance de) la construction rigoureuse des catégories, mais nombre des auteurs ici rassemblés se confrontent explicitement à cette question.

La démarche de R. Trifiletti se distingue par le travail qualitatif à propos du caractère, *obscur* selon elle, d'une catégorie à vocation passe-partout et internationale : la *work and life balance* qu'on voit aussi en français souvent traduite par la notion de « conciliation vie familiale-vie professionnelle ». Elle déconstruit d'abord la catégorie en montrant que sous cette apparente universalité européenne, le concept peut traduire des significations qui sont à des années-lumière l'une de l'autre : l'idée généreuse d'une conciliation dans la durée de la vie des activités consa-

[24] On pense à la réflexion originale de C. Castoriadis sur l'importance des significations imaginaires sociales que se crée chaque « société pour elle-même » : l'aspect création nouvelle incessante s'oppose ici à un quelconque essentialisme culturaliste, puisque l'ancienne signification éventuellement héritée prend son sens dans la nouvelle création ; la frontière est dite par Castoriadis comme celle d'une société, et non pas spécifiée en tant que nation, ce qui inclut évidemment des significations qui ont cours sur de vastes aires géographiques et sur de vastes périodes. Dans le même temps, Castoriadis souligne le fait qu'à part des éléments triviaux, les universaux à proprement parler – à travers espace et temps historique de l'humanité – sont extrêmement peu nombreux (interdiction de l'inceste et du meurtre au sein de la communauté).

crées au « care » (la *cura*, dit-elle en italien), qu'il s'agisse des soins et activités avec les enfants, ou avec les personnes âgées ; l'idée pauvre d'une contrainte purement instrumentale de conciliation dans la vie quotidienne de ce qui est uniquement conçu comme des *tâches* : être à la bonne heure au bon endroit, soit au travail, soit à la sortie de l'école ou de la crèche, soit à la maison. Mais son utilisation des entretiens menés dans divers pays vient encore enrichir la critique de la catégorie, en ce qu'elle montre à la fois la profonde diversité des vécus et des contraintes, mais aussi, au fond, une préoccupation commune chez toutes les mères, et qui est complètement absente du débat des politiques publiques au niveau européen – même si elle apparaît dans certains pays – à savoir l'épreuve des contradictions vécues entre la nécessité de sauvegarder et protéger, d'aimer les enfants et les exigences de la production et du travail contraint.

Pour sa part, A. M. Guillemard présente un cas exemplaire de construction raisonnée de configurations (combinant politiques de protection sociale et d'intégration dans l'emploi) qu'elle relie à des modèles normatifs d'action : au total, au lieu d'une conception homogène de la fin des parcours professionnels, elle constate la cristallisation de cultures de l'âge très différentes. Dans son parcours à travers plusieurs cadres analytiques, c'est bien aussi la relativité de la construction d'une catégorie – celle de la qualité différentielle du travail entre hommes et femmes – que J. O'Reilly cherche à mettre en critique. D'une certaine façon, l'approche de N. Whiteside pose aussi la question de la construction des catégories : ce qu'elle explore à travers l'analyse des conventions différentes repérées au Royaume-Uni et en France, c'est le fait que, dans une perspective historique, sous des catégories apparemment semblables de réponses à des problèmes (ici, les retraites), les acteurs et les politiques publiques sont fondées sur des notions différentes. S'il approche la question par le décorticage des mots, R. Hyman n'en vient pas moins à la déconstruction même de la catégorie « relations professionnelles » dans un texte récent qu'il évoque brièvement (Hyman, 2004). L'effort de B. Théret est apparenté quand il s'attaque à la question de la « pression fiscale » ; nous avons-nous-mêmes souligné combien des catégories apparemment naturelles, dans un contexte sociétal donné, doivent être prises avec des pincettes : c'est le cas de la *précarité* de l'emploi (Barbier, 2005b), mais aussi de l'*exclusion* et des *politiques familiales* (Hantrais et Letablier, 1996 ; Barbier, 1990).

Conclusion

Au total, à condition qu'on abandonne l'illusion poppérienne (Passeron, 1991) et l'illusion universaliste, pour des disciplines qui sont ici en interdisciplinarité familière, la réflexion comparative combine de façon très imbriquée des questions de méthode et d'épistémologie, ainsi que des questions préalables d'éthique et de prise de distance vis-à-vis de la sphère politique. Nous autres comparatistes ne sommes pas au bout de nos peines dans la situation actuelle des sciences humaines et sociales en Europe. La demande, qui croît de façon pour ainsi dire inexorable, parce que mécaniquement liée aux échanges économiques et politiques, pour impérieuse qu'elle soit, laisse – comme nous l'espérons, les chapitres de cet ouvrage le démontreront – une place pour une recherche libre : celle qui ne se laisse pas impressionner par le qualificatif de *caméraliste* qui pourrait lui être attribuée, qui creuse en profondeur les significations, les catégories et les cohérences pour rendre les choses le plus claires possible dans le respect de l'étranger.

Références

Barbier, J. C., 1990, « Comparing Family Policies in Europe : Methodological Problems », *International Social Security Review*, n° 3, pp. 326-341.

Barbier, J. C., 2000, « À propos des difficultés de traduction des catégories d'analyse des marchés du travail et des politiques de l'emploi en contexte comparatif européen », *Document de travail*, n° 3, CEE, septembre.

Barbier, J. C., 2002a, « Marchés du travail et protection sociale, pour une comparaison internationale approfondie », *Sociétés contemporaines*, n° 45-46, novembre, pp. 191-214.

Barbier, J. C., 2002b, « Peut-on parler d'activation de la protection sociale en Europe ? », *Revue française de sociologie*, n° 43-2, avril-juin, pp. 307-332.

Barbier, J. C., 2004, « Systems of Social Protection in Europe : Two Contrasted Paths to Activation and Maybe a Third », in J. Lind, H. Knudsen, H. Jørgensen (eds.), *Labour and Employment Regulation in Europe*, Brussels, P.I.E.-Peter Lang, pp. 233-254.

Barbier J. C., 2005a, « Citizenship and the Activation of Social Protection : A Comparative Approach », in J. G., Andersen, A. M., Guillemard, P. H., Jensen, B., Pfau-Effinger (eds.), *The New Face of Welfare. Social Policy, Marginalization and Citizenship*, COST A13 Book Series, Bristol, Policy Press, forthcoming.

Barbier, J. C., 2005b, « La précarité, une catégorie française à l'épreuve de la comparaison internationale », *Revue française de sociologie*, n° 46-2, pp. 351-371, avril-juin.

Barbier, J. C., Gautié, J., 1998, *Les politiques de l'emploi en Europe et aux États-Unis*, Paris, PUF.

Berman, A., 1999, *La traduction et la lettre ou l'auberge du lointain*, Paris, Seuil.
Boudon, R., 2003, *Existe-t-il encore une sociologie ?*, Paris, Odile Jacob.
Boyer, R., 2004, *Une théorie du capitalisme est-elle possible ?*, Paris, Odile Jacob.
Cassin, B. (dir.), 2004, *Vocabulaire européen des philosophies*, Paris, Seuil/Le Robert.
Eco U., 2003, *Dire quasi la stessa cosa, esperienze di traduzione*, Milan, Bompiani.
Elias N., 1974, *La société de cour*, Paris, Flammarion.
Gilbert, N., 2002, *Transformation of the Welfare State, The Silent Surrender of Public Responsibility*, Oxford, Oxford University Press.
Hagège, C., 1985, *L'homme de paroles, contribution linguistique aux sciences humaines*, Paris, Fayard.
Handler, J., 2003, « Social Citizenship and Workfare in the US and Western Europe : from Status to Contract », *Journal of European Social Policy*, 13, pp. 229-243.
Hantrais, L., 1999, « Contextualisation in Cross-national Comparative Research », *International Journal of Social Research Methodology*, vol. 2 (2), pp. 93-108.
Hantrais, L., Letablier, M.T., 1996, *Families and Family Policies in Europe*, London/New York, Longman.
Hyman, R., 2004, « Is Industrial Relations Theory Always Ethnocentric ? », in B.E. Kaufman (ed.), *Theoretical Perspectives on Work and the Employment Relationship*, Champaign, IRRA, 265-92.
Jobert, B., 2003, « Politique de la comparaison », in Lallement M. et Spurk J. (dir.), *Stratégies de la comparaison internationale*, Paris, CNRS Éditions, pp. 325-328.
Lallement, M., Spurk, J. (dir.), 2003, *Stratégies de la comparaison internationale*, Paris, CNRS Éditions.
Leca, J., 1993, « Sur le rôle de la connaissance dans la modernisation de l'État et le statut de l'évaluation », *Revue Française d'Administration Publique*, 66, avril-juin, pp. 185-196.
Maurice, M., 1989, « Méthode comparative et analyse sociétale : les implications théoriques des comparaisons internationales », *Sociologie du travail*, n° 2, pp. 175-191.
Maurice, M., Sellier, F., Silvestre, J. J., 1992, « Réponse à Philippe d'Iribarne », *Revue française de sociologie*, XXXIII-1, pp. 75-86.
Passeron, J.C., 1991, *Le raisonnement sociologique*, Paris, Nathan.
Rubery, J., Grimshaw, D., 2003, *The Organization of Employment, an International Perspective*, Basingstoke, Palgrave MacMillan.
Serrano Pascual, A., 2004, « Conclusion : Towards Convergence of European Activation Policies ? », in Serrano Pascual A. (ed.), *Are Activation Policies*

Converging in Europe, The European Employment Strategy for Young people, Brussels, ETUI, pp. 497-518.

Steiner, G., 1978, *Après Babel*, Paris, Albin Michel.

Smith, A., 2002, « Grandeur et décadence de l'analyse britannique des politiques publiques », *Revue française de science politique*, 52 (1), février, pp. 23-36.

Théret, B., 1996, « De la comparabilité des systèmes nationaux de protection sociale dans les sociétés salariales : essai d'analyse structurale », in MIRE, *Comparer les systèmes de protection sociale en Europe*, vol. 2 : Rencontres de Berlin, Paris, MIRE-Imprimerie Nationale, pp. 439-503.

Van Berkel, R., Møller, I. H., 2002, *Active Social Policies in the EU, Inclusion through participation ?*, Bristol, The Policy Press.

When Words Matter
Dealing Anew with Cross-National Comparison

Jean-Claude BARBIER

CNRS / Centre d'études de l'emploi

Most of the chapters in this book were written following a seminar held in Paris, which was organised along general lines and left great licence to authors, a liberty clearly observable from reading the texts. However, the texts form quite a coherent group of contributions and offer a new perspective on cross-national comparison. Cross-national comparative research is intrinsically difficult to master fully because it can be practised from so many angles and certainly never equates to a neatly cumulative process as in experimental sciences (Passeron, 1991, p. 357 ssq). All the authors included in this volume are certainly aware that there is more to cross-national comparison than simply methodological problems; all are familiar with the vast amount of literature of the past; in the case of Stein Rokkan's impressive record for instance, we have to acknowledge that, despite their excellence and sophistication, the comparisons he undertook – not only from the perspective of nation building and state formation – still require revision from the point of view of epistemology, methods and probably, of scientific ethics.

At the origin of the seminar it was understood that, despite the increasing engagement of social scientists in what we will term 'international research situations', methodological and epistemological questions were too seldom addressed as such, despite their crucial importance. This is the case, notably, in three respects: (i) the relationship between comparison and politics; (ii) the adequacy of 'nation' in the expression 'cross-*national*' (or its French equivalent *international*); (iii) finally the multi-faceted role played by language. As for the latter, the seminar was specifically organised to allow all participants to choose the language they preferred, English or French, as the Swiss often do in conferences, where German- and French-speakers use their

own language, while also understanding that of the other party[1]. For this reason the book combines English and French chapters and two versions of the introduction[2]. Participants made every effort to respect the principle that 'words mattered'.

Because of the diversity of the contributions we felt it was neither appropriate nor feasible to write an introduction aimed at synthesising the main theoretical questions raised by our authors: we rather chose to enter into a dialogue with them, while at the same time emphasising a line of research we have been following for some years, namely the role languages play in comparative research in the social sciences.

I. Cross-National Comparison on the Agenda

It is difficult to deny the fact that researchers are increasingly practising their craft in international situations, which means pursuing empirical comparative activities. They are bound to interact not only with national peers but increasingly with the international academic community. It is not sufficient to recall that, as of principle, science is international, both ethically and theoretically. As Michel Lallement notes in this volume, documenting the scarcity and imbalance of translations across Franco-German boarders, principles seldom match practice. Moreover, as we will see, there is no direct link between the increase in the number of international research situations and the conditions for the possibility of genuine in-depth comparison.

In a not so distant past, only a handful of very well-known researchers used to be translated, and their works travelled across national boarders.. True, translation policies were always tricky and varied from one country to the other; many excellent authors were awfully translated in some languages. Today, however, it is ordinary researchers who, because their production is assessed in an international perspective, have to translate their work, with diverse outcomes as Linda Hantrais notes[3]: when they wish to be positively assessed, researchers cannot avoid competing with their foreign peers, even if only implicitly. In this respect, English-speaking researchers are certainly in a different posi-

[1] It was thus difficult to increase the number of languages used and understood; our German and Italian colleagues were kind enough to use French. Rossana Trifiletti's chapter is translated from Italian. I am grateful to Linda Hantrais for helping me with the English version of this introductory chapter, although mistakes are definitely my own.

[2] The editors are very grateful to Philippe Pochet for accepting the mixing of languages, a solution not often seen in publications.

[3] A criterion which was duly stressed in the recent debate about evaluation initiated by the French CNRS in 2004.

tion, although their comparative advantage (both sociological and economic) is in a way 'spiked' because it does not come without some theoretical and empirical drawbacks attached as we will argue later. Yet the situation differs across disciplines. As always, economics is a separate case (Passeron, 1991): young economists wishing to pursue successful careers compete for publication in prestigious journals; their works are mostly formalised and they deal with objects and concepts which are always implicitly considered universalistic (the labour market, incentives, preferences, etc.). Robert Boyer rightly points that *régulation* theory (RT) – dwelt on by Richard Hyman in his chapter – was an exception in this respect, although, as Boyer acknowledges, a crossnational comparative methodology was never central to the RT effort which was rather "*une analyse des étapes du capitalisme plutôt que de sa variété*" (2004, pp. 45-46). Except for Bruno Théret's chapter – considered as 'regulationist' – it is true that the contributions deal only indirectly with economics.

On the other hand, it is certainly also true that many sociologists or political scientists (the two dominant disciplines in this book) are rarely fond of explicitly addressing the question of cross-national comparison. Few are concerned about the fact that their research may be seen as universalistic, even when it deals with local empirical objects, but implicitly considered as universal. Only a very few social scientists endeavour to deal with social phenomena while at the same time understanding them within spatial and temporal contexts that matter, both epistemologically and methodologically. Max Weber is typical here, and at the same time so exceptional, because he is simultaneously able to analyse universal forms of meaningful action, and to study objects that are specific to such and such a civilisation.

A. Comparison Intermingled with Some Form of Politics

More prosaically and certainly more modestly, the situation today in European research is such that researchers can practically not avoid finding themselves in 'international research situations'. This is particularly a result of funding mechanisms and in a sense, one has to practise in one way or another what Raymond Boudon calls 'cameralist' sociology[4]. The term may sound very patronising but he certainly has a point, which to our view is even more appropriate with respect to crossnational comparisons: social scientists may well be tempted to be satis-

[4] Boudon suggests distinguishing between different forms of sociology: he contrasts "*sociologie caméraliste*", with what he labels respectively "*sociologie expressive*", "*sociologie critique*" and "*sociologie cognitive*" (according to him only the latter is "*scientifique*") (Boudon, 2003, pp. 126-127).

fied with just being 'experts'. True, much of the literature that passes for international comparison is produced in the context of stringent constraints that certainly limit its worth and potential. Such literature is produced to satisfy government sponsors and the European Commission. We contend that it is however possible simultaneously to conduct research that is funded this way, and to pursue the higher scientific objectives praised by Boudon as 'cognitive', on the condition that, as Théret notes, a radically autonomous posture is preserved, while at the same time not descending into solipsism. We want this book to be a contribution to this objective. It was not commissioned by anyone, although it stemmed from a seminar funded, as we explained in our preface, by the Centre d'études de l'emploi, the French Embassy in London and the British ESRC.

It is undeniable that certain comparative activities only have the pretension to being comparative research; this is for instance the case for *benchmarking*, when it involves solely ranking countries according to a simplified indicator (Théret, Bothfeld and Rouault, O'Reilly, in this volume; Boyer, 2004, p. 79). Some observers have noticed that research in certain countries tends to be more and more politicised, as for instance in the case of the UK (Smith, 2002, p. 33). Admittedly, the danger of research being 'captured' by public commissioning is not limited to comparative research and it is reinforced by the increasingly dominant role played by European-level funding (Jobert, 2003). Over the past fifteen years this role has been growing, and eligibility to such funding has tended to be limited to 'excellence'[5] networks or groups. Such an expanding role chimes with the contemporary emergence of new levels of government along with the nation state, which is stressed by B. Théret and Olivier Giraud. Indeed objective reasons exist that explain the expanding demand for comparative studies: the acceleration of trade, the dynamics of globalisation, an active involvement of international organisations (the EU, the OECD, etc.).

B. Théret on the one hand, and O. Giraud, Silke Bothfeld and Sophie Rouault, on the other, adopt complementary approaches: for Théret, comparison designed for 'functional' use is an instrumental activity limited to providing various state and federal authorities with information resources (politicians; administrations; international financial institutions). The other three authors bring forward an impressive array of facts to demonstrate that the national level is radically destabilised in its status as the independent variable within traditional comparative frameworks, not only because levels pertinent for the construction of legiti-

[5] This is the case for the funding in the current 6th Framework programme of DG Research.

mate problems and problem-solving are disturbed, but also because, as O. Giraud stresses, the national space is depreciated as a source of political identity, let alone broader identification. Hence Théret goes so far as to question the very term 'inter-national' comparison and suggests replacing it by inter-*societal* comparison, arguing that most 'nations' usually involved in comparisons are actually federations of entities or regions. In one sense, O. Giraud, S. Bothfeld and S. Rouault concur: the national variable definitely needs to be downplayed. O. Giraud explains how national frameworks are challenged from both the top and the bottom levels, even when the central state retains the role of the 'central producer of politics'. In their multi-level approach to comparison, S. Bothfeld and S. Rouault convincingly combine their documentation of the reasons accounting for the persistence over time of divergent national trajectories with the fact that political regulation does not happen only at the national level.

Along with *benchmarking*, another rather familiar type of comparison falls short of providing actual comparative insight, namely the practice of simply juxtaposing national case studies, where functional equivalence is taken for granted and the objects to compare are not precisely constructed (a contrary instance is provided in this volume by Anne-Marie Guillemard's rigorous construction of ageing and work). The authors in the present book have probably all participated in projects where only the introductory chapter, written by the editors, is really comparative (see for instance Barbier and Gautié, 1998). In such cases, no in-depth comparison is carried out and the result is simply the presentation side by side of empirical material (Barbier, 2002a). When the body commissioning the comparison – for instance an international organisation – takes comparability for granted, 'cameralist' sociologists are in dire straits if they really want to engage also in in-depth research and do not abandon the attempt to look into 'words and things', following R. Hyman's method. Admittedly again, sociologists and economists are not in equivalent positions, because of a different relation they have to categories. The 'naturalisation' of categories is much easier in economics, as is for instance the case when one uses international Eurostat indicators to measure what the French name '*précarité de l'emploi*', a notion which is not really translatable[6] (Barbier, 2005b).

[6] Eurostat indicators separate *contrats à durée déterminée* i.e., for that matter, *temporary contracts* from *open-ended ones* (said in French *contrats à durée indéterminée*). Universalist economists may even invent words which do not exist in English, like '*precarity*'. This is but an example of the invention and dissemination of notions and concepts which were born in one language and then transmitted to another with a vague meaning and half-baked translation. Today examples of this abound (see R. Hyman's chapter in this volume).

The fact that more and more material and data produced for political goals are now available easily through the internet certainly endangers the quality of comparative research. Because a pressure to compare is increasingly put on them, there is a tendency for researchers to forget the basic methodological requisites of their craft. 'Instrumentalising' appears here at its worst as the extreme example in box 1 vividly illustrates.

Box 1 – Comparing at a distance

In order to compare minimum assistance benefits across Europe, a great variety of material and data can be downloaded from the internet websites of organisations such as the OECD, the MISSOC, etc. With the help of cut and paste operations, one may skip the cumbersome and costly process of independent collection of empirical data. Once the data are available, one can even go as far as comparing 'virtual' assistance benefits. This might sound a little bit far-fetched. However, on an academic website, we found a recent working paper devoted to studying whether possible 'disincentive' effects of such minimum benefits might be mitigated by other institutional mechanisms[7].

In this document, in 2004, Italy figures as having a 'minimum non-contributory benefit'. However specialists know that the Italian benefit always remained experimental and was never implemented nation-wide; moreover, it was cancelled altogether in 2003 by the Berlusconi government. The author puts Denmark among the 17 countries which, according to him, adopted such a benefit. He contends that Denmark did so in 1997. However, the *bistandsloven* (Danish Assistance Act) has been providing *kontanthjælp* (cash benefits) to non-insured recipients since its 1961 and 1976 reforms (from the initial 1934 Act). In 1997 and 1998, the Act was only updated. Similarly the working paper states that the British *Income Support* was introduced in 1987, but this benefit was only a reformed version of the former *Supplementary Benefits*, which were reformed in 1966 and 1973. As a result one is left to wonder when one learns in the paper that the French RMI, a late comer indeed (1988) displays a 'mean seniority' among its European counterparts.

[7] http://www.univ-evry.fr/PagesHtml/laboratoires/Epee/EPEE.html, *Document de recherche* 04-04, Y. L'Horty, 2004, "Revenu minimum et retour à l'emploi : une perspective européenne".

B. Scientific Ethics: Clarity and the Respect for Foreignness

From the above considerations, it would be wrong to conclude that cross-national comparison inevitably leads to insuperable pitfalls: those can certainly be overcome. However politically-led comparison does not look for clarity as such, and it is easy to recall that public management or administration may very well be successful even when they deal with things and phenomena they do not fully know (Leca, 1993)[8]. The 'functional' forms of cross-national comparison that Théret illustrates, follow a political and ideological rationale and their *cognitive* quest is bound to be limited. Basically this situation contradicts the core requisites of scientific activity, because science's calling is, as Max Weber states, to provide 'clarity'[9]. But there is more to the ethics of cross-national comparison than clarity. Social scientists engaged in this activity find support in other ethical motives – even while sticking to Weber's axiological principle of neutrality. One is sharing in the collective project of building a genuine international scientific community; another is working under the conviction that increasing cultural interaction is a benefit per se, as the 16th-century intellectual exchanges in Europe, by the way of Latin, demonstrated in the past (Erasmus, Vives, Thomas More, etc.). The moral imperative set by Antoine Berman in his work as a translator[10] is absolutely relevant to cross-national comparison. M. Lallement is extremely right to stress that the problems encountered in it are very close to those translators meet. The twin ethical requirements of clarity and the respect for foreignness fully apply here. For researchers, meeting such high standards implies overcoming many obstacles – L. Hantrais and B. Théret in this volume point personal and cultural bias as one of them (see also Hantrais, 1999). Three such obstacles are really prominent today: the role of international English; the supremacy of economics; politicised documentation and scientific data. Even for those who constantly work in 'international research situations', it is uncommon to discuss these questions in academic circles.

[8] Jean Leca (1993, pp. 186-187) wrote : "une idée également répandue (et tout aussi fausse) consiste à identifier la formule 'une connaissance adéquate est nécessaire à l'action' [...] à la 'connaissance commande l'action' (ou 'une connaissance exacte équivaut à une action efficace')".

[9] In *Wissenschaft als Beruf* (*Schriften zur Wissenschaftlehre*, 1991 [1919], Stuttgart, Reclam, p. 266), Weber wrote: "Wir sind in der Lage Ihnen zu einem Dritten zu verhelfen: zur Klarheit".

[10] For A. Berman (1999, p. 75) "la traduction, de par sa visée de fidélité, appartient *originairement* à la dimension éthique. Elle est, dans son essence même, animée du désir d'ouvrir l'Étranger en tant qu'Étranger à son propre espace de langue".

B. Théret stresses the question of political influence on research with great force whereas R. Hyman finds excellent instances where English is a problem (stressing the difference between international and *English* English). Rossana Trifiletti presents an interesting situation where a presumed equivalent of an (international) English notion (work-life balance) emerges as blurring any genuine comprehension of the real stakes of making work and being a parent (*genitorialità*) compatible.

Before turning to the presentation of some cross-reaching themes and problems we discovered in our colleagues' chapters, we will now address the theme we favour the most in our research, *i.e.*, the question of language in cross-national comparison.

II. Words and Languages Really Matter

Inserting "Words and Things" in his chapter's title, R. Hyman implicitly hints at Foucault's *Les mots et les choses*, and also indirectly to Willar van Orman Quine's[11] *Word and Object*. His chapter abounds with excellent instances of difficult (or impossible) translations and he succeeds in showing how to avoid these impossibilities; he proceeds by discarding the idea that every notion in English has an equivalent in other languages (and *vice versa*) and by using context and qualitative analysis.

Actually, conducting cross-national comparison today entails two main different problems: (i) the role of English as an international research language; (ii) secondly, two questions relate to the potential qualities of English: (a) its intrinsic capacity to describe empirical phenomena originally named in other languages; (b) its intrinsic capacity (and conversely the capacities of other languages) to translate *concepts* from one tongue to another.

A. English as International Research Language

For English (*English* or *American English*), Georges Steiner (1978) once remarked that a danger lies in its use by an ever larger number of non-native speakers. The danger is to weaken it inexorably and perhaps to reduce it to some form of international pidgin[12]. In 'international

[11] Because *Words and Things* happened to be the title of an existing book, Michel Foucault is said to have accepted the translation *The Order of Things* because he had at one time envisaged the title *L'ordre des choses* in French. W. v. O. Quine's *Word and Object* was published in 1960 (its French translation at Flammarion, *Le mot et la chose*, was published only in 1977).

[12] While distinguishing between pidgin et creole, Hagège (1985) tends to play down their differences. Yet, pidgins are, above all, means of functional and rudimentary communication in pluri-linguistic situations.

research situations', it is easy to observe how degraded forms of English often prevail that only make use of a limited lexicon, a handful of clichés and routine phrases. When this happens, the rich substance of the real English language is downgraded to one of the two dimensions of language in general, *i.e.*, the code, while meaning is forsaken[13]. In mathematics, the code function suffices to convey the essential scientific substance, but in the domain of social sciences, the process of signification is closer to literature than to other sciences. R. Hyman illustrates this by many examples. The one about 'social partners' is especially interesting. What he shows is that, in the English language (obviously *English* English) there were no 'social partners' for the simple reason that putative social partners did not consider themselves as such (see his notion of *symbolic link*). Yet from a Danish perspective for instance, unions and employers' associations would be 'social partners' indeed. Incidentally, for the correct translation of the European Treaty, Hyman notes the competition between 'social partners' and 'management and labour'. In its Amsterdam version (Barbier & Gautié, 1998, p. 371), 'management and labour' eventually won the day. Were the expression 'social partners' eventually selected for the present version, one would have to inquire whether there existed a relation between this change of words and a possible change of things. It is obviously impossible to look into such matters when one uses English only as a code. In passing again, in one of his footnotes, R. Hyman points to an even more subtle aspect of the relationship between language and cross-national comparison, *i.e.*, the role of the history of language. In this case, international English is an obstacle, even for native speakers.

Yet native speakers of English enjoy many advantages linked to their status: they can save the time devoted to translating their papers and books, they have better access to British or American journals and to publishing houses, etc., not to mention their comparative advantage when it comes to speaking at conferences. In this respect national academic communities are clearly not on an equal footing. Some are more anglicised than others: the Dutch for instance or the Scandinavian are much better than the French, the Italian and the Spanish. The task remains to measure the effects of this conspicuous imbalance, and to trace its influence and consequences.

Numerous examples may be found where the clear message of science is endangered by a limited mastery of English. Let's take one in the domain of social policy. Admittedly it is a field where one may find

[13] Concepts imported in political science from industrial economics are especially prone to being used as functional tools separated from a particular context: see the instances of *lock-in, spill-over, path dependency, principal and agent*, etc.

many interesting stories about emerging new terms, such as 'exclusion', 'inclusion', etc.[14] Our example deals with *workfare*, a term which has by now probably been inserted in all languages for specialists of social policy. Two important questions arise with respect to the international usage of the word: (i) the first is about the influence of politics (political cant) in the research vocabulary[15]; (ii) the second is about mendacious or erroneous translation[16]. The term 'workfare' was coined by a journalist but its political success is linked to its adoption by Richard Nixon in 1969, who labelled programmes where recipients were obliged to perform some sort of work activity in return for their benefit (Barbier, 2002b). Twenty five years later, the word was still adequately used in the 'welfare reform' debate that was eventually concluded by the Clinton administration passing the Bill in Congress in 1996 (creating the Temporary Assistance for Needy Families). At the same time, at the beginning of the 1990s, many Scandinavian countries started reforming their benefit systems, beginning by the youth schemes in Denmark. These reforms stemmed from an increasingly consensual observation by politicians and large groups in society, according to which the famous Scandinavian work ethics was endangered. Although of course it would be ridiculous to rule out possible United States influence, it is clear that these important reforms had a rationale of their own. However, it seems rather 'natural' that Scandinavian scholars, who were among the first to compare their national systems to the American one, spontaneously picked the word 'workfare' as an equivalent of what was happening in their countries. In France, in 1995, Pierre Rosanvallon was the first to use the term in his *Nouvelle question sociale*. After him, the idea was disseminated in French social science that some form of workfare '*à la française*' was being introduced, *i.e.* what the French called '*insertion*'. And a mistaken conception was formed: insertion was in some way a Gallic equivalent of the sort of compulsory work imposed on young black American mothers in the ghettos, in the name of fighting laziness and promoting marriage and legitimate procreation. Which was of course nonsensical. The 'workfare' example illustrates the multiple drawbacks brought into cross-national comparison by the introduction

[14] Another example is the spread of the notion of 'activation'; we have shown that, taken from the political discourse, an analytical notion of activation may be constructed (Barbier, 2002b).

[15] There are numerous instances in labour economics and sociology; one is the ever criticised concept of 'active policies', a notion which has never been scientifically defined. Another example is the concept of 'social exclusion' which even researchers who use it do so with reservations (see Serge Paugam's research).

[16] Rossana Trifiletti regrets that the term '*work-life balance*' obscures any understanding of differences across countries.

of political vocabulary and cant and the confusion of national empirical situations under labels imported from international English. Hence, a problem which could first be seen as a 'translation' problem turns into an important research question: what sort of empirical inquiry is necessary to understand whether social programmes in such and such a country may be correctly named using the term 'workfare'? Many developments in B. Théret's chapter in this volume could be seen from a 'linguistic' perspective; the language of international financial organisations he mentions is precisely the sort of international English that also tends to invade cross-national research. In box 2, we show another interesting and typical example.

Additionally questions linked to the unequal command of the English language by foreign researchers also arise; the importance of this problem will certainly decrease over time because younger generations acquire better proficiency in English, yet the problem is still important today for the quality of cross-national comparison. The support of those native speakers who also master other foreign languages is here indispensable. Their help is necessary, not only for the famous homographs (*faux amis*, as the French say) like *eventually* (erroneously used as *éventuellement* instead of *possibly*); or like the use of *professional* instead of *occupational* or even *vocational*. Admittedly, in economics again, the problem is less important because 'first aid English' has a lesser influence on the quality of universalistic mainstream economics and research in this discipline can be carried out while practically ignoring the genuine English language, the English analysed by George Orwell, in his *Politics and the English Language*.

Jean-Claude Barbier

> **Box 2 – The easiest way to convergence: mendacious translation**
>
> English version:
>
> "Make work pay by unifying and raising the index-linked minimum growth wage (SMIC) and other minimum wages, raising the earned-income tax credit, boosting the role of collective bargaining on working hours, improving earned income compared with supplementary benefits, making career paths secure and keeping an eye on job quality to ensure job attractiveness for the workers (Guideline 1, 3, 7 and 8) (Recommendation 1)".
>
> [National Action Plan for Employment, France, October 2004, p. 11], www.europa.eu.int
>
> French version:
>
> "**Revaloriser le travail**, à travers l'unification et la revalorisation du SMIC et des rémunérations minimales, la revalorisation de la PPE, l'accroissement du rôle de la négociation collective en matière de durée du travail, l'amélioration des revenus du travail par rapport aux minima sociaux, en assurant la sécurisation des trajectoires et en veillant à la qualité des emplois pour que les emplois auxquels les actifs accèdent soient attractifs (référence LD 1, LD 3, LD 7 et LD 8) (référence Recommandation 1)".
>
> [Plan national d'action pour l'emploi, France, Octobre 2004, p. 10], www.europa.eu.int
>
> Rather than delving into the difficult translation of 'make work pay', we concentrate on two comments. The translator in the case chose to translate "PPE" (*prime pour l'emploi*) by the American '*Earned Income Tax Credit*'. Why not choose to call it 'Working Tax Credit' along the lines of the existing programme in the UK? Both solutions are anyway mendacious, as we have shown, because the programmes' rationales are at odds with one another (Barbier, 2004, pp. 244-245). That the translator resorted to the old fashioned British '*Supplementary benefits*' is more astonishing for a translation of '*minima sociaux*', because the term was used in Britain before the introduction of *Income Support* in 1987. With such mumbo-jumbo, utter confusion is bound to blur the minds of those who do not happen to know the French programmes referred to in the text. Yet there is a side-effect to wrong translation: the simple fact of misnaming them makes them converge – at least in this political literature.

M. Lallement addresses another essential question directly, *i.e.* the problem of what is, or is not, 'translatable'. Presenting many an interesting example, he refutes the naive assumption according to which

anything is translatable in any language. To him, the situation comes down to the fact that comparatists are bound to *bricoler* (in Levi Strauss's sense). Lallement also recalls W. v. O. Quine's stance in favour of the complete impossibility of translation (with the famous example of 'rabbit' as the Russian *gavagai*). Empirically, this position is as untenable as the universal possibility of translation. With a touch of humour, Umberto Eco, noting that *"di fatto e da milleni la gente traduce"* (actually one has been translating for ages) (Eco, 2003, p. 17) refutes Quine's assumption. For him, one of the key notions for a translator is the *negoziazione* (*ibid.*, p. 18): 'negotiating' implies that the translator forsakes something, but in return, the partners involved in the translation process are happy because some acceptable and reasonable solution was reached, and *"non si può avere tutto"* (one cannot have it all). In the negotiation process also used in comparison, one may resort to a third methodological language: as in literature, where it is often Latin, the third language helps clarifying contrasts, as C. Taylor aptly noted (Barbier, 2002a, p. 196). This observation converges with R. Hyman's preoccupation with 'universalistic particularism': negotiating the right translation is indeed a channel toward the 'larger totality' he is after, while he seeks to minimise 'what is lost in translation'.

B. The Dangers of a Single Tongue

Because language has two inseparable dimensions, code and meaning (on this, see for instance Hagège, 1985), no single tongue will ever be able to provide all the resources research needs from language. This intrinsic limitation has two sides; the first is about English's ability to find words for all the 'things' comparative cross-national research must empirically examine and name in many languages; the second is about translating concepts.

In her chapter, N. Whiteside needs words which cannot simply be picked up from a putatively universal English vocabulary. For instance, she resorts to using the French *régime général* because there is no British equivalent: also using inverted commas for 'public' and 'private', she hints at a different separation between these two spheres in Britain and France. She does not ignore the substantive difference between a pension programme managed as a Bismarckian type social insurance and a traditional Beveridgean programme, although she notes that, when it comes to deficits, "all compulsory contributions count as tax and enter the public accounts". 'Social insurance contributions' are not 'taxes', as is seen with the French expression *fiscalisation de la sécurité sociale* (the transfer from tax revenue to fund social insurance funds); even after such structural transfers have been implemented for years in France, with the crucial introduction of the *contribution sociale*

Jean-Claude Barbier

généralisée, this expression still points to a fundamentally different rationale, and to 'conventions' in this country which differ from British ones.

For all their apparent dissemination across Europe, many terms of the political jargon lack 'referents' in certain countries and certain European languages: this was for instance the case for the French *insertion professionnelle*, which found no equivalent in German some years ago (Barbier, 2000). Moreover, programmes and things certainly change over the years and words are imported from abroad into languages where they had no currency; this is for instance the case of the expression *social exclusion*, now commonplace in international English and also part of British English, as the invention by Tony Blair's government of a *social exclusion unit*[17] in 1997 demonstrated. Yet, it is not only in the specialised area of the legitimacy of words – when they are linked to particular national social security institutions (or legitimate conventions for N. Whiteside) – that problems arise; day-to-day expressions also pose difficult problems that remain completely unnoticed to universalist researchers and that might result in deep misunderstanding. Table 2 shows an example of a very common word in English, German, French and the other Latin tongues.

Table 1 – "Quasi" in many languages

Quasi in English	Quasi in German and Latin languages
– almost but not really	Italian : – misure inferiore alla completezza – come se [quasi-pieno]
	French : – Presque – pour ainsi dire, quasiment [quasi-mariage]
	German : – gerade als ob – Gleichsam; so gut wie
– resembling but not really being [a quasi-scholar]	

For instance in French *faux indépendant* translates the German *Scheinselbständigkeit* very well, but using the English 'quasi-self employment' implies that speakers of German and Latin languages under-

[17] For a political definition of 'social exclusion' by Labour in Britain that widely differs from its French counterpart, see http://www.socialexclusion.gov.uk/page.asp?id=213.

stand, as shown in table 1, that the English 'quasi' may mean something which resembles but is not really. To acknowledge that for different languages 'reality' is not separated along the same divisions, one does not have to go so far as accepting the extreme so-called Sapir-Whorf assumption. Another tricky example, which is of some import for research, is the couple 'notion/concept'; as table 2 demonstrates, the distinction is different in English and French: in English, 'notion' and 'concept' are much more interchangeable whereas in French, 'concept' tends to be reserved for something which is rigorously and scientifically defined.

Table 2 – Notions and Concepts

Français (source: dictionnaire *petit Robert*, 1994)	English (British) (source: *Collins English dictionary*, 1998)
Notion	Notion
– connaissance élémentaire – connaissance intuitive et assez imprécise – objet abstrait de connaissance => cf. concept	– a vague idea or impression – an idea, concept or opinion – an inclination, a whim, fanciful, sudden idea
Concept	Concept
– représentation mentale générale et abstraite d'un objet (cf. signifié, concept, référent)	– an idea, esp. abstract idea – phil. : a general idea that corresponds to some class of entities – the conjunction of all characteristic features of something – a theoretical construct within some theory – a directly intuited object of thought
– définition d'un produit par rapport à sa cible	– of a product, a car

Both examples above are even more insidious than traditional '*faux amis*' (homographs). Yet the question of translating concepts is undoubtedly more tricky.

C. Not All Concepts Can Be Translated in All Languages

The translation of foreign concepts is quite another matter, perfectly explained by R. Hyman, commenting upon the various translations of '*rapport salarial*' (including those used by its creators, like R. Boyer).

In a similar vein, M. Lallement quite rightly analyses the controversial translations of M. Weber's concepts in French.

Although it is only in mathematics that no problem exists for translating concepts, it is odd that, despite their constant confrontation with this difficulty, social sciences have tended to suppress the problem (a situation which nevertheless has recently started to change – see Cassin, 2004). More than just translating, the question pertains to the intimate understanding of theories initially formulated in foreign languages and exported to others. Many concepts are impossible to translate exactly, as is well known in the instance of 'agency' (Cassin, 2004, pp. 26-27). Resorting to wide-ranging polymorphous concepts (Passeron, 1991) is of no avail in this case. One is brought back again to the well-known question of using a third language, as Charles Taylor has suggested (Barbier, 2002a). No economical solutions exist because keeping the original concept also demands costly additional explanation. Numerous concepts will remain specific of one language, like the English *fairness* which the French *justice* or *équité* and the German *Gerechtigkeit* fail to render exactly. However, notwithstanding Quine's pessimism, by way of 'negotiation', it is possible to translate concepts like '*social citizenship*' or '*social wage*' (the latter is briefly discussed in this volume by R. Hyman). Genuine translation implies that the reader also accepts situating the translated concept within its original theory and thus engaging in comprehensive comparison. L. Hantrais rightly notes in passing that certain theories are clearly more associated with certain cultural traditions and, along the same line, R. Hyman explores the paradox of the French *théorie de la régulation*, which originally referred to the analysis of the United States. Finally, it is also important to have good translations and to be able to compare them to original works – which is not often the case, as M. Lallement rightly notes in this volume, for foreign sociologists in France[18].

The linguistic question runs under the apparent surface of any crossnational comparative work, but it was only one of many lines of discussion that were addressed during the seminar on cross-national comparison, a subject which – in France at least – has tended to be less studied and less visible than in the past (Lallement et Spurk, 2003 is an opposite example). One of the main epistemological questions raised in French debates in the 1980s lay in the controversy between 'universalism' and

[18] For an additional example, see the French translation of *The Social Construction of Reality* by Peter Berger and Thomas Luckman, that was published anew in 2004 with the same translation mistakes as before.

'culturalism'[19], a question which certainly runs across the chapters of this book.

III. Beyond the Opposition between Universalism and Cultural Relativism

Sociological controversies opposing 'universalists' and 'culturalists' have ancient roots in philosophy (see Montaigne's relativism) and among the classics in sociology (Tocqueville); the question is explicitly addressed by its founding fathers (Weber) and by their followers (Elias). Economics, for its part, displays an in-built affinity to universalism, like other experimental sciences.

Although not all the authors of this book explicitly address the question, it can be assumed from reading their texts that they share the common goal of going beyond the point where universalism and culturalism contradict each other (Lallement; Hantrais; Guillemard, in this volume). Culturalism may appear under the concept of 'cultural relativism', or 'particularism' (Hyman; Théret, in this volume) and even 'cultural particularism' (Théret, 1996); but if one leaves aside these small variations, the prospect is unique, *i.e.* that of refusing the opposition between universalism and relativism. Norbert Elias has argued in favour of this refusal with much authority indeed: for him, it is possible to reconcile universalistic explanation and the documentation of special interdependent elements in particular 'social formations':

> en découvrant des interdépendances, on rétablit l'ultime identité de tous les hommes [...] on parvient ainsi à transcender le plan où les phénomènes sociaux se présentent comme un alignement de sociétés et de 'civilisations différentes', où l'observateur a l'impression que l'analyse sociologique des différentes sociétés ne peut se faire que sur une base relativiste (1974, pp. 234-235).

In her chapter, L. Hantrais discusses typologies of comparative research, in the light of the Aix school's typology. In table 3 we synthesise this classification and put it against a similar one proposed by J. Rubery et D. Grimshaw (2003). Unlike M. Maurice in 1989, L. Hantrais convincingly disputes the fact that only universalistic approaches could be labelled 'cross-national': to her, 'cross-national' is more encompassing. Her classification, put against these others, appears well founded.

[19] See the special issue of *Sociologie du travail* in 1989 and the debates about Philippe d'Iribarne's perspective in the *Revue française de sociologie* (1991 and 1992).

Table 3 – Three categories of comparative studies

Three types of comparison	International discussion
(Maurice, 1989, "Aix School")	All are "*Comparative research*" (Hantrais in this volume; Rubery & Grimshaw, 2003)
– functionalist approach (*cross-national*)	– *Universalists* (Rubery & Grimshaw) *cross-national* is not reserved to 'functionalists' (Hantrais)
– culturalist approach (*cross-cultural*)	– '*culturalists*'
– "*sociétale*" approach (inter-nationale)	– '*Societal effect*' among '*institutionalists*' (Rubery & Grimshaw) or '*societal approaches*' (Hantrais, in this volume)

Rather than addressing the universalism/relativism opposition directly, the rest of our authors present a more or less explicit refutation of the convergence thesis: this is the case of S. Bothfeld and S. Rouault, but also of N. Whiteside, O. Giraud, and J. O'Reilly. From different perspectives they all address diversity, but mechanisms for explanation and concepts tend to be more coloured by a touch of 'universalism' in their chapters than in the other ones.

For his part, M. Lallement exhorts us to cast aside the 'relativistic gangue' and distance ourselves equally from universalism and relativism; adopting Claude Levi-Strauss's notion, he suggests we should all practice *bricolage*. About *bricolage* R. Hyman is in full agreement but he suggests progressing from what he calls *particularistic universalisms* over to *universalistic particularisms*. If we understand him well, researchers doing comparison too often practice universalisms unaware that they are actually particularistic in erasing important and significant differences. He calls for access to 'a larger totality', by practising modest particularisms, conscious of their limitations and of their transitional status. For her part, L. Hantrais calls for the blending of methods and she repudiates the lines of division which were pregnant some time ago.

For B. Théret, the construction of the objects to compare is always the result of a design "*d'un certain point de vue et à un certain niveau d'abstraction*" (see also Théret, 1996, pp. 9; 18; 20). There is much interest in distinguishing between various levels of abstraction which are also compatible with an approach of various territorial levels, from the universal to the very local. At a certain historical point, social phenomena may be envisaged at *three main levels*. At the first level, phenomena

are universal in the world – or, for a more focussed approach, universal in the developed world; at a second one, one finds groups or families of nations which share common features. In this respect, B. Théret stresses both the interest and the limits of using typologies and J. O'Reilly also reviews some main comparative frameworks, against which she addresses the common question of the quality of work for men and women. A third level, the national, is the one the Aix School privileged for their 'societal' analysis. Resorting to levels of abstraction and territorial levels helps correctly staging the convergence question: one might document convergence at the first level, while at the same time divergence exists at the others; such distinctions are difficult to accept by people who remain deeply fascinated by the 'US model' and the implicit developmentalist theory associated with the convergence thesis[20]. Yet, as O. Giraud shows, this three-level approach falls certainly short of addressing all pertinent levels (the regional, the infra-national). The role of globalisation is exemplified by Islam and O. Giraud presents Olivier Roy's original perspective. After such research, a 'culturalist' approach obviously appears inadequate and obsolete. It does not however follow that the debates over how really to understand the role of values and cultures are now irrelevant (for instance values linked to the Anglo-Saxon world; values specific of a certain regional culture in Spain, Germany or France, etc.). These debates used to be lively in the 1980s in France. Whereas culturalism should be dismissed because of its 'essentialist' substance (postulating the permanency across history of certain national features), analysing the role of values should not. A. M. Guillemard adds even more complexity to the question of pertinent levels of abstraction/territorial levels, when she suggests considering the micro-role of firms within society.

Analysing social norms which prevail for the definition (the social construction) of ageing at work and policies related to it, she also deals in her chapter with values that widely differ across European nations. It took what she terms a 'cultural revolution' in Finland and the Netherlands to overturn previous conceptions. The type of comparison she implements is extremely useful to refute analyses that assume a widespread homogenisation of ideas across all European countries. It echoes another empirical instance in social policy which has often been misinterpreted so far, *i.e.* the dissemination of the maxim 'rights and obligations' in the social policy discourse (Van Berkel et Møller, 2002;

[20] For two instances in welfare state research, see N. Gilbert's book (2002) where he envisages the emergence of a universal 'enabling state'; and an article that sees rights and obligations converging for all assistance recipients in the developed world (Handler, 2003).

Serrano Pascual, 2004). As with ageing, a clear diversity is observable, which points to the different substances underpinning social contracts in European countries, a variety which is not incompatible with a common 'surface' political discourse (Barbier, 2005a). Values are certainly not eternal and constant, as Maurice, Sellier & Sylvestre (1992) strongly stressed in the article where they discussed Philippe d'Iribarne's thesis, but they differ.

Presented in terms of 'conventionalism', N. Whiteside's analysis also directly deals with the question of values and principles of justice, as she demonstrates how legitimate action vary across the UK and France, when it comes to reforming pensions. These two countries display numerous examples in other domains which confirm N. Whiteside's analysis. This is the case in the area of employment policy: since reforms introduced in the 1980s by the conservatives, the UK has abandoned the creation of temporary subsidised contracts in the public or non-profit sectors (the community jobs, for instance), whereas in France, a large sector of them has remained a key element of the entire system of employment programmes, and typically linked to the legitimate principle that the French state, when needed, should act as a Republican 'employer of last resort'.

Additionally, in the near future, social scientists will have to consider the recent evolutions of values in the new European Union member states and how 'old values' of the communist era collide with 'new values' in Central and Eastern Europe. It is interesting to record our colleagues' remarks in these countries as to how political discourses which used to be taken for granted at the European level are now greeted with scepticism or even hostility by the new member states' populations. The Bulgarian researcher Katia Vladimirova[21] points to the connotations associated with terms like 'social cohesion' (translated *socialna kohezia* or *socialno edinenie* in Bulgarian) and 'solidarity' (*solidarnost*). Because such terms echo similar expressions of the former communist 'newspeak', the population tends to associate them with the former 'realities' (when *solidarnost* was at stake it meant solidarity with the African countries or the proletariats of the world and the words are spontaneously reminiscent to the people of the bleak past realities like formal equality and the lack of consumer goods, etc.). Addressing the question of values in comparative research still remains a very difficult challenge because one has to reconcile many requisites: discard essentialism which sees values as eternally fixed in national mores and at the same time rigidly determining the future; really take into account

[21] UNSS – Sofia University, interview with her, January 2005.

values as collective creations which are bound to change over time, but are taken for granted by social actors at a particular historical moment; identify what idiosyncratic substance is really left in national cultures or societies.

IV. Notions and Comparison

Leaving aside the linguistic dimension of categories, three authors especially give rigorous attention to their construction, upon which comparative research depends. R. Trifiletti's objective is to question the 'obscurity' of a very commonplace international notion, namely 'work-life balance' – often translated *'conciliation de la vie familiale et professionnelle'* in French. Her de-constructing of the category brings forward the essential fact that, for all its fuzzy generality, 'work-life balance' conceals diverging realities: on the one hand, the ambitious idea to allow people combining work and care for young children and aged persons (*la cura* in Italian); on the other hand, the banal notion that carers in daily life have to manage a series of 'tasks': being at work on time, at home also on time, or fetching the children at school or at the crèche just in time. Yet she goes beyond this de-construction of the international notion and challenges it from another angle, when she analyses interviews conducted in many countries. Those display a common preoccupation among carers (mainly mothers) that is completely absent from the public debate at European level (very few countries run such a debate in Northern Europe), *i.e.* the experience of the profound contradiction existing between the desire to protect, care and love children, and the necessities of a working life.

For her part, A. M. Guillemard presents an exemplary and rigorous construction of configurations (combining social protection and employment policies) and she connects them with normative models of action. Eventually she ends up documenting the particular crystallisations of diverging national 'age cultures'. Examining a series of classical analytical frameworks for comparison, J. O'Reilly also shows that the definition of the 'quality of work for men and women' depends on the framework adopted and brings a critical perspective to this category. In one sense, N. Whiteside's chapter also raises the question of the construction of categories which at first sight would seem similar in France and the UK, while their very substance varies according to the conventions prevailing in each country, and crucially influences the political answers to problems (in this case, pension policies). While he scrutinises precisely the words used in each national case, R. Hyman undoubtedly also participates in the de-constructing of categories before comparing them (see also his paper about the 'discipline' of 'industrial

relations' – Hyman, 2004). B. Théret's endeavour is similar when he takes on 'tax pressure' (*pression fiscale*). We also contributed to this salutary de-construction of categories when comparing 'family policies' (Barbier, 1990; see also Hantrais et Letablier, 1996). Finally, as aprinciple, all valid categories in a certain national context should be taken with a pinch of salt at the beginning of the research, as we have shown in the case of the French concept of *précarité de l'emploi* (Barbier, 2005b).

V. Conclusion

If they agree to abandon both Popperian (Passeron, 1991) and universalist illusions, social sciences, as disciplines accustomed to work together, encounter similar methodological, epistemological and ethical problems when addressing cross-national comparison, and they all have to understand their potentially ambiguous relationship to the sphere of politics.

For social scientists involved in comparisons of this sort, there is certainly no end to reflecting about the difficulties of their craft. Yet, that demand for international studies is tremendously increasing should not deter them from engaging in the real questions. We hope that the chapters of this book will be seen as a contribution in this direction and will show that it is possible to reconcile the daily exercise of empirical comparison with a necessary and salutary distancing from the constraints imposed on 'cameralist' social science, to recall Boudon's adjective. There is little doubt that the very quality of 'cameralist' products of research depends on the depth of the social science reflection about categories, societal coherences and the meanings which are carried by languages, in order to bring as much clarity as possible, in the respect for foreignness.

References

Barbier, J. C., 1990, "Comparing Family Policies in Europe: Methodological Problems", *International Social Security Review*, No. 3, pp. 326-341.

Barbier J. C., 2000, "À propos des difficultés de traduction des catégories d'analyse des marchés du travail et des politiques de l'emploi en contexte comparatif européen", *Document de travail*, n° 3, CEE, septembre.

Barbier J. C., 2002a, "Marchés du travail et protection sociale, pour une comparaison internationale approfondie", *Sociétés contemporaines*, n° 45-46, novembre, pp. 191-214.

Barbier J. C., 2002b, "Peut-on parler d'activation de la protection sociale en Europe?", *Revue française de sociologie*, n° 43-2, avril-juin, pp. 307-332.

Barbier, J. C., 2004, "Systems of Social Protection in Europe: Two Contrasted Paths to Activation and Maybe a Third", in J. Lind, H. Knudsen, H. Jørgensen

(eds.), *Labour and Employment Regulation in Europe*, Brussels, P.I.E.-Peter Lang, pp. 233-254.

Barbier J. C., 2005a, "Citizenship and the Activation of Social Protection: A Comparative Approach", in Andersen, Jørgen Goul, Guillemard, Anne-Marie, Jensen, Per H., Pfau-Effinger, Birgit (eds.), *The New Face of Welfare. Social Policy, Marginalization and Citizenship*, COST A13 Book Series, Bristol, Policy Press, forthcoming.

Barbier J. C., 2005b, "La précarité, une catégorie française à l'épreuve de la comparaison internationale", *Revue française de sociologie*, n° 46-2, pp. 351-371, avril-juin.

Barbier J. C. et Gautié J., 1998, *Les politiques de l'emploi en Europe et aux États-Unis*, Paris, PUF.

Berman A., 1999, *La traduction et la lettre ou l'auberge du lointain*, Paris, Seuil.

Boudon R., 2003, *Existe-t-il encore une sociologie?*, Paris, Odile Jacob.

Boyer R., 2004, *Une théorie du capitalisme est-elle possible?*, Paris, Odile Jacob.

Cassin B., 2004 (dir.), *Vocabulaire européen des philosophies*, Paris, Seuil/Le Robert.

Eco U., 2003, *Dire quasi la stessa cosa, esperienze di traduzione*, Milan, Bompiani.

Elias N., 1974, *La société de cour*, Paris, Flammarion.

Gilbert N., 2002, *Transformation of the Welfare State, The Silent Surrender of Public Responsibility*, Oxford, Oxford University Press.

Hagège C., 1985, *L'homme de paroles, contribution linguistique aux sciences humaines*, Paris, Fayard.

Handler, J., 2003, "Social Citizenship and Workfare in the US and Western Europe: From Status to Contract", *Journal of European Social Policy*, 13, pp. 229-243.

Hantrais L., 1999, "Contextualisation in Cross-national Comparative Research", *International Journal of Social Research Methodology*, vol. 2 (2), pp. 93-108.

Hantrais L. and Letablier M.T., 1996, *Families and Family Policies in Europe*, London/New York, Longman.

Hyman, R., 2004, "Is Industrial Relations Theory Always Ethnocentric?", in B.E. Kaufman (ed.), *Theoretical Perspectives on Work and the Employment Relationship*, Champaign, IRRA, pp. 265-92.

Jobert B., 2003, "Politique de la comparaison", in Lallement M. et Spurk J. (dir.), *Stratégies de la comparaison internationale*, Paris, CNRS Éditions, pp. 325-328.

Lallement M. et Spurk J. (dir.), 2003, *Stratégies de la comparaison internationale*, Paris, CNRS Éditions.

Leca J., 1993, "Sur le rôle de la connaissance dans la modernisation de l'État et le statut de l'évaluation", *Revue Française d'Administration Publique*, 66, avril-juin, pp. 185-196.

Maurice M., 1989, "Méthode comparative et analyse sociétale: les implications théoriques des comparaisons internationales", *Sociologie du travail*, n° 2, pp. 175-191.

Maurice M., Sellier F., Silvestre J. J., 1992, "Réponse à Philippe d'Iribarne", *Revue française de sociologie*, XXXIII-1, pp. 75-86.

Passeron J.C., 1991, *Le raisonnement sociologique*, Paris, Nathan.

Rubery J. and D., Grimshaw, 2003, *The Organization of Employment, an International Perspective*, Basingstoke, Palgrave MacMillan.

Serrano Pascual A., 2004, "Conclusion: Towards Convergence of European Activation Policies?", in Serrano Pascual A. (ed.), *Are Activation Policies Converging in Europe, The European Employment Strategy for Young people*, Brussels, ETUI, pp. 497-518.

Steiner G., 1978, *Après Babel*, Paris, Albin Michel.

Smith A., 2002, "Grandeur et décadence de l'analyse britannique des politiques publiques", *Revue française de science politique*, 52 (1), février, pp. 23-36.

Théret B., 1996, "De la comparabilité des systèmes nationaux de protection sociale dans les sociétés salariales : essai d'analyse structurale", in MIRE, *Comparer les systèmes de protection sociale en Europe*, vol. 2 : Rencontres de Berlin, Paris, MIRE – Imprimerie Nationale, pp. 439-503.

Van Berkel R. and Møller I. H., 2002, *Active Social Policies in the EU, Inclusion through participation?*, Bristol, The Policy Press.

Partie I
Les catégories prises dans le politique et le national

Part I
Embedding Concepts in Nations and Polities

Comparaisons internationales
La place de la dimension politique

Bruno THÉRET

IRIS-CREDEP/CNRS – Université Paris Dauphine

Summary

Building sociological knowledge entails comparing societies. Comparisons are generally implemented as 'cross-national', an expression implying the importance of nations and centring the approach on the role of states; we had rather talking about 'cross-societal' comparison in this respect, especially in the numerous cases where country cases refer to federations. Comparative approaches of societies have intrinsically been grounded in politics, although with different stages in history: hence the considerable difficulty to disentangle cross-national comparison from their political embedding and aim at the scientific objectification of differences: in any case scientists should be extremely wary about the way they construct their objects, distancing them from politics. This is particular the case of comparison serving international organisations and financial organisations.

Comment faire la part du politique et du savant dans les comparaisons internationales ? Comment déterminer si les outils et les résultats de telles comparaisons sont de nature scientifique ? Ce sont là des questions cruciales pour les sciences sociales dans lesquelles la méthode comparative occupe une place centrale. En dépit de cette importance, il n'existe que fort peu de réflexions récentes[1] et de savoir accumulé sur ces questions. Aussi, pour les aborder, j'adopterai une démarche duale mêlant des arguments épistémologiques généraux à des réflexions pratiques tirées d'expériences professionnelles personnelles dans le

[1] Cf. néanmoins Révauger et Wilson (eds.), 2001 ; Barbier, 2002 ; Desrosières, 2003 ; Jobert, 2003 ; Spurk, 2003 ; Lallement et Spurk (dir.), 2003.

domaine de l'économie[2]. Ce texte ne saurait donc prétendre au statut de réflexion aboutie et dotée d'une parfaite cohérence théorique. Un fil directeur relie néanmoins les deux pans de cette démarche : il consiste à considérer que la comparaison internationale est un objet de recherche en soi, objet à construire empiriquement en typologisant ses diverses formes de pratiques, mais aussi objet théorique à construire conceptuellement. M'étant antérieurement davantage attaché au côté conceptuel de cet objet, j'en privilégierai ici l'autre versant afin de mettre en lumière la place que les États tiennent dans la recherche comparative[3].

Il existe une grande diversité de manières de mener des comparaisons internationales. Cette diversité est liée à la variété des objectifs assignés à la démarche comparative, une variété qui peut néanmoins elle-même être réduite à trois grandes catégories. La comparaison internationale peut d'abord être à finalité directement politique et idéologique et non pas heuristique et scientifique[4]. Elle peut également être mobilisée comme une ressource parmi d'autres pour avancer dans la connaissance des faits sociaux : on trouve alors une pluralité de manière de mener les comparaisons qui va de pair avec la diversité des traditions disciplinaires dans les sciences sociales. Enfin il existe une dernière manière savante de comparer qui est plus ambitieuse et qui consiste à assimiler la méthode comparative avec la sociologie elle-même, celle-ci étant considérée comme rassemblant l'ensemble des sciences sociales (y compris l'économie). La comparaison est vue, en ce cas, comme la méthode propre à ce type de sciences, l'équivalent fonctionnel de la méthode expérimentale dans les sciences de la nature. Elle n'est plus alors considérée simplement comme l'observation empirique conjointe de similarités et de différences, elle est censée entretenir une relation directe avec la théorie : la comparaison doit être construite à partir d'une théorie tout en permettant en retour le progrès de cette théorie. En

[2] L'une *politique* de chargé de mission pendant quinze ans dans un service d'études et de recherches économiques du ministère des finances, l'autre *savante* de chercheur au CNRS dans un centre universitaire interdisciplinaire et qui, pour un temps sensiblement identique à ce jour, a suivi la précédente.

[3] Pour ce qui est de la construction conceptuelle, je me permets de renvoyer le lecteur à la série d'articles suivants : Théret, 1996, 1997, 2000, 2002 et 2005 ; Marques Pereira et Théret, 2001.

[4] Dans ce texte, je considère comme « politique » ce qui est lié à des organisations politiques, essentiellement de type étatique. Je ne parle pas de la politique en général en tant qu'activité ou niveau des pratiques sociales impliquant directement des personnes en relations de conflit/coopération, activité qui n'est pas propre aux organisations proprement politiques. Je me concentre donc ici sur la dimension étatique des comparaisons.

admettant en première approximation que cette dernière manière de faire des comparaisons internationales est par définition immune de toute visée politique *a priori* – puisqu'en ce cas la comparaison obéit strictement à une logique scientifique –, la place du politique ne sera ici repérée que dans les deux premiers types d'usage *fonctionnel* de la comparaison internationale, usage politico-administratif directement politique (première partie) et usage scientifique instrumental à dimension indirectement politique (deuxième partie).

Les hypothèses tirées de mon expérience professionnelle dans l'un et l'autre cas, et que je vais essayer d'asseoir dans ce qui suit, sont les suivantes :

1. l'usage politique des comparaisons internationales par les organisations étatiques – nationales, supranationales et internationales – obéit à une forme ou une autre de raison d'État, ce qui tend à les dépouiller de tout caractère scientifique et à rendre extrêmement difficile leur réemploi par les *savants* ;

2. l'usage savant mais purement instrumental des comparaisons internationales par diverses sciences sociales se révèle souvent être un obstacle à une véritable objectivation scientifique. Pour le dire autrement, la mobilisation des comparaisons internationales est un vecteur essentiel d'infiltration de la pensée d'État – le fait que nous soyons pensés par notre État (Bourdieu, 1995) – dans les sciences sociales ; mais comme simultanément il est nécessaire de comparer pour faire science et développer un savoir scientifique non directement instrumentalisable par le politique, cela implique un travail critique permanent du chercheur par rapport à ses sources de données, de position des problèmes et de crédits.

Ces thèses ne sont pas contradictoires avec l'idée que les sciences sociales doivent *in fine* être performatives et alimenter le débat normatif et donc les controverses politiques. Prendre une distance *savante* avec le politique institué ne conduit pas à en dénier la légitimité, mais seulement à éviter que sa rationalité propre vienne interférer avec celle du champ scientifique. L'opposition entre les comparaisons politiquement instrumentalisées et celles à finalité scientifique renvoie à l'idée que les premières sont destinées à justifier immédiatement des actions politico-administratives, tandis que les secondes ont pour but prioritaire de *comprendre et expliquer* ce qu'il y a à la fois de commun et de différent dans les diverses sociétés humaines avec, comme perspective, la fourniture à l'ensemble de la société de bases *raisonnables*, mais aussi moins immédiates, de réflexions pour l'action. C'est là, me semble-t-il, une condition de la démocratie puisque celle-ci suppose qu'un même savoir

puisse être instrumentalisé par une pluralité de philosophies sociales. En retour, ce pluralisme des instrumentations d'un même savoir est une épreuve nécessaire de sa validation scientifique.

I. Les comparaisons à finalité directement politique

Commençons par le plus évident, le travail comparatif mené au sein même des grandes organisations politiques d'État. En ce cas, la comparaison vise à justifier des politiques décidées en dehors de toute véritable réflexion comparative préalable. On part d'objets construits selon une logique politique et donc préconstruits d'un point de vue scientifique. Cette logique politique consiste pour l'essentiel à présupposer l'existence d'un modèle normatif optimal et de portée universelle à l'aune duquel on va chercher à mesurer les différences de situations entre pays qui apparaissent alors plus ou moins proches de ce modèle à atteindre. Ce type de comparaison est très influencé par la perspective économique et mobilise essentiellement des méthodes statistiques et comptables. Le résultat en est un classement hiérarchique des pays dans une échelle homogène de valeur sur laquelle il est jugé nécessaire de se situer le plus près possible du niveau le plus (ou le moins) élevé. La variété qualitative est ici dépréciée au bénéfice d'une homogénéisation quantitative et les différences historiques et culturelles sont transformées en différences de degré de développement, rapidement assimilées à des retards, dans le cadre d'une évolution universelle vers le modèle à l'aune duquel les pays doivent être mesurés. On a là une manière radicale, expéditive, de rapprocher les pays, de les rendre comparables. Mais elle se paye d'un sacrifice de tout ce que l'histoire, la sociologie, l'anthropologie, les sciences politique et juridique, l'économie institutionnelle, disciplines plus attachées à l'analyse de la complexité des trajectoires historiques et des variations culturelles entre groupes humains, nous ont appris sur la relation existant entre un fait social isolé et le contexte d'ensemble dans lequel il fait sens. Voyons cela de plus près en distinguant trois types d'agences politiques mettant en œuvre ce type de comparaisons : les gouvernements nationaux, les bureaucraties administratives nationales et supranationales, les organisations internationales.

A. La comparaison internationale au service des idéologies politiques

Les gouvernements, en tant qu'organes de décisions politiques, utilisent les comparaisons internationales essentiellement à des fins légitimatoires. La doctrine de philosophie sociale à la mode, qui sert de prêt à penser du moment pour les classes politiques, permet d'ériger en modèle le pays où cette doctrine a éclos la première du fait qu'elle est en har-

monie avec ses *fondamentaux* : l'esprit de ses institutions, ses valeurs héritées et incorporées. La comparaison consiste alors à mesurer de manière globale la distance qui sépare son pays du pays *modèle* afin de justifier des choix idéologiques de réformes ou de maintien du *statu quo*, de construire des normes orientant l'action collective, et de fixer des contraintes globales, voire des objectifs quantifiés pour les politiques macro-économiques, monétaires et budgétaires principalement, mais aussi juridiques et réglementaires.

Mais pour se distribuer des *satisfecit* ou évaluer et publiciser l'effort à faire, selon la conjoncture électorale, les partis de gouvernement ne comparent pas seulement leur performance au pays phare, mais aussi à celles de leurs voisins que, dans une logique de concurrence internationale, il faut surpasser. Ainsi se construisent des comparaisons macro-économiques, fondées sur des outils statistiques et comptables élaborés en fonction des objectifs poursuivis d'affichage d'une hiérarchie dans laquelle il faut être le mieux classé possible dans le domaine qui est valorisé.

Pour illustrer concrètement mon propos, je privilégierai ici la question de la pression fiscale, les indicateurs de pression fiscale ayant joué un grand rôle politico-idéologique depuis les années 1980 pour légitimer l'action des gouvernements située désormais dans le cadre du référentiel néo-libéral. On peut en effet montrer que la notion de pression fiscale et son évaluation par le taux des prélèvements obligatoires (qui rapporte le montant total des impôts et cotisations sociales au produit intérieur brut) affiché dans la littérature officielle n'a guère de signification économique précise, mais recouvre un pluralité de conceptions et de formes du rapport de l'État à l'économie[5]. Il peut également être montré que chacune de ces conceptions peut donner lieu à la construction d'un indicateur et que, pour tenter de saisir les effets des finances publiques sur l'économie dans toute leur complexité, il faut pour le moins disposer de ces divers indicateurs. Enfin, il apparaît que l'interprétation purement négative de la fiscalité en termes de prélèvement (prédation) venant appauvrir l'économie privée a des fondements macro-économiques fragiles et que, si on la prend vraiment au sérieux, elle conduit à cons-

[5] Cf. Théret et Uri, 1984 et 1991 ; Théret, 1990. On peut ainsi distinguer conceptuellement un taux d'imposition du revenu national, la part de la production non-marchande publique dans la production d'ensemble (marchande et non-marchande), un degré de socialisation politico-administrative des revenus marchands, un taux de dérivation fiscale des revenus marchands, une pression fiscale nette des transferts, etc., tous concepts qui vont avec des indicateurs de niveaux et parfois même d'évolutions très différents.

truire un indicateur dont le niveau est très faible comparé au ratio officiel de pression fiscale.

Or, bien qu'il ait fait l'objet de critiques récurrentes jusque dans les services statistiques et comptables officiels (Branchu, 1970 ; Mantz *et al.*, 1983), le taux des prélèvements obligatoires continue d'avoir cours. Faut-il s'en étonner ? N'est-il pas somme toute normal que dans le champ politique, la logique politique l'emporte sur la logique scientifique ? En revanche, l'étonnant est que cette logique politique voit ses productions reprises telles quelles dans les comparaisons internationales menées dans le champ scientifique. Ce qui me conduit à aborder un deuxième aspect de la question de la pression fiscale plus directement connecté à celle des comparaisons internationales.

Tel qu'il est calculé, le taux des prélèvements obligatoires permet aisément de situer tout pays sur une échelle de valeur et de mesurer la distance qui le sépare des autres, notamment du pays phare en la matière (les États-Unis). De là à en déduire l'ampleur des efforts à faire pour le rejoindre, il n'y a qu'un pas vite franchi. Or la construction d'une telle échelle internationale de mesure pose deux problèmes.

Le premier est classique en sciences comparatives et renvoie à la construction des équivalents fonctionnels et donc de ce qu'on englobe sous la catégorie de prélèvements obligatoires selon les pays. On sait en effet que se posent des problèmes aigus de traduction entre contextes sociétaux, y compris quand on y parle la même langue générale : deux termes identiques peuvent avoir des sens différents (ce sera ici le cas des cotisations sociales dans des contextes béveridgiens et bismarckiens) et des termes différents dans un pays avoir des significations identiques dans d'autres (taxes et impôts par exemple) ; se posent également des problèmes de frontières différentes entre le public et le privé, des problèmes de choix différents de consolidation selon les pays, etc. Bref, pour construire des indicateurs pertinents pour la comparaison internationale, il faut rentrer dans le détail des configurations institutionnelles nationales pour y retrouver des équivalents fonctionnels et non pas seulement nominaux, ce que ne font pas réellement les comptables nationaux dans la mesure où mener ce type de travail sur un grand nombre de pays relève d'une démarche longue et complexe qui obligerait à remettre aux calendes grecques l'affichage des chiffres demandés.

Un second problème vient se superposer au précédent. Dans quelle mesure l'indicateur privilégié dans la comparaison permet-il de comparer réellement les phénomènes de même nature dont il est censé rendre compte quantitativement ? Dit autrement, est-on en présence d'une variable dont la mesure n'enregistre pas simultanément le jeu d'autres variables, auquel cas les diverses valeurs obtenues pour l'indicateur ne

seraient pas comparables entre elles toutes choses égales par ailleurs. Cette question se pose précisément pour le taux des prélèvements obligatoires (cf. Théret, 1996, pp. 500-503). On peut montrer en effet que sa différenciation selon les pays ne reflète pas seulement des différences dans leurs taux d'imposition respectifs, des taux d'imposition identiques dans deux pays pouvant se traduire dans des taux des prélèvements différents si ces deux pays ne dépensent pas de la même façon et/ou se financent en faisant appel à des niveaux variés de déficit budgétaire. Notamment, les pays qui privilégient une intervention à travers des services publics non marchands au lieu de transferts monétaires ont, toutes choses égales par ailleurs, des taux des prélèvements obligatoires plus faibles. Autrement dit, lorsque la part des transferts dans les dépenses croît dans un pays, le taux des prélèvements croît aussi, même si le taux d'imposition ne bouge pas. De la même façon, les pays qui ont un déficit budgétaire structurel plus élevé que les autres ont des taux des prélèvements obligatoires plus faibles.

Il s'ensuit que ce taux est en tout état de cause impropre à la comparaison internationale et à la hiérarchisation des pays sur une échelle linéaire comme il l'est également pour le suivi dans le temps d'un même pays dont la structure des dépenses publiques se modifie.

B. La comparaison au service des politiques publiques

Venons-en maintenant aux bureaucraties administratives chargées d'un rôle d'expertise des problèmes auxquels doivent faire face les États et leurs gouvernements. Sauf à les réduire aux services qui ont pour office d'entretenir la logique politique précédente, on ne doit pas confondre l'usage que ces administrations font des comparaisons internationales avec celui instrumenté par les hommes politiques. En ce cas, leur mobilisation vise plus à assurer la pérennité de l'État et des organisations bureaucratiques qui le composent, voire, lorsqu'il s'agit d'administrations supranationales comme la Commission européenne, à participer à leur construction. Devant servir à résoudre des problèmes d'action et de politiques publiques, elles s'inscrivent par ailleurs dans une perspective plus sectorielle (*méso*) que macro-économique...

Pour les administrations nationales, la comparaison vise à examiner la manière dont leurs *alter ego* font face à des problèmes semblables (emploi-chômage, relations de travail, santé, éducation, retraites, etc.) afin d'évaluer l'efficacité relative, d'un point de vue économique (si on est dans un référentiel de recherche de compétitivité) ou politique (si c'est plutôt la stabilité sociale qui est recherchée), de la manière nationalement choisie. Ceci peut conduire à adopter des solutions étrangères élues comme modèles de bonne pratique, et fonder sur ces modèles des

changements de référentiels sectoriels des politiques publiques et des propositions de réformes. Il peut s'agir également, face à des modifications de l'environnement international, de justifier des stratégies d'ajustement à ces modifications.

Pour une administration supranationale comme la Commission européenne, on retrouve le même genre de finalités, mais avec des enjeux plus centraux pour le développement et la survie de l'organisation elle-même. La comparaison internationale est pour la Commission une arme essentielle dans la lutte concurrentielle qu'elle mène vis-à-vis des États-membres pour développer ses compétences politiques. Car elle implique la construction d'un langage commun de définition des problèmes sélectionnés comme pouvant faire l'objet d'une action publique commune au niveau européen, langage rendant comparables, si ce n'est homogènes, les pays membres. Pour illustrer ce point, il suffit de songer au travail administratif qui est mis en œuvre au niveau de l'Union européenne dans le cadre de la dite « méthode ouverte de coordination » (Barbier, 2004 ; Salais, 2004).

Cette façon de mettre en œuvre la comparaison est différente de la précédente, même si elle se fonde également sur l'usage d'indicateurs construits d'une manière similaire et sur la sélection de « modèles » de bonnes pratiques (qui peuvent ici être différents selon les secteurs de politiques publiques : par exemple, *modèles* danois et britannique en matière d'emploi ; *miracle* hollandais en matière de politiques sociales ; etc.). En effet, la comparaison se caractérise ici par l'isolement hors de leurs contextes nationaux d'ensemble de sous-systèmes institutionnels assimilés à des secteurs fonctionnels d'intervention publique, quand bien même leurs frontières sont définies empiriquement par la seule observation des politiques publiques concernées dont les limites peuvent évidemment différer d'un pays à l'autre, notamment en raison de partages public / privé eux-mêmes différents. On se soucie peu de justifier cet isolement *fonctionnel* hors contexte des champs de politique publique mis en relation d'un pays à l'autre et, dans chaque pays, on fait abstraction de leurs interdépendances avec d'autres champs de politique. Ainsi ces comparaisons, surdéterminées par la logique administrative qui les porte, cumulent deux grands défauts du point de vue de la logique scientifique : celui du manque d'homogénéité des indicateurs retenus, défaut identique à celui déjà noté pour les comparaisons promues par les politiciens ; celui de la non comparabilité d'un pays à l'autre des domaines d'intervention rapprochés, résultat d'une part de la variabilité de leurs frontières et d'autre part du sens différent qu'ils prennent en fonction du type de cohérence sociétale de laquelle ils sont partie prenante.

La critique scientifique de telles comparaisons a été déjà largement opérée [cf. par exemple les travaux sur les indicateurs de chômage (Besson et Comte, 1992), les politiques familiales (Hantrais et Letablier, 1994) et d'éducation (Bevort et Trancart, 2003)], notamment par les adeptes de l'analyse de l'effet sociétal (Barbier, 2002). Pour autant on ne peut pas dire que les pratiques administratives aient significativement évolué, ainsi qu'en témoignent les méthodes d'Eurostat pour construire le langage commun des indicateurs européens. Comme dans le cas précédent, on ne saurait s'en étonner, car la logique est ici aussi politique, même s'il ne s'agit pas de politique électorale ou idéologique, mais de constitution-reproduction de l'ordre politique en tant que tel à travers sa capacité à mener des politiques et à les légitimer.

C. La comparaison au service des organisations internationales

La troisième catégorie de comparaisons internationales à caractère purement politique est celle qui rassemble les productions des organisations internationales (FMI, Banque mondiale, OCDE, etc.). Trois logiques entremêlées sont en ce cas les moteurs des comparaisons effectuées : une logique identique à celle des gouvernements nationaux, s'agissant de légitimer un mode doctrinal de gouvernementalité – c'est celle qui prévaut dans les *think tanks* publics tels l'OCDE, la partie études et recherches de la Banque mondiale, la CEPAL, etc. ; une logique du même type que celles des administrations nationales ou supranationales, s'agissant pour les organisations internationales spécialisées (OMS, FAO, BIT, etc.) de promouvoir des politiques sectorielles ; enfin une logique disciplinaire, s'agissant d'imposer aux États membres susceptibles de bénéficier des services de ces organisations le respect de leurs engagements en matière financière – c'est celle du FMI, de la BID, et de la Banque mondiale cette fois en tant que prêteur de fonds.

Je me bornerai ici à illustrer cette dernière logique, les deux autres l'ayant déjà été ci-dessus. Cette logique est spécifique aux organisations internationales qui ont pour finalité de distribuer des fonds et qui, pour cela, sont soucieuses d'évaluer la capacité des États emprunteurs à les rembourser. On pourrait penser qu'étant donné l'enjeu de cette évaluation, on entre dans un domaine d'expertise plus sérieuse du point de vue de la rigueur scientifique, même s'il ne s'agit encore que d'aider à la décision. On en est pourtant loin ici aussi. C'est en tout cas ce que montrent les études comparatives faites dans les années 1970 par le FMI et qui ont fondé la « pratique devenue courante dans les agences internationales d'utiliser des calculs de capacités contributives pour assigner un

effort fiscal à certains pays » en voie de développement endettés (Bird, 1978, p. 47). Voyons cela brièvement[6].

Jusqu'à ce que l'empire d'un modèle universaliste radical s'impose dans les années 1980, la préoccupation des organisations financières internationales vis-à-vis des « pays en voie de développement » était, en matière fiscale, moins d'élire, en fonction de sa proximité au modèle idéal du moment, un pays exemplaire à suivre (lequel n'aurait pu être qu'un pays développé et donc inatteignable) que de reconnaître les meilleurs élèves dans une classe qui *a priori* était plutôt d'un bas niveau. À cette fin fut élaborée une procédure mathématique consistant à calculer la capacité contributive des pays sous-développés en fonction d'un certain nombre de critères dits « facteurs de capacité contributive » – tels le nombre d'habitants, la part des secteurs agricoles et miniers, etc. Grâce à cette procédure pouvaient être distingués les États faisant preuve d'un effort fiscal positif (*i.e.* supérieur à la moyenne égale à zéro) relativement à leur capacité contributive, et ceux qui devaient encore se hisser dans l'échelle de cet effort pour pouvoir accéder aux crédits internationaux. On a donc ici une méthode comparative simple et expéditive, bien que « scientifiquement fondée » par des mesures quantitatives, pour décider à qui et même combien prêter, ou encore pour conditionner des prêts à un effort fiscal supplémentaire.

En fait, ce type de méthode a fait l'objet de critiques dirimantes (Bird, 1978). Les experts du FMI qui l'ont mise au point ne sont pas eux-mêmes sans avoir reconnu ses défauts au plan de sa légitimité scientifique. Selon l'un d'entre eux, son utilisation « à des fins normatives est limitée par tout un ensemble de problèmes conceptuels et méthodologiques qui sont le résultat des hypothèses de base de l'analyse » (Bahl, 1971, p. 570) : problèmes statistiques et comptables encore plus aigus que dans les pays développés ; sensibilité des résultats à la spécification de l'ajustement et au choix des pays compris dans la base de données ; caractère peu sûr des analyses économétriques en coupes instantanées faites sur des pays qui n'ont le plus souvent en commun que le fait d'avoir un PIB par tête inférieur à un certain seuil ; inapplicabilité pour un ensemble de pays atomisés du concept de capacité contributive qui renvoie à la question de la juste distribution d'une charge fiscale donnée entre individus (ou pays) appartenant à une communauté décidant de la répartition de l'impôt entre ses membres ; difficultés à dissocier dans l'effort fiscal la part des facteurs objectifs de capacité fiscale de celle des choix politiques ; arbitraire enfin du choix de la

[6] Pour plus de détails, se reporter à Théret et Uri, 1984, et Théret, 1990.

moyenne pour signifier un seuil qui est par ailleurs inexorablement appelé à croître dans la mesure où si on pousse les mauvais élèves à s'en rapprocher, on ne considère pas nécessaire, contrairement à ce qui est le cas dans les pays développés, d'inciter ceux qui prélèvent le plus (les bons élèves) à réduire leur effort. D'où ce constat désabusé d'un spécialiste éminent des finances publiques : « Un universitaire puriste ne trouvera jamais très satisfaisante cette sorte d'analyse. Mais le monde n'est pas fait pour les puristes [...]. En tout état de cause, le praticien continuera à dire : "Qu'est-ce que toutes ces précautions pour moi ? Je veux un chiffre" et l'économiste continuera à lui donner, même s'il ne devrait pas » (Bird, 1978, p. 72).

On pourrait objecter que cette exemple est daté, que les choses ont bien changé depuis la fin des années 1970, et que les techniques comparatives d'aide à la décision dans les organisations financières internationales ont du gagner en rationalité et objectivité scientifique. Mais ce n'est pas le cas. Au niveau international, en effet, après la crise de la dette des pays en voie de développement dans les années 1980 et la mise en place du dit « consensus de Washington » prônant leur totale ouverture aux mouvements internationaux de capitaux, ces pays ont été livrés sans discernement, d'un côté à la discipline de l'ajustement structurel, de l'autre au jeu instable des marchés financiers. L'évaluation de leurs performances fiscales et budgétaires, et donc de la qualité de leurs dettes, est alors passé entre les mains d'agences privées de notation, les organisations financières internationales voyant leur rôle réduit à celui de prêteur en derniers recours en cas de crise financière. Ce changement est allé de pair avec la promotion de l'idée qu'un modèle universel devait s'appliquer partout et appelait des recettes de politique économique et monétaire identiques quelle que soit la situation des pays. Mais il s'est également traduit par la multiplication des crises financières et il paraît difficile, dans ces conditions, de soutenir qu'il y a eu rationalisation et amélioration des méthodes comparatives d'évaluation des performances des pays endettés.

II. L'influence du politique dans les comparaisons savantes

Ces quelques illustrations montrent bien, je pense, tout ce qui sépare ou devrait séparer les comparaisons internationales savantes, destinées à comprendre et expliquer scientifiquement (*i.e.* avec un maximum d'objectivité) les faits sociaux, de celles d'ordre politique. La comparaison internationale joue pour les chercheurs en sciences sociales un rôle-clef dans la nécessaire objectivation de leur position d'observateurs. Sans recours à elle, nous aurions toutes les peines du monde à nous départir de notre subjectivité nationale, à prendre nos distances vis-à-vis

de notre « pensée d'État ». Pour les politiques (élus et administrateurs), c'est tout le contraire : la comparaison doit d'abord servir à exprimer voire alimenter cette subjectivité, à nourrir cette pensée d'État et à fonder en légitimité la raison d'État qui est au cœur du fonctionnement des organisations politico-administratives. Toutefois, par delà cette opposition de principe, de multiples interdépendances lient le monde scientifique au monde politique et font que les comparaisons internationales régies par une logique scientifique ne sont pas toujours immunisées contre les influences de la logique politique et de la raison d'État. L'autonomie du savoir et des sciences sociales vis-à-vis du pouvoir n'a rien de naturel car, d'une part, elle s'est construite historiquement, d'autre part, elle reste toujours fragile et susceptible d'être remise en question par des formes subtiles de reconquête par la pensée d'État du champ des sciences sociales.

A. Savoir et pouvoir : trois configurations épistémologiques de la comparaison intersociétale

Le statut scientifique des comparaisons entre sociétés humaines a été variable et historiquement lié à l'évolution des relations entre pouvoir et savoir. Ces relations ont elles-mêmes évolué avec les formes de la domination qu'ont exercée, et exercent encore, certaines sociétés (principalement localisées dans l'Occident chrétien) sur les autres. En reprenant la distinction introduite par J. C. Passeron (1991) entre savoirs graphiques (ethno, historio et géo-graphies), nomiques (éco-nomie) et logiques (socio, psycho et anthropo-logies), on peut considérer que ces formes de savoir correspondent respectivement à trois configurations successives dans la modernité de la saisie intellectuelle des relations des différentes sociétés entre elles[7].

La première est une configuration d'absolue hétérogénéité s'accompagnant d'une lutte pour la domination politique fondée quasi-exclusivement sur la violence physique. Les sociétés autres sont vues comme barbares et n'appartiennent pas au cosmos des peuples occidentaux ; elles sont donc radicalement incomparables. Quant à celles qui relèvent du même monde occidental, elles sont des menaces concurrentielles et on ne s'y compare que pour évaluer les chances de puissance-nuisance respectives de chacune d'elles. Cette situation correspond à une configuration politique du monde où d'une part, au *centre*, le modèle de l'État-nation souverain cherche à s'imposer et est confronté à celui de l'Empire (alors figure de l'universel), d'autre part, à la *périphé-*

[7] Sur cette évolution des conceptions de l'Autre, voir Duchet, 1984.

Comparaisons internationales

rie, les puissances européennes cherchent à se tailler des domaines au détriment des *sociétés sauvages* qui ne sont pas considérées comme appartenant à la commune humanité. Dans cette configuration, le savant comparatiste est un marginal. Se voulant respectueux des sociétés autres dont il offre une description ethnographique avant la lettre (comme par exemple Las Casas, Sahagun, etc.), il est en opposition frontale avec le politique soucieux d'homogénéiser son territoire intérieur et d'étendre et de consolider ses frontières extérieures aux dépens des autres sociétés.

Une seconde configuration des relations savoir / pouvoir correspond à la montée en puissance d'un savoir lié au développement du commerce (des échanges marchands). C'est une configuration dominée par le *nomos* économique et où l'exercice du pouvoir de domination se veut moins exclusivement fondé sur la violence physique et cherche à mobiliser le marché à ses fins propres. Il ne s'agit plus dans la relation à l'autre de lui dénier toute valeur, mais de fonder la hiérarchie de pouvoir sur une hiérarchie de valeurs légitime en rationalité. Il s'agit désormais de transformer des différences qualitatives en inégalités quantitatives et donc d'opérer une mise en ordre hiérarchique, ce que savent faire le marché et les économistes qui en font la théorie et l'instituent comme loi générale universelle. Le discours universaliste normatif du savant économiste politique participe alors de la transformation du système et des régimes de gouvernement. En termes de comparaison, on n'est plus désormais dans un savoir graphique, descriptif, mais à l'autre pôle, dans le normatif, dans l'institution d'un discours économique universaliste abstrait ayant force de loi. Les règles instituées de mesure de la puissance économique vont permettre de fonder la supériorité des sociétés occidentales, de légitimer leur domination à partir d'une rationalité cartésienne, d'un ordre mathématique. La domination intersociétale passe désormais au jour le jour par la violence symbolique de représentations comptable et statistique de la valeur relative de chaque société ; elle ne fait appel désormais qu'en dernier recours à l'exercice de la violence physique. Nous trouvons là l'origine de l'arithmétique politique et des ratios de pression et d'effort fiscal examinées dans la première partie.

Alors que cette deuxième configuration correspond à l'émergence de l'économie politique, la troisième va correspondre à celle des sciences sociales compréhensives, *i.e.* de la sociologie et de l'anthropologie au tournant du 19e siècle. On est alors dans un contexte de crise de la hiérarchie antérieure de valeurs et de pouvoir (qui se traduira ultérieurement par la révolte anti-coloniale, la critique de l'impérialisme, etc.). Au plan de la philosophie politique, l'idéal démocratique se consolide et la conception évolutionniste du progrès porté par le libéralisme économique devient objet de critique intellectuelle. On prend conscience,

après l'épisode des totalitarismes, que les sociétés occidentales modernes n'ont pas nécessairement de leçons de civilisation à donner aux sociétés dites primitives et peuvent pousser la barbarie et la violence destructive à son acmé. En même temps, on commence à reconnaître que les sociétés traditionnelles ne sont pas aussi simples et *froides* qu'on les imaginait et connaissent des institutions, telles la monnaie et l'échange marchand, qu'on considérait jusque là comme des traits spécifiques de la modernité. Elles apparaissent moins comme des sociétés absolument incomparables (car quasi-inhumaines du fait de leur radicale altérité) ou relativement inférieures (du fait de leur retard dans l'accumulation de richesse et de puissance), que comme des totalités cohérentes en elles-mêmes, inscrites dans des trajectoires d'évolution spécifiques, à prendre donc en considération pour établir une science compréhensive des sociétés humaines, soucieuse de rendre compte de la variété de ces sociétés.

La mise en relation comparative des sociétés devient alors la base du savoir sociologique et anthropologique, et le rapport du savoir au pouvoir est une nouvelle fois transformé (même si les formes de relation propres aux deux configurations précédentes continuent de jouer leur rôle : philosophie politique de la souveraineté absolue de chaque État, économie politique universaliste mettant de façon normative le marché en position de souveraineté). Sous cette forme, elle occupe une position intermédiaire entre les deux paradigmes polaires précédents de l'idiosyncrasie radicale et de l'universalisme ; elle les combine en élaborant des typologies, en construisant des variétés d'idéaux-types. C'est donc à une véritable autonomisation de l'ordre symbolique du discours intellectuel qu'on assiste, la science sociale s'émancipant d'une relation d'inféodation directe aux pouvoirs politique et économique. La société civile se différenciant parallèlement tant de l'État que de l'économie de marché, la science sociale peut mobiliser l'opinion publique pour légitimer son développement autonome et la nécessité d'un détour compréhensif pour fonder un discours performatif fondé en *vérité* et en *justesse*. Parallèlement, le savoir dispose désormais de son propre pouvoir, pouvoir d'influence, pouvoir éthique de conviction des idées ayant leur logique propre de développement.

B. *Deux exemples de retour du politique dans les comparaisons savantes*

Cette autonomie prise par la science n'est cependant qu'indépendance dans l'interdépendance. En effet, le système de la science et le sous-système des sciences sociales ne prennent sens que dans le cadre d'ensemble des sociétés où ils se développent en interrelations avec la

sphère politique et la sphère économique. Si la logique du savoir scientifique implique une prise de distance vis-à-vis des intérêts économiques et politiques, la pratique de la recherche, tant au niveau de son financement que de l'accès à l'information, exige de passer des compromis implicites ou explicites avec ces divers intérêts, dès lors que la société civile n'est pas suffisamment développée pour fournir aux sciences sociales les ressources qui sont nécessaires à son autonomie. De tels compromis sont d'ailleurs en tout état de cause nécessaires car ils participent de la régulation sociale de l'activité scientifique, laquelle ne saurait être livrée à elle-même, sauf à sombrer dans la pure spéculation ou la dictature de la rationalité et de l'objectivisme. Mais ils peuvent aussi avoir des conséquences fâcheuses au plan cognitif si les sciences sociales se trouvent par là soumises aux raisons de la puissance et/ou de la richesse. Cette soumission peut par ailleurs être insidieuse car incorporée dans l'habitus des chercheurs et non seulement objectivée dans les outils et autres moyens matériels mis à leur disposition, ou alors institutionnalisée au sein des organisations de recherche. J'en donnerai deux exemples pour finir : d'une part, l'assimilation de toute société à une nation ; d'autre part, l'usage politique qui peut être fait de la démarche typologique.

Comparaisons internationales ou intersociétales ?

Parler de comparaison internationale paraît naturel dès lors qu'on compare des pays apparaissant comme souverains dans le système politique mondial. Ne vit-on pas dans un système international d'États-nations ? En fait, c'est là assimiler les sociétés mises en relation à des nations. Or, deux raisons conduisent selon moi à récuser la portée universelle du concept d'État-nation.

La première est qu'effectivement nombre de sociétés dites *nationales* et que l'on a pris l'habitude de comparer en tant que telles ne le sont pas vraiment. Dès qu'on les examine de l'intérieur, leur caractère national peut souvent être remis en question : nombre d'entre elles sont pluriethniques, polylinguistiques, multiculturelles, et ce qui y fait société n'est pas nécessairement dans bien des cas pensé à partir de l'idée de nation. Les frontières des États, telles qu'elles apparaissent vues de l'extérieur, ne recoupent pas nécessairement celles des territoires politiques tirant leur unité d'une même identification nationale de leur population ; celles-ci peuvent soit déborder celles-là, soit au contraire y être incluses et avoir seulement une échelle régionale.

Dans le premier cas, la nation peut certes être la base d'une revendication de souveraineté et d'indépendance nationale débouchant sur la construction d'un État-nation, mais cela n'a rien de nécessaire (beau-

coup d'États comprenant des minorités nationales ne sont pas remis en cause). Dans le second cas, des nations peuvent se voir reconnaître une part de souveraineté dans le cadre d'un ordre politique de type fédéral et non pas fondé sur un principe de souveraineté absolue comme dans les États unitaires et omnicompétents. Il est de ce fait surprenant que dans la plupart des comparaisons internationales soit complètement passé sous silence le fait que les États supposés nationaux sont, pour un grand nombre d'entre eux, des fédérations dans lesquelles l'État fédéral n'est nullement souverain dans tous les domaines de compétences (*i.e.* de politiques publiques), et où donc le pouvoir politique est divisé entre plusieurs ordres de gouvernement d'échelles territoriales différentes et se recouvrant les unes les autres (Théret, 2002 et 2005). En gros, quarante pour cent de la population mondiale (en considérant la Chine comme un État-nation unitaire) vit dans des systèmes politiques fédératifs, systèmes qui concernent de nombreux pays dont le plus puissant (USA), les plus riches (USA, Allemagne, Suisse, etc.), les plus vastes (Brésil, Canada, Russie, USA, etc.), les plus peuplés (Inde). L'universalité de l'État-nation prenant la forme d'un État territorial unitaire omnicompétent est donc une fiction au plan des faits, le nombre de nations dépassant d'ailleurs largement le nombre d'États.

Il y a aussi une seconde raison, théorique celle-là, de prendre ses distances vis-à-vis de la qualification en tant qu'internationales des comparaisons entre territoires politiques souverains. Elle a trait à la définition de la souveraineté qui fonde la légitimité de l'ordre étatique. Dans la philosophie politique qui a guidé les transformations démocratiques des sociétés modernes, le recours à la notion de nation pour légitimer la délégation à l'État de la souveraineté du peuple (en qui, fondamentalement, la souveraineté est désormais censée résider) n'est pas exclusif. Ce recours n'est caractéristique que d'une manière particulière qu'on peut dire *continentale* (française avec Rousseau et Sieyès, allemande avec Fichte) de légitimation du monopole étatique de la violence physique. Cette manière continentale s'oppose notamment à la manière anglo-saxonne « à la Locke » selon laquelle le peuple est moins nation qu'assemblée de propriétaires déléguant à un État de droit la capacité de régler leurs différents et de faire respecter les contrats privés[8]. L'idée de nation n'est donc pas la seule à avoir influencé depuis près de quatre

[8] Une troisième façon de concevoir la souveraineté de l'État – en tant qu'expression de l'union volontaire des puissances individuelles – se trouve chez Spinoza, conception qui est à mettre en rapport avec l'expérience fédérale néerlandaise bicentenaire de la République des Provinces-Unies (dont la devise était « L'union fait la force »). On la retrouve chez le Tocqueville de *La Démocratie en Amérique*. Sur ces conceptions de la souveraineté, cf. Mairet, 1997.

siècles la construction des ordres politiques territoriaux modernes. Elle est même plutôt tardive et ne prend sa signification universelle actuelle qu'au plan politico-idéologique des conflits de puissance entre États. En revanche, lorsqu'il s'agit de comparer des structures et formes institutionnelles internes aux sociétés usuellement qualifiées de nations, lorsqu'il s'agit de comparer le plus objectivement possible les manières par lesquelles ces sociétés se constituent comme totalités, la manière nationale perd vite, à l'observation, son prétendu caractère universel. À ce niveau, elle n'est plus qu'une manière parmi d'autres possibles, ce dont témoignent, entre autres, les cas actuels de la Belgique, de l'Espagne et de l'Union européenne en construction (Gagnon et Tully (eds.), 2001 ; *Sociétés contemporaines*, 2002 et 2003).

Qualifier d'internationales les comparaisons entre des sociétés qui ne partagent, *a priori*, que la caractéristique de disposer d'une souveraineté sur un territoire, introduit alors un biais politique. Ce biais traduit l'influence du type national de pensée d'État qui est tout d'abord propre à la France où l'idée que le souverain représente la nation remonte à l'Ancien Régime (Mairet, 1997). Il conduit notamment à faire abstraction de différences entre États unitaires et diverses formes de fédération qui peuvent se révéler cruciales pour comprendre la variété institutionnelle tant d'ordre économique que social et éthique entre pays. Il y a en effet de grandes chances qu'une société qui ne se vit pas comme nationale mais comme une union de nationalités ne réagisse pas dans certains champs de politique publique de la même façon qu'une société chapeautée par un État-nation. Dans une fédération, par exemple, le système de protection sociale pourra se voir investi de la mission première, remplie autrement dans un État unitaire, d'assurer, outre le lien social, le lien territorial (Théret, 2002). À l'inverse, des comparaisons vraiment internationales pourraient impliquer de ne pas respecter les frontières des États et de se placer par exemple au niveau des provinces, États fédérés, etc., des fédérations, ou alors de circonscrire des zones transfrontalières. Bref, l'expression « comparaisons internationales » devrait au plan scientifique être utilisée avec beaucoup de précautions et ne pas être confondue avec celle de « comparaisons intersociétales », laquelle, en tant qu'elle ne se réfère pas à une conception marquée politiquement de la souveraineté, est *a priori* objectivement plus neutre.

*Des typologies comme fins en elles-mêmes
ou comme moyens de la comparaison*

Les typologies sont un produit caractéristique de la méthode comparative en sciences sociales. Elles sont un bon compromis entre universalisme et idiosyncrasie. En effet, construire une typologie de pays, c'est reconnaître, à l'encontre de l'universalisme de la plupart des

économistes et autres théoriciens du choix rationnel, qu'il n'y a pas plus dans le monde moderne que dans les temps plus anciens de modèle universel de société, mais une variété renvoyant aux histoires longues et plurielles des groupes humains territorialisés. Mais c'est aussi, à l'encontre du particularisme culturaliste de beaucoup d'historiens et ethnographes, reconnaître que les sociétés humaines partagent des caractères communs, qu'il n'y a donc pas intraduisibilité totale d'un contexte historico-culturel à l'autre, et qu'on doit et peut, moyennant certaines conditions, « comparer l'incomparable », selon l'heureuse expression de M. Détienne (2000). Comparer l'incomparable, c'est trouver le « trait significatif » commun qui, conceptualisé et mis en relation avec d'autres, permet d'abord de se poser la question théorique de la configuration des relations dont il dépend, puis d'étudier les diverses réponses « logiques » qui sont données à cette question par les différentes sociétés.

Repérer et conceptualiser de tels *ensembles de possibles diversement configurés* et orientés différemment selon les contextes sociétaux, c'est, par la mobilisation d'une capacité d'abstraction et de conceptualisation caractéristique du travail scientifique, mettre en relation des phénomènes hétérogènes (parce que relevant d'espaces ou de périodes historiques différents), mais qui n'en peuvent pas moins être vus comme fonctionnellement équivalents dans leurs contextes respectifs. C'est donc construire des *équivalents fonctionnels* qui mettent en relation diverses configurations de relations considérées comme similaires *d'un certain point de vue* et *à un certain niveau d'abstraction*, sans pour autant éliminer leurs différences qualitatives. Ainsi peut être conçue une pluralité d'idéaux-types d'une même espèce de faits sociaux, modèles repérables dans des contextes sociétaux historiques et géographiques divers et dont l'ensemble va constituer une typologie. Dans une telle typologie, le point de vue universaliste abstrait accepte la confrontation au réel multiple tel qu'il est décrit dans la vision graphique particulariste ; le modèle théorique général y est décliné en différents types selon un double mouvement de généralisation-quantification par induction à partir des études de cas historiques et/ou ethnographiques d'une part, de spécification-qualification des données statistiques-comptables construites à partir du modèle théorique qui a servi de cadre à leur production d'autre part (cf. schéma suivant).

Comparaisons internationales

Schéma : La logique comparative entre -graphie et -nomie, particularisme et universalisme

```
┌─────────────────────────────────────────────────────────┐
│              Socio-anthropo-logies                       │
│   Typologies synchroniques d'idéaux-types diachroniques  │
│      Ensemble raisonné de variables et de pays           │
│  Hol-individualisme méthodologique et diversité limitée  │
│            des modèles idéal-typiques                    │
└─────────────────────────────────────────────────────────┘
```

Comparer :
l'incomparable

| *Qualification du quantitatif par prise en compte du contexte Différenciation des lois selon les types* | *Quantification du qualitatif pour contrôle des relations causales Montée en abstraction avec construction de généralités* |

le comparable

Universalisme : ← → **Idiosyncrasie :**
comparabilité **incomparabilité**
non questionnée **non questionnée**

Éco-nomie	Historio-ethno-géo-graphies
Lois postulées et testées	Études approfondies de cas
par corrélations statistiques	dans leurs dimensions
en coupes instantanées	historique et culturelle
Beaucoup de pays	Peu de pays et
et peu de variables	beaucoup de variables
Individualisme méthodologique	Holisme méthodologique

Ainsi peuvent être réconciliés la réduction théorique et la complexité empirique, et l'incomparable peut devenir comparable. Dit autrement, la méthode comparative est une sorte de synthèse des démarches économiques et historico-géographiques. Elle assure à sa façon le dépassement de la contradiction entre individualisme et holisme méthodologiques et fonde une possible unité des sciences sociales dans leur diversité. Les approches universalistes et idiosyncrasiques s'opposent en effet termes à termes (cf. schéma), l'une supposant que tous les pays, assimilés à des individus, sont immédiatement comparables, alors que l'autre qui en

appelle à la complexité des formations sociales conclut, à l'inverse, qu'elles sont incomparables. Mais elles se rejoignent paradoxalement dans une position tautologique selon laquelle il n'y aurait de comparable que du comparable. De ce point de vue, elles s'opposent en commun aux démarches sociologiques et anthropologiques qui posent au départ, qu'il n'y a de comparaison scientifique que de l'incomparable.

Dès lors qu'elle s'inscrit dans une telle épistémologie, l'approche typologique est *a priori* immune de tout biais politique. Néanmoins *a posteriori*, il peut en être autrement. Car si elle est un instrument nécessaire de la comparaison scientifique, la typologisation n'en est pas pour autant suffisante, et si on la considère comme une fin en soi, elle peut aussi être instrumentalisée par la pensée d'État. Deux dérives politiques peuvent en effet en menacer la vocation scientifique.

La première passe par la méthode de traduction qui sert à construire les équivalents fonctionnels, en raison la dimension politique intrinsèque des mises en équivalence. Celles-ci élargissent en effet l'espace de la communication au delà des frontières politiques, linguistiques et culturelles établies, et peuvent de ce fait, dans un monde hiérarchisé par des rapports de forces politiques, participer de l'imposition de normes de références exogènes aux contextes locaux (Wilson, 2001). C'est le cas quand certains des idéaux-types construits sont implicitement, voire explicitement, plus valorisés que d'autres, ce qui conduit d'une part à privilégier un point de vue politique particulier dans la modélisation, d'autre part à retomber dans une logique politique de hiérarchisation en valeur des types sociétaux. Ainsi, par exemple, dans les comparaisons des États-providence, un biais social-démocrate a été repéré (Therborn, 1987). On le trouve notamment chez le chercheur (danois) G. Esping-Andersen chez qui la tendance est très forte à déprécier le modèle bismarckien (allemand) – qualifié péjorativement de corporatiste-conservateur – fût ce au prix d'une valorisation du modèle libéral (anglo-saxon) qui partage avec le modèle social-démocrate (scandinave et plus particulièrement danois) des traits béveridgiens et un faible recours aux politiques familiales (Esping-Andersen, 1996).

Le second risque de dérive politique est associé à un biais méthodologique consistant à assimiler les idéaux-types construits à des classes d'équivalence dans lesquels la totalité des pays doivent rentrer. Au lieu de leur conserver leur caractère de modèles de référence organisant un espace comparatif pluridimensionnel dans lequel les divers pays peuvent être situés en fonction de leur caractère plus ou moins hybride (Théret, 1997), ces idéaux-types sont pris comme base d'un *clustering* réduisant tous les cas concrets à deux (Hall et Soskice, 2003) ou trois modèles (Esping-Andersen, 1990) en rejetant hors du champ de compréhension

les « cas déviants » (pour une discussion, voir O'Reilly dans ce volume). Une telle réduction de la diversité empêche de saisir la variété des processus de changement et donc de penser d'éventuelles bifurcations de trajectoire, tous les pays étudiés étant enfermés dans leur classe d'appartenance au mépris de différences négligées par le *clustering*, et qui peuvent devenir cruciales dans un environnement international changeant, ou même dans le cadre de changements endogènes.

Ainsi utilisée, la procédure de typologisation peut paradoxalement devenir un instrument politique de convergence générale vers le modèle que le chercheur juge optimal dans un monde pensé comme structuré par une lutte pour l'hégémonie entre les modèles. Dans le cas de la France, par exemple, cela conduit à affirmer que dans la mesure où elle appartiendrait comme l'Allemagne à la famille corporatiste-conservatrice, elle serait incapable de se réformer de façon endogène. Or on peut montrer qu'il n'en est rien : des changements importants se sont produits depuis les années 1980 dans le système français de protection sociale, au point qu'on peut parler d'un nouveau système ; ces changements sont idiosyncrasiques et s'inscrivent dans le cadre d'une double dépendance de sentier due au caractère hybride de ce système qui est fondé sur un mixte d'institutions corporatistes (tendance bismarckienne) et républicaines (tendance béveridgienne) (Barbier et Théret, 2004). Par ailleurs, l'assimiler au système allemand conduit à faire totalement abstraction de la nature différente de l'État dans les deux pays, État unitaire ici, fédéral là, ce qui en l'occurrence n'est pas une variable secondaire (Lechevalier, 2003). Mes travaux sur le Canada conduisent également à penser que caractériser et enfermer ce pays dans une famille libérale comprenant les États-Unis et le Royaume-Uni, mène au même genre de résultat (Théret, 2002). D'une part, cela occulte les différences considérables entre ces pays dans un secteur majeur, celui de l'organisation du système de santé (absence de protection sociale généralisée en la matière aux USA, distribution publique centralisée de soins au Royaume-Uni, assurances sociales provinciales de type « continental » et coordonnées par l'État fédéral au Canada). D'autre part, cela ne permet pas de comprendre les dynamiques contrastées d'évolution récente au Canada et aux USA dans de nombreux secteurs de la protection sociale, dynamiques qui renvoient à des jeux d'acteurs sociaux et à des formes d'organisation fédérale des pouvoirs publics très différents ici et là.

En guise de conclusion

En résumé, l'autonomisation des comparaisons intersociétales *savantes* vis-à-vis des comparaisons internationales *politiques* est un processus difficile, mais néanmoins nécessaire. Il en va de l'autonomie

du savoir vis-à-vis du pouvoir, condition pour un exercice réellement démocratique de ce dernier. Alors même que la comparaison intersociétale est une démarche irremplaçable pour permettre au chercheur en sciences sociales de prendre ses distances vis-à-vis du contexte sociétal où il est né, où il a grandi et été formé, et où il exerce au premier titre son activité, elle peut aisément et de multiples manières être contaminée par une logique politique et/ou administrative. Elle risque alors de ne tirer son sens que de son inscription dans une dynamique de compétition pour les chances de puissance entre différentes espèces de pouvoirs d'État. La « pensée d'État » joue dans cette dérive latente un rôle essentiel car le chercheur peut difficilement s'en affranchir complètement. Cette pensée qui fait que l'on est pensé par son État historique est un capital culturel qui est à la fois incorporé dans le système des dispositions individuelles (*habitus*), institutionnalisé dans les organisations de recherche où elle tend à prendre la forme de l'académisme et de la division du savoir en disciplines étanches, objectivée enfin dans les instruments de recherche à travers la mise en forme politique des énigmes que la science est appelée à résoudre et des informations disponibles pour ce faire.

En effet, à la dépendance mentale du chercheur comparatiste vis-à-vis du politique qui passe par ses schèmes de disposition incorporés, il faut ajouter sa dépendance économique en matière d'accès aux ressources monétaires et cognitives nécessaires à l'exercice de son activité de recherche. Cette dépendance économique se fait sentir à plusieurs niveaux : statut du métier de chercheur, modes d'accès à l'information empirique, types de financement des recherches, formes de reconnaissance de la valeur du travail de recherche. Le jeu de ces diverses contraintes peut conduire le chercheur à se convertir plus ou moins volontairement en expert ou, pour le moins, faciliter une telle conversion. Faute de place, je n'ai pu aborder dans ce texte cette troisième voie pourtant cruciale par laquelle le politique tend à faire retour dans les comparaisons intersociétales savantes. Elle est évoquée par J. C. Barbier dans l'introduction de ce livre. Wilson (2001) et Spurk (2003) ont aussi récemment attiré l'attention sur elle. C'est en effet là une question essentielle à l'heure où la Commission européenne cherche à construire l'Europe de la recherche en l'instrumentalisant à ses propres fins politiques. La mesure dans laquelle le chercheur qui a une activité d'expert s'inscrit encore dans la logique du champ scientifique devient ainsi un problème central à laquelle la communauté scientifique doit s'efforcer de réfléchir.

Références

Bahl, R., 1971, « A Regression Approach to Tax Effort and Tax Ratio Analysis », *IMF Staff Papers*, n° 3, pp. 570-612.

Barbier, J. C., 2002, « Marchés du travail et systèmes de protection sociale : pour une comparaison internationale approfondie », *Sociétés contemporaines*, n° 45-46, pp. 191-214.

Barbier, J. C., 2004, « Les méthodes ouvertes de coordination dans le social et l'emploi européens : comment les aborder ? », communication au colloque du MATISSE, 16-17 septembre.

Barbier, J. C., Théret, B., 2004, *Le nouveau système français de protection sociale*, Paris, La Découverte, Repères, 2004.

Besson, J. L., Comte, M., 1992, *La notion de chômage en Europe, analyse comparative*, CUREI / MIRE / LESA, rapport de recherche, mimeo.

Bevort, A., Trancart, D., 2003, « Les comparaisons internationales dans les recherches et les débats sur les systèmes éducatifs », in Lallement M. et Spurk J. (dir.), *Stratégies de la comparaison internationale*, Paris, CNRS Éditions, pp. 121-133.

Bird, R., 1978, « Assessing Tax Performances in Developing Countries : A Critical Review of the Literature », in J.F. Toye (ed.), *Taxation and Economic Development : Twelve Critical Studies*, London, Frank Cass.

Bourdieu, P., 1995, « L'État et la concentration du capital symbolique », in B. Théret (dir.), *L'État, la finance et le social. Souveraineté nationale et construction européenne*, Paris, La Découverte, pp. 73-105.

Branchu, J. J., 1970, « Signification et mesure de la pression fiscale », *Économie et Statistique*, n° 11, pp. 3-19.

Desrosières, A., 2003, « Comment fabriquer un espace de commune mesure ? Harmonisation des statistiques et réalisme de leurs usages », in Lallement, M. et Spurk, J. (dir.), *Stratégies de la comparaison internationale*, Paris, CNRS Éditions, pp. 151-166.

Détienne, Marcel, 2000, *Comparer l'incomparable*, Paris, Seuil.

Duchet, M., 1984, *Le partage des savoirs. Discours historique, discours ethnographique*, Paris, La Découverte.

Esping-Andersen, G., 1990, *The Three Worlds of Welfare Capitalism*, Princeton, Princeton University Press.

Esping-Andersen, G., 1996, « After the Golden Age ? Welfare State Dilemmas in a Global Economy », in Esping-Andersen, G. (ed.), *Welfare States in Transition : National Adaptations in Global Economics*, London, Sage Publications.

Gagnon, A. G., Tully, J. (eds.), 2001, *Multinational Democracies*, Cambridge (UK), Cambridge University Press.

Hall, P., Soskice, D., 2003, « Les variétés du capitalisme », *L'Année de la régulation*, n° 6, pp. 47-124.

Hantrais, L., Letablier M. T. (eds.), 1994, *Conceptualising the Family*, Loughborough / Paris, Loughborough University / CNAF.

Jobert, B., 2003, « Politique de la comparaison », in Lallement M. et Spurk J. (dir.), *Stratégies de la comparaison internationale*, Paris, CNRS Éditions, pp. 325-328.

Lallement, M. et Spurk, J. (dir.), 2003, *Stratégies de la comparaison internationale*, Paris, CNRS Éditions.

Lechevalier, A., 2003, « La dynamique du pacte fédéral et social en Allemagne », *Sociétés contemporaines*, n° 51, pp. 33-56.

Mairet, G., 1997, *Le principe de souveraineté. Histoires et fondements du pouvoir moderne*, Paris, folio, Gallimard.

Mantz, P., Ramond, A., Tabouillot, M., Ungemuth, M., 1983, « Le poids des prélèvements obligatoires : portée et limites de la mesure », *Économie et Statistique*, n° 157, pp. 47-60.

Marques Pereira J. et Théret, B., 2001, « Régimes politiques, médiations sociales et dynamiques macro-économiques : quelques enseignements pour la théorie du développement d'une comparaison des caractères nationaux distinctifs du Brésil et du Mexique à l'époque des régimes de substitution des importations », *L'année de la régulation*, vol. 5, pp. 105-143. Consultable à http://www.upmf-grenoble.fr/irepd/regulation/Annee_regulation/annee5. html.

Passeron, J. C., 1991, *Le raisonnement sociologique. L'espace non-poppérien du raisonnement naturel*, Paris, Nathan.

Révauger, J. P., Wilson, G. (eds.), 2001, Special Issue « Translation of Words and Concepts in Social Policy », *International Journal of Social Research Methodology*, vol. 4, n° 4.

Salais, R., 2004, « La politique des indicateurs. Du taux de chômage au taux d'emploi dans la stratégie européenne pour l'emploi (SEE) », in B. Zimmermann (dir.), *Action publique et sciences sociales*, Paris, Éditions de la MSH.

Sociétés contemporaines, 2002, « Intégration territoriale et politiques sociales en Europe : la construction de l'Union européenne », dossier sous la dir. de B. Théret, n° 47, pp. 5-78.

Sociétés contemporaines, 2003, « Politiques sociales et constructions fédérales des territoires politiques : quatre études de cas », dossier sous la dir. de B. Théret, n° 51, pp. 5-105.

Spurk, J., 2003, « Épistémologie et politique de la comparaison internationale : quelques réflexions dans une perspective européenne », in Lallement M. et Spurk J. (dir.), *Stratégies de la comparaison internationale*, Paris, CNRS Éditions, pp. 71-82.

Therborn, G., 1987, « Welfare States and Capitalist Markets », *Acta Sociologica*, vol. 30, n° 3-4, pp. 237-254.

Théret, B., 1990, « Du "principe de Broussais" en économie », *Revue Française d'Économie*, vol. V, n° 2, pp. 173-223.

Théret, B., 1996, « De la comparabilité des systèmes nationaux de protection sociale : essai d'analyse structurale », in *Comparer les systèmes de protec-*

tion sociale en Europe, vol. II, Rencontres de Berlin, Paris, MIRE, pp. 439-503.

Théret, B., 1997, « Méthodologie des comparaisons internationales, approches de l'effet sociétal et de la régulation : fondements pour une lecture structuraliste des systèmes de protection sociale », *L'année de la régulation*, vol. 1, pp. 163-228. Consultable à http://www.upmf-grenoble.fr/irepd/regulation/Annee_regulation/annee1.html.

Théret, B., 2000, « Theoretical Problems in International Comparisons : Toward a Reciprocal Improvement of Societal Approach and "Régulation" Theory by Methodic Structuralism », in Maurice M. and Sorge A. (eds.), *Embedding Organizations. Societal Analysis of Actors, Organizations and Socio-economic Context*, Amsterdam – Philadelphia, John Benjamins, pp. 101-115.

Théret, B., 2002, *Protection sociale et Fédéralisme. L'Europe dans le miroir de l'Amérique du Nord*, Bruxelles, P.I.E.-Peter Lang, et Montréal, Presses de l'Université de Montréal.

Théret, B., 2005, « Du principe fédéral à une typologie des fédérations : quelques propositions », in Gaudreault-Desbiens J.-F. et Gélinas F. (dir.), *L'avenir du fédéralisme : méthodologie, gouvernance et identité*, Bruxelles, Bruylant, et Montréal, Yvon Blais – Carswell.

Théret, B. et Uri D., 1984, *Pression fiscale et prélèvements obligatoires « autofinancés »*, IRIS-Université Paris-Dauphine, Rapport pour le Commissariat Général du Plan, Convention n° 7/83, p. 882

Théret, B. et Uri D., 1991, « Six indicateurs théoriques de pression fiscale confrontés au taux usuel des prélèvements obligatoires », *Revue Française de Finances Publiques*, n° 33, pp. 167-184.

Wilson, G., 2001, « Power and Translation in Social Policy Research », *International Journal of Social Research Methodology*, vol. 4, n° 4, pp. 319-326.

Nation et globalisation

Mécanismes de constitution des espaces politiques pertinents et comparaisons internationales

Olivier GIRAUD[*]

CEE/CNRS

> La vie sanctionne ceux qui restent prisonniers de l'optique nationale.
> Ulrich Beck
>
> Dans la danse, l'appropriation de la globalisation est immédiate et voluptueuse.
> Jean-François Bayart

Summary

One basic pattern of the historical period during which nation states were built is that public problems and their solution, as well as public policies were defined at national level. Nevertheless, these territorial constructions are not structured in a similar way. The territory where public problems are defined encompasses a public sphere whose boundaries may be unclear since they are mostly made up of cultural, linguistic, religious or economical factors. The territory where public problems are solved is on the contrary structured by clear-cut institutional and political frontiers involving the capacity of the nation state. Recent research in sociology or political science argue that both the nation state's capacity to control the definition of public problems but also its ability to be in command of the policy process are challenged by the ongoing transformation of power in the realm of globalisation.

[*] Je remercie, outre les directeurs de cet ouvrage, Michèle Dupré, Julien Etienne, Pascale Laborier et Barbara Lucas pour leurs commentaires de premières versions de ce texte.

The first part of the article focuses on the mechanisms, which resulted in the national variable being the most used for comparative analysis in social science. The second part is devoted to analysing the consequences of the globalization process on these mechanisms which were typical for the nation state's influence. Lastly, the conclusion provides preliminary thoughts about the methodological impact of the weakening of the nation state's on cross-country comparisons.

Le développement des États-nations modernes dans le monde occidental s'est accompagné d'un phénomène de nationalisation des espaces politiques pertinents. L'espace de construction des problèmes publics, celui plus institutionnel de la résolution de ces problèmes publics et celui de la socialisation politique des individus se sont progressivement déployés sur le territoire contrôlé par l'État-nation. La période historique du développement de ces trois dimensions-clés de l'État-nation se recoupe de plus largement avec celle de la montée en puissance et de la formalisation des sciences sociales dans le monde occidental. La coïncidence de ces différents phénomènes historiques explique sans doute en partie l'état actuel de naturalisation de la variable nationale dans un grand nombre des disciplines des sciences sociales[1]. En science politique, en économie et en sociologie par exemple, la variable « nation » est la plupart du temps une catégorie d'évidence de la comparaison, donc de l'analyse et de l'explication scientifique.

Cette évidence est cependant contestée dans le cadre des discussions qui portent sur l'analyse des causes et des effets de la globalisation[2] (Habermas, 2001 ; Mann, 1997). Un double mouvement d'évidemment du pouvoir de l'État-nation est au centre de ces discussions. Le pouvoir de l'État est amoindri par le haut, sous l'action de mécanismes de marché toujours plus forts et de processus croissants d'intégration internationale du pouvoir. Il l'est aussi par le bas, en raison des mouvements diffus d'individualisation des sociétés, de contestation croissante de l'État et de son autorité, mais également suite à la montée des phénomènes de décentralisation vers des communautés politiques plus proches du citoyen et de délégation de pouvoirs vers des groupes privés.

Ces thèses qui traitent de la pertinence de l'espace national et de sa contestation par la globalisation sont importantes pour les travaux de

[1] Uwe Schimank mobilise également cet argument (Schimank, 2005).
[2] Le français traduit le plus souvent l'anglais *globalisation* par le terme « mondialisation ». Cet usage est une anomalie : le terme « mondial » est d'un usage banal, alors que le terme « global » renvoie dans les débats internationaux à un niveau de régulation différencié. Je rejoins en cela point pour point la position de Jean-François Bayart (2004, p. 10).

comparaison internationale en sciences sociales car ces dernières ont couramment recours à la variable nationale pour produire des explications sans toujours soumettre à examen son contenu explicatif. La capacité explicative de la variable nationale renvoie précisément à des mécanismes que la présente contribution se propose de discuter et de soumettre à l'épreuve des transformations issues de la globalisation.

Trois dimensions politiques de l'espace national seront abordées : l'espace national comme espace de formulation des problèmes publics, l'espace national comme espace de résolution des problèmes publics et enfin, l'espace national comme espace de construction des sujets sociaux ou plus précisément, comme espace de socialisation politique.

Notre réflexion portera ensuite sur la globalisation et les mécanismes de son action ; il s'agira alors de tenter de comprendre en quoi ce phénomène transforme la pertinence de l'espace politique national, saisi dans les trois dimensions citées.

La conclusion de cette réflexion sera centrée sur les conséquences éventuelles des transformations des mécanismes de la construction des espaces politiques pertinents dans l'utilisation de la variable nationale dans les comparaisons internationales en sciences sociales.

I. Fondements et vertus explicatives de la variable nationale

On ne saurait entamer une analyse des mécanismes imputés à la variable nationale sans aborder de front la question de la définition de l'objet en cause et des facteurs de son expansion. Au sein même du monde occidental, la construction nationale a emprunté des voies différenciées et débouche sur des réalités contrastées. Le cadre national déploie cependant son influence à travers des mécanismes qui correspondent à des fonctions précises que sont la construction et la résolution des problèmes publics ainsi que la socialisation des acteurs.

A. *Dynamiques de constitution des espaces nationaux*

En Occident, le concept de nation prend son sens dans le contexte des 18^e et 19^e siècles, à partir desquels il est mobilisé politiquement pour être systématiquement associé à l'État (Schnapper, 1994, p. 28). Nation et État-nation sont alors le cadre d'exercice du pouvoir monopolisé et de la souveraineté, à l'intérieur de frontières territoriales. L'État-nation est aussi une « idée », un projet politique censé souder ou créer des identités (Axtmann, 2004, p. 260) englobant individus et groupes dans le but de les intégrer dans une communauté politique fondée sur la solidarité. L'État-nation est souvent associé à la combinaison entre les principes de

la solidarité et de l'autorité (Reis, 2004, p. 253). Il est de ce point de vue le cadre d'une action collective d'un genre particulier (Cerny, 1995). Pour une part, tous les membres d'une nation sont invités à participer à un projet collectif démocratique et légitime. Mais d'autre part, l'État-nation a la possibilité d'imposer son pouvoir et son action à l'ensemble des membres de la communauté délimitée par un territoire. Globalement, la promotion active par l'État de l'appartenance à la communauté nationale a pour fonction d'ériger « *l'État comme point de focalisation de la mobilisation politique* » (Axtmann, 2004, p. 261) et d'atténuer les autres appartenances collectives – religieuses, régionales, locales, professionnelles, etc. – ou d'inventer des formes d'intégration de ces appartenances dans la communauté nationale.

Historiquement, la construction nationale représente une rationalisation et une simplification de l'organisation du pouvoir réalisées par le mécanisme de la monopolisation de l'exercice de la violence légitime. Cette transformation réduit de façon décisive l'incertitude et les coûts de transaction auxquels les acteurs sociaux sont confrontés dans les différentes sphères de l'activité sociale (Cerny, 1995). Soumis à un pouvoir standardisé et prévisible, les acteurs, notamment économiques, peuvent se défaire d'allégeances aussi multiples qu'incertaines et mieux anticiper sur les différentes relations de pouvoir qui émergent du social. Dans les mots des approches systémiques contemporaines, l'État-nation a su créer un ensemble cohérent, identifiable, doté de frontières claires, base d'un système social fortement intégrateur, capable d'articuler le fonctionnement des sous-systèmes sociaux (Schimank, 2005).

Dans une perspective fonctionnaliste, l'État-nation est une forme d'organisation politique en adéquation avec les dynamiques caractéristiques de l'industrialisation capitaliste (Gellner, 1989). Atténuant stratifications sociales et castes traditionnelles, l'État-nation est compatible avec une société industrialisée qui promeut les notions de progrès, de mobilité sociale et implique une standardisation des qualifications et des cultures. Le rôle de l'État est ici « instrumental » (Darviche, 2001, p. 6) et la construction de l'État-nation ne résulte pas d'abord d'une volonté de puissance portée par des souverains.

Précisément, la constitution d'espaces publics nationaux, comme espaces de construction des problèmes publics, ne relève pas uniquement d'un processus contrôlé par l'État, mais est souvent analysée comme étant concomitante à la croissance des États-nations, et pilotée par les bourgeoisies. La construction d'espaces économiques nationaux est également récente et résulte autant de la montée des nationalismes, que de l'expérience des crises économiques ou des conséquences de la Première Guerre mondiale (Didry et Wagner, 1999). L'État, lorsqu'il

s'assigne comme projet explicite de construire, renforcer et diffuser les identités nationales s'est cependant montré d'une redoutable efficacité (Thiesse, 2001).

Face à l'approche de Gellner qui met en évidence des traits communs aux nations occidentales, les travaux de sociologie historique ont mis en valeur le fait que des jeux de pouvoir ont enclenché les dynamiques de construction de la puissance nationale et durablement influencé ses formes. Tilly oppose ainsi les régions européennes (où les accumulations capitalistiques sont fortes dès la fin du Moyen-Âge) dotées de structures de pouvoir selon le modèle des villes-États des Pays-Bas ou d'Italie du Nord, aux zones faiblement structurées sur le plan économique qui ont admis des pouvoirs forts étendus sur des territoires vastes comme en Russie ou en Prusse (Tilly, 1992).

Les travaux comparatifs contemporains ont précisément démontré que ces trajectoires historiques différenciées ont débouché aujourd'hui sur des niveaux variés de concentration du pouvoir dans les sociétés occidentales. Le pouvoir est parfois fortement concentré au sein d'institutions politiques centralisées et majoritaires dans l'arène électorale – modèle britannique, dit « de Westminster » –, mais il est parfois réparti entre des organisations issues de la société civile et des institutions politiques parfois décentralisées et fondées sur des coalitions larges de partis politiques – démocratie « proportionnelle » (Lehmbruch, 1967) ou « de négociation » (Armingeon, 2002) – cas de la Suisse et de la Belgique par exemple. Au premier modèle correspondent des sociétés qui se perçoivent intégratrices et homogènes et au second, des sociétés traversées par des clivages sociaux et qui cherchent à mobiliser le consentement de minorités ou de groupes constitués. Au-delà même de ces liens entre structures sociales et conceptions de la démocratie, les formes d'organisation ou les modes de concentration et de répartition du pouvoir dans la société ont une influence décisive sur la façon dont les fonctions de formulation et de résolution des problèmes publics se mettent en œuvre.

B. Les fonctions du cadre national

La littérature sur l'État-nation et la communauté nationale met en valeur une pluralité de fonctions politiques attribuables à l'espace national ; quelques unes ont été évoquées précédemment. Les mécanismes les plus importants sont ceux qui fondent la capacité de l'espace national à produire des appariements entre construction et résolution des problèmes publics, notamment en mobilisant les mécanismes propres à la socialisation des acteurs.

L'approche de l'effet sociétal a de ce point de vue produit une démonstration éclairante des liens entre construction et résolution des problèmes publics (Maurice *et al.*, 1982). En travaillant sur le maintien de différences importantes dans les modalités d'organisation du travail dans les établissements industriels en France et en Allemagne, les chercheurs du LEST ont montré l'importance des logiques d'encastrement de ces différences dans le fonctionnement du système social – notamment des modalités de traitement des conflits sociaux et des structures du système éducatif – saisi dans ses frontières nationales.

Schématiquement, en France, la segmentation entre exécution et production et le taux élevé d'encadrement correspondent à une segmentation équivalente des niveaux de recrutement de jeunes en fonction des titres scolaires. En Allemagne, la meilleure intégration entre exécution et production et un encadrement plus réduit correspondent à des recrutements dans l'entreprise qui se situent prioritairement au niveau de la formation d'ouvrier qualifié. La formation continue – d'initiative individuelle – et la promotion interne permettent d'assurer l'essentiel des nominations dans les fonctions de techniciens et d'ingénieurs.

Autre conclusion essentielle de ce travail, les modes de mise en concurrence des classes sociales se font de façon très différenciée dans les deux pays. Alors que le système éducatif français refuse la sélection précoce des enfants, la poursuite d'études et les stratégies de recrutement des firmes – donc les usages que différents groupes sociaux font du système éducatif – restent cependant un vecteur essentiel de cette mise en concurrence. À l'inverse, alors que le système éducatif allemand organise la sélection précoce des enfants[3], tant qu'une forte majorité de jeunes Allemands restaient dans la filière la moins prestigieuse du système éducatif (la *Hauptschule*), la mise en concurrence entre classes ou groupes sociaux ne se réalisait pas par l'intermédiaire du système éducatif, mais avait lieu sur le marché des places d'apprentissage, puis sur le terrain de l'entreprise, dans la compétition pour l'allocation des postes les plus valorisants[4].

Les travaux du LEST montrent que les comparaisons d'institutions ou de secteurs sociaux doivent être situées dans un contexte national pour mobiliser des explications pertinentes. Des problèmes publics suffisamment généraux font certes sens dans différentes sociétés nationales ; ils sont cependant formulés de façons contrastées dans chacun de

[3] À l'époque, dès la sortie du primaire.
[4] Cet équilibre est aujourd'hui largement rompu sous l'effet de la forte progression de la pression sur les filières les plus prestigieuses du système éducatif allemand (Giraud, 2003).

Nation et globalisation

ces contextes et mettent en jeu des institutions, des instances ou des systèmes d'acteurs qui forment des configurations singulières.

La formulation et la résolution des problèmes publics font de fait l'objet d'appariements entre des institutions et des usages des institutions propres à la logique de chaque système. Le programme manifeste d'une institution – l'égalité des chances dans le cas du système éducatif français par exemple – ne suffit à produire des effets. Seule une analyse de l'encastrement des usages sociaux des institutions, parfois surdéterminés par des logiques annexes au secteur en question, permet de rendre compte du fonctionnement d'une institution. De cette façon, les modalités d'allocation de la main d'œuvre sur le marché du travail interfèrent largement avec les structures du système éducatif. Ces appariements qui amplifient, neutralisent ou modifient les effets des institutions sont les mécanismes qui expliquent les liens complexes unissant l'espace de la construction et celui de la résolution des problèmes publics. Dans ces différentes dimensions, le cadre national est particulièrement utile à l'analyse car il est associé au sens que les acteurs investissent dans leurs usages des institutions.

Différents travaux complètent de façon utile la mise en évidence du rôle des frontières nationales dans la construction de ces appariements spécifiques entre institutions et usages sociaux des institutions. Il s'agit en l'occurrence de ceux qui travaillent la capacité de socialisation des institutions. Les travaux culturalistes (Lockhart, 1999) ou constructivistes (Berger et Luckmann, 1996 ; DiMaggio et Powell, 1991) ont montré que ces dernières créent des routines, forgent des attentes ou inventent des possibles souvent compatibles avec les modes de formulation et de résolution des problèmes publics concernés. Dans ce contexte, la création d'un espace politique stabilisé devenu pertinent dans un nombre croissant de sphères d'activité sociale – le politique, mais aussi l'économie, l'éducation, la santé, etc. – renvoie à des socialisations qui s'entrecroisent et accroissent la cohérence des répertoires d'action propres à l'espace national. Les appariements sociétaux, spécifiquement nationaux, entre construction, résolution des problèmes publics et socialisation des individus permettent de comprendre comment les équivalents fonctionnels se forgent dans les différentes sociétés nationales.

Les répertoires d'action collective cristallisés progressivement dans les différents pays européens ont des effets sur les conduites des individus. Les répertoires paternalistes diffusés par les politiques démocrate-chrétiennes traditionnelles de l'après-guerre, en Belgique ou en Italie par exemple, induisaient des comportements de passivité et de consommation de prestations (van Kersbergen, 1999) bien différents de ceux relevés dans le contexte des politiques social-démocrates suédoises de la

même époque, qui sollicitaient fréquemment des contreparties, notamment en terme de mobilité professionnelle, aux garanties sociales consenties (Braun et Giraud, 2003). Ces mécanismes de socialisation ne concernent pas seulement les individus mais affectent également les organisations et acteurs collectifs qui souvent « médiatisent » les interactions entre acteurs individuels et institutions.

Les travaux d'analyse du rôle des représentations dans l'action publique ont également montré à quel point les systèmes de sens dans lesquels s'insèrent les programmes d'action publique sont déterminés par des grammaires nationales (Jobert et Muller, 1987). Dans un grand nombre de domaines d'action publique, les acteurs publics ou privés qui « s'approprient » la formulation des problèmes publics pour proposer des plans d'action – des groupes professionnels, des experts, des coalitions d'intérêts forgés autour d'une entreprise ou d'une branche – sont nationaux (Gusfield, 1981) et leur influence s'arrête traditionnellement aux frontières de l'État-nation.

Le cadre national, incarné dans et par l'État-nation, est associé au processus de construction et de consolidation d'une identité collective englobante, fondement d'une action collective mobilisant la concomitance de solidarités intégrées et d'une autorité monopolisée. Le cadre national organise la focalisation des mobilisations politiques. Ses frontières matérielles et symboliques permettent l'établissement d'un métasystème de relations internationales. Ses institutions, produits historiques, délimitent des systèmes et des sous-systèmes d'action qui permettent aux acteurs de maîtriser la complexité à laquelle ils sont confrontés.

Enfin, cadre de référence pour la quasi-totalité des acteurs sociaux, le cadre national est celui de l'interprétation des appariements entre construction et résolution des problèmes publics. Les mécanismes de socialisation induits par les institutions et les organisations élaborent progressivement des répertoires d'action pertinents réciproquement ajustés. Ces mécanismes se déploient dans l'espace national, au sein duquel les différentes actions collectives prennent sens et au sein duquel elles se confrontent à des répertoires d'action validés et disponibles dans la société.

II. La globalisation : ses manifestations et son impact sur le cadre national

Chacune des dimensions qui fondent la validité du cadre national est remise en cause par les transformations – notamment politiques – qui se rattachent au phénomène de la globalisation. Avant d'examiner de façon plus approfondie les mécanismes de cette remise en cause, revenons rapidement sur une définition et sur les causes de ce phénomène.

A. La globalisation[5] : définitions et mécanismes

Pour David Held, « la globalisation renvoie à ces processus spatiaux et temporels de changement qui sont le fondement des mutations de l'organisation des affaires humaines en reliant et étendant l'activité humaine entre les régions et les continents » (Held *et al.*, 1999, p. 15). La globalisation se manifeste selon un mécanisme principal : nourrie d'une « érosion des contraintes d'espace et de temps sur les formes des interactions sociales, la globalisation ouvre la possibilité de nouveaux modes d'organisation transnationaux, comme des réseaux de production globaux, des réseaux terroristes ou des régimes globaux de régulation » (Held et McGrew, 2002, p. 7). Jean-François Bayart retient pour sa part la définition simple et efficace de Robert Ropertson : « La globalisation, comme concept, renvoie à la fois à la compression du monde et à la conscience du monde en tant que totalité » (Bayart, 2004, p. 20).

Uwe Schimank évoque un processus qui se décompose en quatre mécanismes précis (Schimank, 2004) : (i) La « *globalisation des interactions* », c'est-à-dire de tout type de contacts, privés, professionnels ou autres, entre individus, organisations et mouvements est le premier de ces mécanismes ; (ii) en second lieu, la globalisation des « *chaînes de conséquences* », est une forte augmentation des interdépendances entre systèmes sociaux, y compris situés à des distances géographiques considérables ou encore appartenant à des secteurs différents : l'environnement, le travail et la protection sociale, sont par exemple potentiellement liés par des chaînes d'interdépendance fortes[6] ; (iii) la troisième dynamique de la globalisation est celle qui renvoie à la « *globalisation des orientations culturelles* ». En l'occurrence, cette forme de globalisation concerne non seulement des valeurs politiques – les droits de l'homme ou les nouvelles formes de religiosité –, mais aussi des pratiques et autres orientations culturelles, telles les *fast food* américains ou le cinéma Bollywood ; (iv) enfin, la dernière dimension est celle de la « *globalisation de la conscience* » ou plus exactement, de la conscience

[5] La réalité du phénomène de la globalisation fait l'objet de contestations, parfois au motif que des précédents historiques peuvent être rattachés aux dynamiques contemporaines ce qui remet en cause leur originalité et donc la pertinence de leurs points d'impacts (Berger, 2003; Hirst et Thompson, 1997) ; parfois, la globalisation est accusée de n'être que l'habillage contemporain du discours libéral triomphant dans les années 1980 (Fliegstein, 1997).

[6] Une réforme du système de retraite américain qui aboutirait à une modification importante des stratégies d'investissement des fonds de pension de ce pays pourrait ainsi avoir des conséquences déterminantes sur toute une série de branches économiques, et ce sur toute la planète.

de la globalisation. Les acteurs politiques, économiques et sociaux sont de plus en plus conscients des transformations importantes de nature dans les interactions, les interdépendances, les identités et les appartenances qui ont été évoquées ci avant. Schimank reprend ici l'image de la mise en regard de la classe sociale « *en soi* » et « *pour soi* ». La conscience de la globalisation, la conscience des interdépendances, la conscience de l'émergence de codes partagés ou encore d'identifications qui servent de repoussoir au niveau global agissent fortement sur le comportement et les représentations des acteurs.

De ce point de vue, essentiel pour qui s'attache à la prise en compte du rôle des idées dans l'analyse des phénomènes politiques, la lutte pour l'hégémonie, pour la maîtrise de la grammaire des codes globalisés est déjà engagée : par exemple pour la définition du « bien » et du « mal », des « alliés » et des « ennemis ». Le caractère rudimentaire des codes utilisés peut être interprété comme une conséquence des terreurs identitaires associées à la conscience de la globalisation[7], mais cette simplicité permet également à ces codes à vocation globale de s'implanter sans difficulté dans un grand nombre de contextes (Roy, 2002, p. 158). La lutte pour la production de normes globales pertinentes s'applique cependant à des questions beaucoup plus prosaïques qui fourmillent dans le domaine économique (Jobert, 1999, p. 93).

L'impact souligné par Schimank de la « conscience de la globalisation » ouvre la possibilité d'une lecture gramscienne de ce phénomène. L'attention est alors centrée sur le lien essentiel entre « idées » et « pouvoir » et suggère une théorie de l'action élémentaire mais efficace : les idées permettent une action collective au sein de groupes délimités et sont l'enjeu d'une forte compétition entre groupes pour la prise du pouvoir.

B. Impact de la globalisation sur les fonctions essentielles de l'espace national

La plupart des analyses de la globalisation concluent que son impact doit d'abord s'analyser comme une transformation des rapports de pouvoir. La globalisation exerce alors un triple impact. En premier lieu, elle renvoie à la transformation des positions de pouvoir des principaux acteurs intervenant au sein même des systèmes politiques nationaux. Le cadre national comme cadre de résolution des problèmes publics est alors en première ligne. En revanche, la globalisation est également

[7] La conscience de la globalisation comme ivresse de puissance, mais aussi comme conscience aiguë de la vulnérabilité, est un élément important de déstabilisation.

associée au renforcement de la diffusion internationale de nouvelles idées, modèles d'action, cadres de référence. Elle consacre alors une remise en cause de la clôture des espaces publics nationaux qui influence non seulement la fonction du cadre national comme cadre de construction des problèmes publics, mais renvoie aussi à une transformation des modalités de socialisation des acteurs, qui elle-même permet d'envisager un impact sur les appariements entre les institutions et leurs usages sociaux. Enfin, la globalisation renvoie à une série de nouvelles régulations politiques qui sont l'expression d'une action collective internationale.

La question de l'impact de la globalisation sur les positions de pouvoir au sein des systèmes politiques nationaux est discutée depuis le début des années 1990. Wolfgang Streeck a annoncé dès cette période que l'évolution néo-libérale des régulations intra- et internationales aurait pour conséquence de faciliter de façon unilatérale les possibilités de « défection » des acteurs les plus mobiles, les entreprises et les investisseurs financiers (Streeck, 1992). Il reposait ainsi, dans des termes renouvelés, la question d'une éventuelle asymétrie structurelle des relations de pouvoir entre capital et travail[8]. L'avancée des discussions sur la globalisation a peu ajouté à cet argument si ce n'est que les débats contemporains autour des « délocalisations » sont la manifestation de l'impuissance des organisations syndicales et des pouvoirs publics face à la mobilité renforcée du capital. Dans de nombreux pays, le renforcement des capacités de défection du capital dans l'arène économique s'accompagne d'un renforcement des prises de parole des alliés des partisans du capital dans l'arène politique. En l'occurrence, défection et prise de parole se renforcent mutuellement plutôt qu'elles ne se compensent ou à se recomposent (Hirschman, 1995). L'instrumentalisation des enjeux de la globalisation dans les discours politiques produit ici des effets décisifs (Hay et Rosamond, 2002).

Cette redistribution des cartes qui transforme les relations de pouvoir au sein des différents systèmes politiques a pu être contrée en partie par des stratégies politiques visant à reformuler des compromis autour de nouveaux types d'échanges aussi bien dans la sphère des relations

[8] En reconnaissant que la globalisation ouvre des possibilités d'*exit* structurellement plus favorables au capital qu'au travail en 1992, Streeck semble revenir sur les positions qui étaient les siennes, lorsqu'il estimait que les intérêts du camp patronal sont aussi difficiles à articuler (parce que diversifiés entre intérêts de producteur, d'employeur, etc.) que ne le sont ceux des salariés. Ces derniers ne sont, pour Offe, presque jamais réductibles à des arbitrages monétaires, alors que des enjeux aussi différents que les identités au travail, les modes de vie ou les revenus sont en cause (Offe, 1985). Cette question est reprise par Beck (Beck, 2003, p. 352).

industrielles (Regini, 2000 ; Thelen, 1994) que dans celle des régulations du commerce international ou de régimes de protection de l'environnement (Beck, 2003). Il existe ainsi des possibilités institutionnelles et politiques de compenser les pertes de pouvoir enregistrés par les catégories d'intérêts qui ne bénéficient pas des gains de mobilité induits par la globalisation. Les discussions en politique économique comparée ne concluent d'ailleurs pas à l'imposition d'un modèle unique – forcément néo-libéral – de stratégie économique. Les analyses comparatives montrent que les voies sociales-démocrates, centrées sur des politiques qui mobilisent des investissements publics, peuvent se montrer efficaces si les investissements consentis sont prioritairement centrés « sur l'offre » (Boix, 1998 ; Scharpf et Schmidt, 2001). En revanche, les politiques de relance par la demande non coordonnées ou les modèles keynésiens « passifs » – lorsque les dépenses publiques ne sont pas orientées vers une amélioration de la compétitivité du système économique ou social – semblent aujourd'hui vouées à l'échec (Scharpf et Schmidt, 2001). L'expérience de la relance française isolée et ratée au début des années 1980 montre que ces phénomènes ne sont pas réellement nouveaux et assimilables à un impact de la globalisation. La disqualification de certaines politiques économiques est cependant également la conséquence concrète de la seconde dimension de la transformation du pouvoir car elle se rattache à une uniformisation des idées et des conduites.

Dans une seconde dimension, la globalisation est associée à une importante accélération de la circulation des idées et des débats, mais aussi à un élargissement du cercle des personnes et des organisations concernées par cette circulation des idées. Ces phénomènes ne renvoient pas seulement à une transformation des espaces pertinents de construction des problèmes publics, mais également à une transformation des répertoires d'action disponibles dans les sociétés, à une transformation des rapports que les individus entretiennent avec les institutions et, plus largement, à une transformation des modes de socialisation.

Le rôle de la circulation internationale de normes, de modes d'évaluation, de « recettes » ou d'institutions dans l'univers de l'action publique a fait l'objet de différentes analyses (Dolowitz et Marsh, 2000). L'Union européenne (Muller, 2000), l'OCDE (Hassenteufel *et al.*, 2000) ou d'autres organisations internationales (Stone, 2000) sont identifiées comme des vecteurs importants de diffusion de référentiels et de normes d'action publique. Dans le domaine des politiques de la santé, la diffusion de nouveaux indicateurs mêlant logique financière et logique médicale[9], inspirés par des réseaux internationaux fortement structu-

[9] Le programme de médicalisation du système d'information (PMSI).

rés d'économistes de la santé, a permis l'introduction de logiques comptables et l'imposition de nouvelles formes de mise en concurrence dans l'univers de la médecine hospitalière (Hassenteufel *et al.*, 2000). Des indicateurs porteurs implicites ou explicites de réformes aussi importantes ont été propagés dans le domaine des politiques agricoles, également par le biais de l'OCDE (Fouilleux, 2000).

La vague, encore récente aujourd'hui en Europe continentale, d'expansion des autorités indépendantes de régulation dans les secteurs socio-économiques ayant connu d'importants mouvements de privatisation/dérégulation – les marchés financiers, les télécommunications, l'audiovisuel, le médicament et la santé, etc. – relève quant à elle à la fois d'un phénomène de diffusion (Gilardi, 2002), mais est également l'expression d'une nouvelle forme de répartition du pouvoir entre monde économique et monde politique. La justification principale à l'installation de ces délégations de pouvoir – d'une forme classique de contrôle démocratique par la filière de l'autorité gouvernementale vers un pouvoir « indépendant », en réalité composé d'experts ou de représentants du secteur à réguler – réside dans l'impératif de « crédibilité » des politiques publiques communément soumises aux incertitudes des alternances politiques propres au jeu démocratique (Majone, 1996). À l'âge de la globalisation et des nouvelles formes de gouvernance, les contradictions entre les normes du fonctionnement démocratique et les normes marchandes sont assumées et résolues au profit des secondes.

Les pratiques managériales ou de marchandisation de mise en œuvre des politiques publiques sont aussi caractéristiques d'une forme de privatisation de l'État. En créant des délégations de mise en œuvre à des acteurs privés, en « précarisant[10] » la mise en œuvre publique par des formes incertaines de décentralisation ou par l'inscription de l'action dans des contrats d'objectifs conditionnels, irréalistes dans certains contextes, la plupart des gouvernements occidentaux affaiblissent la notion de service public et segmentent l'action en une série de tâches dénuées de sens (Rouban, 1998). La mise en œuvre est alors plus sérieusement orientée vers le but de remplir les objectifs chiffrés inscrits dans les contrats de prestation, que dans la réalisation de la mission de service public.

La diffusion de modèles dans la sphère de l'action publique, même si elle a pris un tour particulier depuis le début des années 1980 au profit d'instruments et de normes généralement d'inspiration libérale, n'est cependant pas une innovation caractéristique de la globalisation. Des

[10] L'expression est empruntée à Luc Rouban (1998).

analyses diachroniques ont montré que les processus de diffusion de modèles d'action publique ne se sont pas accélérés ces dernières années (Levi-Faur, 2004). Les effets des mécanismes de diffusion de répertoires d'action publique tels la proximité linguistique ou culturelle – entre les nations scandinaves par exemple – ou encore la domination économique ou militaire ont été identifiés depuis longtemps (Therborn, 1993).

En revanche, l'impact des processus de diffusion des idées – normes, valeurs, débats, modes de mobilisation, etc. – sur les individus, les groupes sociaux et les communautés sont moins discutés et semblent plus spécifiques quant à la définition de la globalisation. Si certaines élites politiques, intellectuelles ou économiques étaient depuis longtemps habituées à des contacts et coopérations internationales, la propagation d'échanges interpersonnels ou par le biais de groupes constitués ou de réseaux d'information, au-delà des frontières et des continents, auprès d'un vaste public, est considérée comme une transformation caractéristique de la globalisation (Schimank, 2004). La diffusion de ces contacts s'accompagne d'une modification des sentiments d'appartenance. Alors que certains plaident pour la reconnaissance du primat d'une appartenance des individus à une société-monde « mondialité » (Zarifian, 2004) ou « cosmopolitisme » (Beck, 2003), marqueur d'une transition vers la seconde modernité, les appartenances nationales s'affaiblissent surtout au profit d'autres communautés d'action collective, qu'elles soient économiques, religieuses, culturelles ou de toute autre nature. Les facteurs avancés pour expliquer ces développements se rattachent certes aux avancées technologiques récentes (démocratisation des antennes satellites, internet), à la massification du tourisme et à la poursuite et à la diversification des flux migratoires. Ils se rattachent également à des mutations plus fondamentales du fonctionnement des sociétés.

En la matière, les évolutions relevées pour ces différentes appartenances relèvent de processus spécifiques susceptibles d'incorporer des tendances en partie contradictoires. Attachons-nous ici à deux mécanismes qui contestent les formes « classiques » d'inscription des individus dans un cadre d'appartenance et dans un contexte d'action caractéristiques de l'État-nation et des processus de socialisation et de subjectivation qu'il a développés.

En premier lieu, les nouvelles formes de religiosité illustrent les transformations des appartenances ou des logiques d'emboîtement des appartenances multiples (Roy, 2002). En Occident, le rapport à la religion des populations musulmanes issues de l'immigration était vécu, par les premières générations de migrants, sur le mode d'une intégration à des communautés religieuses structurées par l'origine nationale – des

clergés ou des associations turques ou marocaines par exemple –, au moyen de pratiques religieuses centrées sur la tradition – les fêtes, les rites, la mobilisation des proches et tout particulièrement, des familles. Les jeunes des 2e, 3e ou 4e générations entretiennent un rapport au religieux à la fois plus individuel et plus « mondialisé ». Les contraintes des communautés proches, traditionnelles et assez dépersonnalisantes sont rejetées au profit d'enseignements et d'appartenances véhiculés par des canaux plus distants, dont le discours combine une affirmation politique et collective forte avec le respect d'une forme plus individualisée du rapport au religieux[11]. Les modalités de diffusion des contenus sont également caractéristiques de la globalisation, pas seulement parce qu'ils mobilisent internet et des formes flexibles comme les cassettes audio et vidéo, mais aussi parce qu'ils font usage d'organisations en réseaux et de mobilités plutôt que d'ancrages territoriaux.

Ensuite, la sociologie contemporaine s'intéresse de près aux formes nouvelles de construction des sujets sociaux. En dépit de divergences théoriques, les conclusions des contributions des sociologues sont proches les unes des autres. Les rôles sociaux traditionnels, « tout faits », les identités sociales bien établies (Dubar, 2000), les modes de socialisation et leurs appariements bien ajustés aux institutions autrefois peu contestées que furent l'école ou l'hôpital (Dubet, 2002) traversent des crises profondes. Les individus en quête de construction subjective sont ainsi plus disponibles pour être projetés ou pour se projeter dans la globalisation et la multiplication des façons d'être, des modèles, des styles de vie qu'elle propose. Les jeunes Turcs d'Istanbul comme les jeunes d'origine turque de Nancy ou Berlin doivent choisir entre différents modes de vie aujourd'hui disponibles : l'héritage kémaliste et les modes de sociabilité vestimentaires, et les rapports aux valeurs qui l'accompagnent sont une option ; les « façons d'être » suggérées par les partis religieux en sont d'autres tout aussi complètes (Amiraux, 2002; Bayart, 2004) ; la fusion dans ce qui est perçu du modèle occidental en est une autre.

Des exemples similaires pourraient être tirés d'une infinité de situations. Ni un ancrage dans un milieu social, ni une appartenance territoriale ou à un groupe ethnique ne saurait aujourd'hui épuiser la construction du sujet social (Lahire, 2004). La composition est bien plus souvent aujourd'hui la règle que l'exception. Ce renversement de l'équilibre entre collectif et individuel dans les modalités de construction des

[11] Bayart produit une analyse semblable dans le cas de groupes chrétiens de Côte d'Ivoire fascinés par des prédicateurs influencés par des réseaux américains (Bayart, 2004, p. 308).

personnalités et des conduites renvoie certes à des phénomènes qui mettent en jeu le fonctionnement de bien des groupes et communautés d'appartenance et n'affecte pas seulement les États-nations. Les nouvelles formes de subjectivation sont particulièrement déstabilisantes pour les institutions symboles de l'inscription des individus dans la puissance de l'État-nation – dans le cas français, l'analyse fournie par Dubet de la crise de l'institution scolaire en est une illustration convaincante (Dubet, 2002). Ces nouvelles formes de subjectivation sont de véritables défis au phénomène même de la frontière nationale dans sa capacité à définir une communauté d'action collective, ou en tous cas, à être la communauté ultime de référence de l'action collective. Moins encadrés dans des cultures sociales – ouvrière, paysanne, bourgeoise – et dans des organisations collectives – les syndicats, les partis, etc. – de fait consubstantielles du cadre national, les individus sont soumis à des modes d'encadrement moins balisés, moins intelligibles par l'État et les autres participants traditionnels de l'action publique.

Qu'il s'agisse ainsi des hiérarchies dans les sentiments d'appartenance ou de modes de subjectivation, les exemples retenus ici montrent que les nouvelles modalités de télescopage entre des expériences – la globalisation comme *la systématisation de l'expérience de l'extraversion* (Bayart, 2004, p. 434) – sont un défi au cadre national bien plus conséquent que ne l'est la diffusion de modèles d'action publique.

La multiplication des cadres de référence disponibles pour construire ses façons d'être, comme la diversification des sentiments d'appartenance, ne signifie pas cependant que les cadres nouvellement disponibles se substituent aux modes de conduite initiés, suggérés, attendus par les États-nations et leurs administrations, ni que les nouveaux sentiments d'appartenance gomment jusqu'à effacer les anciens. Mais pour le moins, ces constats suggèrent que les interactions entre les différents niveaux de référence se complexifient et se fragilisent. Surtout, il ressort de ce qui précède que les États-nations n'ont plus le contrôle exclusif de la grammaire symbolique et instrumentale qui oriente les interactions entre États, groupes sociaux et citoyens, et sert de fondement à l'ensemble des interactions sociales.

Enfin, on assiste aujourd'hui au développement de régulations globales en ce qu'elles sont l'expression d'une action collective internationale. David Held (2005, p. 51) liste une série de tâches de protection de l'environnement, à la lutte contre les inégalités ou les pandémies, etc. qui nécessitent de nouvelles formes de coordination entre nations permettant d'éviter le nivellement par le bas (*race to the bottom*). La complexité des mécanismes de *l'intégration positive* et de leur légitimation politique dans le cas de l'Union européenne (Scharpf, 2000, p. 52)

montre à quel point l'émergence d'une action collective inter-nationale sera difficile.

L'État, comme titulaire des fonctions fondatrices d'autorité, de solidarité et de démocratie, reste central dans la gestation de cette action collective inter-nationale. Il reste un système de référence indépassable tant qu'un code partagé et efficace n'est pas disponible dans le système globalisé. L'État reste ainsi un producteur central de la politique. Il lui appartient de ne pas s'auto-disqualifier à travers des privatisations et des délégations généralisées dans la course actuelle à la libéralisation des régulations et des transactions sociales (Beck, 2003).

III. Conséquences pour l'usage de la variable nationale dans les comparaisons

État-nation et globalisation sont comparables en ce qu'ils créent des cadres d'appartenance, diffusent des visions du monde et des répertoires d'action. Ils sont cependant des dynamiques qui focalisent sur des enjeux et des cadres spécifiques.

La globalisation est un processus qui affecte l'ensemble des acteurs sociaux ainsi que les appariements entre les institutions, leurs usages sociaux et les répertoires d'action que véhiculent ces appariements. La globalisation est une force qui se nourrit des transformations technologiques, du renforcement sans cesse croissant des inter-dépendances internationales et de la conscience de ces inter-dépendances, mais aussi des changements dans les appartenances collectives ou dans les modes de construction des sujets sociaux. La globalisation est une dynamique qui ne s'oppose pas au cadre national mais qui s'appuie sur lui. Quelles conclusions tirer de ces transformations pour la comparaison ?

Dans l'univers des régulations multi-niveaux et multi-acteurs, la globalisation – et/ou l'européanisation – renvoient à une dimension supplémentaire et spécifique de régulation qui introduit des disjonctions entre producteurs, destinataires et vecteurs de la régulation politique ; Held évoque des disjonctions entre « *souveraineté, territorialité et pouvoir politique* » (Held, 2005, p. 156).

Sous l'influence de la globalisation, les buts, mais aussi les instruments de l'action publique ou encore les indicateurs qui servent à la fonder sont de plus en plus fréquemment importés depuis des niveaux de régulation supra- ou inter-nationaux. La distance potentielle entre les critères de « performance » propres aux programmes d'action publique et ceux en vigueur dans les secteurs a beaucoup de chances d'être importante.

Cette disjonction renvoie par ailleurs à la distance croissante également entre le cadre de construction des problèmes publics et le cadre de résolution de ces mêmes problèmes, qui mérite d'être prise au sérieux pour au moins deux raisons.

En premier lieu, la question des modalités de l'appropriation par les systèmes des acteurs nationaux – en charge de la mise en œuvre – de normes venues de l'extérieur devient de plus en plus cruciale. La distance entre le cadre pertinent de la construction des problèmes publics et celui de leur résolution implique également un éloignement entre les acteurs en charge de régulation et les acteurs en charge de prestation (Mayntz et Scharpf, 1995). Ainsi, dans le domaine des régulations du marché de l'emploi par exemple, les organisations patronales et syndicales sont associées à la fois à la production des mesures, et à leur mise en œuvre, en dehors même des autres tâches de « prestation » en matière d'emploi que prennent en charge ces organisations collectives. Les liens entre régulation et prestation assurent une continuité, une fluidité, une efficacité à l'action publique dans le contexte national, qui ne serait peut-être plus remplie dans des conditions équivalentes si les régulations du marché de l'emploi devaient être produites au sein de l'OMC, par exemple dans la perspective d'une intégration des conditions sociales qui président à la production des biens et services échangés sur les marchés internationaux.

Ensuite, la fermeture relative des principales fonctions du politique autour de systèmes politiques délimités territorialement, notamment les fonctions de production et résolution des problèmes publics, mais aussi de socialisation des acteurs sociaux, avait permis de constituer des répertoires d'action relativement stables, repérables et légitimes dans le contexte national. Aujourd'hui, la distance qui s'installe entre les fonctions de production et de résolution des problèmes publics permet d'envisager une démultiplication importante du nombre des répertoires mobilisés. Cette démultiplication ne doit pas faire oublier la compétition pour la définition des répertoires pertinents et le danger de voir certaines zones du globe – notamment les pays du Sud – systématiquement mis en minorité.

Ces différentes évolutions montrent que la globalisation pousse des coins dans le jeu des mécanismes qui fondaient la pertinence politique des espaces politiques nationaux. Son jeu influence les mécanismes à l'œuvre et réclame d'être intégré dans les travaux comparatifs.

Références

Amiraux, V., 2002, « Expériences de l'altérité religieuse en Allemagne – Islam et espace public », *Cahiers d'études sur la Méditerranée orientale et le monde turco-iranien*, vol. n° 33, pp. 127-146.

Armingeon, K., 2002, « The Effects of Negotiation Democracy : A Comparative Analysis », *European Journal of Political Research*, vol. 41, pp. 81-105.

Axtmann, R., 2004, « The State of the State : The Model of the Modern State and Its Contemporary Transformation », *Revue internationale de Science Politique*, vol. 25, n° 3, pp. 259-279.

Bayart, J.F., 2004, *Le gouvernement du monde – Une critique politique de la globalisation*, Paris, Fayard.

Beck, U., 2003, *Pouvoir et contre-pouvoir à l'ère de la mondialisation*, Paris, Aubier.

Berger, P., Luckmann, T., 1996, *La construction sociale de la réalité*, Paris, Masson / Armand Colin.

Berger, S., 2003, *Notre première mondialisation : Leçons d'un échec oublié*, Paris, Seuil.

Boix, C., 1998, *Political Parties, Growth and Equality – Conservative and Social Democratic Economic Strategies in the World Economy*, Cambridge, Cambridge University Press.

Braun, D., Giraud, O., 2003, « Models of Citizenship and Social Democratic Policies », Bonoli, G., Powell, M. (eds.), *Social Democratic Party Policies in the 1990s*, London, Routledge, pp. 43-65.

Cerny, P.G., 1995, « Globalization and the Changing Logic of Collective action », *International Organization*, vol. 49, n° 4, pp. 595-625.

Darviche, M.S., 2001, « État-nation : un couple indissociable ? », *Pôle Sud*, n° 14, pp. 3-15.

Didry, C., Wagner, P., 1999, « La nation comme cadre de l'action économique. La Première Guerre mondiale et l'émergence d'une économie nationale en France et en Allemagne », Zimmermann, B., Didry, C., Wagner, P. (dir.), *Le travail et la nation – Histoire croisée de la France et de l'Allemagne*, Paris, Éditions de la Maison des Sciences de l'Homme, pp. 29-54.

DiMaggio, P. J., Powell, W. W., 1991, « Introduction », Powell, W. W., DiMaggio, P. J. (eds.), *The New Institutionalism in Organizational Analysis*, Chicago, The University of Chicago Press, pp. 1-38.

Dolowitz, D. P., Marsh, D., 2000, « Learning from Abroad : The Role of Policy Transfer in Contemporary Policy-Making », *Governance*, vol. 13, n° 1, pp. 5-24.

Dubar, C., 2000, *La crise des identités – l'interprétation d'une mutation*, Paris, PUF.

Dubet, F., 2002, *Le déclin de l'institution*, Paris, Seuil.

Fliegstein, N., 1997, « Rhétorique et réalités de la "mondialisation" », *Actes de la recherche en sciences sociales*, vol. n° 119, pp. 36-47.

Fouilleux, E., 2000, « Entre production et institutionnalisation des idées : la réforme de la politique agricole commune », *Revue Française de Science Politique*, vol. 50, n° 2, pp. 277-305.
Gellner, E., 1989, *Nations et nationalisme*, Paris, Payot.
Gilardi, F., 2002, Legitimacy and Diffusion of Independent Regulatory Agencies in Western Europe : A Sociological Institutionalist Analysis, Unpublished Report.
Giraud, O., 2003, *Fédéralisme et relations industrielles dans l'action publique en Allemagne : la formation professionnelle entre homogénéités et concurrences*, Paris, L'Harmattan.
Gusfield, J. R., 1981, *The Culture of Public Problems : Drinking-Driving and the Symbolic Order*, Chicago, The Chicago University Press.
Habermas, J., 2001, *The Post-National Constellation : Political Essays*, Cambridge, Polity Press.
Hassenteufel, P., Delaye, S., Pierru, F., Robelet, M., Serre, M., 2000, « La libéralisation des systèmes de protection maladie européens – Convergence, européanisation et adaptations nationales », *Politique européenne*, vol. n° 2.
Hay, C., Rosamond, B., 2002, « Globalization, European Integration and the Discursive Construction of Economic Imperatives », *Journal of European Public Policy*, vol. 9, n° 2, pp. 147-167.
Held, D., 2005, *Un nouveau contrat mondial – Pour une gouvernance social-démocrate*, Paris, Presses de Sciences Po.
Held, D., McGrew, A., 2002, *Globalization / Anti-Globalization*, Cambridge, Polity Press.
Held, D., McGrew, A., Goldblatt, D., Perraton, J., 1999, *Global Transformations – Politics, Economics and Culture*, Stanford, Stanford University Press.
Hirschman, A. O., 1995, *Défection et prise de parole*, Paris, Fayard.
Hirst, P., Thompson, G., 1997, « Globalization in Question : International Economic Relations and Forms of Public Governance », Hollingsworth, J.R., Boyer, R. (eds.), *Contemporary Capitalism – The Embeddedness of Institutions*, Cambridge, Cambridge University Press, pp. 337-360.
Jobert, B., 1999, « Des États en interactions », *L'Année de la régulation*, vol. 3, pp. 77-95.
Jobert, B., Muller, P., 1987, *L'État en action – Politiques publiques et corporatismes*, Paris, PUF.
Lahire, B., 2004, *La culture des individus – dissonances culturelles et distinction de soi*, Paris, La Découverte.
Lehmbruch, G., 1967, *Proporzdemokratie : Politisches System und politische Kultur in der Schweiz und in Österreich*, Tübingen, Mohr/Siebeck.
Levi-Faur, D., 2004, « On the "Net-Impact" of Europeanization – The EU's Telecoms and Electricity Regimes Between the Global and the National », *Comparative Political Studies*, vol. 37, n° 1, pp. 3-29.

Lockhart, C., 1999, « Cultural Contributions to Explaining Institutional Form, Political Change, and Rational Decisions », *Comparative Political Studies*, vol. 32, n° 7, pp. 862-893.

Majone, G., 1996, « Regulation and Its Modes », Majone, G. (ed.), *Regulating Europe*, Londres, Routledge, pp. 9-27.

Mann, M., 1997, « Has Globalization Ended the Rise of the Nation-State ? », *Review of International Political Economy*, vol. 4, n° 3, pp. 472-496.

Maurice, M., Sellier, F., Silvestre, J.J., 1982, *Politique d'éducation et organisation industrielle en France et en Allemagne*, Paris, PUF.

Mayntz, R., Scharpf, F. W., 1995, « Steuerung und Selbstorganisation in staatsnahen Sektoren », Mayntz, R., Scharpf, F. W. (eds.), *Gesellschaftliche Selbstregelung und politische Steuerung*, Francfort s.l.M., Campus, pp. 9-38.

Muller, P., 2000, « Gouvernance européenne et globalisation », *Revue Internationale de Politique Comparée*, vol. 6, n° 3, pp. 707-717.

Offe, C., 1985, « Interest Diversity and Trade Union Unity », Offe, C. (ed.), *Disorganized Capitalism*, Cambridge, Polity Press, pp. 151-169.

Regini, M., 2000, « Between Deregulation and Social Pacts : The Responses of European Economies to Globalization », *Politics and Society*, vol. 28, n° 1, pp. 5-33.

Reis, E.P., 2004, « The Lasting Marriage between Nation and State despite Globalization », *Revue internationale de Science Politique*, vol. 25, n° 3, pp. 251-257.

Rouban, L., 1998, « Les États occidentaux d'une gouvernementalité à l'autre », *Critique internationale*, vol. 1, n° 1, pp. 131-149.

Roy, O., 2002, *L'Islam mondialisé*, Paris, Seuil.

Scharpf, F. W., 2000, *Gouverner l'Europe*, Paris, Presses de Science-Po.

Scharpf, F. W., Schmidt, V.A., 2001, *Welfare and Work in the Open Economy – From Vulnerability to Competitiveness Volume I*, Oxford, Oxford University Press.

Schimank, U., 2004, « Das globalisierte Ich », Nollmann, G., Strasser, H. (dir.), *Das individualisierte Ich*, Francfort sur le Main, Campus.

Schimank, U., 2005, « Weltgesellschaft und Nationalgesellschaften : Funktionen von Staatsgrenzen », *Zeitschrift für Soziologie*.

Schnapper, D., 1994, *La communauté des citoyen – Sur l'idée moderne de nation*, Paris, Gallimard.

Stone, D., 2000, « Non-Governmental Policy Transfer : The Strategies of Independent Policy Institute », *Governance*, vol. 13, n° 1, pp. 45-70.

Streeck, W., 1992, « Inclusion and Secession : Questions on the Boundaries of Associative Democracy », *Politics and Society*, vol. 20, n° 4, pp. 513-520.

Thelen, K. A., 1994, « Beyond Corporatism : Toward a New Framework for the Study of Labor in Advanced Capitalism », *Comparative Politics*, vol. n° octobre, pp. 107-124.

Therborn, G., 1993, « Beyond the Lonely Nation-state », Castles, F.G. (ed.), *Families of Nations – Patterns of Public Policy in Western Nations*, Dartmouth, Aldershot, pp. 329-340.

Thiesse, A. M., 2001, *La création des identités nationales – Europe XVIIIe-XXe siècle*, Paris, Éditions du Seuil.

Tilly, C., 1992, *Contrainte et capital dans la formation de l'Europe*, Paris, Aubier – Flammarion.

van Kersbergen, K., 1999, « Contemporary Christian Democracy and the Demise of the Politics of Mediation », Kitschelt, H., Lange, P., Marks, G., Stephens, J. D. (eds.), *Continuity and Change in Contemporary Capitalism*, Cambridge, Cambridge University Press, pp. 346-370.

Zarifian, P., 2004, *L'échelle du monde – Globalisation, Altermondialisme, Mondialité*, Paris, La Dispute.

La comparaison internationale
Une méthodologie en quête du sens

Silke BOTHFELD & Sophie ROUAULT[*]

*Wirtschafts und Sozialwissenschaftliches Institut,
Hans-Boeckler Stiftung, Düsseldorf et
Wissenschaftszentrum Berlin für Sozialforschung (WZB)*

Summary

Cross-national comparisons of national trajectories of public intervention has contributed to a renewal of comparative methods, especially by developing a cognitive analysis aimed at capturing the meaning actors ascribe to reforms. Comparative analysis of political discourses crafted to legitimise reforms usefully complements traditional institutional and historical analysis by focusing on the setting of change. Cross-national comparisons have come to be a major approach for analysing current reforms in European Union member states. Recent social reforms in France and Germany provide illustrations of this approach.

I. Introduction

Quel rôle joue aujourd'hui le *national* dans la comparaison internationale ?

Lieu autrefois exclusif de la formulation de l'action publique, le national est devenu dans le cadre de l'intégration communautaire – pour les pays membres de l'Union européenne – un niveau d'autorité politique parmi d'autres, inscrit dans un système politique désormais polycentrique ou multi-niveaux[1]. Autour du problème commun que constitue le chômage massif et largement structurel, s'exercent dans les pays

[*] Les auteurs remercient cordialement les directeurs de cet ouvrage collectif pour leurs commentaires soigneux et utiles à ce texte.
[1] Dans le cas français : communes (communautés de communes) / départements (pays) / régions / État central (services déconcentrés) / Communauté européenne.

européens des compétences concurrentes qui se traduisent concrètement par une pluralité de politiques publiques (européenne, nationale, régionales, locales) se complétant ou se chevauchant selon leur degré de coordination. Le *national* est désormais un lieu *relatif* et non plus cardinal de l'action publique de l'emploi.

Concernant les pays européens, ce changement majeur n'est pas sans conséquences sur l'exercice scientifique de la comparaison internationale. La réflexion méthodologique et épistémologique amorcée dans le champ des politiques sociales (Leibfried et Pierson, 1995) et de la protection sociale (Théret, 1997 ; Palier, 2002) se diffuse progressivement à celui – adjacent, voire imbriqué – des politiques de l'emploi et du marché du travail (Barbier et Gautié, 1998b), comme cet ouvrage collectif le prouve.

En nous concentrant sur le statut épistémologique du *national* dans la comparaison des politiques d'emploi, nous nous proposons d'esquisser ici les contours d'une approche comparative, complexe ou intégrée, qui prend en compte la nature désormais polycentrique du système politique européen. Il s'agit de compléter l'instrumentarium comparatif classique (comparaison par indicateurs simples et complexes ; comparaison de régimes institutionnels) par une approche davantage centrée sur les acteurs de l'action publique, leur stratégie et leurs systèmes normatifs, mobilisés en vue du changement des instruments, voire des paradigmes, des politiques nationales d'emploi.

Après un bref état de l'art rappelant les hypothèses issues de l'appropriation de la méthodologie de la comparaison internationale par les analystes de l'intégration européenne (convergence versus divergence), nous élaborerons à grands traits les étapes d'une démarche comparative *intégrée*. Partant d'une approche comparative à base d'indicateurs, attentive aux présupposés normatifs pouvant entrer dans la construction de son objet, la démarche est complétée par une approche en terme de régimes d'action publique ouvrant sur une approche centrée sur les acteurs. D'inspiration institutionnaliste, et soucieuse d'intégrer la dimension cognitive de l'action publique, celle-ci complète une « boîte à outils comparative » qui s'attache en dernier ressort aux justifications d'acteurs en apprentissage permanent, permettant de comprendre les changements des politiques de l'emploi.

II. Bref état de l'art de la comparaison internationale

Au cours des années 1990, le débat comparatiste européen a opposé les tenants de la convergence des modes d'action publique, sous l'effet de la diffusion mondiale d'un référentiel économique néo-libéral, et ceux de la divergence persistante des trajectoires nationales, du fait de la

résistance à cette influence globale de contextes institutionnels hérités d'histoires nationales différenciées (cf. Hall, 1996 ; Pierson, 2001). Cette opposition semble aujourd'hui dépassée. Le débat comparatiste s'oriente désormais davantage autour des questions de l'effectivité de l'action publique (*effective public policymaking*), c'est-à-dire autour des conditions du succès ou de l'échec des réformes entreprises (Cowles *et al.*, 2001a). Revenons cependant brièvement sur cette transition dans le débat comparatiste pour recueillir les hypothèses qui nous semblent demeurer pertinentes et susceptibles de nourrir une analyse comparative renouvelée des politiques de l'emploi.

A. *La convergence des discours sur la contrainte globale*

L'hypothèse de la convergence conserve une part de pertinence si l'on accepte de la circonscrire précisément à des fins analytiques : les organisations internationales (OCDE, OIT) et transnationales (l'Union européenne en premier lieu) sont devenues les lieux de production incontestés de concepts et de recettes d'action publique mis à la disposition des États nationaux, tant en matière de politique macro-économique que de réforme de la protection sociale (Mandin et Palier, 2002). C'est aussi vrai en matière de politique de l'emploi et de gestion du chômage. Apparu au tournant de la crise pétrolière de 1974, identifié par la suite comme étant de nature largement structurelle, le chômage massif a été progressivement conceptualisé comme un problème commun durable, dont le traitement imposait des réflexions croisées au niveau transnational et international, face à l'échec relatif des recettes nationales (Barbier et Gautié, 1998a). De ces exercices de conceptualisation collective ont émergé des concepts communs (ex. : employability / employabilité) et des recettes (ex. : activation des politiques d'emploi ; droit individuel au travail à temps partiel), des financements pour expérimenter certains d'entre eux (cf. diversité des programmes du Fonds social européen) mais aussi des déclarations solennelles incluant des ordres de priorités et même des objectifs communs chiffrés[2].

Cependant l'exportation (ou la réimportation) de ces concepts et la mise en œuvre de ces priorités communes dans les politiques nationales demeurent des processus relativement peu explorés par les analystes des politiques de l'emploi. Les travaux récents menés sur l'élaboration et la mise en œuvre de la stratégie européenne pour l'emploi (SEE) reflètent assez bien l'état de la recherche en ce domaine : à quelques notables

[2] Ainsi par exemple, au sommet de Lisbonne (2001) ont été fixés des objectifs en termes de taux d'activité des femmes et de taux d'activité des travailleurs vieillissants.

exceptions près (Barbier, 2004b ; Büchs, 2004), ces travaux s'attachent en effet de manière très peu systématique aux processus concrets de mise en œuvre des priorités européennes pour l'emploi, adoptant comme postulats les discours des acteurs communautaires sur la « diffusion des bonnes pratiques » et les déclarations gouvernementales sur la prise en compte de ces priorités communes[3].

B. La persistance de pratiques nationales spécifiques

L'importation de recettes et de concepts produits au niveau supranational ou international doit en effet être distinguée de leur mise en scène dans le discours politique des élites communautaires ou nationales. Conformément aux méthodes des *implementation studies* de la « quatrième génération » (DeLeon, 1999), une analyse rigoureuse impose en effet de concevoir tout processus de mise en œuvre comme un processus incrémental et adaptatif. Certes les concepts importés commencent par faire l'objet d'une traduction, mais il est intéressant d'observer qu'il s'agit rarement d'une traduction littérale[4], car ces concepts doivent d'abord passer au travers de filtres institutionnels spécifiquement nationaux pour entrer dans les discours et les pratiques.

C'est ici que nous rejoignons les tenants de l'hypothèse de la divergence persistante des modes d'action publique nationaux, qui, fédérés autour du concept de *path dependency* (Pierson, 2000)[5], montrent la persistance de dynamiques spécifiquement nationales, même au cours de processus majeurs de réforme de l'action publique[6]. Aux tenants de la divergence, empruntons leur analyse institutionnaliste fine, qui vise à tracer le cheminement d'un concept à travers les filtres institutionnels

[3] Les Plans nationaux d'action pour l'emploi (PNAE) et les rapports annuels à la Commission européenne : cf. Pochet et Goetschy (2000) pour une description détaillée des mécanismes de leur traitement par celle-ci.

[4] Cf. les travaux de J.C. Barbier sur les notions d'exclusion et de précarité (Barbier, 2001).

[5] L'expression est parfois traduite par la « dépendance par rapport au chemin tracé ». L'hypothèse développée par P. Pierson (2000) était que les politiques de l'emploi, britannique et nord-américaine, résistaient largement à des changements d'ordre paradigmatique du fait de structures institutionnelles spécifiques (la constitution, la forme de corporatisme, etc.). Le concept a fait l'objet de critiques, notamment de la part de P. Hall (1993), dénonçant son déterminisme et son incapacité à expliquer le changement politique. Entre-temps, le concept a été affiné et appliqué dans le cadre d'autres types d'analyses comparatives [cf. l'étude des politiques de l'emploi allemande, suédoise et britannique par S. Wood (2001)].

[6] Cf. les travaux dirigés par B. Jobert (1994) sur l'avènement des préceptes néoclassiques dans les politiques économiques nationales.

nationaux que constituent les régimes politiques sectoriels (droit et politiques du marché du travail) et les régimes de « gouvernance sociale » (cf. Clegg et Clasen, 2004) existants. Ces régimes, issus d'une histoire nationale (ou régionale) plus ou moins longue, s'avèrent en effet plus résistants au changement que ne le sont les objectifs ou les concepts phares portés par le discours politique réformateur[7].

Ces études « de la divergence » ont ainsi largement relancé la méthodologie de la comparaison internationale. Après s'être longtemps exclusivement intéressée aux « grandes cérémonies » de négociation et décision (pour révision des traités), sur l'interprétation desquelles s'opposaient supra-nationalistes et inter-gouvernementalistes, les *European studies* se sont attachées, depuis une dizaine d'années, à définir les modes de fonctionnement d'un système politique polycentrique (Scharpf, 1988 ; Lequesne et Smith, 1997) mettant sous la loupe l'imbrication des niveaux d'action publique. Ce changement de perspective sur l'intégration européenne a marqué le lancement des *EU implementation studies* examinant la manière dont les politiques décidées au niveau communautaire sont « traduites » au niveau national (Cowles *et al.*, 2001b) et le type de changement d'action publique que ces politiques supranationales induisent.

Si on peut raisonner en terme d'adéquation institutionnelle (*goodness of fit* : cf. Cowles *et al.*, 2001b) pour expliquer de la même manière la réforme plus ou moins difficile des politiques de l'emploi, cette adéquation ne doit pas être uniquement envisagée comme le constat d'une conformité / non conformité institutionnelle préalable à une tentative réformatrice, mais aussi comme la construction par les acteurs politiques, d'arguments permettant de surmonter des inadéquations normatives (prééminence socialement accordée à la sécurité de l'emploi, à la citoyenneté sociale, ou à la responsabilité individuelle) pour faire entrer en résonance des concepts nouveaux avec le système cognitif dominant les champs nationaux d'action publique comparés (Schmidt, 2002). Appliquée aux politiques de l'emploi, cette approche comparative, inspirée des approches néo-institutionnalistes (cf. plus bas), tenterait d'expliquer comment de nouveaux concepts, ou de nouvelles recettes d'action publique, sont transposés dans deux ou plusieurs contextes

[7] Une comparaison des récentes réformes de l'assurance chômage en France et en Allemagne mettrait en évidence la proximité des concepts-clefs des discours sur la « Refondation sociale » de l'élite patronale française (Medef) et de ceux de la coalition rouge et verte allemande, tout en montrant la mise en œuvre plus poussée de la réforme vers la responsabilisation / pénalisation du demandeur d'emploi par un gouvernement de gauche.

nationaux, non seulement par l'analyse de leur incorporation dans des régimes de gouvernance sectoriels spécifiques (corporatisme allemand / tripartisme français), mais aussi en se penchant sur les processus d'argumentation et de justification qui facilitent l'acceptation et l'adoption de ces concepts et recettes, tant dans les arènes et les forums d'action publique que dans l'espace public, en les inscrivant progressivement dans les systèmes cognitifs, culturels et identitaires d'un groupe majoritaire, d'un système administratif ou d'une société. Cette approche permettrait d'expliquer, par exemple, pourquoi au-delà de la convergence apparente des discours réformateurs (autour de la responsabilisation individuelle des chômeurs), subsistent des spécificités nationales majeures telles que le recours aux suspensions temporaires d'allocation chômage pour non respect des obligations dues par le demandeur d'emploi, ou l'exercice du droit individuel au travail à temps partiel.

C. Enjeux théoriques d'un tournant cognitif de la comparaison internationale

Le *national*, ou plutôt les systèmes politiques nationaux, étaient auparavant le lieu de production du sens de l'action publique et de reproduction de l'ordre social. Les *European implementation studies* illustrent bien de quelle manière ce monopole est désormais doublement remis en question : d'une part par la mondialisation des économies nationales qui modifie en profondeur les structures de production ainsi que les revendications des entreprises envers le politique quant à l'organisation des marchés du travail ; d'autre part par l'intégration européenne qui marque une reconfiguration des cadres nationaux d'action publique, non seulement du fait de l'adoption de réglementations communes, mais aussi à travers la mise en œuvre de dispositifs de production de connaissance et d'expertise transnationales ou comparatives qui *nourrissent* les décisions prises au niveau national. Le cadre de la formulation des problèmes d'action publique et des solutions s'est donc lui-même élargi au-delà du cadre purement national. Conséquence ultime, les référentiels ou les paradigmes d'action publique ne sont, le plus souvent, plus formulés au niveau national (Mandin et Palier, 2002).

On assiste de fait à une transformation des conditions de la régulation politique (Commaille et Jobert, 1999) : les États nationaux sont contraints d'assumer, de *traduire*[8] et de gérer les conséquences d'un « référentiel global-sectoriel » (Muller, 1995) produit par eux, et au-delà

[8] Cf. Y. Surel (2000) sur l'analyse affinée de ces processus en terme de codage / décodage / transcodage.

d'eux au sein d'un collectif européen[9] : cet exercice analytique, décisionnel et rhétorique complexe se traduit par une implication croissante des *experts* dans la formulation des politiques européennes et nationales (Lequesne et Rivaud, 2001). « Le découplage entre d'une part, les fonctions de construction des cadres généraux d'interprétation du monde, et d'autre part, les fonctions de construction du compromis social sur lequel reposent les systèmes politiques modernes » (Muller, 2002, p. 17) s'en trouve encore accru. Dans la conceptualisation et l'élaboration de l'action publique, le *national* est donc désormais un lieu hautement perméable aux influences normatives supra et internationales tout en restant un lieu crucial de production de sens et de consensus sur l'action publique, d'autant plus qu'il n'existe pas encore de véritable espace public européen (Habermas, 1999). Ce paradoxe pointe la nécessité de passer définitivement d'une comparaison internationale à une « comparaison intersociétale » (Théret, 2002, et dans cet ouvrage), où ne sont pas uniquement comparés les instruments de l'action publique (législation, mesures, programmes, etc.) destinés à gérer la contrainte globale, mais aussi et surtout les argumentaires développés pour rendre ces mesures acceptables par la société à un moment historique donné (processus de régulation et de légitimation politiques).

Cette réflexion méthodologique et épistémologique est d'autant plus urgente que le statut de la comparaison internationale a évolué parallèlement à la technicisation de l'action publique elle-même, se situant désormais dans une zone grise entre sphère de la production scientifique et sphères des débats publics nationaux. La comparaison internationale fait certes depuis longtemps partie intégrante de la production d'expertise publique, tant au niveau international[10] que national[11]. Mais cet exercice comparatif est devenu récemment, non seulement un registre obligé de la rhétorique politique – les arguments soutenant l'inéluctabilité d'une réforme sont de plus en plus souvent puisés dans « l'expérience de nos voisins » – mais aussi un instrument de gouvernance transnatio-

[9] Collectif où ils peuvent être mis en minorité dans les domaines (en extension) soumis à une décision à la majorité qualifiée au sein du Conseil des ministres ou du Conseil de l'Union.

[10] Les rapports de l'OCDE sont sans doute *le* modèle de référence, tant par leur rhétorique que par le traitement médiatique dont ils font l'objet lors de leur parution (cf. l'effet « bombe » dans le débat public allemand des résultats de l'étude dite PISA sur les compétences de base des écoliers).

[11] Sur la diffusion internationale des principes fondateurs de la protection sociale (bismarckiens / beveridgiens) au moment de la construction des États providence européens, voir : Thelen et Steinmo, 1992.

nale à part entière, notamment au travers de la SEE[12] (Barbier, 2004b). Cette multiplication des usages politiques de la comparaison internationale n'est pas sans compliquer le rapport du savant comparatiste au politique (cf. Théret, dans cet ouvrage) et doit nous pousser à poser plus systématiquement la question du statut épistémologique de certains travaux comparatifs et plus précisément de la construction de leurs données.

Le passage en revue du renouveau des approches comparatives induit par l'intégration européenne nous a finalement permis d'esquisser les contours d'une approche renouvelée de la comparaison internationale des politiques de l'emploi. En cours de formalisation, elle prône − au-delà de la quête des facteurs d'efficacité de l'action publique et de ses réformes (à des fins de classification ou de *benchmarking*) − une compréhension fine des processus techniciens et sociopolitiques qui mènent ou non à des changements des modes et des référentiels d'action publique par adaptation ou résistance des arrangements institutionnels nationaux : l'observation des politiques supranationales met par exemple en évidence le développement de formes de mise en œuvre « symbolique » (Lang, 2003), d'« apprentissage asymétrique» (Büchs, 2004) ou l'accompagnement de changements paradigmatiques locaux (Rouault, 2002). Ces travaux ont en commun de montrer que le processus d'intégration communautaire doit désormais être envisagé comme un processus « d'apprentissage » politique complexe. Cette approche comparative renouvelée passe en outre nécessairement par une analyse des mécanismes destinés à produire l'acceptation sociale du changement politique.

III. Pour une méthodologie comparative multidimensionnelle

Comment mettre en œuvre une comparaison *constructiviste* des politiques de l'emploi pouvant contribuer à la compréhension du changement politique ? Comment construire méthodologiquement cette approche intersociétale de la comparaison des politiques publiques ? Il nous semble qu'une telle méthodologie doit inclure − pour les raisons analytiques exposées plus haut − quatre dimensions complémentaires :

[12] Introduite dans le champ des politiques de l'emploi, la « MOC » (méthode ouverte de coordination) s'est largement diffusée dans le champ d'action publique communautaire (Barbier, 2004b, 3-5).

- une comparaison par indicateurs ;
- une comparaison des instruments ou des régimes d'action publique (de protection sociale et de promotion / protection de l'emploi) ;
- une comparaison des formes et des dynamiques de gouvernance sociale dans le champ des politiques de l'emploi (perte de pouvoir des syndicats ; degré de décentralisation / délégation de la décision) ;
- et une analyse comparée des discours politiques destinés à faciliter l'incorporation dans les pratiques politiques, administratives et culturelles d'un changement d'action publique.

Par une critique méthodologique et épistémologique systématique nourrie d'exemples, nous tenterons de cerner les limites d'une analyse qui se contenterait de rester à un niveau unique – exercice fréquent dans la pratique. Nous essaierons de montrer ici comment une perspective comparative élargie à quatre dimensions peut devenir constitutive d'une pratique *intégrée* de la comparaison des politiques d'emploi.

A. La comparaison à base d'indicateurs simples ou complexes

La première dimension – la comparaison par indicateurs quantitatifs – est devenue un exercice politique prisé, voire convenu. Au niveau européen, elle a pris la forme du *benchmarking*, méthode empruntée aux *management studies* qui consiste à mesurer la performance des marchés nationaux du travail. Cette utilisation de la comparaison à des fins de classement en *bons* et *mauvais élèves* a pour conséquence le recours à des indicateurs simples (établis sur la base d'une définition commune) ou complexes (*i.e.* prenant compte les interactions entre mesures d'action publique). Prenons l'exemple de la mesure de la participation des femmes au marché du travail : il s'agit le plus souvent d'un taux d'emploi simple (ou binaire, puisqu'il exprime l'emploi ou le non emploi)[13]. Or le taux d'emploi féminin peut être établi en terme d'« équivalent temps plein »[14] – concept qui prend en compte le volume de travail effectué par les femmes et reflète la réalité du travail féminin (occurrence du temps partiel) d'une façon beaucoup plus adéquate. L'analyse comparée des indicateurs telle qu'elle est menée dans maints

[13] Notons que selon la définition internationale (OIT) le taux d'emploi exprime seulement qu'un individu exerce au moins une heure de travail par semaine, peu importe s'il arrive ou non à gagner sa vie par l'intermédiaire de cet emploi.

[14] Définition proposée par le Réseau de recherche sur l'emploi féminin de l'UE à la fin des années 1990.

rapports d'organisations internationales ou communautaires, sert ainsi avant tout à décrire des phénomènes idéosyncratiques. Elle permet de réduire des phénomènes complexes et de prendre en considération un grand nombre de cas. Aussi séduisante soit-elle, cette méthode d'analyse représente trois contraintes majeures.

Premièrement, comme le montre l'exemple du taux d'emploi féminin, le choix des indicateurs est arbitraire au sens où on choisit souvent de ne décrire qu'une partie de la réalité sociale. Or ces indicateurs fournissent les bases de la définition d'un problème d'action publique et prédéterminent donc leur inscription sur l'agenda politique. Un taux d'emploi féminin mesuré de manière binaire oblitère la question du volume et de la qualité de l'emploi et par conséquent la qualité de la protection sociale qui en découle. Un taux d'emploi simple ne s'avère donc pas être un indicateur adéquat pour mesurer l'efficacité des systèmes d'emploi en matière d'intégration économique et sociale des salarié(e)s et d'égalité entre hommes et femmes, dans un contexte où les travailleurs à temps partiel restent largement exclus d'une protection sociale individuelle. Le taux d'emploi en équivalent temps plein permet, lui, de bien prendre compte cette différence entre volumes de travail masculin et féminin.

Deuxièmement, il n'est pas toujours garanti que les données nécessaires à la construction d'indicateurs complexes soient disponibles. La construction du taux d'emploi en équivalent temps plein nécessite par exemple une information supplémentaire sur la durée moyenne de travail des salarié(e)s. Or cette information est recueillie par l'appareil statistique européen Eurostat, ce qui simplifie grandement l'enrichissement de la statistique officielle. Mais ce n'est pas toujours aussi simple : pour prendre un autre exemple, l'OCDE a créé un indicateur afin de mesurer le niveau de rigidité des systèmes de protection de l'emploi et contribuer ainsi à l'explication du chômage dans ses pays membres (OECD, 1999)[15]. Cet indicateur exprime l'idée que le droit du travail accroît les coûts portés par les entreprises, qui hésiteraient alors à embaucher des salarié(e)s supplémentaires. Or il n'existe pas au niveau national de statistiques officielles qui reflètent les pratiques juridiques : en Allemagne par exemple, ni le nombre des recours auprès des tribunaux du travail, ni celui d'éventuels dédommagements, n'est recueilli

[15] Même si la plupart des études comparatives ont montré que la protection de l'emploi affecte probablement la structure mais non le niveau du chômage, ce préjugé réapparaît souvent dans les discours politiques.

systématiquement[16]. L'indicateur OCDE ne décrit de fait que l'effet *potentiel* et non l'effet *réel* de la législation de protection de l'emploi. La comparaison par indicateurs reste donc problématique, même avec des indicateurs de plus en plus raffinés grâce au développement permanent des bases des données et des méthodes quantitatives, ou grâce à l'appui de la recherche, sociologique, économique et politique.

Troisièmement, des phénomènes sociaux sont parfois trop complexes pour être transposés au travers d'indicateurs quantitatifs. Des indicateurs chiffrés peuvent, certes, prendre en compte des « équivalents fonctionnels » : ainsi l'indicateur de rigidité de la protection de l'emploi intègre-t-il non seulement des données relatives aux règles de licenciement, mais aussi au travail intérimaire et aux contrats à durée déterminée. Mais ce mode de comparaison internationale reste limité par sa nature : d'une part, il est impossible du point de vue méthodologique de prendre en compte l'ensemble des interactions entre règles juridiques et pratiques sociales sans perdre en « élégance méthodologique » (*parsemony*) ; d'autre part, il n'est pas toujours pertinent d'attribuer des valeurs quantitatives à des catégories de variables nominales. Une mesure de la *rigidité* d'un marché du travail devrait prendre en compte non seulement le degré de sa régulation, mais aussi celui du système de protection sociale, ainsi que celui des systèmes d'apprentissage et de formation continue[17]. L'usage et la construction des indicateurs simples ou complexes sont le résultat d'un compromis entre rigueur méthodologique et volonté de réduction de la complexité qui laisse toujours insatisfaite une partie des experts. Les chercheurs spécialistes des États-providence ont ainsi très tôt plaidé en faveur de l'analyse d'idéaux-types plutôt qu'en faveur de mesures absolues (Esping-Andersen, 1990). L'instrument du *benchmarking* ne peut donc être, dans une démarche comparative de type scientifique, qu'un premier pas et non le pas unique et ultime de l'analyse (voir Jackie O'Reilly dans ce volume).

B. La comparaison des régimes institutionnels

Dans la recherche institutionnaliste portant sur les marchés du travail, la comparaison des mesures d'action publique s'effectue souvent sous forme de comparaison de régimes institutionnels. La notion de

[16] Dans la politique sociale, par contre, il est courant prendre compte des taux de couverture (*coverage rate*) dans l'évaluation des mesures (Esping-Andersen, 1990 ; Gallie et Paugam, 2000).

[17] L'importance de l'interaction entre les domaines des politiques, financières, de l'emploi, de l'industrie et de la recherche, et de la formation, a été souligné par les travaux de Peter Hall et David Soskice, 2001.

régime institutionnel a été introduite dans les recherches sur les politiques de l'emploi par G. Schmid (Schmid, 1994). Le concept de régime, emprunté aux recherches sur les relations internationales, reprend l'hypothèse institutionnaliste selon laquelle un ensemble de règles institutionnalisées offrirait une orientation ou un cadre pour le comportement des acteurs politiques et diminuerait chez ces derniers les doutes sur l'action à entreprendre. Ainsi, les régimes institutionnels augmentent-ils la stabilité des attentes des acteurs par une coordination institutionnalisée.

Il s'agit donc ici de considérer les marchés du travail comme un ensemble de mécanismes de coordination structurés par des règles encadrantes provenant de secteurs politiques divers (droit du travail, promotion de l'emploi ou politique *active* du marché du travail, sécurité sociale, etc.)[18]. L'avantage du concept de régime est qu'il permet de faire apparaître des équivalences, ou des équivalents fonctionnels, d'un pays à l'autre. L'analyse comparative d'un régime de sécurité d'emploi peut ainsi intégrer ou non l'analyse des règles concernant la protection de l'emploi, l'assurance chômage, les mesures de réintégration et d'activation, etc.

Or, un objet d'analyse et de comparaison est d'abord construit par le chercheur qui s'attache ensuite à montrer les mécanismes d'interaction entre une pluralité de règles institutionnelles. Le choix des instruments d'action publique qui seront inclus par le chercheur dans le « régime institutionnel » analysé n'est en effet pas neutre. Ce choix, souvent implicite, découle en fait, soit d'un objectif visé par l'autorité politique (la diminution du chômage de longue durée ou du chômage des jeunes), soit de la mise en avant d'une fonction technique du régime analysé (la protection de l'emploi ou la réintégration des chômeurs sur le marché du travail).

Les ouvrages comparatifs de référence sur les États providence procèdent, par exemple, à la construction d'idéaux-types tels que ceux proposés par G. Esping-Andersen, permettant de représenter graphiquement la proximité des régimes nationaux de protection sociale avec ces idéaux-types. L'analyse du changement tient ici en la découverte de logiques systémiques plurielles (logiques beveridgienne / bismarckienne). Le changement est identifié dans ses effets, sans recherche de liens de causalité (Esping-Andersen, 1990). Si la diversité des études comparatives consacrées aux *welfare regimes* montre qu'il n'existe pas

[18] Pour un survol concernant les régimes institutionnels pertinents pour le fonctionnement du marché du travail, voir Schmid, 1994.

de consensus quant à déterminer ce qui appartient ou non à un régime institutionnel[19], ce consensus existe encore moins quand on se penche sur les références normatives implicites qui sous-tendent l'analyse. Ainsi la catégorisation des États-providence proposée par G. Esping-Andersen a-t-elle provoqué les critiques des chercheurs féministes. Était critiqué, en premier lieu, le fait que l'analyse s'articulait autour du concept de *decommodification* (dé-marchandisation des rapports de travail) qui, trop centré sur le travail rémunéré, industriel et masculin, ne prenait pas suffisamment en compte les spécificités de la situation sociale et professionnelle des femmes. Ainsi, J. Lewis proposa-t-elle d'intégrer dans les *welfare regime*, des variables supplémentaires (Lewis, 1992) telles que les modes de garde des enfants et les soins aux personnes âgées. A.S. Orloff a critiqué la perspective normative globale de G. Esping-Andersen (*decommodification*) pour son andro-centrisme, proposant de prendre comme point de départ alternatif les droits liés à la citoyenneté sociale (*social rights*), et particulièrement la capacité de vivre *individuellement*, et d'accéder aux services sociaux (garde d'enfant ; soins aux personnes) indépendamment de relations d'ordre familial (Orloff, 1993). Ces critiques ont montré dans quelle mesure les choix présidant à la construction de l'objet de recherche sont empreints du point de vue (implicitement normatif) que le chercheur porte sur son objet. Ce dernier inclut une idée précise de causalité, par exemple quand il / elle considère les systèmes de protection sociale comme un ensemble de mesures de lutte contre la pauvreté, tout en ignorant le caractère particulariste, ou sélectif, de ces systèmes. La construction de l'objet de recherche contient donc implicitement l'idée du chercheur sur ce qui est de l'ordre du « fonctionnel » d'une part (la sécurité sociale comme mesure principale contre la pauvreté), et, sur ce qui est de l'ordre du « socialement désirable » de l'autre (un certain niveau de sécurité sociale du salarié). L'apport de la critique féministe est double : le travail des femmes, rémunéré ou non, est désormais considéré comme un élément constitutif de l'État-providence occidental, non seulement par les chercheurs, mais aussi par les acteurs politiques aux niveaux national et européen. Ce changement de perspective dans l'analyse des États-providence, même s'il reste limité[20], illustre le rôle crucial de la

[19] Des approfondissements ainsi que des choix des variables différents ont été entrepris dans les recherches comparatives récentes sur le développement des États Providence, qui gardent cependant la grille d'analyse élaborée par G. Esping-Andersen comme point de départ (cf. Gallie et Paugam, 2000 ; Pierson, 2001 ; Scharpf et Schmidt, 2000).

[20] G. Esping-Andersen réduit en effet aujourd'hui le problème de l'emploi féminin à sa dimension fonctionnelle : la participation des femmes au marché du travail n'est pas

recherche comparative dans la mise en question des éléments implicites fonctionnels et normatifs d'un régime institutionnel, ainsi que sa contribution à l'apprentissage politique et social en faveur du changement des modes d'action publique.

La recherche des logiques normatives implicites qui sous-tendant l'architecture des régimes institutionnels nationaux peut aussi être illustrée par le débat scientifique sur l'*activation* des politiques de l'emploi. Au début des années 1990, les débats sur l'évolution des *welfare states* déclenchèrent un débat parallèle parmi les sociologues du travail sur l'évolution des « régimes d'activités et d'emploi » (Barbier et Gautié, 1998b). L'analyse comparative des politiques de l'emploi s'inscrivit dès lors dans un contexte plus large, celui du « complexe sociétal » national (concept issu des travaux séminaux de Maurice *et al.*, 1982) que composent l'ensemble des politiques sociales. La littérature abondante produite depuis ne s'est que rarement penchée sur l'équilibre entre les deux *leitmotive* normatifs qui sous-tendent les réformes des politiques de l'emploi visant à leur *activation*, à savoir l'équilibre plus ou moins précaire selon les contextes nationaux entre *droits* et *obligations* des personnes en recherche d'emploi[21]. Comparer les politiques d'activation exigerait ainsi d'analyser le poids relatif des instruments visant au renforcement de l'autonomie individuelle (conseil, formation) et celui des instruments qui transfèrent la responsabilité du chômage vers l'individu (obligation renforcée d'accepter un travail, aggravation des sanctions en cas de refus, etc.)[22].

En s'ouvrant à son tour sur des secteurs voisins (régulation du marché du travail, offre de services de garde d'enfants, politique économi-

devenue un enjeu en termes de droits sociaux (égalité entre hommes et femmes) mais elle est considérée comme un levier majeur de relance de la croissance économique. Les chercheurs féministes réclament donc toujours la reconnaissance scientifique (et politique) des inégalités résultant des régimes d'État-providence *conservateurs*. Si le discours politique (notamment dans le cadre de la SEE) est en phase avec l'argumentation de G. Esping-Andersen contenue dans le rapport remis à la présidence belge de l'Union européenne (Esping-Andersen *et al.*, 2001), l'idée normative de l'égalité homme-femme en tant que telle n'est pas intégrée dans l'action publique *normale*.

[21] Pour une *rare* problématisation et une comparaison systématique entre la version universaliste et la version libérale du concept d'activation, cf. Barbier, 2004a.

[22] Ce débat a été entamé en Allemagne par les politologues A. Trube et N. Wohlfahrt (2003), qui interrogent le leitmotiv « *Fördern und Fordern* », « soutenir et exiger », de la réforme actuelle des politiques d'emploi par la série des « Hartz Gesetze » – 4 lois portant le nom du président des ressources humaines de Volkswagen qui a présidé la commission d'experts dont les travaux ont constitué la base de l'édifice législatif. Une analyse de la stratégie allemande d'activation a été entreprise par Bothfeld *et al.* (2005).

que et financière), les recherches sur les régimes d'emploi ont aujourd'hui plus de difficultés à délimiter leur objet – ou pour le dire autrement, la délimitation par le chercheur des régimes d'activités et d'emploi qu'il compare doit désormais être plus soigneusement justifiée. Elle doit ainsi prendre en compte au moins trois aspects : le secteur politique considéré s'étant élargi au-delà des domaines ou blocs de compétences administratifs traditionnels sous l'effet de mouvements de décentralisation politique ou de délégation à des acteurs privés (cf. 3.3), il devient nécessaire d'analyser les interactions entre des mesures prises dans différents champs d'action publique[23] ; la comparaison des régimes institutionnels doit en outre, et plus qu'avant, expliciter sa logique *finalisatrice*, c'est-à-dire identifier les objectifs politiques qui peuvent sous-tendre implicitement la construction de l'objet analysé ; enfin, la comparaison des régimes institutionnels doit prendre compte les processus concrets de mise en œuvre des mesures considérées qui déterminent largement les effets d'une réforme.

C. Une comparaison des politiques de l'emploi centrée sur les acteurs

Une troisième dimension d'analyse comparative s'attacherait donc à expliquer l'efficacité, économique, sociale ou symbolique, des politiques de l'emploi par l'interaction des acteurs de l'action publique, dans un contexte institutionnel renouvelé, incluant à la fois la formulation d'initiatives en faveur de l'emploi aux niveaux supranational, national et infranational, et leur mise en œuvre au niveau local.

Les premières études comparatives *néo-corporatistes* étaient empreintes d'une compréhension traditionnelle et limitée des acteurs *qui comptent*, et visaient surtout à éclairer le rôle des syndicats ouvriers dans la formulation des politiques d'emploi. Adoptant une perspective explicitement institutionnaliste, F. Scharpf analysait l'interaction entre gouvernements à dominance social-démocrate et syndicats (Allemagne, Autriche, Grande-Bretagne, Suède) dans la coordination macro-économique après le choc pétrolier de 1973 (Scharpf, 1991). La question était de savoir pourquoi la Grande-Bretagne souffrait dans le même temps d'une inflation élevée et d'une destruction importante d'emplois, tandis que dans les trois autres pays ces indicateurs demeuraient plus favorables. Il constatait que la concertation keynésiano-corporatiste fonctionnait à divers degrés en Suède, en Allemagne et en Autriche du

[23] Cette dynamique de dé-sectorialisation de l'action publique a été décrite pour d'autres champs de l'action publique (Muller et Jobert, 1987).

fait de la structuration du mouvement ouvrier qui garantissait sa capacité stratégique à négocier une modération salariale temporaire. En Grande-Bretagne par contre, le compromis fragile sur la modération salariale éclatait à la fin des années 1970 avec le tournant monétariste accéléré par le nouveau gouvernement conservateur ; celui-ci changeait profondément les bases de la négociation avec les syndicats, qui, eux-mêmes, n'étaient pas en mesure de forger une stratégie en vue de la poursuite d'un intérêt général du fait de leur fragmentation. L'efficacité de la coordination macro-économique destinée à endiguer la montée du chômage s'explique donc ici par le cadre institutionnel de l'interaction entre acteurs politiques et sociaux[24].

L'espace de l'action publique de l'emploi s'est élargi depuis : d'une part, vers le niveau européen où sont formulés de plus en plus de programmes de lutte contre le chômage et d'amélioration du fonctionnement des marchés du travail (Surel, 2000 ; cf. aussi chapitre 2), d'autre part vers le niveau régional et local sous l'effet d'un double mouvement de décentralisation et de déconcentration des politiques de l'emploi[25]. Ces recherches montrent que la variété des résultats atteints par ces programmes publics s'explique par les stratégies de participation des divers acteurs de la mise en œuvre locale de l'action publique (Rouault, 2000 ; Rouault, 2002). En science politique, le concept de *gouvernance* (Jessop, 1995 ; Le Galès et Thatcher, 1995) a été développé afin d'intégrer l'idée que le gouvernement n'est pas exercé qu'au niveau national par des acteurs étatiques, et que l'art de *gouverner* – de nature hiérarchique – s'accompagne, de plus en plus, de formes de régulation politique supra- et infra-nationales, et de coopération entre acteurs publics, privés et sociétaux, aux marges de l'appareil administratif public.

La sociologie française du travail a, quant à elle, adopté la notion de « gouvernance de l'emploi » (Lallement, 1999) afin de montrer de

[24] Ce développement consistait aussi en une réaction à la domination de l'approche *behavioriste* des sciences sociales, qui, empreinte d'hypothèses fonctionnalistes, ignorait la réalité du pouvoir politique et l'interaction principal agent comme source possible de changement politique. Cette exploration a été poursuivie au cours des années 1980 par le courant néo-institutionnaliste, dans ses multiples variantes (Skocpol, 1985). Dans un ouvrage plus récent, l'analyse comparative des *welfare regimes* a pris explicitement en compte les contraintes communes ainsi que les préférences des acteurs (Scharpf et Schmidt, 2000, p. 18).

[25] Pour reprendre des concepts français qui décrivent d'une part une délégation d'autorité à un échelon territorial *inférieur* (du point de vue de l'envergue géographique) et d'autre part une délégation l'intérieur d'une ligne hiérarchique (cf. sur le cas français : Richard et Méhaut, 1997 ; Berthet *et al.*, 2002). Peu de travaux comparatifs existent sur cette question.

quelle manière la décentralisation des relations professionnelles a mené au développement d'une forme d'autorégulation de l'emploi au niveau de l'entreprise, laissant l'État national et local jouer « les voitures balai » pour les salariés précaires, ou non couverts par les accords d'entreprise. Les autorités politiques se trouvent dès lors prises dans une double crise, de rationalité et de légitimité : l'État est sommé de déréguler les marchés du travail et d'assister les entreprises en phase de récession (déduction de charges sociales). Pilote ou animateur de réseaux d'action publique pluriels et multi-niveaux, l'État ne contrôle plus que faiblement l'action publique pour l'emploi.

Adoptant une stratégie directement comparative, J. Jenson (2004) propose quant à elle une méthodologie permettant de mieux décrire ces *glissements* entre niveaux territoriaux et profils des *régulateurs* (étatique, social, entrepreneurial) : celle-ci peut s'appliquer utilement aux régulations de l'emploi et des marchés du travail. Elle nous invite notamment à porter une attention particulière aux mécanismes de contrôle politique susceptibles de se cacher derrière la rhétorique politique du *partenariat* d'action publique (ex. : management par objectifs, audits, contractualisation, exemplarisation des « bonnes pratiques », etc.). Elle réintroduit ainsi dans l'analyse des interactions entre acteurs des politiques publiques la dimension du pouvoir qui avait eu tendance à se diluer dans le tout conceptuel de la gouvernance. Elle propose aussi d'interroger les concepts de *décentralisation* et de *territorialisation* de l'action publique par l'observation des différences concrètes d'exercice du pouvoir politique que ces concepts peuvent recouvrir d'un contexte national à l'autre.

Un apport au débat scientifique (et public) sur l'activation des politiques de l'emploi en Allemagne consisterait dans cette perspective à observer plus méthodiquement des formes de régulation politique en renouvellement, mais non encore stabilisées. Des responsabilités ont été transférées, aux agents du service public de l'emploi, au niveau local notamment ce qui concerne le contrôle du respect par le chômeur de ses obligations vis-à-vis de la collectivité, tandis que le transfert des moyens en matière d'accompagnement personnalisé, ou de formation, reste incomplet, – la maîtrise des budgets restant centralisée – empêchant de fait que soit exercée localement une responsabilité pleine et équitable. La décentralisation de la responsabilité politique peut donc ne pas aller de pair avec une réelle augmentation de l'autonomie des acteurs régionaux et locaux.

En résumé, l'observation des interactions entre les acteurs des politiques d'emploi permet de caractériser et de comparer plus finement les formes plurielles (et concurrentes) de régulation en cours d'élaboration

dans les réformes des politiques de l'emploi, à la triple condition de spécifier précisément les catégories d'acteurs considérées[26], d'observer les interactions entre niveaux d'action publique dans les phases de formulation et de mise en œuvre de l'action publique et de réintroduire dans l'analyse la dimension du contrôle hiérarchique, sous peine de retomber dans le flou normatif de la *gouvernance* qui, sous l'influence implicite de la rhétorique politique *partenariale* ou *participative*, s'abstient souvent de mesurer le degré d'autonomie réel des acteurs locaux[27].

D. La dimension « cognitive » de la comparaison – le chaînon final

Au sein des divers courants néo-institutionnalistes, les acteurs de l'action publique, situés dans leur environnement institutionnel, sont au centre de l'analyse comparative, mais les interprétations concernant le ressort de leur action divergent largement (Hall et Taylor, 1996). La version rationaliste présente des acteurs tentant de réaliser leur intérêt politique égoïste (quête de l'*utilité maximale*) au-delà des contraintes institutionnelles. L'institutionnalisme sociologique (sociologie des organisations), quant à lui, met l'accent sur les routines d'action et les cadres normatifs (inconscients) que les institutions offrent aux acteurs, et qui fondent la contingence des dynamiques d'action publique (March, 1984). Pour l'institutionnalisme historique, les acteurs agissent à partir d'un système intériorisé de normes et de savoirs (paradigme) qui structure leurs stratégies d'action, qui, quand elles visent le changement de l'action publique, se heurtent à la relative inertie des institutions [phénomène de *path dependency* (Hall et Taylor, 1996)].

La question de savoir pourquoi ou à quel moment un paradigme devient dominant, ou cesse de l'être, a été explorée par J. Jenson. Afin d'expliquer les voies différentes empruntées par les politiques nationales de soins aux personnes et de garde d'enfants, et surtout de vaincre le déterminisme des explications axées sur la *méta-structure* du patriarcat,

[26] Il n'existe sur ce point pas de véritable consensus : Peter Hall propose par exemple de prendre en compte les journalistes et les chercheurs *de renom*, du fait de leur influence considérable sur le débat politique (Hall, 1993) ; un critère simple serait celui de la reconnaissance par l'autorité politique (ou ses services administratifs) d'un statut officiel (membre d'une commission consultative, etc.) dans l'élaboration de la décision publique.

[27] Cette analyse complexe des politiques de l'emploi peut être illustrée par les travaux de Philippe Garraud (2000) ou Pierre Mathiot (2000) pour la France, ou par ceux de Daniel Clegg et Jochen Clasen pour une comparaison France / Allemagne (2004).

elle a développé le concept d'« univers du discours politique » qui permet au chercheur d'identifier les discours concurrents portés par les acteurs politiques et sociaux sur l'action publique. À travers l'élaboration et l'imposition d'un discours hégémonique, un paradigme peut être stabilisé et ainsi devenir référence pour les acteurs politiques (Jenson, 1989). Ainsi, les différences entre la Grande-Bretagne et la France, quant à leur politique de garde d'enfants, s'expliquent par la façon dont est considéré le rôle socio-économique des femmes. Tandis qu'en France les femmes remplissent une double fonction de travailleuse et de mère potentielle, en Grande-Bretagne elles sont définies par leur rôle maternel, considéré comme incompatible avec celui de travailleuse, dans une perspective de reproduction et de pérennisation de la société. J. Jenson comparait ainsi deux univers nationaux du discours politique, où deux discours hégémoniques limitaient le nombre des options à la disposition des acteurs politiques. L'hégémonie d'un discours n'est donc ni le produit de macrostructures, ni de chocs exogènes, mais est issu de la pratique sociétale elle-même et de sa perpétuation (Jenson, 1985 et 1986).

La domination d'un paradigme peut néanmoins être remise en cause, notamment si le nombre de personnes exerçant ou revendiquant des pratiques déviantes par rapport à la norme sociale dominante devient conséquent et ce, à condition que ces pratiques accèdent à la visibilité en étant intégrées dans le discours politique. Le consensus social sur la norme de comportement individuel est alors graduellement remis en cause. Un exemple très actuel est fourni par le débat sur le temps partiel comme forme *normale* d'emploi. Tandis que le temps partiel est considéré comme une forme légitime d'emploi féminin dans une perspective de conciliation entre la vie professionnelle et la vie familiale en Allemagne et en Grande-Bretagne, il est l'objet d'un débat politique contradictoire en France, alors même que les taux d'emploi à temps partiel sont assez proches en France et en Allemagne. Un deuxième facteur de changement du paradigme dominant peut être sa mise en question par une crise qui réduit sa légitimité. C'est actuellement le cas dans le domaine des politiques de garde d'enfants : s'il a été admis pendant longtemps que l'activité économique des femmes était néfaste à la pérennité de la nation, le constat de la réduction radicale des taux de natalité dans l'ensemble des pays européens laisse penser le contraire. Ainsi, depuis le milieu des années 1990, la manque de places de crèches, et plus généralement le déficit d'instruments d'action publique pour concilier vie familiale et vie professionnelle, sont devenus les motifs centraux d'un discours visant à résoudre de manière concomitante les problèmes du chômage et de la dénatalité (cf. les ouvrages de Hantrais

et Letablier, 1995, 1996, pour une première comparaison européenne dans ce domaine).

Les options d'action publique à la disposition des acteurs politiques ne s'expliquent donc pas uniquement par des déterminismes historiques ou par une rationalité électorale, mais par la perception et l'interprétation de la réalité sociale de ces acteurs. La comparaison des politiques de l'emploi exige donc une exploration plus systématique du contexte *cognitif* et normatif dans lequel agissent les acteurs. À cette analyse appartient la généalogie politique de termes techniques idéosyncrasiques tels l'employabilité ou la précarité (voir les travaux pionniers de Barbier, 2001) ou celle des métaphores usitées dans le discours politique (cf. le qualificatif de *Rabenmutter* – mère-corbeau – utilisé dans l'Allemagne des années 1970 pour désigner les mères qui travaillent) mais aussi l'analyse des complexes de justification normative et scientifique des référentiels d'action publique (Muller, 2002) contenus dans les textes officiels et les discours des acteurs politiques. Même s'il est méthodologiquement extrêmement difficile de déterminer, à partir de l'analyse des discours, des liens de causalité aboutissant au changement d'action publique, la comparaison des complexes cognitifs sur lesquels se basent les efforts de justification et de la légitimation de l'action publique par les acteurs politiques, permet en dernière analyse, de cerner au plus près les sources du changement politique (Jenson, 2004).

IV. Conclusion

Le passage en revue de quatre approches de la comparaison des politiques de l'emploi montre que chacune suit des règles et vise des objectifs de recherche différents. Il ne s'agissait pas ici de mener un plaidoyer en faveur d'une approche privilégiée, mais plutôt d'identifier les limites d'une recherche restreinte à une seule dimension, et de montrer à travers des exemples la complémentarité de ces approches.

Afin de cerner les mécanismes fins qui mènent à la convergence ou à la divergence des politiques nationales de l'emploi, il faut impérativement, pour chaque approche, expliciter le point de vue normatif de référence qui entre, souvent de manière implicite, dans la construction de l'objet de recherche. Pour résumer notre argument, le tableau ci-dessous (tableau 1) reprend le type de « catégorie implicite » ou de présupposés sur lesquels chaque approche se construit.

Tableau 1 : Les méthodologies de la comparaison et leurs présupposés

Approche comparative	Problème politique analysé	Objet de recherche	Présupposés
A. Indicateurs	Emploi / chômage	Données statistiques / analyse quantitative multi-variable	Concept de mesure
B. Régimes institutionnels	Sécurité sociale / Activation	Droit / règles institutionnalisées et leur interaction	Normes fondant la logique systémique
C. Gouvernance	Décision politique / Mise en œuvre	Stratégies des acteurs dans un cadre institutionnel donné	Pouvoir
D. Discours	Légitimation / acceptation	Justification orale et écrite des acteurs (métaphores, mots-clefs, etc.)	Référentiel / Paradigme

Si l'exercice de classement sur la base d'indicateurs quantitatifs a le mérite d'expliciter d'emblée son point de vue normatif (classement du meilleur au plus mauvais des élèves sur un objectif politique), il n'en est pas de même de l'analyse des politiques publiques. La recherche comparative doit ainsi contribuer à la réflexion sur la dimension implicite, c'est-à-dire sur la notion même de mesure, qui est à la base de la description du phénomène social considéré. Tandis que le débat sur les méthodes statistiques et sur la comparabilité des données est bien développé, la réflexion critique sur la construction de l'objet de comparaison et sur les problèmes qui échappent à la perspective choisie doit nécessairement être affinée.

En second lieu, l'analyse des régimes institutionnels s'avère plus compliquée qu'elle n'apparaît intuitivement : nous avons montré qu'un régime institutionnel est le résultat d'une construction sociale par le chercheur, de sorte qu'il incorpore des représentations implicites sur ce qui pourrait être une solution appropriée à un problème donné. Il convient donc, dans l'analyse des instruments et des régimes d'action publique, de rendre explicite la norme fondant la logique systémique de chaque régime.

Troisièmement la comparaison promet néanmoins une compréhension approfondie du contexte sociétal des réformes des politiques de l'emploi si elle s'attache à identifier les acteurs participant à la production et à la mise en œuvre de ces politiques (à partir de leur statut formel) et à caractériser leurs relations en termes de pouvoir, c'est-à-dire de leur capacité réelle à influencer les décisions politiques, laquelle peut

être relativisée par rapport au rôle qui leur est attribué dans le discours politique.

Enfin, la perte et la quête renforcée de légitimité par les acteurs politiques traditionnels exige d'ajouter à l'analyse comparative classique celle du « tissu cognitif » de ces acteurs (leur référentiel d'action) qui découle lui-même du paradigme dominant dans le contexte national. Si la recherche vise à expliquer l'occurrence de changements d'action publique spécifiquement nationaux, il est indispensable de prendre en compte les mécanismes idéosyncrasiques de légitimation politique. L'analyse comparée des discours, des métaphores ou des termes-clefs d'une réforme peut alors montrer qu'une même notion peut avoir des significations tout à fait différentes dans des contextes nationaux et/ou culturels pluriels. La formulation des objectifs d'une politique d'emploi importe, mais le travail politique de traduction technique et normative visant à l'acceptation du changement détermine en dernier ressort le succès d'une mesure.

La critique épistémologique des approches comparatives des politiques d'emploi que nous venons de mener en quatre longues étapes, en mettant à chaque fois l'accent sur la nécessité d'expliciter les catégories implicites entrant dans la construction de l'objet de recherche, vise à démontrer la pertinence d'une méthodologie comparative affinée. Dans la pratique quotidienne de la recherche, ces quatre dimensions comparatives ne sont pas toujours clairement délimitées[28]. L'objectif de notre propos était donc, en soulignant l'apport respectif de ces approches et en démontrant leur complémentarité, de prôner leur intégration dans un cadre comparatif complexe, et de surmonter ainsi la dichotomie entre approches universalistes et culturalistes de la comparaison[29].

Nous plaidons *in fine* en faveur d'un « tournant cognitif » de la comparaison internationale des politiques de l'emploi, que nous avons illustré par des exemples puisés dans les travaux scientifiques existants ou encore manquants. Ce tournant nous semble nécessaire dans la mesure où le *national*, s'il est devenu un lieu « sous influence » pour la formulation de l'action publique, demeure *le* lieu crucial de la mise en œuvre, et surtout de la « mise en sens » des politiques publiques. La di-

[28] Une analyse comparative des régimes pour se baser sur la présentation des statistiques, une analyse en termes de gouvernance se fera certainement sur la base des régimes institutionnels et l'analyse comparative de discours restera peu intéressante si elle n'est pas liée à des exemples de modes de gouvernance ou de régimes institutionnels spécifiques.

[29] Ce qui correspond à l'objectif initial du séminaire de travail dont est issu cet ouvrage collectif.

La comparaison internationale

mension de la justification, et de l'acceptation, du changement d'action publique est, selon nous, un aspect-clef pour analyser et comparer des politiques nationales de l'emploi en pleine métamorphose, de l'activation des dispositifs d'assurance chômage à la responsabilisation (voire la pénalisation) des personnes en recherche d'emploi.

Cette complexification *constructiviste*[30] de la méthode de comparaison des politiques d'emploi nous semble d'autant plus indispensable que les réformes en cours sont souvent à visée paradigmatique, que la comparaison internationale est devenue un registre puissant du discours politique réformateur, et que les chercheurs sont souvent très impliqués dans l'élaboration et l'explication de ces réformes.

Références

Barbier, J. C., 2001, « A Survey of the Use of the Term *précarité* in French Economics and Sociology », Document de Travail, Centre d'études de l'emploi, Noisy-le-Grand.

Barbier, J. C., 2004a, « Activation Policies : A Comparative Perspective », in A. Serrano Pascual (ed.), *Are Activation Policies Converging in Europe ?*, Brussels, ETUI, pp. 47-83.

Barbier, J. C., 2004b, « Les méthodes ouvertes de coordination dans le social et l'emploi européen : comment les aborder ? », Communication au colloque du MATISSE, Paris, 16-17 septembre, Paris.

Barbier, J. C., Gautié, J., 1998a, « Enjeux de l'analyse internationale des politiques publiques de l'emploi », in J. C. Barbier et J. Gautié (dir.), *Les politiques de l'emploi en Europe et aux États-Unis*, Paris, Presses Universitaires de France.

Barbier, J. C., Gautié, J. (dir.), 1998b, *Les politiques de l'emploi en Europe et aux États-Unis*, Paris, Presses Universitaires de France.

Berthet, T., Cuntigh, P., Guitton, C., 2002, « Politiques d'emploi et territoires », Cereq Bref, n° 182.

Bothfeld, S., Gronbach, S., Seibel, K., 2005, *Eigenverantwortung in der Arbeitsmarktpolitik : zwischen Handlungsautonomie und Zwangsmaßnahmen*, WSI-Discussion Paper, No. 134, Wirtschafts- und Sozialwissenschaftliches Institut in der Hans-Böckler-Stiftung, Düsseldorf.

Büchs, M., 2004, « Asymmetries of Policy Learning ? The European Employment Strategy and Its Role in Labour Market Policy Reform in Germany and the UK », Contribution au 'ESPAnet', 2nd Annual Conference, Oxford University.

[30] Comprise comme une réflexion épistémologique du chercheur visant à expliciter les valeurs et normes sociales entrant dans la construction de son objet.

Clegg, D., Clasen, J., 2004, « State 'Strength', Social Governance and the Reform of Labour Market Policy in France and Germany », Contribution au 'ESPAnet', 2nd Annual Conference, Oxford University.

Commaille, J., Jobert, B. (dir.), 1999, *Les métamorphoses de la régulation politique*, Paris, LGDJ.

Cowles, M. G., Caporoso, J., Risse, T., 2001a, « Introduction », in M. G., Cowles, J., Caporoso, T., Risse (eds.), *Transforming Europe. Europeanization and Domestic Change*, Ithaca, NY, Cornell University Press, pp. 1-20.

Cowles, M. G., Caporoso J., Risse, T. (eds.), 2001b, *Transforming Europe. Europeanization and Domestic Change*, Ithaca, NY, Cornell University Press.

DeLeon, P., 1999, « The Missing Link : Contemporary Implementation Research », *Policy Studies Review*, n° 3/4, pp. 311-337.

Esping-Andersen, G., 1990, *The Three Worlds of Welfare Capitalism*, Cambridge, Polity Press.

Esping-Andersen, G., Gallie, D., Hemerijck, A., Myles, J., 2001, *A New Welfare Architecture for Europe ?*, Report submitted to the Belgian Presidency of the European Union, Bruxelles, September.

Gallie, D., Paugam, S., 2000, « The Experience of Unemployment in Europe : The Debate », in D. Gallie et S. Paugam (eds.), *Welfare Regimes and the Experiences of Unemployment in Europe*, Oxford, Oxford University Press, pp. 1-22.

Garraud, P., 2000, *Le chômage et l'action publique*, Paris, Harmattan.

Habermas, J., 1999, *Die Einbeziehung des Anderen*, Frankfurt/M., Suhrkamp.

Hall, P., 1993, « Policy Paradigm, Social Learning and the State », *Comparative Politics*, vol. 25, pp. 275-296.

Hall, P., Soskice, D., 2001 (eds.), *Varieties of Capitalism*, Oxford, Oxford University Press.

Hall, P., Taylor, R., 1996, « Political Science and the Three New Institutionalisms », *Political Studies*, vol. 44, pp. 936-957.

Hantrais, L., Letablier, M. T., 1995 (eds.), *La relation famille-emploi. Une comparaison des modes d'ajustement en Europe*, dossier 6, Paris, Centre d'études de l'emploi.

Hantrais, L., Letablier, M. T., 1996, *Famille, travail et politiques familiales en Europe*, Paris, Presses Universitaires de France.

Jenson, J., 1985, « Struggling for Identity : The Women's Movement and the State in Western Europe », *Western European Politics*, vol. 8, pp. 5-18.

Jenson, J., 1986, « Gender and Reproduction : Or, Babies and the State », *Studies in Political Economy*, vol. 20, pp. 9-46.

Jenson, J., 1989, « Paradigms and Political Discourse : Protective Legislation in France and the United States before 1914 », *Canadian Journal of Political Science*, vol. 2, pp. 234-257.

Jenson, J., 2004, *Social Policy Shifts Scale and Sectors : Governance in France and Britain Compared*, Contribution au Meeting RC 19 of the International Sociological Association, 1-3 September 2004, Paris.

Jessop, B., 1995, « The Regulation Approach and Governance Theory : Alternative Perspectives on Economic and Political Change », *Economy and Society*, n° 3, pp. 307-333.

Jobert, B. (ed.), 1994, *Le tournant néolibéral en Europe*, Paris, L'Harmattan.

Lallement, M., 1999, *Les gouvernances de l'emploi*, Paris, Desclée de Brouwer.

Lang, J., 2003, « Policy Implementation in a Multi-Level System : The Dynamics of Domestic Response », in Kohler-Koch, B. (ed.), *Linking EU and National Governance*, pp. 154-174.

Le Gales, P., Thatcher, M., 1995, *Les réseaux de politique publique*, Paris, L'Harmattan.

Leibfried, S., Pierson, P. (eds.), 1995, *European Social Policy. Between Fragmentation and Integration*, Washington, Brookings Institution.

Lequesne, C., Rivaud, P., 2001, « Les comités d'experts indépendants : l'expertise au service d'une démocratie supranationale ? », *Revue française de science politique*, n° 6, pp. 867-880.

Lequesne, C., Smith, A., 1997, « Union européenne et science politique : où en est le débat théorique ? », *Cultures & Conflits*, n° 28, octobre, pp. 7-32.

Lewis, J., 1992, « Gender and the Development of Welfare Regimes », *Journal of European Social Policy*, vol. 2, pp. 159-173.

Mandin, C., Palier, B., 2002, *L'Europe et les politiques sociales : vers une harmonisation cognitive et normatives des réponses nationales*, Contribution au VIIe Congrès de la l'Association française de science politique, Lille.

March, J., Olsen, J., 1984, « The New Institutionalism. Organisational Factors in Political Life », *American Political Science Review*, vol. 78, pp. 734-749.

Mathiot, P., 2000, *Acteurs et politiques de l'emploi en France (1981-1993)*, Paris, Harmattan.

Maurice, M., Sellier, M., Silvestre, J. J., 1982, *Politique d'éducation et organisation industrielle en France et en Allemagne*, Paris, Presses Universitaires de France.

Muller, P., 1995, *Les politiques publiques*, Paris, Presses Universitaires de France.

Muller, P., 2002, « L'approche cognitive des politiques publiques : vers une sociologie politique de l'action publique », *Revue Française de Science Politique*, n° 2, pp. 189-208.

Muller, P., Jobert, B., 1987, *L'État en action. Corporatismes et politiques publiques*, Paris, Presses Universitaires de France.

OECD, 1999, *Employment Outlook*, Paris.

Orloff, A. S., 1993, « Gender and the Social Rights of Citizenship : State Policies and Gender Relations in Comparative Research », *American Sociological Review*, vol. 3, pp. 303-332.

Palier, B., 2002, *Gouverner la sécurité sociale*, Paris, Press Universitaires de France.
Pierson, P., 2000, « Path Dependence, Increasing Returns, and the Study of Politics », *American Political Science Review*, vol. 94, pp. 251-67.
Pierson, P., 2001 (ed.), *The New Politics of the Welfare State*, Oxford, Oxford University Press.
Pochet, Ph., Goetschy, J., 2000, « La politique européenne de l'emploi : réflexions sur les nouveautés de 1999 et leur impact en Belgique », *Revue belge de sécurité sociale*, n° 1, mars.
Richard, A., Méhaut. Ph., 1997, « Politiques régionales de formation professionnelle : Les premiers effets de la loi quinquennale de 1993 », *Cereq Bref*, n° 128.
Rouault, S., 2000, « Quand l'Union européenne accompagne un changement paradigmatique des politiques de formation : de l'insertion économique à la valorisation du capital humain », *Politique européenne*, n° 3 (Construction européenne et politiques sociales, coord. P. Hassenteufel et B. Palier), pp. 56-72.
Rouault, S., 2002, « Assessing the Impact of EU Experimental Training Policies in France, Germany and Ireland », in K. Schömann & P. O'Connell (eds.), *Education, Training and Employment Dynamics : Transitional Labour Markets in the EU*, Cheltenham, E. Elgar, pp. 331-355.
Scharpf, F. W., 1988, « The Joint Decision Trap : Lessons form German Federalism and European Integration », *Public Administration*, pp. 239-278.
Scharpf, F. W., 1991, *Crisis and Choice in European Social Democracy*, Ithaca, NY, Cornell University Press.
Scharpf, F. W., 1998, *Interdependence and Democratic Legitimation*, MPIfG Working Paper No. 98/2, Köln, MPI für Gesellschaftsforschung.
Scharpf, F. W., Schmidt, V., 2000 (eds.), *Welfare and Work in the Open Economy. Vol. I : From Vulnerability to Competitiveness*, Oxford, Oxford University Press.
Scharpf, F. W., Schmidt, V., 2000, « Introduction », in Scharpf, F. W., Schmidt, V. (eds.), *Welfare and Work in the Open Economy. Vol. I : From Vulnerability to Competitiveness*, Oxford, Oxford University Press, pp. 1-20.
Schmid, G. (ed.), 1994, *Labor Market Institutions in Europe*, Armonk, M.E. Sharpe.
Schmidt, V. A., 2002, « Does Discourse Matter in the Politics of Welfare State Adjustment ? », *Comparative Political Studies*, vol. 35, pp. 168-193.
Skocpol, T., 1985, « Bringing the State Back in Strategies of Analysis in Current Research », in P.B., Evans, D. Rueschemeyer, T. Skocpol (eds.), *Bringing the State back in*, Cambridge, Cambridge University Press, pp. 3-37.
Surel, Y., 2000, « The Role of Cognitive and Normative Frames in Policy-making », *Journal of European Public Policy*, vol. 7, pp. 495-512.

Thelen, K., Steinmo, S., 1992, « Historical Institutionalism in Comparative Politics », in S. Steinmo, K. Thelen, F. Longstreth (eds.), *Structuring Politics. Historical Institutionalism in Comparative Analysis*, Cambridge, Cambridge University Press, pp. 1-32.

Théret, B., 1997, « Méthodologie des comparaisons internationales, approches de l'effet sociétal et de régulation : fondement pour une lecture structuraliste des systèmes nationaux de protection sociale », *Année de la régulation*, pp. 163-228.

Théret, B., 2002, « Les récentes politiques sociales de l'Union européenne au regard de l'expérience canadienne de fédéralisme », *Sociétés contemporaines*, n° 47, pp. 51-78.

Trube, A., 2003, Wohlfahrt, N., « Prämissen und Folgen des Hartz-Konzepts », *WSI-Mitteilungen*, vol. 56, pp. 118-123.

Wood, S., 2001, « Labour Market Regimes under Threat ? Sources of Continuity in Germany, Britain, and Sweden », in P. Pierson (ed.), *The New Politics of the Welfare State*, Oxford University Press, pp. 368-409.

Comparing the Quality of Work and Welfare for Men and Women across Societies

Jacqueline O'REILLY

University of Sussex, UK

Résumé

Ce chapitre porte un regard critique sur un ensemble de typologies qui font référence dans les recherches comparatives sur les liens entre emploi et protection sociale. Les approches passées en revue incluent les approches formulées en termes d'effet sociétal, d'idéaux-types de variétés du capitalisme, de *welfare regimes* et enfin, de *benchmarking*. L'auteur présente les critiques féministes qui ont été portées sur ces approches. Elle conclut par une évaluation des mérites et des présupposés implicites de telles typologies pour les comparaisons en termes de genre des systèmes nationaux de protection sociale et de qualité du travail.

I. Introduction

This chapter sets out to critically examine a number of different analytical frameworks that have been used to examine changing relations in the worlds of work and welfare. It seeks to highlight the intellectual structure underlying the authors' analysis of the impact of labour market restructuring, institutional adjustment and welfare state reform from a cross-national comparative perspective. Here I am interested in examining the extent to which such approaches could be applied to examining and comparing the quality of work for men and women between countries. It has become increasingly common for comparative research to rely on typologies as a means of clustering countries for the purpose of comparison (see Théret in this volume). Here I distinguish between four

main types of approach.[1] First I examine an approach that uses a holistic analysis emphasising the *distinctive societal features* of a particular employment system. A second approach compares and contrasts the organisation and performance of two *ideal-types*. A third approach identifies *two main axes of variation* with a strong or weak, high or low, distribution, which can allow them to generate four or more categories. A fourth approach *clusters attributes and statistical scores* to generate compatible and comparable groups. Although these approaches were not specifically developed to examine and compare the quality of work and welfare in different countries, my intention is first to illustrate the different analytical frameworks, how each has been applied to such comparisons, the strengths and weaknesses of each approach and their implications for examining gender differences.

II. Distinctive Societal Features and a Holistic Approach

The societal effect approach, developed by Maurice *et al.* (1982), emphasises the distinctiveness of a given employment system, challenging the established universal approaches at the time of Marxism and Industrialism. One of the key characteristics of the societal effect is its holistic approach. This means that isolated institutions cannot be compared term for term between countries. Instead they need to be located within a distinctive societal configuration. Maurice, Sellier and Silvestre initially examined the relationship between the educational system, the structure of business, and the sphere of industrial relations in France and Germany. For them an actors' behaviour takes place within the context of particular institutions in a given society, institutions that also modify the behaviour of these actors. This approach situates the particular features of a given domain in a broader social and economic context. By focusing on particular 'domains' they argue they can move towards a broader general picture, "*the actors and domains enter into the construction of the general without losing any of their specificity*" (Maurice *et al.*, 1986, p. 233). They argue that by putting the education system at the center of their analysis they can focus on the relations between skill attainment and the organisation of workplace hierarchy. This approach allows them to make links between the organisation of work at the micro level of the firm, and, national institutions at the macro level. The advantage of this approach for comparative research is to highlight the

[1] This categorisation has built on and adapted the distinctions made by Sainsbury (1996, pp. 9-14) on mainstream approaches to welfare state research.

different types of constraints and opportunities facing a particular set of actors within these systems.

However, Kieffer and Marry (1996) have also pointed out the tendency, which Bouteiller *et al.* (1972, p. 180) acknowledged, that in the former West Germany women are more likely to have their qualifications devalued than in France. This is in sharp contrast to the male model of employment in each country. In France there is a greater polarisation between low and high-qualified male employees, in contrast to a more integrated system found in Germany. In France there is also wider wage dispersion than in Germany. The reverse is true for women. French women, especially those towards the lower end of the skills scale, get a better return for their qualifications than German women (Kieffer and Marry, 1996, p. 8). Wage dispersion amongst women employees is higher in the former W. Germany than in France (Bouteiller *et al.*, 1972, pp. 181-3). The strength of the bourgeois family model and the presence of children in the former W. Germany are also more likely to lead to discontinuous employment and a devaluation of their occupational status than in France, where continuous employment is more common (Kieffer and Marry, 1996, p. 23; Daune-Richard, 1998; Pfau-Effinger, 1998). Rubery (1994, p. 340) further questions the dominance accorded to the educational system which may have less influence in other societies than is the case in France (see also Marry, 1993). Comparing women's employment within this framework also highlights the difference in the economic structure of the two countries: service sector employment and the agricultural sector, where a large number of women are employed, are more significant in France than in the former W. Germany. [These different gendered societal approaches are discussed in more detail in O'Reilly (2000) and Crompton (1999)].

However, the societal approach was effectively blind to the socialisation institutions related to the sphere of social reproduction that could identify differences in the availability of female labour and the ideology of gender roles. It was also less successful at picking up on the effect of constraints and opportunities coming from the sphere of labour regulation and welfare provision. These socialisation institutions have differentially shaped the characteristics of the available male and female labour force, and the quality of jobs available for them (Rubery, 1988, p. 253). Proposals to gender the societal approach (O'Reilly, 2000) argue for the inclusion of the sphere of social reproduction alongside the analysis of the societal organisation of production. But it also raises the question of whether or not it is possible to make term for term comparisons across countries. Marry (1993) suggests that this is possible. But when it comes to interpreting and explaining these cross-national differences the societal effect approach relies on situating them within the

constellation of particular institutional developments. Rubery (1994, pp. 340-1) argues further that the interdependency between the production, consumption and social reproduction system is crucial to understanding these different forms of organisation and labour usage, and as a result, their impact on the quality of life and employment available for men and women differently.

A more general critique of comparative approaches that give such emphasis to societal specificity is that they are too reliant on a path dependency approach, *i.e.* that future developments and change are tightly constrained by pre-existing institutions and actors' policy agendas. Such approaches are often criticised for providing a poor account of change (this debate is discussed in more detail in Maurice and Sorge, 2000). Many of the authors, naturally, refute these claims pointing to the presence of a dialectical approach in their work (Sorge, 2000). Sainsbury (1996) criticises such approaches because they make it difficult to apply findings to other countries, and at the same time they may neglect the fact that particular features are also found in other systems. Other approaches rather than seeing countries as distinct, self-enclosed entities seek to group them into contrasting categories, for example by using ideal-types.

III. Ideal-types

The use of ideal-types has had a long tradition as an analytical tool in the history of sociological and economic research. Here I draw on examples of such an approach from political economy and studies of varieties of capitalism, as well as from welfare state research and their implications for attempting to examine the quality of employment for men and women.

Soskice and Hall (2001) in their book *Varieties of Capitalism* distinguish between *Coordinated Market Economies* (CMEs) and *Uncoordinated Market Economies* (UMEs). CMEs include two subtypes. These are the countries of Northern Europe, designated as *Industry Coordinated Economies*, in contrast to Japan and South Korea, which are *Group Coordinated Economies*. These types of economies encourage long-term financing relationships; cooperative industrial relations; serious initial vocational training and substantial cooperation on standard setting and technology between companies. These arrangements are embedded and sustained in the national framework by strong interlocking complementarities. This interdependence does not rule out change but it does limit the number of possible institutional constellations. *Uncoordinated Market Economies* provide the mirror image of CMEs, and are associated with *Liberal Market Economies* (LMEs). The

financial systems impose relatively short-term horizons and high risk taking; labour markets are deregulated with weak forms of industrial relations; vocational education is also poor with more encouragement of general education; and there is a high level of inter-company competition limiting cooperation possibilities.

On one hand, the approach tells a succinct story largely about the success of high quality employment systems in Germany and Japan during the 1980s, in contrast to the poor quality systems experience of comparative failure in liberal economies such as the US and the UK. Most countries end up in the category of CMEs, with the exception of France. As Hancké and Soskice (1996) acknowledge, France, as in many other typologies, does not fit neatly into this categorisation, having its own form of state coordinated market economy. However, since the early 1990s fortunes have changed with Germany and Japan experiencing serious economic and employment difficulties in contrast to the apparently flourishing liberal economies. Are the implications of these changes that the liberal model symbolised as harbouring a high proportion of poor quality jobs triumphed over the better quality systems? Research on changing employment structures indicates that while a significant proportion of poor quality jobs are found in these liberal societies, there has also been a significant growth in high-skilled high-paid jobs, especially in the service sector into which women have made a number of inroads (Fagan *et al.*, 2004). In order to explain the surprising turn from a virtuous circle into a vicious circle, the approach needs to go outside the scope of its own explanatory framework and rely more on differences in the use of macro-economic fiscal and monetary policy.

One of the problems with the approach in associating CMEs with better quality jobs is its focus on 'core' workers in strong internal labour markets. There has been a significant neglect of 'auxiliary' labour arrangements, for example the use of temporary or part-time employment which is typically performed by 'non-standard workers' such as women, youth and older workers (Gottfried and O'Reilly, 2000). Nevertheless, one of the overriding strengths of the approach in general was the concise and powerful use of concepts to sum up two very different approaches to political economy and the organisation and consequences of different types of capitalist systems of production.

The use of ideal-types is also found in the welfare state research of Lewis and Ostner (1992) and Lewis (1992). They distinguish between countries with a strong, weak or modified male breadwinner model. They compare, for example, whether benefit entitlements are paid directly to mothers, or fathers; whether tax regimes are based on joint household incomes or are individualised. The core argument they de-

velop from their European comparison is that female dependency on a male breadwinner is stronger in countries that expect women to participate more in unpaid caring work. Lewis and Ostner's research suggest that both conservative corporatist countries like Germany, and liberal welfare states like the UK and Ireland, share a comparable strong breadwinner model. This encourages the withdrawal of mothers from the labour market. A weak breadwinner model, supporting dual income families, is found in social democratic Scandinavian countries. Finally, a modified breadwinner model is found in France where a more mixed range of incentives exists for women to either work full-time, or withdraw.

One of the advantages of this male breadwinner typology is that it draws attention to the different policy assumptions about the type of legitimate family models in different societies and how these affect women's employment and motherhood decisions (see also Pfau-Effinger, 1998; Daune-Richard, 1998). More significantly, it also gives an indication in terms of social policy support and potential collective bargaining norms, of how deeply rooted the ideal of a 'family wage' is in a given society.

Nevertheless, some of the critiques of this approach have argued that the categories encompass very heterogeneous groups of countries. The countries grouped under the category 'strong' breadwinner regimes, for example, includes the former West Germany, the UK, Ireland and the Netherlands all of which have very different levels of female labour activity (Fagan et al., 1998). The policy assumptions in themselves are not sufficient to account for the different patterns of labour force participation and the quality of employment, for example, within the same cluster. Duncan (1995) questions how, or why, the state arrived at a strong or modified breadwinner model; for him gender inequality is more than the sum of the principles behind state policies towards families and paid work.[2] The focus is on women, rather than on gender relations, *i.e.* the relations between men and women. O'Connor *et al.* (1999, p. 22) argue that there is an inadequate theorisation of '*the political interests of gender and associated political conflicts*'. It implies that women's interests are less well served by policies supporting this tradi-

[2] He argues that a 'differentiated conception of patriarchy' is required, combined with a concept of gender contracts to see how this operated. See also O'Reilly (1996) for some discussion of the problems with patriarchy – and a review of these debates. Alternative approaches suggested that more attention should be given to the processes and conditions under which choices are made about managing employment and caring.

tional arrangement. They also argue that, while this approach highlights the assumptions of policy makers, it is less concerned with the outcomes, for example in relation to single mothers. In later work, Lewis *et al.* (1997) acknowledge that the outcomes are more varied even if the assumptions are similar. This is an important point, which is particularly well illustrated by a comparison of Germany and France: both countries have a household taxation system, supporting maternal withdrawal, but participation rates in France are significantly higher and on a full-time basis (Dingeldey, 1999). Clearly looking at policy assumptions, in this case around institutions supporting the family wage on their own is insufficient, and needs to be complemented by developments in other spheres, outside welfare regulation. For example, O'Connor *et al.* (1999) argue that the analysis of welfare states needs to be related more directly to other forms of income maintenance and the regulation of reproduction, as well as labour markets developments.

Although dualist ideal-type approaches have had a considerable popularity in the thinking and empirical application to comparative employment and welfare state studies, they also entail some significant problems. First, ideal-type comparisons are usually conceived of as polar opposites. This makes it difficult to deal with countries that are in between these extremes. Are these ideal-types to be treated as completely distinct, or as two extreme poles on a continuum? If the latter is true, how should other countries that find themselves between these poles be allocated and move, if at all, along this continuum? Second, the characteristics of an ideal-type can oversimplify the diversity of elements, and contradictory policies, that lie hidden, or ignored, behind the "type" category of a given employment regime or welfare state. To overcome some of these limitations we now turn to examine approaches which have sought to go beyond this dichotomous approach by building on a two dimensional approach to generate a larger number of types.

IV. Building on Two-Dimensional Comparisons

A more complex, historically grounded categorisation of the distinctions between corporatist and more voluntaristic wage setting systems has been provided by Colin Crouch (1993). The three key concepts he uses to distinguish between different kinds of organisational politics are *contestation*, *pluralism* and *corporatism*. He then uses two main axes to generate a fourfold classification of industrial relations systems in Europe. The first axis is the strength, or weakness, of organised labour; the second is the degree of articulation between capital and labour. He uses these to construct a matrix allowing him to allocate countries to one of the four categories. First, the Scandinavian countries, and to a lesser

extent Austria, have a long tradition of high levels of union power and employer-union articulation. This he labels *neo-corporatism with strong labour*. Germany and the Netherlands have had comparatively weaker labour organisation but have been able to incorporate them into articulated employer-union relations: *neo-corporatism with weak labour*. In contrast, in the UK and Ireland, high union power has coincided with weaker union-employer articulation, so that their power has not been translated into political strength; this variety of industrial relations system he labels *pluralistic bargaining* or *unstable contestation* because it has at times had destabilising effects. In France, and to a lesser degree in Spain, unions are weak, as is employer-union articulation. This he calls *pluralistic bargaining* or *stable contestation*.[3]

Ebbinghaus (1998, pp. 13-14) discusses these categories from Crouch in terms of Scandinavian corporatism, Continental social partnership, Anglo-Saxon voluntarism and finally Roman polarisation; labels which potentially visualise the countries concerned more immediately. Crouch's categorisation is supported by a rich and stimulating comparative analysis tracing the historical characteristics of existing systems. He is also able to use it as an analytical grid to bring in the differential impact of the modernisation processes, political institutions and traditional 'religious' organisations on these different industrial relations systems in Europe.

Nevertheless, like much of the research in industrial sociology in the latter half of the twentieth century the focus of attention has been on 'traditional' industrial sectors, for good reason. In part, industrial workers, even if they did not account for the majority of workers in any given society over the past century, were often politically the most visible. Even so, the advantages of some corporatist systems might look very different if they were to discuss the conditions under which the majority of women are employed (see Gottfried and O'Reilly, 2000). Rubery and Fagan (1995) have suggested a way in which a gender dimension could be introduced into this type of industrial relations research which would allow us to distinguish between the quality of employment available to men and women in these societies. They argue that indicators taking account of the gender wage gap and the existence of minimum wage legislation, occupational segregation, equality legislation, the organisation of consumption and regulation of the social sphere of reproduction would allow us to provide a fuller picture of the differentiated quality of employment for different groups of workers. However, by bringing in

[3] However, Spain has moved from authoritarian corporatism to a resemblance of unstable pluralistic bargaining as seen in the UK.

more variables, or trying simultaneously to take account of these aspects makes it more difficult to reduce these different experiences to scores on two dimensions.

Some attempt to bridge this gap between industrial relations and welfare state research typologies can be found in the work of Ebbinghaus (1998). He argues that while the impact of organised interests on the expansion of the welfare state has been well documented, there has been a relative neglect of how social policy regimes have impacted upon employment relations and the role of the social partners in shaping social and labour policy. He sets out to bridge the gap and examine the linkages between the typologies generated from comparative *welfare state and labour relations* research. He combines these two typologies with a comparison of the empirical characteristics of *employment regimes* in a number of European countries. This leads him to produce four categories.

The first, a *Work Society Model*, is a combination of a social democratic welfare state and Nordic neo-corporatist labour relations. Such societies as Sweden, Denmark, Norway and Finland, share similar characteristics of high levels of employment and female labour market participation, producing a low gender gap.[4] There is a medium to high use of part-time employment, a large public sector and a pattern of early entry into and late exit from the labour market. The second type he calls the *Breadwinner Model*, which includes Austria, Germany, the Netherlands, and to a lesser extent Belgium and Switzerland. These countries represent a combination of Christian democratic welfare states and Continental social partnership. They have a medium level of male/female employment rate, there is some non-wage employment, there is an increasing use of part-time work, a low-medium public sector, and early labour market entries and exits. The third group, the *Free Market Model*, has a high level of general employment, a narrowing gender gap, high levels of part-time work, an increasingly privatised public sector, early labour market entry and a partial, private, early retirement arrangements. Britain and Ireland are the two countries that symbolise this model. The fourth type, the *Family Subsidarity Model*, is found in Italy, Spain, and to a lesser extent, Portugal and France. This combines a Catholic residual welfare state with Roman polarised labour relations. There is a medium level of overall employment, a high level on non-wage employment, a low-medium gender gap, a low use of part-time employment, a significant level of public sector activity, a high level of

[4] The gender gap he measures in terms of male/female employment ratios (p. 22).

youth unemployment and highly gendered working life trajectories. However, some of the countries in these categories sit together uneasily, for example, Portugal and Spain have very different patterns of female employment (Ruivo et al., 1998). The same is also true, at a regional level, for countries like Austria and the unified Germany (Duncan, 1995) as well as for Italy and Spain.

Ebbinghaus's aim is to identify the elective affinities (*Wahlverwandtschaften*) between systems of labour relations and the welfare state in these different countries. His argument is that employment regimes provide a 'missing link' or interaction (*Wechselwirkungen*) between these different regime typologies. Following a Weberian perspective, he seeks to examine the historical development of the more or less tight coupling of these institutions from pluralist industrial relations and welfare states. He argues that there are three general problems of institutional adaptation that are faced by all countries. First, common global challenges generate specific problems in each country that are a product of the 'national configuration' between the welfare state and the system of industrial relations, which echoes some of the concerns found in the societal approach. These institutions may find they are more or less able to adapt to the changes required. Second, there is no one best way; national responses require tailor-made specific solutions. Even if countries appear to be following similar paths, they have different starting positions. Third, "*while loosely coupled systems allow a considerable degree of systemic adaptation, these may be uncoordinated and contradictory, thus leading to incompatibilities and strains between them*" (p. 17). Changes occur at different levels in relatively unconnected spheres. Ebbinghaus's approach, while on one hand appearing to provide a synthesised version of earlier typologies, also seeks to inject an element of friction within the existing 'national configurations' permitting some leverage for change and reform of the institutions within. It also allows us to differentiate between the effects of these changes on different groups. He argues, for example that one can identify, on one hand, a decentralisation of collective bargaining, while, on the other hand, an increasing centralised intervention in social security systems. It is the strain created by both the nature of coupling of institutions and the interaction between them that can generate catalysts for change which impacts on the outcomes in terms of the quality of employment available in these societies.

However, despite claims that this approach can provide a more dynamic analysis, countries once allocated to boxes do tend to remain there, as an almost self-fulfilling prophecy. Measures generated along two axes in terms of strength and weakness may be too simplistic to capture the changing nature of relationships both in qualitative and

quantitative terms, for example in interpreting the gender gap. Ebbinghaus is aware of this himself in his critique of Esping-Andersen's aggregate quantitative measure of commodification and decommodification as the central concept used to culster countries into types.

V. Clustering Countries

The work of Esping-Andersen has been one of the most influential typologies developed in recent years. It has also been the one to receive the most criticism, to which he has sought to respond at various levels. In his original work, Esping-Andersen (1990) outlined three types of welfare state: conservative, liberal and social democratic. He has since adapted this typology to include southern European states (1999) and the potential distinctiveness or hybrid character of Japan and Asian welfare systems (1997). One of the claimed strengths of his approach has been to link welfare state provision closely to labour market outcomes, in particular for women. This means that liberal welfare states reliant on the market are more likely to create polarised employment opportunities for women in the private sector, whereas in Social Democratic regimes jobs for women are more likely to be found in the public sector. Conservative welfare states tend to encourage female withdrawal from employment and provide unpaid domestic services within the confines of the home. Southern European welfare states are characterised by the role of the family replacing provision against risks normally accounted for by the state in other societies

Critics and adaptations of his approach have been numerous (see for example: Duncan, 1995, for a short review of these; Fagan and O'Reilly, 1998). Here we will focus on two main criticisms: the difficulty of 'fit' and conceptualisation of gender relations in terms of outcomes. Duncan (1995) and Daly (1997) have argued that the categories tend towards a description of a few key countries, *i.e.* the US (liberal), Germany (conservative) and Sweden (social democratic). Other countries are then sorted into these categories that do not account for diversity within the clusters. This problem of 'fit' revolves around whether the clusters should be treated as ideal-types and whether countries have to stay tightly within one category, or whether they can lie across several categories (see also, Esping-Andersen, 1997, on Japan where he makes more acknowledgement of this point). France, in particular, is a country that has one of the greatest difficulties of 'fitting' into most of these typologies. Finally cluster analysis does not allow us to differentiate sufficiently between countries found in similar categories. Nevertheless, more recent attempts to break open these clusters can be found for example in the work of O'Connor *et al.* (1999) who look at develop-

ments in liberal welfare regimes of Canada, Australia, the United States and the United Kingdom; and Ellingsaeter (1998) who compares Scandinavian welfare states. This research indicates significant differentiation even within these categories, bringing into question the whole framework proposed by Esping-Andersen.

There have also been attempts to adapt his work, for example by Siaroff (1994) who uses indices of family welfare orientation, receipt of benefits and female work desirability to produce four categories: Protestant social democracy, Advanced Christian democracy, Protestant liberal welfare states, and Late female mobilisation. The first three correspond to the social democratic, conservative and liberal regimes, and the latter incorporates 'Latin Rim' countries, which also includes Ireland. Again the issue of fit is problematic: whereas in industrial relations research countries like Ireland have been more closely associated with British traditions, in this schema they find themselves on the Latin periphery. The Netherlands is another country that does not fit, straddled between a sometimes conservative and sometimes more social democratic model. Some of these problems are discussed in more detail in Anxo and O'Reilly (2000) and Fagan *et al.* (1998).

The work of Gornick *et al.* (1997) is a further attempt to break out of the Esping-Andersen regimes by empirically testing and comparing a subset of public family policies that affect maternal employment across 14 industrialised countries.[5] They look at 18 measures of public policy to construct composite indices of policy 'packages' including parental leave, childcare and the scheduling of public education. These are contrasted with levels of income assistance for families with children. They show that levels of child poverty tend to be lower where there are more opportunities for women to have continuous employment, for example in Sweden, Denmark and France. In contrast, countries, like the US where there are much higher levels of poverty among children, are in part due to *"meager cash transfers combined with few supports for continuous maternal employment"*(p. 65). In their study, they aggregate a range of policies affecting maternal employment while differentiating them from family policies more generally.

They distinguish between countries with the most developed package of policies combining job protection and wage replacement at the time of childbirth, extended leave and / or publicly subsidised childcare. Such provisions clearly have an important impact on the quality of employment available to women in these countries. These conditions were

[5] Although in more recent work they revert to the Esping-Andersen typology.

found in Belgium, Denmark, Finland, France and Sweden, where women are more likely to have a continuous pattern of participation. But here the authors do not distinguish between part-time and full-time employment, the latter of which has been more common in France and Finland. Middle ranging countries included Germany and the Netherlands which provide *"moderately generous maternity-leave policies"* protecting employment, but with such limited care support systems that it is very difficult for women to take up employment again, and if they do, it is more likely to be by working reduced hours. Amongst the final group of English-speaking countries government benefits were very limited. Gornick *et al.* argue that the observed M-pattern of female employment in some of these Anglo-Saxon countries can be explained by the lack of provision and children's age. For example, once children are attending school, it is easier for the mothers to return to paid employment.

By comparing the differences between provision for pre-school and school age children the rank ordering of countries changes. Countries with policies supporting early maternal employment usually continue to do so. But the position of the US and UK improves where *"Early school enrollments, long school days and years are consistent with the historical commitment to free public education in these countries"* (Gornick *et al.*, 1997, p. 65). The unintended consequence of this commitment effectively provides childcare, enabling mothers to enter or extend paid employment. This is particular clear in the French case where Republican goals to remove the privileges of the family, and use the education system to generate 'new citizens', led to the establishment of contemporary institutions facilitating women's full-time employment, for example through crèche provision and the systems of *école maternelle* (Tilly and Scott, 1987; O'Reilly, 1994; Daune-Richard, 1998). Such features also pose some problems for the Breadwinner model used by Lewis and Ostner where they focus primarily on the policy assumptions. They give less attention to the unintended consequences of related institutions designed for other purposes.

Gornick *et al.* criticise Esping-Andersen's model for the lack of a systematic comparison of maternal employment in different welfare regimes. As with Esping-Andersen's methodology they collect data on a number of policy measures, using it to construct a composite indicator to allocate countries to types. However, they clearly indicate the sensitivity of the choice of measures. In this case measures affecting preschool and school aged children produce different assessments of the facilities in Anglo-Saxon countries. A similar problem about the sensitivity of composite measures can be found in a number of benchmarking studies.

VI. Benchmarking: Interest and Limits

Finally benchmarking – not strictly comparable to the four analytical frameworks surveyed here – can help analysing gender differences in employment, notwithstanding its important limitations.

Benchmarking is an approach that was originally developed in the private industrial sector applied to product design and later work organisation. It sought to identify and establish standards of best practice and quality. This has, more recently, been adopted in socio-economic policy to assess the effectiveness and efficiency of government policy, in particular labour market and equal opportunities policies (Speckesser *et al.*, 1998; Tronti, 1998; Plantenga and Hansen, 1999; Storrie and Bjurek, 2000). The aim of such research is to identify the potential for policy improvement and intervention, which is quite different, for example, from the societal effect approach discussed earlier. However, defining performance indicators and the most appropriate methods of intervention to transfer 'best practice' is a controversial issue that also needs to take account of national specificities (Rubery, 1999, p. 9; Tronti, 1998, p. 41).

Given space limitations, I will only briefly refer to the results from the work of Plantenga and Hansen (1999). They are interested in examining and monitoring equal opportunities in fifteen European Union countries related to the goals of employment policy. They construct measures related first, to the distribution of paid and unpaid work,[6] and second, to the position of women in the labour market.[7] These measures seek to establish both quantitative and qualitative aspects of gender relations in terms of paid and unpaid work. These somewhat mechanically generated comparative scores are then situated along side a third set of factors which seek to give more account to broader societal factors, such as economic growth and employment, attitudes towards

[6] They use six indicators: the employment rate of women compared to men's (head count); the employment rate of mothers with young children (aged seven or less) compared to fathers (full-time equivalent); the relative concentration of women in higher positions compared to men; the male-female wage gap; the proportion of women earning less than 50 per cent of the national median income (on a yearly basis) compared to the corresponding proportion of men; and the male-female gap in unpaid time spent on caring for children and other persons.

[7] This is measured using the female employment rate (head count); the employment rate of mothers with children aged seven or less (FTE); the employment rate of women aged 50-64 (FTE); the proportion of women in higher positions; the female unemployment rate and the female youth unemployment rate.

women's employment, the impact of the tax system, working-time regimes, childcare facilities and leave arrangements.

Plantenga and Hansen acknowledge that these measures can generate some significant problems for comparison. For example "*if equality between women and men is defined as the absence of gender gaps, then insight into absolute levels is lost*" (p. 354). For example in 1997 the difference between Irish men and women in terms of unemployment may be low, but the overall rate of unemployment was high: 15.1% among men and 16% among women; by 2004 this figure has fallen substantially to rates of less than 4% for both men and women. In Austria unemployment rates for women were much higher than for men, but this was from a much lower overall level of 3.5% for men and 5.3% for women. It is also difficult to assess changes overtime, as illustrated by the Irish case. This is because change in some measures can distort the interpretation of others. For example, "*the gender gap in unemployment can be reduced either by a rise in the employment rate of women or by a rise in the unemployment rate of men. In short, some variables do not lend themselves to analyses based on reducing gender gaps and [...] must be left out of the equation*" (p. 355). Nevertheless, Plantenga and Hansen argue that these indicators can provide an overall picture of labour market structures and change.

These first two sets of criteria are then presented using radar charts that simultaneously plot several indicators. These values can then be used to delineate the total surface area of the radar diagram and aggregated to calculate a SMOP index (Surface Measure of Overall Performance) (see Speckesser *et al.*, 1998, p. 76ff for more details on this method). Combining measures on gender equity and labour market position, they generate a composite indicator and interpret these in relation to broader societal factors, to generate four clusters in terms of those above and below the U15 average. '*Under performers*' include Italy, Greece, Spain and the Netherlands, all of which have a lack of a consistent care policy. *Medium performers* include Ireland, Germany, Belgium and France. Ireland's success is largely due to the spectacular economic growth, despite miserable infrastructural support. Germany, on the other hand, presents a somewhat juxtaposed Janus-like position in relation to a more conservative west, faced with a more progressive, but gradually whittled away Eastern model supporting maternal employment. *Middle to high performers* includes the unlikely partners of the UK, Finland, Luxembourg, Austria and Portugal. The relatively low levels of female unemployment in the UK and Austria boosts their score, which would be equivalent to a high employment rate, or a non-existent wage gap between men and women; and Portugal has a high score because of its high rate of female full-time employment. Finally, it

comes as no surprise that among the *high performers* are Denmark and Sweden.

This analysis clearly marks and important advance in attempting to analyse gendered differences in the quality of work across societies. The authors conclude that such an exercise depends on having access to comparable data and being sensitive to the fact that some indicators are very sensitive and volatile to changing economic circumstances, as well as having a close interrelationship. This makes it more difficult to identify clear-cut cases of causality and the potential for intervention without taking into account national specificities. Plantenga and Hansen are also aware that their assessments reflects the choice of indicators and assumes an equal weighting between them, but they also argue that such indicators are 'solid enough' to allow us to monitor equal opportunities policies and the quality of life and work for women in different societies.

VII. Conclusions

In sum the range of research approaches presented here indicates how the differences between the typologies discussed are sensitive to the forms of measurement, the choice of policies included in the analysis and their impact on the quality of life and work for men and women. I have critically evaluated five approaches used for comparative research of employment: the societal effect, ideal types, building on two axes of variation, as well as clustering and benchmarking approaches.

Established typologies have the advantages of allowing us to talk about distinct trajectories of development in the regulation of work and social policy (O'Reilly and Spee, 1998). However, the parsimony of explanation often reduces processes and outcomes to two determinate dimensions; the result can be one of describing how countries are locked into particular trajectories. This perspective does not always help explain why or how some countries seem to break out of a vicious circle and achieve success, for example, the Netherlands, Ireland and the UK. And the inverse is also true, in that some countries with a supposedly virtuous circle of institutions have fallen into serious economic and employment difficulties with a general decline in the quality of work, for example Germany and Japan.

Further problems relate to typologies generated to deal with the organisation of work in an industrial past. Changing working conditions and the growth of service sector employment may lead, for example, through the growth of atypical employment, to major differences in the structure of the labour force and the employment relationship. For example, in some sectors the proportion of 'atypical' employment may

actually be the norm, especially for women. These problems are clearly related to the controversies raised about the level of analysis, the extent of generalisation between sectors and national models and the growing diversity of the workforce. The simultaneous effects of labour market restructuring and welfare state reform have, in the eyes of some researchers, indicated the need to make stronger links between these two spheres. However, it is not apparent from existing research that this is an easy task to solve. In particular it requires a redefinition of first, the pertinent variables, second, the groups concerned, and third, the level of analysis.

One thing we should learn from the different approaches discussed here is that the complexity of contemporary society does not allow for a definitive, all encompassing model. Added to this, there are no pre-set 'solutions' that can be readily adopted to solve the 'problems' of a particular society, at a given historical point. Instead, the development of new solutions will very much depend on the way social and industrial policies have been developed in the past, the type of compromises they have instigated, and the type of conflicts that are likely to result from them in the future. Looking for lack of fit and contradictions may also allow us to identify where future change will occur, as well as avoiding the charges of functionalism and the restrictions of path dependency. Typologies need to be treated with a healthy dose of scepticism, and the reader needs to look for what has been left out, or ignored, in order to achieve the aesthetic perfection of fit, if we are to attempt to address the slippery question of assessing the differentiated impact of the quality of employment and welfare for men and women.

References

Anxo, D. and O'Reilly, J., 2000, "Working-time Regimes and Transitions in Comparative Perspective", in O'Reilly, J., Cebrián, I., and Lallement, M. (eds.), *Working Time Changes: Social Integration through Working Time Transitions in Europe*, Cheltenham, Edward Elgar, pp. 61-91.

Bouteiller, J., Daubigney, J.P., and Silvestre, J. J., 1972, *Comparaison de la hiérarchie des salariés entre l'Allemagne et la France*, Recherche realisée pour le compte du Centre d'étude des revenus et des coûts.

Crompton, R., 1999, *Restructuring Gender Relations and Employment: The Decline of the Male Breadwinner Model*, Oxford, Oxford University Press.

Crouch, C., 1993, *Industrial Relations and European State Traditions*, Oxford, Clarendon Press.

Daly, M., 1997, *The Case of Welfare State Change and Transition: Some Feminist Approaches Reviewed*, Paper presented at the 33^{rd} World Congress of Sociology, July 7-11, Universität Köln.

Daune-Richard, A. M., 1998, "How Does the 'Societal Effect' Shape the Use of Part-time Work in France, the UK and Sweden?", in J. O'Reilly and C. Fagan (eds.), *Part-time Prospects*, London, Routledge, pp. 214-231.

Dingledey, I., 1999, *Begünstigungen und Belastungen familialer Erwerbs- und Arbeitszeitmuster in Steuer- und Sozialversicherungssystem: Ein Vergleich zehn europäischer Länder*, IAT, Glesenkirchen.

Duncan, S., 1995, "Theorizing European Gender Systems", *Journal of European Social Policy*, 5 (4): pp. 263-284.

Ebbinghaus, B., 1998, *European Labor Relations and Welfare-State Regimes: A Comparative Analysis of the 'Elective Affinities'*, Paper prepared of the International Conference of Europeanists, Baltimore, Feb. 26-March 1st. Panel B-2 "Labor Markets and Social Policy: A 'Missing Link' in European Welfare State Research".

Ellingsaeter, A. L., 1998, "Dual Breadwinner Societies: Provider Models in the Scandinavian Welfare States", *Acta Sociologica* 41(1): pp. 59-73.

Esping-Andersen, G., 1990, *The Three Worlds of Welfare Capitalism*, Cambridge, Polity Press.

Esping-Andersen, G., 1997, "Hybrid or Unique? The Japanese Welfare State between Europe and America", *Journal of European Social Policy* 7 (3): pp. 179-190.

Esping-Andersen, G., 1999, *Social Foundations of Postindustrial Economies*, Oxford, Oxford University Press.

Fagan, C., and O'Reilly, J., 1998, "Conceptualising Part-Time Work: the Value of an Integrated Comparative Perspective", in J. O'Reilly and C. Fagan (eds.), *Part-time Prospects: International Comparison of Part-Time Work in Europe, North America and the Pacific Rim*, London, Routledge, pp. 1-31.

Fagan, C., O'Reilly, J., and Rubery, J., 1998, "Le temps partiel aux Pays-Bas, en Allemagne et au Royaume-Uni : un nouveau contrat social entre les sexes ?", in Maruani, M. (ed.), *Les habits neufs de l'inégalité*, Paris, Éditions La Découverte, pp. 263-275.

Fagan, C., Halpin, B. and O'Reilly, J., 2004, *New Jobs for Whom? Service Sector Employment in Britain and Germany*, mimeo.

Gornick, J., Meyers, M. and Ross, K., 1997, "Supporting the Employment of Mothers: Policy Variation across Fourteen Welfare States", *Journal of European Social Policy* 7 (1), pp. 45-70.

Gottfried, H. and O'Reilly, J., 2000, "The Weakness of a Strong Breadwinner Model: Part-time Work and Female Labour Force Participation in Germany and Japan", College of Urban, Labor and Metropolitan Affairs, *Wayne State University Occasional Paper Series* No.3, Detroit, MI 48202 USA.

Hancké, B. and Soskice, D. (1996) "Coordination and Restructuring of Large French Firms: The Evolution of French Industry in the 1980s", *WZB Discussion Paper* FS I 96-303. (Berlin WZB). http://www.wz-berlin.de/wb/pdf/96_303.en.pdf.

Kieffer, A. and Marry, C., 1996, "L'activité des femmes en France et en Allemagne: effet sociétal ou effet de sexe?", Paper presented at the Seminar Lasmas 'Formation et insertion en Europe', 16th December.

Lewis, J., 1992, "Gender and the Development of Welfare Regimes", *Journal of European Social Policy*, 2 (3): pp. 159-73.

Lewis, J. and Ostner, I., 1992, *Gender and the Evolution of European Social Policy Regimes*, Centre for Social Policy Research Working Papers, University of Bremen.

Lewis, J., Kiernan, K. and Land H., 1997 (eds.), *Lone Motherhood in Twentieth-Century Britain from Footnote to Front Page*, London, Jessica Kingsley.

Marry, C., 1993, "Peut-on parler autrement du 'modèle allemand' et du 'modèle français' de formation?", *Formation et Emploi 44* (Oct.-Dec.), pp. 23-28.

Maurice, M. and Sorge, A. (eds.), 2000, *Embedding Organizations: Societal Analysis of Actors, Organizations and Socio-Economic Context*, Amsterdam/ Philadelphia, John Benjamins Publishing Company.

Maurice, M., Sellier, F. and Silvestre, J. J., 1982, *Politique d'éducation et organisation industrielle en France et en Allemagne*, Paris, Presses Universitaires de France, Translated in 1986, as *The Social Foundations of Industrial power: A Comparison of France and Germany*, Massachusetts, The MIT Press.

O'Connor, J., Orloff, A. S. and Shaver, S., 1999, *States, Markets, Families: Gender, Liberalism and Social Policy in Australia, Canada, Great Britain and the United States*, Cambridge, Cambridge University Press.

O'Reilly, J., 1994, *Banking on Flexibility: Comparing Flexible Employment Practices in Retail Banking in Britain and France*, Aldershot, Avebury.

O'Reilly, J., 2000, "Is it Time to Gender the Societal Effect?", in Maurice, M. and Sorge, A. (eds.), *Embedding Organizations: Societal Analysis of Actors, Organizations and Socio-Economic Context*, Amsterdam/Philadelphia, John Benjamins Publishing Company, pp. 343-356.

O'Reilly, J. and Spee, C., 1998, "The Future Regulation of Work and Welfare: Time for a Revised Social and Gender Contract?", *European Journal of Industrial Relations*, 4(3): 259-81.

Pfau-Effinger, B., 1998, "Culture or Structure as Explanations for Differences in Part-time Work in Germany, Finland and the Netherlands?", in O'Reilly, J. and Fagan, C. (eds.), *Part-time Prospects*, London, Routledge, pp. 177-198.

Plantenga, J. and Hansen, J., 1999, "Assessing Equal Opportunities in the European Union", *International Labour Review* 138(4): pp. 351-379.

Rubery, J. (ed.), 1988, *Women and Recession*, London, Routledge and Kegan Paul.

Rubery, J., 1994, "The British Production Regime: A Societal-specific System?", *Economy and Society* 23(3): 335-354.

Rubery, J., 1999, *Gender Mainstreaming in European Employment Policy*, Report by the European Commission's Group of Experts on Gender and Employment, Brussels, European Commission.

Rubery, J. and Fagan, C., 1995, "Comparative Industrial Relations Research: Towards Reversing the Gender Bias", *British Journal of Industrial Relations* 33(2): 209-236

Ruivo M., González, M. and Varejão, J., 1998, "Why Is Part-time Work so Low in Spain and Portugal?", in J. O'Reilly and C. Fagan (eds.), *Part-time Prospects: International Comparison of Part-time Work in Europe, North America and the Pacific Rim*, London, Routledge, pp. 199-213.

Sainsbury, D., 1996, *Gender, Equality and Welfare States*, Cambridge, Cambridge University Press.

Siaroff, A., 1994, "Work, Welfare and Gender Equality: A New Typology", in Sainsbury, D. (ed.), *Gendering Welfare States*, London, Sage, pp. 82-100.

Sorge, A., 2000, "The Diabolical Dialectics of Societal Effects", in Maurice, M. and Sorge, A. (eds.), *Embedding Organizations: Societal Analysis of Actors, Organizations and Socio-Economic Context* Amsterdam/Philadelphia, John Benjamins Publishing Company, pp. 37-56.

Soskice, D. and Hall, P., 2001, *Varieties of Capitalism*, Oxford, OUP, pp. 167-83.

Speckesser, S., Schütz, H. and Schmid, G., 1998, "Benchmarking Labour Markets and Labour Policies Performance with Reference to the European Employment Strategy", in Tronti, L. (ed.), *Benchmarking Employment Performance and Labour Market Policies: Final Report 1997*, Berlin, Institute for Applied Socio-Economics, pp. 76-97.

Storrie, D. and Bjurek, H., 2000, "Benchmarking European Labour Market Performance with Efficiency Frontier Techniques", *WZB Discussion Paper* FS I 00-211, Berlin, WZB, http://skylla.wz-berlin.de/pdf/2000/i00-211.pdf.

Tilly, L. and Scott, J., 1987, *Les Femmes, le Travail et la Famille*, Marseille, Éditions Rivages.

Tronti, L. (ed.), 1998, "Benchmarking Employment Performance and Labour Market Policies: Final Report 1997", Berlin, Institute for Applied Socio-Economics.

PARTIE II
LANGUES ET TRADUCTION DANS LA COMPARAISON INTERNATIONALE

PART II
THE ROLE OF LANGUAGE IN CROSS-NATIONAL COMPARISON

Comparer, traduire, bricoler

Michel LALLEMENT

Cnam, Lise-CNRS

Summary

In this contribution, cross national comparison practices in social sciences and translation are compared. Both domains face similar problems, that is to put together heterogeneous worlds. Learning from translation practices, the author suggests that we can at best rely upon fragmented theories and that comparative experience can be viewed as doing *bricolage*, borrowing Levi-Strauss's concept. Bricoler certainly follows specific rules. In the final part of the paper, a framework of what could be called the relevant domain of comparative *bricolage* is suggested.

I. Comparer

Afin d'alimenter le débat sur le statut épistémologique de la comparaison internationale, je me propose de traiter une question qui, de prime abord, semble aussi absurde que radicale : la comparaison internationale est-elle possible ? La question peut paraître absurde à en juger par le nombre de travaux qui, en sciences sociales, inscrivent leur démarche dans une telle perspective. En d'autres termes, en vertu du « théorème du pudding » (la preuve qu'il existe est qu'on le mange), ne devons-nous pas nous contenter de prendre acte de l'existence foisonnante de recherches comparatives en sociologie mais aussi en sciences politiques, en économie, en sciences de l'éducation, etc. pour répondre par l'affirmative à l'interrogation précédente ? L'évidence ne suffit malheureusement pas pour trancher de façon définitive dans le vif de ces vieux problèmes dont la mise en équivalence du Même et de l'Autre constitue une figure parmi tant d'autres. La question de départ peut sembler, de ce simple fait, dangereusement radicale puisqu'elle invite implicitement à réfuter théoriquement toute possibilité de comparer des ensembles « sociétaux » par définition hétérogènes voire, par effet de généralisation (si les sociétés sont différentes, les groupes sociaux, les institutions,

les organisations, les individus le sont tout autant...), à invalider toute démarche empirique en sciences sociales.

Nous ne manquons pas de matière pour prouver que, en toute rigueur, ce que nous avons coutume de lier spontanément lorsque nous opérons des rapprochements entre cadres nationaux différents renvoie, en fait, à des constructions irrémédiablement hétérogènes. En guise d'illustration de ce que, à la suite des philosophes et des linguistes, nous pourrions nommer l'*objection préjudicielle* à toute démarche comparative, je vais m'intéresser au taux de chômage. Si l'on s'en tient simplement aux cas français et allemand, l'on constate déjà que la confrontation des indicateurs habituellement mobilisés pour comparer les marchés du travail des deux pays pose problème à un quadruple niveau au moins. *Sémantique* tout d'abord : *Arbeitslos* ne peut, en toute rigueur, être rendu par chômage mais plutôt par « privé de travail ». Cette traduction nous éloigne de la racine française. Chômage vient en effet du grec *kauma*, « brûlure » (de la fièvre, du soleil, etc.) qui pousse les machines et les hommes sur la voie de l'improductivité forcée. *Historique* ensuite : ainsi que l'ont mis en évidence différents travaux de sociologie historique, la construction des catégories « chômage » et *Arbeitslos* est incompréhensible hors des configurations historiques singulières qui les ont vu naître[1]. *Méthodologique* en troisième lieu : en Allemagne, la construction de la catégorie de chômage, telle qu'elle transparaît en tous les cas à travers le *Mikrozensus*, laisse clairement apparaître que, à la différence de la France, le critère du manque de travail a pesé plus et plus longtemps (au moins jusqu'aux réformes structurelles de 2003) dans la définition du chômage[2]. À cela s'ajoutent toutes les différences relatives à l'échantillonnage, à la périodicité des enquêtes, au taux de non-réponses, etc. *Sociétales* enfin pour des raisons historiques complexes, l'apprentissage et le travail des femmes ne revêtent ni le même statut, ni la même importance dans les deux pays. Or ces oppositions sociétales pèsent mécaniquement sur les taux de chômage, et cela au bénéfice de l'Allemagne : *ceteris paribus*, le nombre des apprentis allemands fait croître le dénominateur, et la propension plus importante des femmes allemandes à se retirer du marché du travail lorsqu'elles deviennent mères a un effet inverse sur le numérateur. Bref, en toute

[1] Voir, à ce sujet, les travaux d'O. Giraud (2004) et de B. Zimmerman (1999).
[2] Pour les Allemands, « une personne vivant principalement du chômage est automatiquement classée chômeur dès lors qu'elle n'a pas travaillé, et quand bien même elle ne se déclarerait pas à la recherche d'un emploi, ni disponible. On ne considère pas sa position sur le marché du travail mais sa place dans le système de distribution des revenus » (Besson et Comte, 1992, p. 152).

rigueur, impossible de comparer le chômage, ou plus exactement le taux de chômage, en France et en Allemagne.

Bien qu'elle embrasse un matériau de nature quelque peu différente, la réflexion épistémologique que livre B. Badie (1992) à propos des conditions de possibilité d'une sociologie historique – cette grande consommatrice de comparaisons internationales – débouche sur une conclusion similaire. Pour B. Badie, la sociologie historique est intrinsèquement aporétique pour deux raisons majeures. Étant entendu d'abord que chaque culture est singulière, on ne peut s'autoriser à les comparer. Certes, l'on peut contourner l'obstacle en ayant recours à des variables explicatives communes. Il n'en reste pas moins une question de fond : « les variables explicatives sont-elles indépendantes des cultures propres aux objets qu'on se propose d'analyser ? La plupart des travaux de sociologie historique ont répondu trop vite par l'affirmative, alors que de telles variables appartiennent également à une histoire, à une culture, une aventure. Soumettre toutes les histoires à un même jeu de variables explicatives revient à traduire les autres histoires selon le code d'une histoire élue » (Badie, 1992, p. 367). La seconde faiblesse qui invalide la démarche comparative tient à l'impossibilité de plier cette dernière aux exigences de la raison scientifique : « il est clair que la méthode des variations concomitantes ne saurait guère s'appliquer : les variables construites sont beaucoup trop lourdes et composites, les objets analysés beaucoup trop extensifs pour que la démarche ait un sens » (*ibid.*, p. 371).

Qu'on l'aborde à partir d'un modeste indicateur ou du bilan raisonné d'une discipline qui y recourt massivement, la comparaison internationale tombe rapidement, on le voit, sous les coups d'arguments assassins. Pour éviter le piège de la pure aporie théorique vers lequel nous mènent droit les considérations précédentes, il faut rappeler, au risque de la répétition, ce constat trivial : depuis sa naissance, la sociologie se nourrit au sein de la comparaison internationale (Lallement, 2003). En théorie donc, la comparaison est impossible (objection préjudicielle), et pourtant les sociologues ne cessent de la pratiquer. En se plaçant délibérément sous le sceau de ce constat paradoxal, cette contribution souhaite fournir quelques arguments qui puissent aider à préciser le statut épistémologique de la comparaison internationale en tant que *pratique*. J'avance, à cette fin, deux hypothèses de travail. La première est que nous avons tout intérêt à comparer notre activité de comparatiste à celle d'autres praticiens qui se heurtent à des difficultés similaires aux nôtres. De ce point de vue, la *traduction*, entendue ici comme processus de compréhension puis de restitution d'un texte original, présente suffisamment de points communs avec celle de la comparaison pour justifier une mise en perspective fructueuse. La deuxième hypothèse est que l'on

doit penser la comparaison internationale en faisant fi de la vieille dichotomie théorie / pratique. Autrement dit, et quitte à heurter la susceptibilité des puristes de l'épistémologie sociologique, je pense que la comparaison doit avant tout être assimilée à une activité de *bricolage* (au sens où l'entend C. Lévi-Strauss) puisque, par définition, il est impossible de mettre en pratique une méthode optimale et purement rationnelle qui satisfasse à cette exigence contradictoire qui consiste à « comparer l'incomparable » (selon l'expression de M. Maurice).

II. Traduire

L'existence d'une altérité des pratiques, des normes et des valeurs est un constat qui crève les yeux de tous ceux qui, savants ou profanes, ont expérimenté le dépaysement de l'expatriation voire, tout simplement, celui de la communication interculturelle. Les sociologues ne sont pas les seuls à s'affronter à cet obstacle du différent. Aussi, et au nom même des vertus heuristiques que nous pouvons prêter à la posture comparative, est-il intéressant d'observer la manière dont d'autres disciplines se confrontent au problème. La traductologie offre de ce point de vue des éléments de réflexion particulièrement stimulants.

A. Traddutore traditore ?

À l'instar de l'incomparabilité, « l'intraduisibilité » d'un texte original est une aporie majeure à laquelle se heurte irrémédiablement tout traducteur, aussi compétent et professionnel soit-il[3]. G. Mounin, l'auteur des *Belles infidèles* (1955) et des *Problèmes théoriques de la traduction* (1963) est certainement de ceux qui ont saisi le problème avec la plus grande acuité[4]. Pour G. Mounin, « toutes les objections contre la traduction se résument en une seule – elle n'est pas l'original » (1955, p. 7). L'argumentaire de G. Mounin est en fait plus subtil qu'il n'y paraît à la lecture de cet énoncé tautologique. Marchant sur les brisées de du Bellay, G. Mounin déploie trois arguments de base, qui ne sont pas au demeurant sans résonance avec certaines de nos préoccupations de

[3] La pertinence de cette question est reconnue par l'immense majorité de ceux qui ont réfléchi à ce que traduire veut dire. Les réponses apportées sont en revanche fort variées : quoi de commun en effet, pour ne citer qu'eux, entre la critique à l'encontre des « tendances déformantes » d'A. Berman, le souci accordé par U. Eco aux conditions de réception du texte ou encore le radicalisme de W. Benjamin (refus de considérer le récepteur dans l'acte de traduction). Pour un tableau raisonné des différentes options théoriques sur le statut et la pratique de la traduction, cf. I. Oseki-Dépré (1999).

[4] Je suis, à ce propos, la présentation détaillée que fournit J.R. Ladmiral (1994).

comparatistes. Le premier s'appuie sur une dénonciation des chausse-trappes dans lesquelles ne manquent pas de tomber les traductions défectueuses, approximatives, quand ces dernières ne produisent pas tout bonnement des contresens extrêmement fâcheux. Outre que la communauté des traducteurs est riche d'anecdotes à ce sujet, l'on touche ici un problème récurrent en sciences sociales. Savoir comment rendre tel terme utilisé par un auteur ou par les indigènes de l'espace étudié est une préoccupation constante et riche de débats contradictoires. J'y reviendrai.

Le deuxième argument de G. Mounin, qu'il convient de comprendre dans le cadre de la vieille querelle philosophique entre les Anciens et les Modernes (notamment lorsque, à la Renaissance, l'on assiste à une multiplication de traductions de textes rédigés en grec ancien), assimile la traduction à une pratique qui fait entrave à toute innovation. Se contenter de traduire les Anciens, n'est-ce pas en effet se condamner à brider toute imagination créatrice ? Le troisième argument est certainement le plus décisif, et il porte également avec lui des préoccupations communes à celles des sciences sociales. Selon G. Mounin, toute langue contient en elle une part d'intraduisible que nul ne saurait éliminer. Or, dans le cas de la poésie notamment, cette quotité impossible à transférer n'est vraiment pas marginale puisque « le code poétique ne consiste pas seulement à nous informer, mais aussi et surtout à nous communiquer une certaine impression, à provoquer en nous des "émotions analogues" [...], et cela non seulement par le pouvoir symbolique des mots qui impliquent des sens au-delà de leur aire naturelle [...], mais aussi par leur valeur harmonique » (Kayra, 1998, pp. 1-2). L'idée en vertu de laquelle la langue emporte avec elle tout un bagage de significations intraduisibles, voire même une vision du monde qui s'imposent à ceux qui la parlent, n'est pas étrangère à certains points de vue culturalistes qui ont fait florès en anthropologie et en sociologie. Elle est également au cœur des réflexions de philosophes qui, à l'instar de W. v. O Quine (1960), posent le postulat de l'indétermination de la traduction.

Une première manière de contourner l'obstacle consiste à toucher du doigt les désaccords entre linguistes et, parmi les nombreuses lignes de fractures qui caractérisent le champ, à repérer celle qui oppose le point de vue relativiste (que ramasse assez bien l'hypothèse Sapir-Whorf) à celle des « universalistes » qui font le pari que, par delà les différences de surface, il existe des opérations mentales identiques qui autorisent une « comparabilité minimale » entre univers langagiers (que l'on pense aux thèses de l'école générative fondée par N. Chomsky par exemple ou, plus généralement, aux travaux de la linguistique cognitive contemporaine). Même s'il est superficiel, pour ne pas dire trompeur, de chercher à associer ce type d'opposition à celui que nous avons l'habitude de

mobiliser (le point de vue *cross-cultural* versus l'approche *cross-national* par exemple), la partition n'est pas sans intérêt à considérer puisqu'elle invite à se dégager de la gangue relativiste dans laquelle s'enferment d'emblée tous ceux qui insistent avant tout sur les différences. Pour des raisons aujourd'hui largement partagées par de nombreux chercheurs, le basculement en direction d'une perspective universaliste est en fait insatisfaisant car tout aussi aporétique que son opposée. La version la plus faible de l'universalisme peut être associée, du point de vue de la traduction, à la pratique du transcodage. Or – et cela ne fait même pas débat – cette technique est inadéquate : aucun traducteur n'ignore les différences de structures syntaxiques entre les langues et ne se risquerait de ce fait au transfert d'un texte en traduisant mot à mot. On voit bien le parallèle avec la question qui nous occupe : tout comme il est erroné de croire que le mot français « mouton » doive toujours être rendu par *sheep* en anglais[5], il est tout aussi illusoire de penser que l'apprentissage à la française puisse être comparé terme à terme au système de formation dual en vigueur en Allemagne (Maurice, Sellier, Silvestre, 1982).

Une seconde manière de contourner l'obstacle est de remarquer que, confrontés à la même objection que celle qui en théorie interdit tout travail comparatif, les traducteurs n'ont pourtant jamais cessé, eux aussi, de traduire. L'intérêt de la traductologie, telle qu'elle est promue par exemple par J. R. Ladmiral (1994), est de prendre acte de ce constat élémentaire et de ne pas se satisfaire de la partition théorie/pratique. La traductologie ouvre un espace d'interrogations qui, en se jouant (sans les ignorer) des arguments purement théoriques, transforme le statut de la traduction de pure aporie en simple antinomie[6]. Il en découle une

[5] En effet, « le signe *mouton* en français a une valeur qui ne correspond en anglais ni a "*sheep*" ni à "*mutton*" mais plutôt à la somme des deux, puisqu'un Français peut avoir du *mouton* dans son assiette et voir des *moutons* dans un pré, alors qu'un anglais verra des "*sheep*" dans un pré et du "*mutton*" dans son assiette » (Lederer, 1994, p. 88).

[6] « Ce problème de l'intraduisibilité – faut-il vraiment parler d'« intraductibilité » (G. Mounin, 1955, p. 7 et *passim*) ? – est même une antinomie fondamentale de la traduction qui se répercute, au niveau de la pratique traduisante, dans les termes opposés d'une alternative, elle-même "antinomique" : faut-il traduire près du texte ou loin du texte ? Traduction littérale *ou* traduction littéraire (dite "libre") ; la fidélité *ou* l'élégance ; la lettre *ou* l'esprit… Là encore, ce sont les deux pôles d'une même alternative, indéfiniment rebaptisés, qui scandent l'histoire de la traduction […]. Ces différentes oppositions sont autant de modifications de la même antinomie fondamentale ; elles sont elles-mêmes proprement anti*nomiques* dans la mesure où, en toute rigueur, il ne peut être question de choisir entre les deux termes : il *faut* satisfaire là simultanément à deux exigences apparemment contradictoires, et qui sont en

conséquence majeure pour le propos qui est le mien : celui du rejet de toute systématicité, tant théorique que technique. Il faut, en d'autres termes, se résoudre à une théorie « en miettes » (selon l'expression de J. R. Ladmiral) qui sache s'épanouir sur fond de théorèmes multiples dont l'ambition est avant tout d'aider et de donner sens à la pratique de la traduction. Cette position, je la fais mienne dans le champ de la comparaison internationale.

B. Traduire les mots de la sociologie

Que peut-on retenir des théorèmes que nous propose la traductologie ? Tout d'abord que l'opposition saussurienne entre la langue (stock des virtualités linguistiques dont dispose une communauté) et la parole (réalité de l'activité qui met en œuvre la langue) est une béquille extrêmement utile pour la bonne marche de la traduction. « On posera en principe qu'il convient de traduire [...] ce qui ressortit à la parole dans le texte-source, car c'est ce que "dit" l'auteur qu'on traduit. La traduction de ce qui appartient à la langue (formes du signifiant phonologique et graphique, contraintes grammaticales, habitudes "idiomatiques"...) est au contraire placée sous le signe de la différence : aux éléments de langue-source, on substitue seulement des équivalents en langue-cible » (Ladmiral, 1994, p. 17). Mais une telle pétition de principe n'est pas suffisante puisque, en vertu même de l'objection précédemment adressée à l'option fonctionnaliste, « non seulement il peut être difficile d'abstraire la parole de l'auteur de la langue-source au sein de laquelle elle a trouvé sa formulation, mais surtout la solidarité de chaque langue avec tout un *contexte culturel* fait apparaître la nécessité d'intégrer à la théorie de la traduction la perspective extra-linguistique (ou "paralinguistique") d'une anthropologie. En effet : comment traduire *ordinateur* ou *cassoulet* en peul ? Ou le vocabulaire japonais de la cérémonie du thé, voire seulement les expressions techniques du *base-ball*, en français ? » (*ibid.*, pp. 17-18).

La question qui vient d'être soulevée n'est pas étrangère, on s'en doute, aux sciences sociales. Elle fait d'emblée sens lorsque l'on interroge les modes de traduction des « mots de la sociologie ». La comparaison internationale ne revêt en effet aucun intérêt si l'on ne dispose pas d'un socle sémantique commun sans lequel toute collaboration tourne vite au dialogue de sourds[7] et à défaut duquel la comparaison se réduit

fait les deux faces d'une seule et même, double exigence. Il faut à la fois la fidélité *et* l'élégance, l'esprit *et* la lettre... (Ladmiral, 1994, pp. 89-90).

[7] Que l'on songe par exemple aux grandes enquêtes comparatives telle que l'International Adult Litteracy Survey effectué en 1994 sous la houlette de Statistique Canada

(au mieux) à une collection de monographies nationales que rien, ou si peu, ne relie entre elles. Or, en certains domaines, les difficultés sont multiples et bien réelles. Je pense en particulier au lexique wébérien dont l'histoire des transferts est riche d'enseignements (Grossein, 1999). Je voudrais en évoquer ici quelques aspects concrets. Soit d'abord le cas de *Beruf*, terme qui résonne immédiatement aux oreilles de tout lecteur de *L'Éthique protestante et l'esprit du capitalisme*. *Beruf* est un terme *a priori* assez évident à traduire pour le profane. Il renvoie pourtant à des définitions en compréhension, comme en extension, pour le moins variées. En allemand, et tout spécifiquement dans le texte de M. Weber, *Beruf* véhicule indissociablement le double sens de profession et de vocation[8]. Dans l'éthique protestante, chez Luther au premier chef, chacun doit vivre conformément à l'appel du Seigneur. M. Weber en avait d'ailleurs pleinement conscience. Il savait que *Beruf* « n'est traduisible que dans les langues qui, comme dans le *calling* anglais réunissent en un seul mot "vocation" et "profession". C'est là plus qu'une homonymie, car l'Appel de Dieu incite le calviniste à exercer sa besogne, où qu'il se trouve » (Isambert, 1993, pp. 394-395). De même, et à l'avenant, pourrait-on effectuer des remarques d'ordre similaire pour *Regel*, *Betrieb* ou encore *Sinn*, dont les significations – ou plus exactement les connotations – varient plus que sensiblement d'un espace national à l'autre.

Le risque de mauvaise traduction est démultiplié lorsque les mots sont rendus en français par décalque des options retenues pour la langue anglaise. Il en va ainsi par exemple de la *stahlhartes Gehaüse* que T. Parsons a traduit par *Iron cage*, terme repris littéralement en français (« cage d'acier »).

> Or cette traduction fausse le sens de la formulation wébérienne (*stahlhartes Gehaüse*), en le forçant, en le durcissant. Ce dont il est question n'est pas « d'acier », mais « dur comme l'acier », et *Gehäuse* désigne toute sorte de contenant englobant, enveloppant, enserrant quelque chose : dans le monde végétal et animal, une coque, une coquille, une carapace ; dans le monde mécanique, un boîtier, un habitacle. Parsons a reconnu que son choix de traduction était forcé, mais qu'il lui venait de réminiscences du temps où, fils de pasteur, il lisait le *Pilgrim's Progress* (Grossein, 2003, p. LX).

et de l'OCDE. Les biais dans les traductions des questions posées sont tels que, logiquement, il est impossible de tirer la moindre conclusion des résultats obtenus (Blum et Guérin-Pace, 1999).

[8] C'est d'ailleurs l'expression « profession-vocation » que J. P. Grossein a choisi d'utiliser pour rendre *Beruf* dans sa traduction de *L'Éthique protestante et l'esprit du capitalisme* (Weber, 2003).

Même remarque à propos de *Veralltäglichung des Charisma* qui a été traduit en français par « routinisation du charisme » en marchant sur les brisées anglaises (par l'entremise du terme « *routinisation* »).

Routine traduit très bien en anglais la quotidienneté que désigne l'expression allemande, mais le « routine » français y ajoute une nuance d'accoutumance, de désintérêt que Weber n'a pas voulu mettre. La preuve en est que si cette « routinisation » peut être d'ordre traditionnel, elle peut provenir d'une rationalisation parfaitement délibérée (Isambert, *op. cit.*, p. 363).

Les illustrations précédentes expriment bien plus que le seul souci d'exactitude de la traduction. Outre les politiques éditoriales (choix de traduire, ou non, telle ou telle œuvre) dont on sait les enjeux multiples et les effets diffus d'un pays à l'autre[9], les pratiques de traduction *stricto sensu* (options retenues pour rendre tel ou tel terme-clef) ont aussi des implications cognitives qui se répercutent sur les pratiques comparatives. Prenons par exemple le cas du couple *Gemeinschaft/Gesellschaft*, instrument de comparaison qui a souvent été utilisé pour juger du degré de développement d'une formation sociale, pour en apprécier les formes de cohérence dominantes, etc. À la suite de F. Tönnies, M. Weber mobilise ces termes dans *Économie et société*. Ils ont été rendus par le doublet communauté/société. Or, du choix de M. Weber, il résulte

que la traduction même de *Gesellschaft* par « société » est inadéquate. La « société » étant une association volontaire, vise également un but commun. *Geselle* veut dire « compagnon », « associé » et en vertu du sens très général de « société » en français, il serait plus exact d'écrire « communauté » et association. « Mais le couple "communauté-société" est devenu tellement familier qu'il s'est incorporé dans la langue (Isambert, 1993, p. 365).

[9] Comme le montre le travail édité récemment sous la houlette de F. Nies (2004), la politique de traduction du français vers l'allemand (et inversement) des livres de science politique et de sociologie est désastreuse. Entre 1994 et 2000, les traductions de titres français en allemand atteignent à peine le nombre de 50 (17 pour la science politique, 33 pour la sociologie). En sens inverse, le score est plus déplorable encore : 27 ouvrages au total sur la période, soit à peine quatre par an. Dans les traductions françaises, les « classiques » (Weber, Simmel et Habermas) tiennent largement le haut du pavé si bien que la sociologie allemande contemporaine reste inaccessible en première main au lecteur non germanophone. Si l'Allemagne ne dépareille pas – outre les « classiques anciens », ce sont des « classiques modernes » comme P. Bourdieu, R. Boudon, M. Crozier, A. Touraine qui ont la faveur –, le bilan de sa politique éditoriale est révélatrice d'une différenciation intéressante. On s'aperçoit en effet que la sociologie française a su exporter des concepts majeurs vers l'Allemagne (habitus, effets pervers, historicité, systèmes d'action). La science politique est en revanche beaucoup moins conquérante : en Allemagne, M. Duverger reste le politologue français le plus connu, et les outils analytiques qui ont été importés ces dernières décennies proviennent pour l'essentiel de l'univers anglo-saxon.

Autre exemple : dans la version française de *L'Éthique protestante et l'esprit du capitalisme* parue chez Flammarion, J. P. Grossein (2002) constate que la traductrice a fait le choix de rendre par légitimité une série de termes qui n'appelaient pas nécessairement une telle option : *Sinn* « sens », *begründen* ou *rechtfertigen* « justifier », *statthaft* et *Erlaubheit* « licite, licéité », *legalisieren* « légaliser », *Rechtmässigkeit* « légalité », *Kompetenz* « compétence », *Unterstützung* « soutien », *Wurzeln* « racines », *Konzessionen machen* « faire des concessions ». Cette façon de faire et cette fréquence posent problème « quand on sait qu'à l'époque de la rédaction de la première édition de *L'Éthique protestante et l'esprit du capitalisme*, Weber n'a pas encore élaboré sa sociologie de la "domination" (*Herrschaft*), avec en son cœur une typologie des modes de légitimité » (Grossein, 2002, p. 656). Qu'ils soient intentionnels ou non, ces choix de traduction ont pour effet de déformer l'image d'une sociologie wébérienne encore peu ouverte à la problématique de la légitimité (il faut attendre 1910 pour cela) et, par voie de conséquence, de fausser les lectures, les critiques et les usages de *L'Éthique protestante et l'esprit du capitalisme*, ouvrage majeur qui, aujourd'hui encore, sert de levier intellectuel pour l'analyse comparée des relations entre religion et économie.

Autre illustration encore. Nous avons tous en tête la célèbre définition que M. Weber fournit de l'État dans sa conférence sur la profession-vocation de politique. Selon la traduction de J. Freund (Weber, 1959), et c'est le sens qui s'est diffusé depuis, l'État est vecteur de violence. Il s'en arroge plus encore le monopole de l'usage légitime. Si l'on suit F. A. Isambert, il s'agirait en fait d'une erreur d'interprétation. Il faudrait lire la définition de l'État au prisme de la tension sémantique qui, chez M. Weber, structure l'usage du verbe *walten* « régner » et qui renvoie, à un extrême à la *Gewaltsamkeit* « violence », à l'autre à la *Verwaltung* « administration », en passant par *Gewalt* « pouvoir ». Cette palette, dont les nuances ne sont pas perceptibles en français, invite à comprendre le fait que, pour M. Weber, « si la violence est la marque extrême de la puissance, la rationalisation vient limiter la violence, mais est obligée de composer avec elle » (Isambert, 1993, p. 378). Conséquence :

> c'est donc une conception très restrictive de la légitimité appliquée à la violence (« légitime » est entre guillemets dans *Économie et société*), le rôle de l'État étant de canaliser la violence et non d'en être la source, ce qui donne à l'expression *violence légitime* de « La Vocation du politique » l'allure d'un raccourci oratoire et circonstanciel. La violence n'est pas en principe « légitime » et seul l'État a le pouvoir de la légitimer dans des conditions bien déterminées » (*ibid.*, p. 379).

Ces différentes façons de traduire pourraient paraître dénuées de tout enjeu autre que stylistique, voire étroitement sémantique si l'on ne remarque pas que c'est l'essence même du projet wébérien qui est en question. En éludant les conditions de production de la définition de l'État dans le cadre de la conférence de 1919, cette traduction a contribué à propager une définition, au mieux approximative, en fait erronée, de ce que M. Weber entendait par État, concept sociologique et politique majeur s'il en est.

III. Bricoler

Je voudrais maintenant avancer une seconde série de remarques dont l'économie générale repose sur l'hypothèse suivante : la comparaison internationale est plus que jamais une affaire de « bricolage » (au meilleur sens du terme) dont on peut esquisser quelques règles en s'inspirant directement de la comparaison entre comparaison internationale et traductologie.

A. Le bricolage comparatif

Tout comme les traductions dont on ne peut évaluer la portée (pour ne pas dire la qualité) hors du contexte dans lesquels elles ont été produites[10], les résultats issus des travaux de comparaison internationale sont incompréhensibles si l'on fait fi de toute historicité dans leur interprétation. L'idée est maintenant suffisamment banale pour ne pas s'y attarder : comment ignorer, par exemple, le rôle des conflits politiques et des mutations socio-économiques de l'Allemagne weimarienne dans la manière dont M. Weber propose, parfois même au risque de l'ethnocentrisme, de conceptualiser l'État moderne et, plus généralement, les traits typiques aux sociétés occidentales modernes ? La question se pose en termes similaires un demi-siècle plus tard lorsque, dans l'atmosphère de la guerre froide, les études comparatives se multiplient. Que l'on considère par exemple des ouvrages comme ceux de T. Parsons en sociologie générale (1966) et de J. Dunlop, F. Harbison,

[10] C. Colliot-Thélène note fort justement qu'il serait injuste de jeter trop facilement l'opprobre sur les traductions antérieures. « *Mutatis mutandis*, ce que dit Weber de la science en général, dans le *Métier et la vocation de la science*, vaut également pour les traducteurs : nos travaux sont destinés à vieillir, "être dépassé d'un point de vue scientifique n'est pas seulement notre destin à tous, mais aussi notre but à tous". Des normes nouvelles s'imposent peu à peu, en matière de traduction comme de rigueur scientifique. On attend aujourd'hui plus de précision conceptuelle qu'il y a trente ans, on exige en général aussi des textes plus respectueux des nuances de l'original, et ceci peut-être au détriment de l'élégance » (Colliot-Thélène, 2003, p. 10).

C. Kerr, C. Myers (1975) en relations industrielles, l'évolutionnisme se marie dans les deux cas à un ethnocentrisme qui assigne aux pays ouest-occidentaux le statut d'horizon indépassable en matière de développement social, politique et économique. Bien qu'on ait pu lui reprocher une certaine asymétrie dans la valorisation des deux pays comparés (Allemagne et France), le schéma analytique forgé par les chercheurs du Lest échappe à ce piège. Référence incontournable pour toute entreprise comparatiste menée en France au cours de ces dernières décennies, l'approche par l'effet sociétal reste néanmoins, elle aussi, l'expression de son temps : celle d'une période encore dominée par le modèle du travailleur masculin de la grande industrie, d'économies qui s'ouvraient timidement à l'international, d'un État français encore étranger aux réformes « modernisatrices », d'une Allemagne plus que jamais à l'Ouest, etc.[11]

Je ne me risquerai pas au ridicule de l'inventaire à la Prévert qui consisterait à lister les multiples transformations qui, depuis le début des années 1980, sont venues bousculer les sociétés modernes. De façon sélective, je retiens trois éléments très généraux qui me paraissent directement en lien avec les présentes interrogations : i) le débordement des institutions et des pratiques hors des cadres de la société « nationale » et, par conséquent, une difficulté croissante à penser les espaces nationaux comme « systèmes indépendants présentant des structures ontogénétiques communes » (McMichael, 1992, p. 402), ii) la désarticulation progressive entre espaces économiques, politiques et culturels et, par conséquent, la nécessité de disposer de modèles d'interprétation de plus en plus souples qui sachent intégrer la diversité des logiques structurantes des mondes et des pratiques sociales, iii) une recomposition de fond (pour ne pas parler de crise) de la société salariale ainsi que des institutions qui étayent cette dernière et, par conséquent, l'impossibilité de continuer à mobiliser des figures dominantes (comme celle du travailleur homme de la grande industrie) pour typer des modes de régulation sociaux. S'en tenir à ces constats élémentaires permet déjà de comprendre certains glissements décisifs en matière de méthodologie comparative, tels que nous avons pu les repérer dans un travail collectif (Lallement et Spurk, 2003).

Je ne retiendrai ici qu'un seul de ces glissements, mais il m'apparaît décisif. Il s'agit, dans la pratique des comparatistes, de la *démultiplication des niveaux et des segments de comparaison*. Depuis ces deux der-

[11] Les travaux de J.C. Barbier (2002), pour ne citer que ceux-ci, illustrent bien néanmoins la fertilité de la tradition institutionnaliste dont s'instruisent M. Maurice, F. Sellier et J. J. Sylvestre pour mener leur comparaison internationale.

nières décennies, les comparaisons engagent une plus grande diversité d'unités significatives : entreprises, villes, régions, secteurs d'activités, espaces économiques locaux, établissements scolaires, etc. En d'autres termes, bien que nous continuions formellement à comparer des objets insérés dans des espaces nationaux, le cadre forgé par l'État-nation est débordé à la fois par le bas (mouvements de décentralisation et de gouvernance) et par le haut (développement des réseaux, mondialisation, construction de l'Europe sociale, etc.). Dans la mesure par ailleurs où l'homogénéité qu'assuraient hier les institutions des États-nations est battue en brèche par des tensions croissantes entre socialisation et modes de construction des identités individuelles, il n'est pas étonnant, finalement, que le principe d'homomorphisme censé structurer les différents mondes et niveaux du social, soit aujourd'hui de plus en plus questionné. Non sans lien avec l'argument précédent, l'hypothèse de la redondance institutionnelle avancée récemment par C. Crouch et H. Farrell (2002) abonde dans un sens similaire. Cette dernière pose une pierre critique dans le jardin de l'approche *path dependencies* si souvent utilisée en comparaison internationale, notamment dans une perspective institutionnaliste.

> Unfortunately, the main objective of much current research within the institutionalist tradition has been precisely to present national (and very rarely is the ontological priority of the nation state questioned) cases so that they fit neatly into homogeneous, internally isomorphic types (Crouch et Farrell, 2002, p. 22).

La conséquence est que, plus qu'hier certainement, nous sommes condamnés au bricolage méthodologique. J'entends ici « bricolage » au sens que lui a conféré C. Levi-Strauss.

> Le bricoleur est apte à exécuter un grand nombre de tâches diversifiées ; mais, à la différence de l'ingénieur, il ne subordonne pas chacune d'elle à l'obtention de matières premières et d'outils, conçus et procurés à la mesure de son projet : son univers instrumental est clos, et la règle de son enjeu est de toujours s'arranger avec les « moyens du bord », c'est-à-dire un ensemble à chaque instant fini d'outils et de matériaux, hétéroclites au surplus, parce que la composition de l'ensemble n'est pas en rapport avec le projet du moment, ni d'ailleurs avec aucun projet particulier, mais est le résultat contingent de toutes les occasions qui se sont présentées de renouveler ou d'enrichir le stock, ou de l'entretenir avec les résidus de constructions et de destructions antérieures (Lévi-Strauss, 1960, p. 27).

À l'instar de l'assemblage de ces éléments récupérés qui, dans le bricolage, ont une toute autre signification que celle qui leur revenait initialement, l'accumulation de matériaux de nature hétérogène (car « ça peut toujours servir ») permet de construire un sens. De plus en plus de

recherches comparatives opèrent de la sorte. Dans le cas de la science politique, O. Giraud (2003) a montré que le métissage intellectuel (entre rationalisme, culturalisme et institutionnalisme, entre approches par le cas et approches par les variables, etc.) s'est révélé une voie féconde pour renouveler complètement notre intelligence comparative. Le constat vaut également dans le champ sociologique où la diversité des référents théoriques (*grounded theory*, *political economy*, effet sociétal, théorie économique de la régulation, école sociologique de la régulation, néo-institutionnalisme économique, institutionnalisme historique, etc.) le dispute à celle des méthodes associées. Il est ainsi frappant de constater que l'un des plus fervents partisans de l'analyse booléenne promue par C. Ragin (1987) afin de procéder à des comparaisons qualitatives internationales est... H. Becker (2002, p. 286 et suivantes), figure emblématique d'une « école » que, de façon souvent caricaturale il est vrai, l'on a tendance à situer à l'opposé des démarches que formalisent C. Ragin[12].

B. L'espace du bricolage comparatif

Doit-on conclure des considérations précédentes que toute méthode peut satisfaire à nos ambitions comparatives ? que toute théorie – du moment qu'elle procure intelligemment les faits récoltés – en vaut bien une autre ? Bref, qu'*anything goes* ? Répondre trop rapidement par l'affirmative est fort dangereux car, ce faisant, l'on ouvre la boîte de Pandore de laquelle s'échappent régulièrement des écrits qui prétendent au label « sciences sociales » alors même qu'ils ne présentent aucun des critères de scientificité habituellement exigés par la communauté des sociologues, politistes... de profession. Voilà pourquoi il n'est pas possible de soutenir la thèse du « bricolage comparatif » sans esquisser dans le même temps les principales lignes de fuite de l'espace intellectuel dans lequel celui-ci peut légitimement prendre forme.

[12] Pour une illustration de la mise en œuvre empirique de cette stratégie du bricolage comparatif appliquée à des populations comme les infirmières ou les ingénieurs (catégories dont la traduction pose d'emblée problème), on pourra se référer aux travaux de C. Vassy (1999, 2003) et de M. Lallement, S. Lehndorff et D. Voss-Dahm (2004). Ces deux recherches ont en commun d'affronter les problèmes d'équivalence linguistique en optant pour des principes de comparaison qui échappent aux catégories administratives, de fléchir la démarche déductive pour laisser aux observations infra-nationales le soin de nourrir l'imagination sociologique, de fournir du sens en puisant concurremment dans des registres analytiques hétérogènes (effet sociétal, analyse stratégique, théorie de la régulation sociale) et, enfin, de se défier d'une interprétation unilatérale en terme de « modèles nationaux ».

À cette fin, j'utiliserai deux axes. Pour bâtir le premier, j'emprunte à J.C. Passeron (1991) ce constat en vertu duquel la sociologie mobilise deux types de concepts pareillement insatisfaisants. D'un côté, nous disposons de concepts polymorphes (tels que « classe », « intérêt », « conflit », « structure », « système », « institution », etc.) tellement gros de significations diverses, et parfois contradictoires, qu'il serait illusoire de chercher à les enfermer dans une quelconque définition générique. En fait, leur puissance heuristique ne se révèle qu'en leur faisant subir l'épreuve empirique. D'un autre côté, nous disposons d'une langue administrative (« loisirs », « jeunesse », « ville », etc.) et de concepts sténographiques (« criminalité en cols blancs », « relations à plaisanterie », etc.) dont l'usage permet de produire un savoir situé mais dont l'accumulation et la généralisation s'avèrent pour le moins problématique. Pour construire mon deuxième axe, je me tourne à nouveau vers la traductologie et adopte la partition connotation sémantique/connotation sémiotique qui sert à J. R. Ladmiral à asseoir son principal théorème. La connotation sémantique, la première, est associée

> aux aspects subjectifs du signifié, du point de vue du traducteur. Mais cette subjectivité n'est pas une appropriation individualisant les connotations au niveau de la compétence de chaque locuteur, dans la conscience linguistique spontanée de l'auteur-source et des lecteurs-cibles. C'est une individuation métalinguistique, et non stylistique, des connotations, qui ressortit au vécu du traducteur entre deux langues, dans son travail de bricolage sur les textes (Ladmiral, 1994, p. 199)[13].

J. R. Ladmiral s'instruit de L. Hjelmslev pour définir la connotation sémiotique. À son propos, « on pourrait parler de méta-connotation, pour indiquer à la fois qu'elle analyse le processus global de fonctionnement sémiotique d'un texte et qu'elle est le prolongement d'une sémantique des connotations, susceptible d'assurer à ces dernières un statut théorique, commun à l'ensemble » (*ibid.*, p. 201). Cette opposition, et tel est bien son intérêt majeur, institue des pôles à l'aide desquels on peut travailler par gradations, plutôt qu'elle n'entérine une rupture franche entre deux formes de connotations.

Appliqué au questionnement qui nous préoccupe, le croisement de ces deux axes permet de repérer quelques cas types de comparaison et de recenser des exigences méthodologiques minimales qui leur sont

[13] Ces connotations peuvent être d'ordre affectif, idéologique, situationnel. Le traducteur doit bien évidemment en tenir compte et adopter autant de stratégies qu'il jugera adéquates pour garantir le sens (rationalisation, clarification, allongement, homogénéisation restitution entre parenthèses du terme en langue-source, recours à une note du traducteur qui éclaire le profane, etc.).

associés. Lorsque, en premier lieu, l'on croise concepts polymorphes et connotation sémiotique, à quelles recherches avons-nous affaire ? Pour l'essentiel à ces travaux qui entendent comparer des cultures, voire des sociétés en leur entier, en mettant avant tout l'accent sur le fait que la comparabilité est possible à condition d'accepter le principe d'équivalents fonctionnels. À l'instar des linguistes, on reconnaît ici l'existence d'une connotation sémiotique (le signifiant du signe de second niveau est formé par un ensemble signifiant/signifié de premier niveau) qui informe les espaces sociétaux. En d'autres termes, la comparabilité est fondée sur le pari d'une mise en équivalence possible entre des institutions au caractère disparate mais aux fonctions substituables et complémentaires (Hall et Soskice, 2001, p. 17). En ce cas, c'est l'outillage fonctionnaliste (analyse institutionnaliste) qui s'impose au premier chef pour bricoler les comparaisons, et cela à la façon dont procèdent par exemple l'école de la régulation française, la *Political Economy* anglo-saxonne, etc.

Le culturalisme siège pour sa part à l'articulation du polymorphe et du sémantique. Au risque de l'aporie relativiste, le premier mot d'ordre des culturalistes est celui de la « contextualisation ». Les outils qu'invite à mobiliser cette tradition d'analyse sont connus : enquêtes valeurs, recours à l'histoire et, surtout, examen systématique des symptômes culturels dont peuvent témoigner les dispositifs, les pratiques, les relations sociales, etc. soumis à l'enquête empirique. La recherche qu'a consacrée R. Biernacki (1995) à la « fabrication du travail » en Allemagne et en Angleterre me paraît exemplaire, dans ce cadre précis, d'un bricolage particulièrement réussi. Pour montrer que la marchandisation du travail est une construction sociale qui échappe à toute modélisation générale et abstraite, l'auteur mobilise un important matériau empirique issu de l'historiographie de l'industrie du tissage (1640-1914). Après avoir porté intérêt à des objets divers (modes de rémunération des ouvriers, calcul des coûts, contrôle social de la main-d'œuvre, droit des employeurs, codification des produits, action collective), R. Biernacki estime que l'on peut opposer deux cultures du travail :

> German owners and workers viewed employment as the time appropriation of worker's labor power and disposition over worker's labor activity. In contrast, British owners and workers saw employment as the appropriation of worker's materialized labor via its products (Biernacki, 1995, p. 12).

Autre conclusion intéressante : à travers leurs écrits sur le travail, K. Marx et A. Smith n'ont pas inventé de toutes pièces une nouvelle conception de l'action productive. Ils n'ont fait que rationaliser intellectuellement des pratiques peu comparables d'une culture à l'autre. Nul

étonnement, dans ces conditions, à ce que les débats qui ont opposé les économistes à propos de la valeur travail soient toujours restés sans fin.

Lorsque, en troisième lieu, l'on aborde le registre de la langue administrative et des concepts sténographiques avec, en ligne de mire, les questions de connotation sémiotique, surgissent des « problèmes » aussi vifs que ceux qui ont trait, exemple parmi bien d'autres possibles, à la pertinence des comparaisons de taux de temps partiels féminin. Pour être tout à fait concret : en France, le fait de travailler à temps partiel est connoté, pour la population féminine, à une forme de rejet aux marges du marché du travail. Il n'en va pas du tout de même en Allemagne, et dans une certaine mesure aux Pays-Bas et au Royaume-Uni, puisque la connotation est autrement plus positive. En Allemagne, le temps partiel n'est pas perçu comme un instrument de gestion de la crise aux dépens d'une partie de la population active mais comme un instrument qui, utilisé dès les années 1950 et 1960, a permis aux femmes de gagner en autonomie en accédant par ce biais au marché du travail. On voit bien alors le type de bricolage qu'impose une comparaison un tant soit peu raisonnée en la matière : je pense en l'occurrence à la construction de modèles idéal-typiques qui intègrent le temps partiel comme une pièce dans un puzzle d'ensemble, l'objectif étant de comprendre, par exemple, les modes de construction sociaux des inégalités entre hommes et femmes sur le marché du travail (Maruani, 2000). J'ajoute qu'en adoptant de la sorte une logique combinatoire (quel que soit le niveau qu'elle puisse au demeurant aider à formaliser), l'on rend grâce de fait aux intuitions fécondes de l'approche sociétale. Il est symptomatique à ce propos – et cela apporte de l'eau au moulin du pragmatisme que je défends – que, dès lors que l'on accepte de dépasser les oppositions paralysantes entre le « sociétal » et l'« organisationnel », le « système » et l'« acteur » les dichotomies académiques s'estompent rapidement (Friedberg, 2000)[14].

S'agissant enfin du croisement entre le sténographique et le sémantique, l'on retombe typiquement sur l'interrogation qui m'a servi à ouvrir

[14] La synthèse de R. Boyer et M. Freyssenet (2000) sur les modèles productifs est, de ce point de vue, tout aussi instructive. Rompant avec une perspective nationale qui assigne à chaque pays un mode unique d'agir productif, les deux chercheurs raisonnent en termes de modèle (ici l'agencement des variables « politique-produit », « organisation productive » et « relation salariale »). Les six modèles recensés ne sont l'apanage d'aucun pays. À l'inverse, un même pays peut gérer en son sein différents modèles, que tout oppose parfois (c'est le cas des modèles toyotien et hondien au Japon). Cette façon de désagréger les rapports salariaux nationaux renouvelle bien la pratique de la comparaison puisqu'elle invite à porter l'attention à la diversité des configurations qui habitent un même segment productif national.

ce propos : celle en vertu de laquelle un même signifiant (le taux de chômage) peut occulter des pratiques, des référentiels, des compromis, etc. à géométries plus que variables. En ce cas, on en conviendra aisément, la dé-construction des indicateurs est un préalable méthodologique nécessaire avant toute interprétation comparative. Il est salutaire, plus encore, de tirer les conséquences de ce théorème élémentaire de la traductologie qui associe toute velléité de transcodage à une impasse pratique. Un vrai travail de traduction invite à suivre un enchaînement plus complexe, du type lecture / déverbalisation / réexpression du sens. Je tire de cette conclusion presque trop triviale l'invite, en comparaison internationale, à respecter des impératifs dont l'énoncé rappelle opportunément les bricolages de cuisine : repérer d'abord des « problèmes communs » aux espaces comparés (les inégalités de salaire, les transformations du statut des salariés, les relations de travail, etc.), problématiser ces questions à l'aide de catégories analytiques pertinentes (rapport salarial, espace de qualification, relations de pouvoir, etc.) pour les espaces étudiés, en déduire ensuite des notions « transnationales » : celle de taux de chômage élargi, par exemple, en substitution au taux de chômage officiel..., aboutir enfin à l'adaptation ou à l'invention de méthodes et d'outils de mesures qui réfèrent au problème commun qui sert de prétexte à la recherche.

Conclusion

Dans cette contribution, je me suis intéressé à un aspect en général peu évoqué du travail de comparaison internationale : celui qui touche à la faiblesse des transferts intellectuels entre pays proches (la France et l'Allemagne en l'occurrence) et, surtout, à la difficulté de traduire ce qui devrait être un lexique sociologique commun à tout ceux qui entreprennent de collaborer sur des bases internationales. En opérant ensuite un détour par la traductologie, l'enjeu de mon propos était d'expérimenter *in vivo* les vertus heuristiques de la comparaison. Il s'est agi en effet de traiter du problème commun à la linguistique et aux sciences sociales qu'est celui de l'altérité[15]. De ce détour je retiens deux idées d'importance inégale. Tout d'abord que, même si le couple dénotation/conno-

[15] La comparaison entre traduction et comparaison internationale a bien évidemment des limites. La première d'entre elles, et la plus évidente, tient au fait que le comparatiste s'affronte à des univers déjà constitués (des entreprises « semblables » dans deux pays, des taux de réussite scolaire, etc.) alors que le traducteur doit construire de toutes pièces, ou presque, le texte d'arrivée.

tation a fait l'objet de critiques sévères de la part des linguistes[16], il demeure d'un précieux usage pour la pratique des traducteurs. À cet égard, le parallèle avec la comparaison internationale est fructueux. L'on pourrait pareillement décréter en théorie que l'Autre n'étant pas le Même, toute démarche comparative est aporétique. Pourtant, dès lors que l'on adopte le point de vue de la pratique, l'objection tombe. La distinction reste utile pour le traducteur tout comme pour le sociologue. À bien y réfléchir, cela n'est pas entièrement nouveau. D'E. Goblot à P. Bourdieu, toute une tradition de recherche a su tirer ce fil pour nourrir une sociologie de la distinction qui invite à différencier le « dénoté » des pratiques (s'habiller par exemple) de leurs connotations symboliques (afficher une différence significative dans le choix de ses vêtements et dans la manière de les porter afin, pour le bourgeois d'E. Goblot, de faire barrière et niveau). Une conclusion de même nature à celle que je viens de tirer pour le diptyque dénoté/connoté vaut, on l'aura compris, pour le couple connotation sémiotique/connotation sémantique.

La seconde idée qui m'importe emprunte à la traductologie cette intuition majeure en vertu de laquelle il est impossible d'énoncer une théorie générale de la comparaison. En conséquence, nous devons, au mieux, nous contenter de théorèmes en miettes et de bricolages partiels. Pour le dire encore en d'autres termes, les oppositions entre points de vue constitués me semblent avant tout relever de l'entomologie académique car, comme j'ai tenté de le suggérer, la pratique comparative est avant tout fondée sur l'assemblage plus ou moins ingénieux de matériaux (historiques, d'observations, etc.), de concepts (polymorphes et sténographiques) et de méthodes (dé-construction, modélisation idéal-typique, etc.) variés. Ce constat n'est peut-être pas, là encore, si nouveau que cela. Après tout, si l'on considère la façon dont M. Weber a tenté de nourrir sa thèse sur la singularité du capitalisme moderne en comparant la Chine et l'Europe du 16ᵉ siècle, ne doit-on pas conclure avec J.C. Passeron que « c'est là du raisonnement naturel, fait de bric et de broc si l'on veut ; mais c'est l'exemple même de ce qu'on est condamné à faire pour tenir un raisonnement sociologique » (1991, p. 77). Conclu-

[16] Au terme de l'étude qu'il consacre à la question, J. R. Ladmiral conclut à l'impossibilité *logique* de démarquer le dénoté du connoté. « Ainsi, *déglinguée* connote le langage parlé mais dénote aussi que la voiture dont il s'agit est déjà ancienne et plus ou moins mal entretenue, que certaines pièces s'en détachent... ; si elle est dite *abîmée*, cela dénote en principe une avarie visible, alors qu'on la dira *cassée* pour dénoter seulement qu'"elle ne marche pas" [...] À chaque fois, c'est un *package deal* : on ne fait pas le détail, si l'on peut dire ; il est extrêmement difficile, sinon même impossible, de faire le départ entre dénotations et connotations » (p. 168).

sion qui, plus que jamais, nous incite à une salutaire modestie quand nous nous faisons bricoleurs de comparaisons.

Références

Badie, B., 1992, « Analyse comparative et sociologie historique », in *Revue internationale des sciences sociales*, n° 133, août, pp. 363-372.

Barbier, J.C., 2002, « Marchés du travail et systèmes nationaux de protection sociale : pour une comparaison internationale approfondie », in *Sociétés contemporaines*, n° 45-46, novembre, pp. 191-214.

Becker, H., 2002, *Les ficelles du métier*, Paris, La Découverte (Première édition originale : 1998).

Besson, J. L., Comte M., 1992, « La notion de chômage en Europe – Analyse comparative », rapport pour la MIRE, mars.

Biernacki, R., 1995, *The Fabrication of Labor – Germany and Britain, 1640-1914*, Berkeley, University of California Press.

Blum, A., Guérin-Pace, F., 1999, « L'illusion comparative. Les logiques d'élaboration et d'utilisation d'une enquête internationale sur l'illettrisme », *Population*, n° 2, pp. 271-302.

Colliot-Thélène, C., 2003, « Préface », in Weber M. (dir.), *Le savant et le politique*, Paris, La découverte, pp. 9-59.

Boyer, R., Freyssenet, M., 2000, *Les modèles productifs*, Paris, La découverte.

Crouch, C., Farell, H., 2002, « Breaking the Path of Institutional Development ? Alternatives to the New Determinism », *European University Institute Working Paper*, SPS n° 2002/04, Florence.

Dunlop, J.T., Harbison, F. H., Kerr C., Myers C., 1975, *Industrialism and Industrial Man Reconsidered*, Princeton, Inter University Study of Human Resources in National Development.

Friedberg, E., 2000, « Societal or Systems Effects », in Maurice M., Sorge A. (eds.), *Embedding Organizations*, Amsterdam, John Benjamins Publishing Company, pp. 57-70.

Giraud, O., 2003, « Le comparatisme contemporain en science politique : entrée en dialogue des écoles et renouvellement des questions », in Lallement M., Spurk J. (dir.), *Stratégies de la comparaison internationale*, Paris, CNRS éditions, pp. 87-106.

Giraud, O., 2004, « France et Allemagne. Les catégories d'analyse de l'emploi », *Histoire et sociétés*, n° 9, janvier, pp. 53-64.

Grossein, J. P., 1999, « Peut-on lire en français *L'Éthique protestante et l'esprit du capitalisme* ? », Archives européennes de sociologie, XL, pp. 125-147.

Grossein, J. P., 2002, « À propos d'une nouvelle traduction de *L'Éthique protestante et l'esprit du capitalisme* », *Revue française de sociologie*, 43-4, pp. 653-671.

Grossein, J. P., 2003, « Présentation », in Weber M., *L'Éthique protestante et l'esprit du capitalisme suivi d'autres essais*, Paris, Gallimard, pp. V-LXVI.

Hall, P. A., Soskice, D. (eds.), 2001, *Varieties of Capitalism. The Institutional Foundations of Comparative Advantage*, Oxford, Oxford University Press.

Isambert, F. A., 1993, « Max Weber désenchanté », *L'Année sociologique*, 43, pp. 357-397.

Kayra, E., 1998, « Le langage, la poésie et la traduction poétique ou une approche scientifique de la traduction poétique », *Meta*, vol. XLIII, n° 2, pp. 1-8.

Ladmiral, J. R., 1994, *Traduire : théorèmes pour la traduction*, Paris, Gallimard.

Lallement, M., 2003, « Raison ou trahison ? Éléments de réflexion sur les usages de la comparaison en sociologie », in Lallement M., Spurk J. (dir.), *Stratégies de la comparaison internationale*, Paris, CNRS éditions, pp. 107-120.

Lallement, M., Spurk J. (dir.), 2003, *Stratégies de la comparaison internationale*, Paris, CNRS éditions.

Lallement, M., Lehndorff, S., Voss-Dahm, D., 2004, « Temps de travail et statut des salariés hautement qualifiés des sociétés de service informatique : Une comparaison France-Allemagne », in Beaujolin R. (dir.), *Flexibilité et performance*, Paris, La découverte, pp. 179-202.

Lederer, M., 1994, *La traduction aujourd'hui*, Paris, Hachette.

Maruani, M., 2000, *Travail et emploi des femmes*, Paris, La découverte.

Maurice, M., Sellier, F., Silvestre, J. J., 1982, *Politique d'éducation et organisation industrielle en France et en Allemagne*, Paris, PUF.

Lévi-Strauss, C., 1960, *La pensée sauvage*, Paris, Plon.

McMichael, P., 1992, « Repenser l'analyse comparative dans un contexte post-développementaliste », *Revue internationale des sciences sociales*, n° 133, août, pp. 397-413.

Mounin, G., 1955, *Les belles infidèles*, Paris, Cahiers du sud.

Mounin, G., 1963, *Les problèmes théoriques de la traduction*, Paris, Gallimard.

Nies, F. (dir.), 2004, *Les enjeux scientifiques de la traduction*, Paris, éditions de la MSH.

Oseki-Dépré, I., 1999, *Théories et pratiques de la traduction littéraire*, Paris, A. Colin.

Parsons, T., 1966, *Societies: Evolutionary and Comparative Perspectives*, Englewood Cliffs, Prentice-Hall, Inc.

Passeron, J. C., 1991, *Le raisonnement sociologique*, Paris, Nathan.

Quine, W. v. O., 1960, *Word and Object*, MIT Press. Traduction française, *Le mot et la chose*, Paris, Flammarion, 1978.

Ragin, C., 1987, *The Comparative Method – Moving Beyond Qualitative and Quantitative Strategies*, Berkeley, University of California Press.

Vassy, C., 1999, « Travailler à l'hôpital en Europe. Apport des comparaisons internationales à la sociologie des organisations », *Revue française de sociologie*, vol. 40, n° 2, pp. 325-356.

Vassy, C., 2003, « Données qualitatives et comparaison internationale : l'exemple d'un travail de terrain dans les hôpitaux européens », in Lallement

M., Spurk J. (dir.), *Stratégies de la comparaison internationale*, Paris, CNRS éditions, pp. 215-227.

Weber, M., 1959, *Le savant et le politique*, Paris, Plon.

Weber, M. [1904-1905], 2003, *L'Éthique protestante et l'esprit du capitalisme*, Paris, Gallimard. Édité, traduit et présenté par J. P. Grossein avec la collaboration de F. Cambon.

Zimmermann, B., 1999, « Deux modes de construction statistique du chômage au tournant du siècle », in Zimmermann B., Didry C., Wagner P. (dir.), *Le travail et la nation. Histoire croisée de l'Allemagne et de la France*, Paris, Éditions de la Maison des Sciences de l'Homme, pp. 253-275.

Words and Things
The Problem of Particularistic Universalism

Richard HYMAN[*]

London School of Economics and Political Science (LSE)

Résumé

Introduit par une analyse des difficultés de traduction de nombreuses notions qui touchent le domaine des « relations professionnelles » (la question de la *Tarifautonomie* allemande ; la théorie française du « rapport salarial » ; la notion française de « statut » et encore bien d'autres), ce texte épingle le défaut de nombre d'approches comparatives universalistes : sous le couvert de cet universalisme, elles sont en fait de simples particularismes qui s'ignorent. La thèse de l'auteur est qu'il faut s'écarter d'un universalisme de ce type, et viser plutôt, avec modestie et fidélité à la réalité, à construire des particularismes à vocation universaliste. Dépassant les problèmes analytiques dont la difficulté de traduction apparaît comme un symptôme, l'analyse comparative internationale est alors une voie pour accéder à la compréhension de ce que l'auteur appelle une « réalité plus vaste ».

I. By Way of Introduction, Two Problems of Communication: Absent Institutions and Overloaded Abstractions

There is no accurate French translation of the English "shop steward", for there is no equivalent French reality: a trade union representative, selected (often informally) by the members in the workplace, and recognised as an important bargaining agent by the employer. Neither *délégué syndical* nor *délégué du personnel* is appropriate: both terms denote completely different types of representative, neither of which has

[*] I am grateful to Jean-Claude Barbier for encouraging me to write this paper and for detecting linguistic ambiguities which escaped my own notice.

an analogous negotiating role. Likewise, there is no real English term for *cadre* or *prud'homme*, for the structuring of the technical-managerial workforce and the adjudication of employment grievances follow very different lines in Britain from those in France. Or again, it is highly misleading to translate *comité d'entreprise* as "works council", though this is often done: it implies that the *comité* is an equivalent of the German *Betriebsrat* (which does translate literally as "works council"), which is not at all the case given the variations in composition, functions and capacities. Somewhat differently, to a French writer unfamiliar with Anglo-American practice it might seem obvious how to translate *plan social*; but unfortunately the phrase "social plan" would be meaningless to an English reader who did not already understand the French institutional reality. (The European Foundation's EMIRE database suggests "redundancy programme", which, though far less literal, is certainly more accurate.)

One might imagine that this difficulty should not exist at higher levels of abstraction; but it does. And the problem of *le rapport salarial* is a clear example. We may note a diversity of attempts to render this concept in English. In Aglietta's classic exposition of regulation theory (1976), it was translated (1979) as "the wage relation". When Boyer offered a systematic analytical overview (1986a), the term was rendered (1988) as "wage/labour relations", while in 1997 he refers to "the capital/labour relationship". In the past decade, however, the preferred version has become "wage/labour nexus" (or, differing only in punctuation, which however is not always innocent, "wage labour nexus" and "wage-labour nexus"). Other variants can still be found, nevertheless; for example Hoang-Ngoc (2003) uses "labor relationship". (Google has great difficulties, alas: its suggestion is "wage report/ratio").

There are analogous problems with the associated term *relations salariales*. One can find two rather different renderings, italicised below, in a single volume where the notion is explained: "the vocation and relevant domain of the concept of a wage/labour nexus are principally macroeconomic. The notion of *wage relations* corresponds to the projection of this concept to a level and categories that are meaningful for actors" (Boyer, 2002, p. 77). "*An employment system* is simply an explanation of the wage/labour nexus in terms of the construction of social agents and their relationships within the social arena" (Bertrand, 2002, p. 81). And in another paper by Boyer (2001), *relations salariales* appears as "employment relations". We may also note, at a higher level of abstraction, that in recent years it has been decided that *régulation* itself is untranslatable: for example the English version (2002) of Boyer and Saillard (1995) retains the French term in its title and content.

Are these variations significant? "Wage", "labour" and "employment" are all everyday expressions with no distinctive theoretical bearings. "Wage-labour", however, suggests a status within a distinctive productive system and implies a precise *relationship* between labour and capital. It recalls the lectures which Marx delivered in Brussels in 1847 and published two years later as *Lohnarbeit und Kapital.* "Nexus" is a word which also evokes Marxian antecedents. It is rarely used in common English discourse, but appeared most famously when Carlyle, in 1839, complained that "cash payment had... grown to be the universal sole nexus between man and man". A decade later, this was borrowed by Marx and Engels, who wrote in the *Communist Manifesto*: "die Bourgeoisie [...] hat [...] kein anderes Band zwischen Mensch und Mensch übriggelassen als das nackte Interesse, als die gefühllose 'bare Zahlung'". In the English translation, this became "no other nexus between man and man than naked self-interest, than callous 'cash payment'". In the French version, *Band* is translated as *lien*. This seems to imply a stronger interlinkage than *relation*, but also than *rapport*, which has no straightforward equivalent in English. (One may recognise a sexual connotation to the plural *rapports*, mirrored more archaically and more ambiguously in the English "relations"). But to translate *rapport* as "nexus" certainly puts the emphasis on inescapable interconnectedness, in a way that the more prosaic "relation(s)" would not.

Why is the translation of *rapport salarial* so problematic? The answer, in part, is that many of our key abstractions, and the theories in which they are embedded, constitute what I have come to call "particularistic universalism". They appear, and are intended, to provide a conceptual framework applicable across national boundaries; yet our analytical vision is almost inevitably conditioned by national experience. Accordingly, the concept of *rapport salarial* has in reality two faces. Programmatically it represents a universal analytical instrument, which provides an essential key to understanding the capital-labour relation irrespective of national context. Yet in another guise, I suggest, it can be interpreted as a particularistic descriptor of "French exceptionalism".

As I understand it, the theoretical starting point is the axiom that the relationship between wage-labour and capital cannot be reduced (as Anglo-Saxon empiricists are prone to assume) to that between workers and employers. The employment contract is embedded, as Polanyi (1944) so clearly demonstrated, in a structural dynamic which is societal and systemic. The central objective of *régulation* theory is thus to uncover the structural logic of social relations in and at work and employment, not least through the interlinkages between regime of accu-

mulation and mode of regulation (categories which recall Marx's metaphor of base and superstructure). Following Boyer (1988, p. 10; 1990, p. 38), it is common to analyse the *rapport salarial* into five elements: the means of production and the organisation of the labour process; the division of labour and the stratification of skills; systems of inter- and intra-firm labour mobility, recruitment and retention; the direct and indirect components of wage income; and patterns of consumption. Note however that a three-part division can also be encountered: Boyer (1996, p. 88) distinguishes industrial relations, wage formation and welfare payment while Amable (2003, pp. 124-5) differentiates employment protection[1], wage bargaining and industrial relations, and employment and labour market policies.

For Aglietta, the analytical key is the interdependence of production and consumption within Fordism.

> La classe capitaliste recherche une gestion globale de la reproduction de la force de travail salariée par l'articulation étroite des rapports de production et des rapports marchands par lesquels les travailleurs salariés achètent leurs moyens de consommation. Le fordisme est donc le principe d'une articulation du procès de production et du mode de consommation, constituant la production de masse qui est le contenu de l'universalisation du salariat (1976, p. 96).

Subsequent elaboration of the theory highlighted the link which Aglietta posits (1979, pp. 181-2) between Fordism, Keynesianism and social security. For example, Lipietz (1992, pp. 6-7) specifies that

> the Fordist compromise matched greater mass production with higher mass consumption... Employers had to be forced to adhere to the principles of the compromise, which in any case corresponded to their medium-term interests; and this was done by modes of regulation established after the war, which, despite differences between countries, all had the following ingredi-

[1] I had not appreciated that Amable's adoption of this term (in a book initially published in English) is politically sensitive in France. It is true that the OECD makes pejorative use of the notion of employment protection legislation, abbreviated as EPL, as part of its argument that inhibitions on the employer's ability to hire and fire at will are an obstacle to economic success; and has developed rather crass numerical indicators of 'EPL strictness' in an effort to support its case. But before the OECD gave its own ideological spin, Ireland chose the title of Protection of Employment Act for a law in 1972 which regulated collective redundancies; the UK passed a more comprehensive Employment Protection Act in 1975; while the EU Acquired Rights Directive of 1977 was enacted in Britain as the Transfer of Undertakings (Protection of Employment) Regulations 1981, usually abbreviated as TUPE. In English at least, protecting employment has not (yet) acquired pejorative meaning.

ents: social legislation covering minimum wage levels and generalised collective agreements...; a "welfare state"...; credit money...

This association of elements, as Crouch (1995, p. 63) has emphasised, "implies an affinity between a North American system of mass-production and a European (initially Anglo-Scandinavian) mix of Keynesian or Wigforsian[2] demand management and the social democratic welfare state". It is this problematic synthesis of "Anglo-American" and "Rhineland" capitalisms, I suggest, which lies at the heart of the ambiguities of *le rapport salarial*.

II. Where Was *Régulation*?

Aglietta's founding account of *régulation* theory describes American capitalism with a distinct French accent. Empirical evidence from US industrial relations is in fact peripheral to his study. The two chapters in which he focuses on the evolution of *le rapport salarial* are primarily abstract and general, not clearly located in the "US experience" which gives his book its subtitle. The exceptions are four sections of a half-dozen pages apiece: an historical overview of American trade unionism and the struggles to regulate working time, wages and working conditions; an account of the development of social security systems, which, in the USA, are primarily based on private insurance; a description of collective bargaining after the second world war; and an analysis of the relationship between trends in nominal and real wages.

The empirical information which he does present fits oddly with the subsequent elaboration of *régulation* theory in general, and the account of the Fordist *rapport salarial* in particular. As Aglietta makes clear, the emergence of (relatively limited) social security in the USA rested *not* primarily on a welfare state, but on private, company-specific regimes. These have been described by Jacoby (1997) as "modern manors", quasi-feudal systems designed to render workers more dependent on the company, and accordingly, more readily manageable. "In contrast to employers in other industrialised nations, these modern manors preserved an American tradition of vehement employer opposition to organized labour" (1997, p. 7). Underpinning authoritarian management control is also interpreted by Edwards (1979, pp. 126-7) as a key rationale for Ford's original 'high-wage' strategy: this was intended to "create

[2] Ernst Wigforss, Swedish social democrat, was finance minister in 1924-5 and 1932-49 and arguably developed 'Keynesian' principles of macroeconomic management, and notably deficit financing during recessions, well before Keynes published his General Theory.

an enormous labour surplus" which made existing employees easily replaceable.

Here we may go back further to the original elaboration of the concept of Fordism by Gramsci, in his essay written in prison in 1931. In his view, the very *absence* of an elaborate, historically consolidated state machine was the precondition of the new system of production: "hegemony here is born in the factory and requires for its exercise only a minute quantity of professional and ideological intermediaries" (1971, p. 285). Hence "Americanisation requires a particular environment, a particular social structure... and a certain type of State. This State is the liberal State, not in the sense of free-trade liberalism or of effective political liberty, but in the more fundamental sense of free initiative and of economic individualism" (1971, p. 293).

Thus the "Fordist mode of regulation" in the USA did not involve a synthesis of a new production system and a welfare state. The welfare regime, to the extent that it existed, was in the main an element of the "internal state" (Burawoy, 1979) of the major companies. Nor is it particularly plausible to speak of a synthesis of Fordism and Keynesianism. Roosevelt's New Deal was far from an exercise in demand management: he rejected the Keynesian principle of deficit financing to counteract cyclical imbalances in the labour market. Mass unemployment was eventually overcome (as in most of Europe, indeed) by rearmament and wartime mobilisation (Brenner and Glick, 1991, pp. 91-2). What however remained distinctive in the US case was that in the postwar era, by far the most important regulator of the balance between production and consumption was the "permanent arms economy" (Kidron, 1968). One might also add that, to the extent that it is plausible to speak of a "Fordist compromise" in the USA, employment security had a very distinctive foundation: not legislatively imposed but tied to the principle of seniority which was central to the bargaining objectives of the industrial unions which exploded into prominence in the war years and those immediately before. As Herding (1972, pp. 27-8) clearly demonstrated, even in the heyday of successful collective bargaining, though seniority imposed limits on arbitrary management action it was a selective benefit for long-established "insiders" in large companies and (because usually establishment-based) gave no protection in the case of plant closure.

As Brenner and Glick argue (1991, p. 109), "the economic histories of... France and the United States since roughly the second third of the nineteenth century... differed so dramatically... as to demand, on even the most superficial viewing, far more theorisation of their systematic divergence than a conceptualisation of their imagined commonality".

Thus it is paradoxical that *régulation* theory developed its stylised account of the Fordist *rapport salarial* on the basis of an interpretation of US experience, when that experience in reality deviates from so many features of the model. Where this model appears far more solidly grounded is in France. Recall the five elements outlined above: the organisation of the labour process; the hierarchy of skills; recruitment and retention of labour; the composition of wage income; and patterns of expenditure. The articulation between production and consumption is indeed essential for the coherence of the very notion of *le rapport salarial*; beyond this, however, one may note a number of French specifics.

In many respects, France is the west European country in which the "Fordist" labour process is most firmly embedded. Fayol, whose managerial prescriptions were contemporaneous with those of both Taylor and Ford, may be viewed as a more sophisticated and systematic integrator of the aspirations of both Americans. His fourteen principles were rediscovered in the post-1945 reconstruction of French industry by a new elite who, *"nationalistes ombrageux [...], allaient construire l'Amérique en France et en français"* (Bertrand, 1986, p. 71). In parallel, the US "human relations" prescriptions were reinterpreted within the framework of a *science du travail* oriented to the broad personnel management agenda of employee recruitment, retention and motivation but also influenced by the ideas of *humanisme technique*. France is also exceptional in its long history of a highly formalised system of national job classification, with the *grille Parodi* incorporated in comprehensive national agreements in 1919, 1936 and 1945; would writers in any other country have made the stratification of skills such a prominent element in a *régulation* theory? And the architecture of the social wage[3] surely

[3] I have long assumed that the notion of "social wage", barely comprehensible in English, was part of the taken-for-granted vocabulary of other European languages. Apparently I was wrong. In exploring this concept further, I have come across four rather different usages. First, originally predominantly Marxist but then adopted more widely, the term (*Soziallohn*) indicated the combination of wages (or salaries – and let me not here pause to contrast "salary" with *salaire*) and social benefits provided by the state and financed at least in part by contributions from employers. This aggregate was a measure of the *Lohnquote*, the proportion of national production won by the working class. Second, and much more narrowly, it referred to benefits (notably family allowances) paid by employers to reflect the differing consumption needs of 'breadwinners' irrespective of their actual role in production. Third, and perhaps most commonly today, it denoted state welfare benefits: certainly the normal meaning in contemporary Switzerland. Fourth, a meaning of *revenu social* proposed by Duboin in the 1930s and rediscovered by anti-capitalists far more recently is the pro-

acquired its most elaborate – one might say rococo – institutional elaboration in the diverse components of the *sécu* established in France after 1945.

"The state forms part of the very existence of the wage relation" (Aglietta, 1979, p. 32). As already emphasised, this assertion scarcely fits the American case – except in the sense that the state facilitates, through omission as much as commission, the ability of companies to define autonomously the employment relationship. By contrast, in France the state has been hyperactive and omnipresent in shaping the *rapport salarial*: through its function as economic regulator and as employer in its own right, through its role as architect of the welfare state[4] and the minimum wage, through its definition of the institutions of industrial relations, through its bias towards legislation as the preferred mode of employment regulation (which reflects but also reinforces a system of collective bargaining which is impressive in breadth but impoverished in depth). It is here that Fordism, Keynesianism and the welfare state have been most effectively synthesised. "The distinguishing mark of the French model has to do with the intervention of central government exercising, first, a strategic, then a permanent function" (Boyer, 1997, p. 78).

In recent years the *régulationniste* approach has undergone a process of flexibilisation (Grahl and Teague, 2000, p. 161), and its exponents have come to insist that there are varieties of Fordism, as well as varieties of post- (or neo-) Fordism. It is thus impossible to separate the dynamics of the mode of regulation from the national context. Yet if this renders *régulation* theory a more flexible instrument, by the same token it dilutes its explanatory power. In effect, national cases have to be understood more in terms of their specificities than their commonalities: the explanatory logic lies more in description of path-dependent institutional evolution than in the grand theory which frames it. (This is the case, for example, with the country studies edited by Boyer, 1986b, 1988.) Accordingly, the very notion of *rapport salarial* loses its coherence if we cannot assume a clear articulation between the negotiation or

vision of a guaranteed citizen's income. No doubt all these understandings vary cross-nationally.

[4] Compare and contrast "welfare state", *état-providence*, *Sozialstaat*, *stato assistenziale*, *verzorgingsstaat*, etc. But also note the opening remark of Friot (1998, p. 15) in his authoritative text: "on le sait: nos voisins britanniques n'ont pas de mot pour désigner la cotisation sociale, mais c'est par emprunt à leur vocabulaire, celui de la '*contribution*', qu'a été dénommé l'impôt créé en 1991 sous le nom de contribution sociale généralisée". Yet do policy-makers always know what meanings they are borrowing?

imposition of order in the enterprise, the social and legal construction of the labour market, occupational hierarchies, state systems of decommodification, and other aspects whereby it is conventionally defined. In particular, we may anticipate nationally specific contrasts in the degree to which any such *rapport* constitutes a tight "nexus" rather than a loose "relation".

To put the point differently, there is no universal answer to the question: "how does micro-regulation of labour at the level of a given organisation connect with macro-regulations inside large social settings?" (Paradeise, 2003, p. 641). *Régulation* theory tends to *assume* a functional interlock rather than demonstrating the interlinkages at the level of agency. As Favereau puts it (1996, p. 495), "il s'est avéré assez difficile d'isoler le point de vue de la théorie de la régulation sur ce qu'est le syndicat, ce qu'est la négociation, ce qu'est la grève, car visiblement ce qui anime la dynamique de recherches régulationniste, c'est... non ce qu'ils sont, mais ce qu'ils font".

III. A Note on Supiot: How Do We Understand *Statut*?

The complex interconnection between words and things may be seen in another French term, the concept of *statut professionnel* which is central to the report coordinated by Supiot (1999a). *Professionnel* is not, of course, to be translated as "professional" (one may note that *relations professionnelles* is the *franco-français* equivalent of "industrial relations"). A more or less literal translation, "occupational status", was used in Supiot 1999b; the main problem here is that the term conveys next to nothing of the meaning of the French original (or indeed, any meaning at all) in English. What is lost in translation is the significance of *statut*: the implication of rights and entitlements. In Supiot (2001) the translation problem is explicitly addressed, but the response – the banal "membership of the labour force" – is scarcely an improvement.

The difficulty lies in the essence of Supiot's project: to explore the breakdown of the traditional reciprocity between worker subordination to the employer and (relative) job security, and to propose institutional reforms which might compensate for new insecurities. As the means to a new *statut professionnel*, labour law should recognise the growth of types of work which fall outside the definitions of the traditional employment contract, while social security should adapt to the declining fixity of the individual job, and both should recognise that workers have two genders. While the problems that Supiot addressed were general across Europe, the form of the solution was in many respects distinctively French, starting from the presumption, once again, that "the state forms part of the very existence of the wage relation". This is perhaps

one reason why Supiot's report to the European Commission seems to have disappeared without trace. The EU does not possess a state in the usual meaning of the term; and if it did, its will and capacity to regulate the *rapport salarial* would be severely circumscribed.

Perhaps I should mention here another *faux ami*: the English "statute" has only the most remote etymological linkages to "status" and hence to the modern French *statut*; it would have to be rendered *loi*. However, at one time *statut* did refer to law, and my *Micro Robert* gives as its first definition: "ensemble des lois et règlements qui définissent la situation d'une personne, d'un groupe". Note also that the plural *statuts* refers to the regulations (private laws) of an organisation.

IV. *Tarifautonomie* and "Free Collective Bargaining": Another Case of Bounded Comprehensibility

Naturally, analogous translation problems also arise *from* English. An exemplary case is the notion of "free collective bargaining". One can encounter attempts to render this as *libre négociation collective*, but this scarcely captures the emotive force of a concept which for so long was central to the ideology and identity of British trade unions (Hyman, 1995b, 2001a). One should note, however, that direct translation may be more meaningful in Québec, where conceptions of business unionism and pluralist industrial relations which prevail in the USA also in part apply (Paquet *et al.*, 2004). "Free collective bargaining" touches the heart of the British "tradition of voluntarism" (Flanders, 1974). Consider this declaration by the Trades Union Congress in its evidence to the Donovan Commission in 1966:

> no state, however benevolent, can perform the function of trade unions in enabling workpeople themselves to decide how their interests can best be safeguarded. It is where trade unions are not competent, and recognise that they are not competent, to perform a function, that they welcome the state playing a role in at least enforcing minimum standards, but in Britain this role is recognised as the second best alternative.

Such self-confidence in unions' autonomous regulatory capacity contrasts radically with the tradition identified by Shorter and Tilly (1974) in their exploration of French trade unionism: a limited ability to affect directly the employment policies of employers, and therefore a reflex disposition to oblige the state to intervene.

This British perspective, which Kahn-Freund (1954) described as "collective *laissez-faire*", has some affinities with the German principle of *Tarifautonomie*. Yet it is by no means identical, even though "free collective bargaining" is probably the most satisfactory translation into

English; "bargaining autonomy" is certainly not very meaningful. (Perhaps, however, *négociation autonome* makes sense in French? The slogan certainly has ironic affinities with the *refondation sociale* pursued by MEDEF.) As I understand it, *Tarifautonomie* has two crucial connotations, one common to more general notions of voluntarism, the other specifically German.

The first is a conception of "industrial self-government" or "functional subsidiarity": it is for unions and employers to regulate the basic terms of the employment contract, without the intervention of the law. This is a key principle of Scandinavian industrial relations, where peak-level collective agreements have traditionally fulfilled the functions of legislation in most other European countries. As has been widely remarked, this has caused serious problems for the transposition of directives adopted by the European Union, since not even Scandinavian comprehensive coverage can guarantee full applicability (Falkner and Leiber, 2004). In Germany, where legislation on employment issues is more extensive, the decisive sticking point has been direct state interference in wage bargaining (one reason why the *Bündnis für Arbeit* collapsed). Another corollary of the principle of *Tarifautonomie* has been the refusal of the main trade unions, until very recently at least, to countenance the idea of a statutory (see above) minimum wage. In this respect there are evident parallels with the British case, though here most unions were converted to minimum wage legislation a decade or more ago.

The second, distinctively German connotation has some affinities with the American notion of "exclusive jurisdiction"[5], but with a much stronger content. The law which defines the framework of German collective bargaining (the *Tarifvertragsgesetz* of 1949, with subsequent amendments) specifies that "the parties to collective bargaining are trade unions, individual employers and employers' associations". These are alone authorised to negotiate legally recognised collective agreements. Hence the clear distinction in principle, which is nevertheless far harder to sustain in practice, between the negotiating role of trade unions and the functions (information, consultation and codetermination) of works councils; and the peace obligation imposed on the latter while the former alone possess the right to organise strike action. Within this framework, works councils may legally negotiate a *Betriebsvereinbarung* which should not encroach on the core agenda of the union-negotiated *Tarifvertrag* and is in any event bound by a "favourability

[5] This is the principle that only one "bargaining agent" can represent employees within any one company, or workplace.

principle" (*Günstigkeitsprinzip*): no conditions agreed at workplace level may be inferior to those negotiated collectively at a higher level. The only valid exceptions arise when the *Tarifpartner* themselves delegate specific bargaining functions to the company level and explicitly permit agreement on less favourable terms. For this reason, the recent proposals in some political circles, backed by some employers, to weaken or abandon the *Günstigkeitsprinzip* are widely denounced as an assault on the principle of *Tarifautonomie* (Hyman, 2004, p. 282).

Note here that some key conceptual distinctions in German labour law convey little in English (or at least, English English). In the UK, collective agreements are not contracts (though the US situation is different), and both *Vertrag* and *Vereinbarung* would normally be translated as "agreement". For this reason, English can hardly express the crucial difference between a company agreement negotiated by a trade union, and one adopted by a works council. Even less, one might add, can it articulate some of the fine distinctions in French usage: if *convention collective* is obviously to be rendered 'collective agreement', there is no simple English equivalent for the more limited *accord collectif*. As with the German case, it is hard to find an alternative translation for *contrat collectif*, which seems to be regaining popularity in France, and has always been the standard expression in Switzerland. And how should any foreigner grasp the subtle complexities of *constat*? Or again, does the contrast between the French *négociation* and the Italian *contrattazione* suggest a rather different conception of seemingly the same social process in terms of outcome: in the latter case pointing towards the status of a legal contract, in the former a result more ambiguous in status. This diversity of linguistic renderings of the product of collective bargaining suggests that the process itself may differ: as Schregle enquires (1981, p. 26), "when using the term or its equivalents in other languages, are these equivalents really and genuinely equivalent?"

It might seem that the notion of "free collective bargaining", unlike that of *rapport salarial*, has never been presented as a universal analytical instrument. Yet this is not correct: the notion of "freedom" clearly has a commendatory role, and in industrial relations has been employed to assert or imply the superiority of "the method of collective bargaining" over that of "legal enactment", to use the famous categories of the Webbs but to reverse their own predictions and prescriptions (Webb and Webb, 1897). Kahn-Freund had no doubt about this: "there exists something like an inverse correlation between the practical significance of legal sanctions and the degree to which industrial relations have reached a state of maturity. The legal aspect of those obligations on which labour-management relations rest is, from a practical point of view, least important where industrial relations are developed most satisfactorily"

(1954, pp. 43-4). A similar perspective informed the conception of 'mature' trade unionism expounded by Lester (1958) in the USA. That "maturity" entailed the detachment of the state (the sphere of "politics") from industrial relations was a central argument of Kerr and his colleagues (1960) in their depiction of "pluralistic industrialism" as the ideal, and inevitable, outcome of economic development. The vision of 1950s US collective bargaining as an exemplar for the world also drove the comparative analysis of strike patterns by Ross and Hartman (1960): they could make sense of the variations in strike strategies and outcomes in North American and Northern European countries where collective bargaining had become the core activity of trade unions, but simply could not comprehend the nature of more politicised industrial relations systems: those countries they perceived as "deviant" were lumped together in a bizarrely conceived "Mediterranean-Asian model".

This was no mere academic aberration. Kahn-Freund himself emphasised (1977, p. 13) the ideological import of the idea of freedom in industrial relations: "the use of words as symbols expressing a policy, an aspiration, a tradition, and not as symbols denoting a reality". Yet such words have material effects: "one should not underestimate the real significance of verbal magic". One significant symbolic link is between "free collective bargaining" and the International Confederation of Free Trade Unions (ICFTU), founded in 1949 as an anti-communist breakaway from the World Federation of Trade Unions. The "Free" in its title was intended, in part, to signify that its affiliates, unlike those in the Soviet bloc, were not subordinate to the state or the ruling party. But for its dominant US and British leaders it also meant that unions should engage in the political arena as a subsidiary function if at all. Accordingly, its extensive education and training activities in post-colonial countries focused heavily on inculcating the detailed techniques of union-management negotiations as practised in "mature" systems; and, as a corollary, the virtues of a model of trade unionism committed to the principle of "free collective bargaining". Not surprisingly, such efforts were singularly futile in countries where the state was the primary employer of trade union members and where political intervention was decisive in shaping the labour market and conditions of employment. In such a context – as any French observer would appreciate – unions' principal interlocutor is inescapably the state.

Does this imply that we have problems in speaking comparatively of even so fundamental, and seemingly universal, an institution as a trade union? According to Singam and Koch (1994, p. 158), "a German 'Gewerkschaft' is not the same as a British 'union', and while it may be translated as 'union', this fails to convey its particular organisational

structure and role within the wider industrial relations context". Clearly there can be debates over whether what exists in a specific country is "really" a trade union: for instance the official transmission belt structures in the former Soviet bloc, or analogous bodies in China today; but does the problem run so much deeper? Would it be safer to leave *Gewerkschaft* or *sindacato* untranslated, rather than risk giving the impression that trade unionism in Germany or Italy is identical to that in Britain? Surely not, and not only because as a corollary English-speakers would have to write 'trade unionUK', 'trade unionIE' and so on to differentiate Britain, Ireland, the USA or Australia, let alone Jamaica or South Africa. Comparability requires (relevant) similarity but not identity: arguably, two identical phenomena cannot be compared. A useful principle is what Rose (1991, p. 447) terms 'bounded variability': comparison requires cases which are different, but within limits. Hence 'it is an objective of cross-national research to test and explore the limits of uniqueness' (Hyman, 2001b, p. 210).

In Conclusion: Towards Universalistic Particularisms?

The need to establish both similarity and difference, to conceptualise incomplete equivalence, constitutes the charm and the perplexity of comparative analysis. The problems are compounded by the contrasting architecture of nationally-specific intellectual traditions and conceptual interdependences, in turn partly masked and partly reinforced by translation problems (Hyman, 1995a). Comparison is an art rather than a science; I recognise the force of Michel Lallement's notion of *bricolage*. Or to borrow from Maurice (1989, p. 185), "la non-comparabilité n'est plus constituée comme limite, elle devient plutôt objet d'analyse".

Do not adjust your language: reality is at fault. Institutions differ cross-nationally; so do modes of thought. This can be true even when different countries speak (supposedly) the same language: George Bernard Shaw described Britain and the USA as "two countries divided by a common language". The starting point of genuine comparative understanding must be to escape the fatal attraction of superficial similarity. We must dare to call distinct realities by their own name, avoiding simplistic translations yet seeking to give appropriate weight to both commonality and difference. Uniqueness, in other words, must be respected yet situated in an appreciation that all national instances are 'special cases' and that without some willingness to generalise we cannot communicate at all.

To compare is, literally, to put like phenomena together. But it is impossible to establish likeness without awareness of difference: we must recognise all institutional and analytical categories, applied cross-

nationally, as provisional. Nor can the idiosyncrasies of our concepts be overcome by resort to a chimeric meta-language: to render "shop steward" in Volapük, or Esperanto, or Latin[6] does not resolve the problem identified at the outset of this paper. All translation rules are incomplete.

The aim must be to move from particularistic universalisms to universalistic particularisms: in recognising explicitly those elements of reality which are inevitably lost in translation, we may be able to transcend their limitations in pursuit of a larger totality. Comparison is a double effort to make the strange familiar and the familiar strange; how we move beyond this to genuine comparative theory will always involve a certain alchemy.

References

Aglietta, M., 1976, *Régulation et crises du capitalisme : L'expérience des États-Unis*, Paris, Calmann-Lévy.
Aglietta, M., 1979, *A Theory of Capitalist Regulation: The US Experience*, London, Verso.
Amable, B., 2003, *The Diversity of Modern Capitalism*, Oxford, OUP.
Bertrand, H., 1986, "France : modernisations et piétinements", in R. Boyer (dir.), *Capitalismes fin de siècle*, Paris, PUF, pp. 67-107.
Bertrand, H., 2002, "The Wage/Labour Nexus and the Employment System", in R. Boyer and Y. Saillard, Régulation *Theory: The State of the Art*, London, Routledge, pp. 80-86.
Boyer, R., 1986a, *La théorie de la régulation : une analyse critique*, Paris, la Découverte.
Boyer, R. (dir.), 1986b, *La flexibilité du travail en Europe*, Paris, la Découverte.
Boyer, R. (ed.), 1988, *The Search for Labour Market Flexibility*, Oxford, Clarendon.

[6] Or Gaelic. I observe that where the French version of the Treaty on European Union has *partenaires sociaux* and the German *Sozialpartner*, the Gaelic has *comhpháirtithe sóisialta*. Does this make a deeply ambiguous and "alien" concept any more meaningful to an Irish manager or trade unionist? Note that the English version of the Treaty has customarily used the far more prosaic "management and labour". I have discussed the different linguistic renderings of "social partners" in Hyman 2001a: the phrase was used literally in only five of the (then) eleven official languages. This analysis requires updating with the addition of nine new Community languages. Note also that, somewhat bizarrely, the draft Treaty establishing a Constitution for Europe still employs "management and labour" in Articles III-211 and 212 but has "social partners" in Article I-48. I am grateful to Rita Inston for pointing out this anomaly and for informing me that in all previous English-language drafts, "social partners" was used throughout.

Boyer, R., 1990, *The Regulation School: A Critical Introduction*, New York, Columbia University Press.
Boyer, R., 1996, "State and Market", in R. Boyer and D. Drache (eds.), *States Against Markets: The Limits of Globalization*, London, Routledge, pp. 84-114.
Boyer, R., 1997, "French Statism at the Crossroads", in C. Crouch and W. Streeck (eds.), *Political Economy of Modern Capitalism*, London, Sage, pp. 71-101.
Boyer, R., 2001, "Du rapport salarial fordiste à la diversité des relations salariales", Paris, *CEPREMAP Working Paper* 2001/14.
Boyer, R., 2002, "Perspectives on the Wage/Labour Nexus", in R. Boyer and Y. Saillard, Régulation *Theory: The State of the Art*, London, Routledge, pp. 73-9.
Boyer, R. and Saillard, Y. (eds.), 1995, *Théorie de la régulation : l'état des savoirs*, Paris, la Découverte.
Boyer, R. and Saillard, Y. (eds.), 2002, Régulation *Theory: The State of the Art*, London, Routledge.
Brenner, R. and Glick, M., 1991, "The Regulation Approach: Theory and History", *New Left Review* 188, pp. 45-119.
Burawoy, M., 1979, *Manufacturing Consent*, Chicago, University of Chicago Press.
Crouch, C., 1995, "Exit or Voice: Two Paradigms for European Industrial Relations after the Keynesian Welfare State", *European Journal of Industrial Relations* 1(1), pp. 63-81.
Edwards, R., 1979, *Contested Terrain*, London, Heinemann.
Falkner, G. and Leiber, S., 2004, "Europeanization of Social Partnership in Smaller European Democracies?", *European Journal of Industrial Relations* 10(3), pp. 245-66.
Favereau, O., 1996, "Contrat, compromis, convention: point de vue sur les recherches récentes en matière de relations industrielles", in G. Murray, M. L. Morin and I. da Costa (dir.), *L'état des relations professionnelles*, Québec, Presses de l'Université Laval, pp. 487-507.
Flanders, A., 1974, "The Tradition of Voluntarism", *British Journal of Industrial Relations* 12(3), pp. 352-70.
Friot, B., 1998, *Puissances du salariat, emploi et protection sociale à la française*, Paris, La dispute, 1998.
Grahl, J. and Teague, P., 2000, "The Regulation School, the Employment Relation and Financialization", *Economy and Society* 29(1), pp. 160-78.
Gramsci, A., 1971, *Selections from the Prison Notebooks*, London, Lawrence and Wishart.
Herding, R., 1972, *Job Control and Union Structure*, Rotterdam, Rotterdam UP.
Hoang-Ngoc, L., 2003, "Capitalisme actionnarial et régulation endogène du rapport salarial: L'horizon dépassable du 'social-libéralisme'", Paper to Journées d'Économie sociale, Grenoble, Septembre.

Hyman, R., 1995a, "Industrial Relations in Europe: Theory and Practice", *European Journal of Industrial Relations* 1(1), pp. 17-46.

Hyman, R., 1995b, "The Historical Evolution of British Industrial Relations", in P. Edwards (ed.), *Industrial Relations: Theory and Practice in Britain*, Oxford, Blackwell, pp. 27-49.

Hyman, R., 2001a, *Understanding European Trade Unionism: Between Market, Class and Society*, London, Sage.

Hyman, R., 2001b, "Trade Union Research and Cross-National Comparison", *European Journal of Industrial Relations* 7(2), pp. 203-32.

Hyman, R., 2004, "Is Industrial Relations Theory Always Ethnocentric?", in B. E. Kaufman (ed.), *Theoretical Perspectives on Work and the Employment Relationship*, Champaign, IRRA, pp. 265-92.

Jacoby, S.M., 1997, *Modern Manors: Welfare Capitalism since the New Deal*, Princeton, Princeton UP.

Kahn-Freund, O., 1954, "Legal Framework", in A. Flanders and H. A. Clegg (eds.), *The System of Industrial Relations in Great Britain*, Oxford, Blackwell, pp. 42-127.

Kahn-Freund, O., 1977, *Labour and the Law* (2nd ed.), London, Stevens.

Kerr, C., Dunlop, J. T., Harbison, F. H. and Myers, C., 1960, *Industrialism and Industrial Man*, London, Heinemann.

Kidron, M., 1968, *Western Capitalism Since the War*, London, Weidenfeld and Nicolson.

Lester, R.A., 1958, *As Unions Mature*, Princeton, Princeton UP.

Lipietz, A., 1992, *Towards a New Economic Order*, Cambridge, Polity.

Maurice, M., 1989, "Méthode comparative et analyse sociétale", *Sociologie du travail* 2/89, pp. 175-91.

Paquet, R., Tremblay, J. F. et Gosselin, E., 2004, "Des théories du syndicalisme: Synthèse analytique et considérations contemporaines", *Relations industrielles* 59(2), pp. 295-320.

Paradeise, C., 2003, "French Sociology of Work and Labor", *Organization Studies* 24(4), pp. 633-53.

Polanyi, K., 1944, *The Great Transformation: The Political and Economic Origins of our Times*, New York, Farrar and Rinehart.

Rose, R., 1991, "Comparing Forms of Comparative Analysis", *Political Studies* 39, pp. 446-62.

Ross, A.M. and Hartman, P.T., 1960, *Changing Patterns of Industrial Conflict*, New York, Wiley.

Schregle, J., 1981, "Comparative Industrial Relations: Pitfalls and Potential", *International Labour Review* 120(1), pp. 15-30.

Shorter, E. and Tilly, C., 1974, *Strikes in France, 1830-1968*, Cambridge, Cambridge UP.

Singam, P. and Koch, K., 1994 "Industrial Relations: Problems of German Concepts and Terminology for the English Translator", *Lebende Sprachen* 4/94, pp. 158-62.

Supiot, A., 1999a, *Au-delà de l'emploi*, Paris, Flammarion.
Supiot, A., 1999b, "The Transformation of Work and the Future of Labour Law in Europe", *International Labour Review* 138(1), pp. 31-46.
Supiot, A., 2001, *Beyond Employment: Changes in Work and the Future of Labour Law in Europe*, Oxford, OUP.
Webb, S. and Webb, B., 1897, *Industrial Democracy*, London, Longmans.

PARTIE III
LA CONSTRUCTION SOCIALE DES OBJETS DE LA COMPARAISON

PART III
THE SOCIAL CONSTRUCTION OF COMPARABLE OBJECTS

Comparing Welfare States
Conventions, Institutions and Political Frameworks of Pension Reform in France and Britain after the Second World War[*]

Noel WHITESIDE

University of Warwick and Zurich Financial Services Fellow

Résumé

Les recherches comparatives sur les politiques sociales se sont centrées de manière générale sur le développement (et ses conséquences) de programmes spécifiques, ignorant généralement les cadres conventionnels au sein desquels de tels programmes se situent. Or, les conventions de l'action collective varient aussi bien dans l'espace que dans le temps et selon les secteurs d'intervention politique. Produits de l'expérience historique, ces conventions se modifient continuellement en réponse aux changements des circonstances et de la demande. En outre, toutes reflètent un accord collectif sur la définition du bien commun, c'est à dire les règles implicites et explicites qui soutiennent la coordination entre des initiatives nouvelles et les pratiques sociales établies. De ce fait, la comparaison des politiques sociales doit s'intéresser à la manière dont fonctionnent les États. L'examen du passé révèle les processus continus de construction et de réorientation institutionnelle qui, d'un point de vue comparatif, montre les erreurs à quoi conduit, en comparaison internationale, l'usage de l'équivalence institutionnelle. S'appuyant sur l'observation de l'évolution de politiques de retraite dans les années 1960, l'auteur montre comment des stratégies visant à répondre à des problèmes analogues, mais conduites à travers des mécanismes institutionnels différents, génèrent des politiques divergentes en France et en Grande-Bretagne.

[*] This paper draws on research funded under the ESRC Future of Governance Programme and by Zurich Financial Services. Full archival references have not been included here: a longer and more fully annotated historical account can be found in Whiteside, 2003.

I. Introduction

Comparative social policy studies have focused overwhelmingly on the political development (and outcomes) of specific programmes, bypassing contextual frameworks of convention and governance within which such programmes have been realised. Yet frameworks of collective action vary widely: between policy areas and between nations as well as over time. All are the product of historical experience: all are adapted continuously in response to changing circumstance and new demand. All reflect a collective agreement on the definition of the common good, this being recognised, implicit and explicit rules that sustain co-ordination between new initiatives and established social practice. There exist, to paraphrase Salais and Storper (1993), different "possible worlds" of socio-political co-ordination, each reflecting different expectations held by participants concerning the principles of justice applicable to their situations. We should note how conventions of public action necessarily imply that the points at which government may legitimately intervene to secure its objectives will also vary (in accordance, so to speak, with established governing conventions pertinent to particular policy areas and to particular nation states).

To compare welfare states, we have to analyse how states work. The most cursory comparison of, for example, trade unions in different European states demonstrates not merely different political agendas, but differences in their power bases, organisation and their modes of action. Behind the label 'trade union' lie a variety of institutions that have developed in response to different national frameworks (see also R. Hyman in this volume). The comparative analysis of European welfare systems is required to tackle blanket terms that disguise a range of institutional practices; a common perspective on a common problem may be translated through plural political agendas and different institutional mechanisms to generate apparently divergent policy outcomes. The roots of terminological and conceptual difficulties that plague cross-national comparison are hereby laid bare. An historical perspective reveals processes of constant institutional construction and reorientation that, in comparative terms, demonstrate the fallacies of institutional equivalence, a common basis for comparison adopted by political science, as different instruments (sometimes disguised behind similar labels) are adapted to specific goals. It also demonstrates that policy goals are multiple and historically contingent. A theoretical perspective that by-passes distinctions between public and private offers the opportunity to analyse policy by revealing the different opportunities for state intervention that are open to different national governments. Collective expectations concerning the legitimacy of specific state interventions

determine their success – and these cannot be understood solely in terms either of the policy itself or of the institutions through which policy initiatives are realised. Finally, to focus solely on the public sector and on public welfare provision may omit part of the picture.

Comparative analysis is plagued by problems of similar policies disguised by different terminology and different policies, agencies and instruments that possess almost similar labels. Words get in our way. This paper explores such issues through the historical debate over pension reform that took place in Britain, France (and elsewhere) in the immediate post-war decades to reveal how the issue was politically constructed and how this shaped policy agendas and policy instruments in these two countries. It utilises the theory of the convention as one means through which the logics of policy debate can be analysed and comparison made. The first section summarises the main tenets of this theory, the second examines developments in pension politics in the 1950s and the 1960s and the third draws some comparisons between both pension policies and the different agendas within which the issue was set.

II. Frameworks for Social Action: The Theory of the Convention

Sociologists and economists working within the theory of the convention offer us a starting point from which to build our analysis. They focus on the problem of uncertainty and the consequent requirement for co-ordination of action to enable all to achieve their goals. Denying that each individual is an independent agent (the premise of the rational choice school) all social and economic actors and actions are understood as interdependent. The chief problem for individuals is to anticipate how others might respond to their initiatives: this generates uncertainty over outcomes. Uncertainty provokes distrust and non-participation, leading to the breakdown of socio-economic systems. For uncertainty implies no basis for understanding the consequences of an action: if I hand over money on the promise of future goods or services, can I be assured of their receipt? Or if I turn to someone for help when sick, can I be assured of her professional competence? In the absence of conventions that serve as a basis for co-ordination, I will not act; the uncertainty is too strong. Successful action depends on strong co-ordination between actors: on collective trust and mutual expectation that all will know and respect conventions underpinning the situation. All individuals need to anticipate the response of others; co-ordination emerges as the cornerstone of social and economic action, rather than competition, as suggested by neo-classical theory.

The term uncertainty is here employed to define a world where outcomes of action are unknowable; it should be distinguished from risk or hazard, the phenomena that form part of the insurance world. In the latter case, possible adverse outcomes are identifiable and, with the aid of expert diagnosis, a probable consequence of action is predictable and risk can be measured. Actuarial evaluation shapes the calculation of premiums in an insurance environment that offers compensation in the event of action or accident producing a collectively recognised but undesired result. Protection against collectively acknowledged risk forms a necessary part of establishing the confidence necessary for full participation in entrepreneurial activity. In the world of economic action, risk (multiple but identifiable, possibly predictable) lies at one end of the spectrum, uncertainty (infinite and unknowable) at the other. Taking a risk implies previous knowledge about (even awareness concerning the likelihood of) adverse outcomes of action; uncertainty denies the actor any basis for reaching a judgement about the effects of action, if any (Knight, 1921). Seen from this perspective, effective action depends on the elimination of uncertainty more than on the containment of risk.

Risk or hazard may be insured individually or collectively. Classical mechanisms of social insurance allow a common premium as low risk cases compensate for the high. These systems have long protected the employed in western Europe against conventional 'risks' that threaten their livelihood: illness, unemployment, invalidity as well as old age. In different countries and contexts, protection against some or all of such risks is assumed to be a personal, not a collective, responsibility – current renegotiations over pension provision demonstrate how this balance can change. Further, close examination of how such risks are defined (who are the 'unemployed' as opposed to the economically inactive: what degree of physical impairment constitutes invalidity: whether retirement is required for receipt of a pension) reveals variation both in place and time. Identities are constantly reshaped. This fluidity, however, remains hidden behind the convention that this type of risk exists – and that collective agencies (commercial, mutual, state-sponsored) are in place to offer compensation. The identity of the risk (and the nature of the compensation) themselves reflect expectations about behaviours proper to public or private, collective or individual action: these shape the bedrock of conventions sustaining collective trust and define remits of state welfare. The existence of social protection promotes specific strategies of collective bargaining and manpower management: the use of early retirement and sickness pensions to facilitate industrial restructuring during the 1980s offers one example (Chaskiel *et al.*, 1986).

Systems of co-ordination and the logics that underpin them differ widely. In the need to justify our actions publicly, to offer explanation or resolve dispute, different conventions (collectively accepted frameworks of co-ordinated action) stand revealed. Boltanski and Thévenot (1991) identify different hierarchies of public value, each independent of the other. These action frameworks (or evaluations of worth) are the building blocks of collective understanding and trust. Different evaluations of worth are pertinent to different given objects. Within plural frameworks of social ordering, market-based systems, reliant on competition and dependent on signals of quality and price, offer one form of co-ordination. There are others. Standardised forms of measurement and knowledge offer us the basis for professional knowledge: these co-ordinate evaluations in production systems, medicine and technical competence. This 'industrial' world displays the permanent value of certain types of measurement and analysis: the foundations for co-ordinating future socio-economic development. Similarly, other evaluative hierarchies legitimate the public exercise of authority and distinguish civic virtues from anti-social behaviours that merit collective condemnation. This civic world also denotes the varying bases of moral-political evaluations that identify legitimate decision making and spheres of state power. Conventions of social interaction also delineate the domestic or familial world: acceptable modes of behaviour within households or local communities. Here, the bonds of love and the desire for intimacy foster compliance with a vast range of social practices. As Thévenot argues (2001), hierarchies of worth are neither permanent nor stable. All are grounded in historical precedent and all are constantly modified in the course of action. All offer different foundations for rationality: while all co-exist, none can be used to denigrate or disqualify any other as all operate within their own terms of reference. Plural co-ordinating reference points based on different hierarchies of worth form frameworks of individual choice and preference. These reference points are central to confidence and trust; they render co-ordinated action possible.

Hence social frameworks are necessary for market activity and conventions shape co-ordination; individual choices and compromises are made within complex situations. The alternative offered by proponents of rational choice – a vision of efficient economic activity resulting from rational individuals using perfect information to secure optimal personal outcome through contractual relations in a free market – assumes an unlikely degree of systematic action in an uniform environment. To secure specified outcomes, individuals make decisions based on their expectations concerning the consequences of their actions and the relationship of these to their desired goals. Different hierarchies of

worth reflect worlds of moral judgement, which in turn reflect respectable behaviour, accepted duties and civil codes. The common good emerges not as dependent on the outcome of the collective pursuit of personal interest, but on those conventions collectively accepted as the basis for social and economic co-ordination – and on the means by which they are defined. This conception of co-ordination thus links the personal to the collective and the significance of conventions to the need for state intervention and the analysis of different spheres of state action.

The complex world of action thus involves all hierarchies of worth and all rely on collectively recognised codes of conduct. Much (but not all) of this is ratified in law: there exist (implicitly or explicitly) moral orders that reflect collective perceptions of social justice, or the 'proper' way of doing things. The rules of competition and contract, of agency and its just remuneration, have to be known and accepted for societies and economies to function. Civic order may recognise rights to peaceful protest, but outlaw violence and intimidation. Institutional arrangements ensure that rules are observed. The state, solely sovereign in such matters, acts as the co-ordinator of last resort: guaranteeing collective social justice by establishing the rules of the game, by identifying undesirable behaviours, and by protecting the polity from external threat or the sudden alien imposition of new rules (Salais, 1998). In all market-based economies, regulation is present; should markets wobble or threaten to fail, the public turns to government for more legislative protection, not less. When seen from this angle, a division between 'state' and 'market', so common in neo-liberal economics, becomes hard to sustain, for the state – through the law – is charged with underwriting market operations to secure the necessary confidence and trust to enable all to participate. As economic analysts have noted (Storper and Salais, 1997; Dore, 2000; Hall and Soskice, 2001), contractual relations, the institutions that enforce them and their underpinning conventions vary widely – between nations, between products and over time. State-sponsored welfare forms part of this co-ordinating framework. Post-war governments negotiated social settlements that promoted economic reconstruction and modernisation by offering protection against predefined risks in return for conformity with new working norms (Whiteside and Salais, 1998). The way in which security was assured (the instruments used, the points of official intervention and so on) varied as much as the types and remit of security offered.

In this sense, welfare systems reflect institutionalised political compromises concerning agreed principles of social justice that establish collective confidence and enable participation. The roots of these systems are more than a century old; their basic structures date from post-war settlements of the mid-twentieth century, adapted and modified to

meet new challenges. While some degree of commonality can be seen in their objectives, their underlying principles and the means of realising them differ widely. Official institutional arrangements that underpin welfare do not translate easily between nations as such institutions incorporate different historical trajectories concerning the role of public agencies, voluntary associations and commercial organisations in underwriting economic and social behaviour. They embody conventions derived from past collective norms and decisions, designed to secure socio-economic co-ordination. Comparative assessment based solely on social support provided directly by the state distorts the analysis, as similar objectives pursued by different governments may – or may not – be classified as part of a welfare state. The confusions so provoked create problems of equivalence in classifications and conceptual frameworks of analysis. The changing structures and typologies of state pension schemes demonstrate this point and to post-war debates concerning their reform we will now turn.

III. Reforming Pensions: Conventions, Strategies, Institutions in Britain and France

The post-war standardised working week and its associated schemes of collective social protection were less an economic than a political product: a mediation between industrial, labour and national economic interests manifested in collective agreements and social legislation. This settlement was historically contingent: there was an urgent need to rebuild war-shattered economies, to modernise industrial production, to secure democracy and to establish universal security following the destructive impact of the Slump years and total war. American paradigms, stressing economies of scale and the large, integrated corporation, influenced how modernity was conceived. Post-war labour shortages encouraged firms large and small to develop corporate pensions to foster worker loyalty. The drive to rationalise labour distribution and to secure worker co-operation in programmes of modernisation represents an apogee in state-sponsored security (Salais and Whiteside, 1998, pt. III). As standards of living rose, so demands increased for the socially dependent – particularly pensioners – to share in rising post-war prosperity.

A. The Foundations of Post-War Social Protection

The foundations of collective social protection in each country, however, embodied very different principles that generated different conventions of governance. Centralised and bureaucratic, British social security reflected Beveridge's preoccupation with the rational administration of a

national scheme based on principles of uniformity, universality and unity, covering all workers in all occupations. In France, systems of social protection fractured along professional lines. A range of special schemes covered the public sector. The *régime général*, for the private sector, was widely understood (particularly on the political left) as socialised salary that offered basic protection from established risks (including old age) to those formally subject to a permanent contract of employment. Bipartite (as opposed to the British tri-partite) contributions from employers and employed were locally collected and administered by representatives from both sides of industry sitting on councils with (until 1967) built-in worker majorities (Palier, 2002, ch. 2). While the state administered welfare benefits in Britain, its influence in France was initially confined to defining the legislative terms under which local councils operated. Seen through Anglo-Saxon eyes, this type of social protection embodied elements of collective bargaining (reflecting constant trade union pressure to raise employers' contributions to extend the schemes) operating outside the control of the state. Behind the apparently similar labels of social security and *securité sociale* operated schemes of very different provenance and nature.

As living standards rose, so post-war social protection systems throughout Europe were subject to political pressures to expand. This was particularly the case for pensioners. In France, sections of the population (self-employed professionals and artisans, agricultural workers), whose work had not conformed to new norms and who had been originally excluded from the *régime général*, became incorporated under new legislative arrangements. To address the challenges of pensioner poverty in a politically acceptable way, governments in both Britain and France turned to employment-based pension provision to meet rising expectations. In Britain, debate over their future development focused on financial subsidies to foster company or commercial insurance schemes, or on the creation of national superannuation[1], to complement the existing state pension. In France, a complementary pension scheme had been created by collective agreement for white collar and technical staffs in the immediate aftermath of the war (AGIRC[2]). This offered a precedent to create a similar arrangement for blue-collar workers under similar auspices.

[1] A scheme of earnings-related state pensions was introduced in Germany in 1957: Sweden introduced a similar scheme to 'top up' the Swedish citizens' pension in 1961. The British Labour Party proposal (discussed below) resembled its Swedish counterpart.

[2] Association Générale des Institutions de Retraite des Cadres.

The fundamental difference between European and Scandinavian welfare and pension policies in the post-war era and their Anglo-Saxon counterparts is reflected in traditions of joint or tri-partite decision making and the role of labour law (and government) in underwriting (and extending) employment contracts and collective agreements (Gamet, 2000). Continental European labour law guarantees principles of public order: these determine norms governing employment, laying down the rights and obligations of employers and employed (including compliance with social security legislation). Formal collective agreements establish minimum standards: in France, their legal status and remit was established in the 1930s, when the government acquired powers to extend the coverage of such agreements to those outside immediate negotiations (Didry, 1998). Thereafter, both pension agreements created by collective industrial bargaining as well as those set up under social security legislation were offered the protection of the law. Here, the depth of the divide between public and company pensions was nowhere near as profound as it was in Anglo-Saxon countries: avenues existed through which governments might influence the nature and extent of professional pensions outside the direct remit of social security legislation. However in France, unlike the German states or the Netherlands, the status of the social partners in the administration of state-sponsored social security proved highly controversial. Specifically, the creation of trade union majorities on the semi-autonomous social security *caisses* in the immediate post-war period provoked years of dispute. Under these circumstances, the employers' organisation (CNPF) preferred the negotiation of pension supplementation through collective agreements – where employers enjoyed parity with trade union representatives in scheme administration – to any extension of the *régime général*. The political controversies so provoked played their own part in shaping the pension debates, while also leading to reform of the *régime général* in 1967 (Friot, 1998).

In the immediate post-war years, occupational and professional pension schemes – many ratified under collective agreements – were growing apace in both countries. In an era of industrial modernisation and skilled labour shortages, employers were eager to secure the loyalty of key employees, to offset the attractions of public sector pension schemes (which were inherently more generous) while facilitating internal labour management. Fiscal incentives to promote the spread of such schemes were extended, but variance in state social security meant that occupational and professional provision was integrated into the wider sphere of economic and social politics in different ways. When shaping post-war state welfare, each government was faced by a *fait accompli.* Well-established, legally endowed occupational and professional pension

rights of various types were deep rooted; forming part of a cultural, legal, and institutional heritage that was highly resistant to any prospect of radical change. Post-war processes of extending (and raising) pension rights required a modification of pre-existing arrangements.

B. Raising Pensions: Britain's Liberal Solution

In Britain, evidence of continuing pensioner poverty in the midst of growing affluence, coupled with the introduction of earnings-related provision in Germany, stimulated the introduction of a graduated state pension by a Conservative government in 1959. Appearances, however, were deceptive: the underlying purpose of the legislation was to raise pensioner income without increasing state liabilities. Policy combined fiscal incentives and national insurance contribution rebates to encourage British employers to create their own company-based occupational schemes and to contract out of state provision, thereby extending pension protection without imposing additional burdens on the public purse. Many employers complied and, during the 1960s, occupational cover boomed; pension funds came to represent over one-third of private saving in the UK economy: a proportion substantially higher than that found in the USA (Hannah, 1986, pp. 48-51). Cover was most extensive in the public sector (including the nationalised industries) and, in private industry, among skilled workers and technical staffs. Within collective bargaining, the negotiation of such a scheme offered one way of mediating the effects of wage restraint policies that were increasingly prominent from the early 1960s. British trade unionists therefore preferred to argue for a rise in the flat-rate Beveridge state pension, looking askance at plans to universalise real earnings-related provision that would negate the advantages they had negotiated for their members.

Even so, the incoming Labour government in 1964 promised to do just that. Following a plan drawn up by Richard Titmuss and adopted by the party as policy in 1957, Labour aimed to create a national superannuation scheme that would operate on a funded (or semi-funded) basis, managed by an independent board of trustees. This, combined with the existing Beveridge state pension, would offer an income at 50% of previous earnings to all workers. The accumulating superannuation fund would enable government to influence industrial investments in the public interest – a powerful tool for national planning. This strategy provoked opposition within the trade union movement, from employers and from the fast-growing financial service sector. However, the most powerful opposition came from within Whitehall, from the British Treasury, where the plan was understood (to quote one official) as "nationalisation by the back door". Treasury officials claimed that Labour's proposed scheme threatened monetary stability and private

sector investment. Higher contributions (and consumption among the elderly) would prove inflationary, would disrupt the balance of payments and thereby damage international confidence in the pound sterling. Further, the investment of (very substantial) fund balances would prove destabilising. If placed in equities, this would inflate market prices, forcing up interest rates on gilt-edged and thus the cost of government borrowing. Conversely, if vested in government securities, the new pension obligations would eventually become just another burden on the public accounts while simultaneously damaging London's capital markets and internal investment in UK industry.

The concerted opposition of public and private financial interests provoked extensive delays. No measures for a national scheme of superannuation reached the statute book during the 1964-70 Labour governments. When a State Earnings Related Pension Scheme [SERPS] was eventually introduced (1976), it performed a residual role. The primacy of employer-based schemes was retained but, to guarantee equity and to protect all occupational pensioners from the threat of inflation, the new public scheme offered earnings-related pension cover to those with none and underwrote the 60,000 private schemes in a manner not witnessed anywhere else in Europe. The result in these inflationary years was enormous administrative complexity and much higher public liability. During the Conservative governments under Margaret Thatcher (1979-90), pension policy resorted once again to a purely private solution. In 1986, substantial public subsidies were offered to all who elected to contract out of SERPS by buying a personal pension plan sold by the commercial sector. Subsequent scandals provoked by mis-selling of private policies and the mismanagement or misappropriation of funds provoked more extensive state regulation of the UK financial service sector, but no return to a state-sponsored scheme. In the UK, pension debates took place at a strongly centralised level; the objectives of monetary policy took total priority. Looking at the archival sources, it is hard to find any reference to pensioners themselves at all.

C. Raising Pensions: French "Conventions Collectives"

In France, the (comparatively late) advent of contributory state pensions for elderly workers, introduced in 1930, had excluded white-collar workers, technicians, and managers in private industry (*cadres*). Following mass strikes in Paris in 1936, the Popular Front government endowed collective agreements with legal status (*Accords Matignon*) and subsequently the *cadres* in engineering negotiated an agreement that created a professional funded pension for their members: a scheme whose reserves were subsequently destroyed by wartime inflation.

Following the war, however, the *cadres* sought to restore their established privileges and negotiated a new inter-professional agreement that introduced a compulsory earnings-related pensions scheme, funded on a PAYG basis (AGIRC). This complemented the new *régime général* introduced in 1946 (Lion, 1962). This precedent encouraged other sectors to negotiate complementary pension regimes in the early 1950s, some covered by collective agreement, some not, which also supplemented the *régime général*. Many firms committed to introduce these complementary pensions were very small; in a period of intense modernisation, many disappeared or merged with other companies. Larger umbrella associations of inter-professional regimes emerged to manage these varied professional schemes. Early examples included AGRR (Association Générale des Retraites par Répartition), created by collective agreement in 1951; by 1971, this covered 99,800 firms with 780,000 members in sugar, textiles, wood, and furniture. ANEP (Association Nationale d'Entraide et de Prévoyance), founded in 1950, covered 7,800 firms in engineering and electricity with 125,000 members in a mixed funded/PAYG scheme by 1970. By far the largest was UNIRS (Union des Institutions des Retraites des Salariés), founded in 1957 to co-ordinate provision between firm-based, regional and professional sector-based associations of varying size. By 1971, UNIRS covered 298,000 firms with 1.9 million complementary pensioners and 4.2 million subscribing members.

At the start of the 1960s, the position of state pensions in France bore some resemblance to those in Britain. The rediscovery of poverty among the British elderly was paralleled in France by the Rapport Laroque (1962), which laid bare chronic problems faced by the old. As in Britain, the Gaullist government resisted raising state subsidies, preferring instead to adopt the solution (preferred by the CNPF) to extend occupational provision. In 1961, the Ministère de Travail ratified a collective agreement between the French employers and the French trade union federations to create ARRCO[3], an umbrella association of complementary pension associations. Compulsory cover was extended to all firms affiliated to CNPF. Each member association pooled a proportion of income, funds in surplus subsidised those in deficit and pension rights remained calculated on an earnings-related basis. Employers and associations remained free to run additional supplementary schemes if they so wished. ARRCO was charged with safeguarding collective financial viability and with protecting the pension rights of those who changed jobs or whose employer ceased business (Veillon, 1962). Compulsion

[3] Association des Régimes de Retraite Complémentaire.

enabled complementary pensions to be extended to lower income groups and reduced the previous discrepancies in old age income between modernised and traditional economic sectors (Lyon-Caen, 1962). Co-ordination loosened the ties between employee and firm, fostering labour mobility. In the 1960s, collective negotiations extended the system's cover, to incorporate domestic workers, gardeners, bakers and pâtissiers, and the multiplicity of small artisanal trades characteristic of French small town life. Under two ministerial arrêtés (15 March 1973 and 6 April 1976) compulsory cover was extended to all workers in France and its overseas territories.

Thus, although public provision arguably remained more fractured in France than elsewhere (Palier, 2003), the reverse was true of supplementary earnings-related pensions. ARRCO and AGIRC, between them, universalised and co-ordinated a basic earnings-related pension for all workers. In contrast, the British occupational schemes that emerged from the 1960s remained fractured and partial. In French eyes, this voluntary funded provision was flawed. The existence of public subsidies for pension funds that offered resources for economic development were highly regarded. However, the small size of many British schemes (and their vulnerability), the omission of most blue-collar workers outside the public sector and the penalties suffered by workers who changed jobs were viewed as major weaknesses (Doublet, 1962). British voluntarism failed to separate the risk from the firm: affiliating a pension regime to an association of similar schemes transferred the responsibility for paying the pension to that association, whose size rendered the risk negligible. Finally, the general French preference for *répartition* (PAYG) over funded schemes is partly explained by ingrained conventions of inter-generational solidarity, but also reflected post-war inflationary experience. Unlike their British counterparts, the value of pensions supplied by ARRCO and AGIRC were negotiated annually by the social partners. Each contributor 'buys' a specified number of points each year through the joint contribution: the value of each point being determined collectively in accordance with the prevailing rate of inflation and the numbers of subscribing (and retiring) members. In this way, the pension's final value is sustained: the final amount reflecting individual years of membership within pre-fixed salary scales.

These limited historical narratives demonstrate how a broadly similar strategy (the promotion of earnings-related complementary pensions) was debated as a potential solution to common problems (pensioner poverty, funding for inward investment, wage restraint) in differing combinations of private responsibility and public regulation or provision. This generates a history of divergent, not convergent trajectories, as political contingency combined with social necessity to generate

multiple forms of public-private productions of old age security. Varied pathways were taken to secure a common goal. The inter-relationship between spheres of welfare, economic and industrial policy (classic for an era dominated by Keynesian ideologies) permitted post-war reconstruction and industrial strategy to be reconciled with the requirements of pension finance and the nature of pension provision. In this light, we can see that divisions between *'public'* and *'private'* provision, the common distinctions found in neo-liberal discourse, are highly misleading – ignoring how different states employed different points of intervention to promote a common goal of old age income security that reflected previous earnings.

IV. Conclusions

The analysis of conventions underpinning policy development requires an historical appraisal of how political preferences are shaped in terms of both their immediate ends and how these ends are realised. Points of rupture provoke debate and expose the foundations of values and implicit assumptions underpinning established systems – which become the subject of reappraisal and renewed public justification (or criticism). In the example used here, we observe how both French and British governments, faced with very similar pension problems and subject to similar budgetary constraint, adopted remarkably similar strategies to secure a solution. In both cases, governments turned to the further elaboration and extension of well-established systems of employment-based provision to raise pension levels in response to popular demand. Yet frameworks of policy justification were far from identical and the subsequent translation of this common agenda through different institutional arrangements resulted in different realisations of welfare provision. In Britain, pension debates were largely shaped by the implications of reform for economic growth and monetary stability, reflecting a dominant preoccupation with market-based frameworks of policy justification. Here, the common good is to be realised through a neo-liberal doctrine that requires the protection of private property and monetary values above everything else. In France, on the contrary, financial issues were less prominent. The major conflict surrounded questions of pension governance and public accountability: whether workers, as future pensioners, should rightly control pension schemes and the efforts of employers to counteract this argument. The major issue at stake was the nature of social representation, the proper construction of civic institutions and the role of the state in surveillance of their operation. Here, the common good is realised through the success-

ful adaptation of principles of social democracy to social security governance.

In Britain, the centralised structure of social security administration had long allowed the Treasury more or less complete control over its development (for an account of post-war pension debates, see Hannah, 1986; Thane, 2000). Here, we find no dispute over questions of public accountability: earlier elements embodying social democracy had been swept away under the recommendations of the 1942 Beveridge Report. However, issues of private ownership of occupational pensions remained significant in a neo-liberal perspective based on the primacy of the private entrepreneur, in which state intervention is counterproductive. In France, pension reform faced different priorities. Unlike the UK, state influence on investment was not controversial; government involvement in banks and savings funds enabled it to direct financial resources in accordance with collective planning. However, the form of social security governance and the rights of central government to intervene in its administration were widely contested. From its inception, French social security developed at arm's length from the state. Local administration of the *régime général*, in the hands of elected councils with trade union majorities, forced protests from employers who could exercise no control over the provision of benefits for which they were increasingly forced to pay. The left argued that social contributions, as socialised wages, belonged to the workers, who should have sole charge over their management. Here, the Ministry of Finance had less influence on a policy agenda that certainly aimed to guarantee pension solvency (obviating the need for state subsidies), but was essentially concerned with questions of governance. Indeed, whether French social security administration could be characterised as a 'welfare state' was open to question, as government neither paid into the funds, nor participated in their administration.

Through the analysis of policy logics and their location within different collective hierarchies of values, the unwritten (and unspoken) assumptions that guide welfare development in different countries stand revealed. The UK's preoccupation with the value of sterling and the profile of the public accounts, over all considerations of equity or pensioner security, is striking, making French Gaullist *dirigisme* appear as almost a model of democratic probity. The reasons for the significance of public finance in British social policy are largely embedded in Britain's imperial past: in the legacy of protecting sterling as a major global trading currency and the role played by the Treasury as guardian of that legacy. Here we apparently witness the operation of institutional constraint, as Pierson suggests (1996; 2001). However, the contrast with France could not be more marked. The French government fostered the

agreement that created ARRCO to cope with new challenges, thereby bypassing established institutions of social protection under the *régime général*. As in the Netherlands, the state collaborated in the creation of quasi-independent joint management of a collectively negotiated system that operated outside state budgets. This policy choice – and the subsequent strengthening of central controls over the *régime général* in 1967 – has to be understood in the context of fierce political conflicts surrounding control over benefit *régimes*. Historical new institutionalism, as developed by Pierson among others, offers little insight into this development – nor into the strange and almost unpredictable ways in which French social protection developed along two separate pathways: the one determined by social security legislation, the other by legally ratified collective agreement[4]. Moreover, taking such public-private organisations into account, how do we identify the welfare state: where exactly does its boundaries fall? Comparative assessments are frequently based on measurement of policy outcomes; stopping short at delivery secured solely by the state is a mistake. The borders of welfare states are far more porous than is often supposed: the delimitation of public and private systems offers a seductive but misleading route for comparative welfare assessment.

Comparative historical perspectives allow us to unpack the contents of policy, to distinguish different hierarchies of worth within which national debates are located and to evaluate outcomes accordingly. Unsurprisingly perhaps, the results display the strengths and weaknesses of the dominant policy trajectory (system of justification) concerned. In Britain, public expenditure has been judiciously contained, but the long-term result of a voluntarist, market-based pension policy has been the destruction of pension security, the collapse of confidence – and vociferous demands for the restoration of state pensions from all sides of the political spectrum (Whiteside, 2003b). In France, thanks to conventions of representation on pension management, pension security has been protected and cutbacks equitably shared. However, new conventions of public accounting being negotiated at EU level indicate that future global profiles of French public accounts will indicate alarming and growing deficits[5]: this will imply that state budgets are overburdened

[4] ARRCO and AGIRC are not the only agencies of compulsory collective social protection negotiated by collective agreement (*convention collective*) during this era: UNEDIC – the French system of joint unemployment insurance – was also created in similar manner in 1958.

[5] For pension purposes, the EU is proposing that public pension schemes of all types should conform to the new international accounting standards recently imposed on corporations – indicating future pension liabilities (for both public sector employees

and the prospect of further economies stimulates extensive popular protest. This evaluation of policy-as-strategy remains essentially qualitative, but allows a more complete assessment of outcomes in terms of objectives than any alternative.

References

Boltanski, L. et Thévenot, L., 1991, *De la justification. Les économies de la grandeur*, Paris, Gallimard.

Chaskiel, P., Lhotel, H. et Villeval, M. C., 1986, "Négociations et transformations du rapport salarial dans la crise d'une entreprise (1977-1984)", in R. Salais and L. Thevenot (dir.), *Le travail : marches, règles, conventions*, Economica, Paris.

Didry, C., 1998, "Arbitration in Context: Socio-economic Conditions and Compulsory Arbitration", in R. Salais and N. Whiteside (eds.), *Governance, Industry and Labour Markets in Britain and France*, Routlege, London.

Dore, R., 2000, *Stock Market Capitalism: Welfare Capitalism. Japan and Germany versus the Anglo-Saxons*, Oxford, OUP.

Doublet, J., 1962, "Les régimes complémentaires à l'étranger", *Droit Social*, 25/7-8, pp. 464-73.

Friot, B., 1998, *Puissances du salariat: emploi et protection sociale à la française*, Paris, La Dispute.

Gamet, L., 2000, "Towards a Definition of Flexibility in Labour Law?", in B. Strath (ed.), *After Full Employment: European Discourse on Work and Flexibility*, Brussels, P.I.E.-Peter Lang.

Hall, P. and D. Soskice (eds.), 2001, *The Varieties of Capitalism: The Institutional Foundations of Comparative Advantage*, Oxford, OUP.

Hannah, L., 1986, *Inventing Retirement*, Cambridge, CUP.

Knight, F.H., 1921, *Risk, Uncertainty and Profit*, New York, Kelly.

Laroque, P., 1962, "Haut Comité Consultatif de la Population. Rapport de la commission d'études des problèmes de la vieillesse" (colloquially known as "Rapport Laroque"), Paris, La Documentation Française.

Lion, H., 1962, "La convention du 14 mars 1947 et son évolution", *Droit Social*, 25/7-8, pp. 396-403.

Lyon-Caen, G., 1962, "La co-ordination des régimes complémentaires de retraites", *Droit Social*, 25/7-8, pp. 457-63

Oksanen, H., 2004, "Public Pensions in the National Accounts and Public Finance Targets", EC Directorate-General for Economic and Financial Affairs, Economic Papers No. 207, http://europa.eu.int/comm/economy_ finance.

and national social security schemes) in the light of demographic change. Under this rubric, all compulsory contributions count as a tax and enter the public accounts (Oksanen, 2004)

Palier, B., 2002, *Gouverner la sécurité sociale: les réformes du système français de protection sociale depuis 1945*, Paris, PUF.
Palier, B., 2003, "Facing the Pension Crisis in France", in G.L. Clark and N. Whiteside (eds.), *Pension Security in the 21st Century*, Oxford, OUP.
Pierson, P., 1996, "A Historical Institutionalist Analysis", *Comparative Political Studies*, 29, 2.
Pierson, P. (ed.), 2001, *The New Politics of the Welfare State*, Oxford, OUP.
Salais, R. et Storper, M., 1993, *Les Mondes de Production: Enquête sur l'Identité Économique de la France*, Paris, EHESS.
Salais, R., 1998, "À la recherche du fondement conventionnel des institutions", in R. Salais, E. Chatel and D. Rivaud-Danset (eds.), *Institutions et Conventions: la réflexivité de l'action économique*, Paris, EHSS.
Salais, R. and Whiteside, N., 1998, *Governance, Industry and Labour Markets in Britain and France: The Modernising State in the Mid-twentieth Century*, London, Routledge.
Storper, M. and Salais, R., 1997, *Worlds of Production: The Action Frameworks of the Economy*, Cambridge, MA, Harvard.
Thane, P., 2000, *Old Age in English History: Past Experiences, Present Issues*, Oxford, OUP.
Thévenot, L., 2001, "Conventions of Co-ordination and the Framing of Uncertainty", in E. Fullbrook (ed.), *Intersubjectivity in Economics*, Routledge, London.
Veillon, C., 1962, "L'accord du 8 décembre 1961", *Droit Social*, 25/7-8, pp. 415-8.
Whiteside, N. and Salais, R., 1998, "Comparing Welfare States: Social Protection and Industrial Politics in France and Britain, 1930-60", *Journal of European Social Policy*, 8, 2, pp. 139-155
Whiteside, N., 2003, "Historical Perspectives and the Politics of Pension Reform", in G.L. Clark and N. Whiteside (eds.), *Pension Security in the 21st Century*, Oxford, OUP.
Whiteside, N., 2003b, "In Search of Security: Earnings-Related Pensions in Britain and Europe", *History and Policy*, http://www.historyandpolicy.org/main/policy-paper-11.html

La construction sociale de la catégorie de « travailleur âgé » dans une perspective comparée

Anne-Marie GUILLEMARD

Université Paris V – Sorbonne et Institut Universitaire de France

Summary

Each country has its own way of constructing ageing in the context of work, which leads to a considerable variety of social norms in the domain. Norms concerning the acceptable way age is dealt with, concerning expectations about the right age at which employees retire, and other norms are intimately related to institutions, i.e., to pension rules, but also to the type of employment policies implemented. Using such variables it is possible to devise a typology of stylised configurations. This allows for explaining various existing 'age cultures' in different countries, opposing 'early exit cultures' to 'staying in employment' ones. For 'age cultures' to be transformed, social constraints exist that cannot be sidelined.

Ce texte part du constat qu'au même âge chronologique de cinquante ans, les positions dans l'emploi et les perspectives de carrière sont aujourd'hui très contrastées au sein des pays développés. Pour le quinquagénaire japonais ou suédois, la norme est la pleine activité et les perspectives de carrière sont encore longues. L'âge médian de retrait effectif du marché du travail se situe à 63 ans en Suède. Il est plus élevé encore au Japon. En revanche, le quinquagénaire belge, français ou allemand fait l'expérience d'une vulnérabilité croissante sur le marché du travail. Ses chances de formation ou de promotion sont ténues et ses risques de chômage de longue durée s'accroissent considérablement. Ceux qui prolongent leur activité au-delà de 55 ans sont peu nombreux. L'inactivité après cet âge est devenue la norme. L'âge médian de cessation définitive d'activité est à peine de 58 ans. Ces données indiquent que la dépréciation, comme la marginalisation, du salarié âgé sur le marché du travail ne peuvent être déchiffrées comme des faits de nature, lesquels tiendraient aux caractéristiques substantielles dont le travailleur

d'âge avancé serait doté (moindre productivité, incapacités multiples, résistance au changement, etc.).

Elles doivent être interprétées comme des faits de culture, dont il convient d'éclairer le processus de construction sociale à partir d'une analyse relationnelle. Le même âge chronologique fait l'objet d'interprétations sociales et de traitements différenciés selon les contextes, et donne lieu à des définitions sociales de l'âge très contrastées. Comment rendre compte de cette diversité ? Ce chapitre vise à répondre à cette question en nous interrogeant sur la démarche méthodologique de comparaison mise en œuvre.

Nous défendons dans ce texte l'idée que la comparaison internationale est au cœur du processus heuristique qui permet de dénaturaliser la notion d'âge au travail, afin d'en saisir la dynamique de définition sociale, dans un contexte historique et sociétal précis. Il ne s'agit pas simplement d'une méthode, mais d'une véritable stratégie de recherche. Elle seule autorise la distanciation et la mise en relation permettant d'accéder aux mécanismes de construction de l'âge au travail dans différents contextes.

J'ai mis en œuvre cette stratégie de recherche dans mon ouvrage récent *L'Âge de l'Emploi* (2003), lequel a comparé sur trois continents – Europe, Amérique du Nord et Japon – la manière dont les pays développés ont géré l'emploi des salariés en seconde partie de carrière et avec quelles conséquences sur leurs trajectoires professionnelles et leur sortie ou maintien sur le marché du travail. Ce texte se voudrait un retour réflexif sur cette comparaison internationale pour en tirer quelques enseignements pour la pratique de la recherche comparée. Le cadre théorique d'interprétation a été élaboré en combinant les apports de l'analyse sociétale, du courant néo-institutionnaliste historique et de l'approche cognitive des politiques publiques.

L'hypothèse principale qui a sous-tendu cette démarche comparée est que la construction de la catégorie de travailleur âgé, comme la définition sociale de l'âge au travail, résultent des interactions et des effets de composition entre de multiples éléments sociétaux, parmi lesquels les agencements institutionnels des politiques de protection sociale et de l'emploi jouent un rôle majeur.

I. Des configurations stylisées de politiques de protection sociale et d'emploi pour interpréter l'activité en seconde moitié de carrière

Le point de départ de la comparaison a été la construction d'un schéma conceptuel d'analyse visant, d'une part, à interpréter la diversité des trajectoires professionnelles en seconde partie de carrière et, d'autre part, à dévoiler les définitions sociales de l'âge au travail auxquelles elles renvoient.

Ma démarche s'est inspirée des perspectives ouvertes par l'analyse sociétale. On sait que les auteurs de ce courant accordent une attention centrale à la contextualisation sociale des objets d'analyse. Ainsi, la participation au marché du travail en seconde partie de carrière est à comprendre comme un « construit social », à saisir au sein du réseau d'interdépendances entre valeurs, configurations d'acteurs, politiques de l'emploi et de protection sociale qui la constitue dans sa spécificité sociétale.

La stratégie comparée adoptée s'oppose donc tant aux approches universalistes que culturalistes. Les premières opèrent une décontextualisation sociale de leurs objets d'analyse afin de les rendre comparables. Du même coup, elles perdent ce que ceux-ci doivent aux interdépendances dans lesquelles ils sont enchâssés. Les secondes risquent de s'enfermer dans une démarche essentialiste[1].

En s'efforçant de reconstruire ce qui fait l'unité d'une culture nationale donnée et constitue sa spécificité, les culturalistes tendent à endogénéiser l'explication. Dès lors, la comparaison internationale revient à juxtaposer des totalités culturelles closes sur elles mêmes, dont on ne pourra appréhender que les principes d'opposition. Dans une telle approche, les principes de convergence sont rendus indéchiffrables.

La priorité accordée par les promoteurs de l'analyse sociétale aux mécanismes de construction des institutions et des acteurs, dans un contexte donné, est particulièrement pertinente en regard de notre stratégie de comparaison internationale. Elle permet de relier, pour un pays, les options prises en matière de politiques de protection sociale et de l'emploi aux processus de définition et de catégorisation des salariés

[1] On peut se reporter à ce sujet au débat entre Philippe d'Iribarne, promoteur d'une analyse culturaliste de l'entreprise avec son ouvrage *La Logique de l'Honneur*, et les défenseurs de l'analyse sociétale. Pour le premier, voir son propos (1991). Pour les seconds, voir en particulier la réponse faite par Marc Maurice, François Sellier et Jean-Jacques Silvestre à Philippe d'Iribarne (1992) et bien sûr l'ouvrage fondateur des mêmes auteurs (1982).

vieillissants qui leur correspondent. De cette manière, les configurations de politiques publiques et les constructions de l'âge selon lesquelles elles opèrent peuvent être lues dans le même mouvement. La mise en évidence des effets de composition et d'agencements institutionnels, lesquels constituent l'avancée principale de l'approche sociétale, s'accompagne de la mise au jour des jugements de valeur, et des formes classificatoires associés à ces configurations.

Conformément à l'approche sociétale, j'ai recontextualisé la participation au marché du travail en seconde partie de carrière dans les cadres cognitifs, politiques et sociaux qui la produisent. La manière dont sont distribués ces états d'activité ou d'inactivité avec l'âge, les statuts sociaux dans l'emploi ou la protection sociale auxquels elle renvoie, comme les liens tissés entre politique de l'emploi et de protection sociale varient d'un contexte national à l'autre. Les réponses à ces questions donnent lieu à des options politiques fortement différenciées selon les pays[2].

Si au nom de la sauvegarde de l'emploi, la plupart des pays d'Europe continentale ont encouragé les sorties anticipées du marché du travail pour les actifs âgés, en les indemnisant généreusement, au point que le taux d'emploi des hommes de 55 à 64 ans a chuté de près de la moitié entre 1971 et 1995, il en a été tout autrement pour les pays scandinaves et le Japon. Au lieu d'indemniser la sortie précoce des travailleurs âgés, ces derniers ont choisi de renforcer continûment leurs politiques actives de l'emploi en direction des plus de 45 ans, même lorsque la conjoncture de l'emploi ne s'y prêtait guère. Ceci signifie que face à des contraintes démographiques relativement homogènes en matière de vieillissement de la population, les sociétés développées ont construit la question du vieillissement et ont tenté d'y apporter des réponses selon des voies très diverses.

Le schéma conceptuel qui a été élaboré tentait de rendre compte de cette diversité pour pouvoir l'interpréter. Conformément aux grands principes de l'analyse sociétale, je me suis attachée à construire des types de configurations pertinentes de politiques publiques présentant des agencements stylisés, afin de m'intéresser aux effets de composition qui en résultaient.

Deux dimensions polaires ont été retenues afin de construire cette typologie des configurations de politiques publiques, pertinentes pour

[2] Nous faisons référence ici au rôle d'élaboration et de manipulation de la hiérarchie des statuts exercé par les systèmes de protection sociale. Ce point a été bien mis en évidence par Dominique Schnapper pour la France (1989).

La construction sociale de la catégorie de « travailleur âgé »

l'analyse des trajectoires professionnelles différenciées en seconde partie de carrière. Elles rendent compte du type de rapports dialectiques existant entre protection sociale et emploi, présent au cœur de chaque configuration. En premier lieu, a été pris en compte le régime de protection sociale[3], spécifié par le niveau de couverture du risque de non travail qu'il offre en fin de carrière. Le second axe retenu concerne l'étendue et la cohérence des instruments d'intégration ou de réintégration dans l'emploi opérant en direction des salariés seniors.

Le croisement de ces deux axes polaires donne lieu à quatre idéaux types de configurations institutionnelles qui peuvent être synthétisés par l'espace d'attributs suivant. Ce schéma simplificateur vise à produire une grille d'analyse interprétative pour la comparaison. Il ne doit pas faire l'objet d'une lecture mécaniste et déterministe, mais au contraire être interprété en dynamique.

Cette typologie présente des types idéaux caractérisés par la spécificité de leur agencement institutionnel. Ces derniers constituent des constructions théoriques, des épures, visant la cohérence significative interne et non la représentativité de la réalité sociale. Ils vont servir d'étalon de mesure pour les études de cas de pays. En ce sens, les pays mentionnés le sont à titre illustratif. Il s'agit de pays qui se rapprochent le plus des configurations stylisées identifiées.

Cette grille d'analyse des types d'agencement de politiques publiques relatives à la seconde partie de carrière constitue le point de départ de la recherche. Elle permet d'appréhender, en premier lieu, les modalités différenciées selon lesquelles les sociétés construisent et régulent les rapports entre âge, travail et protection sociale. En second lieu, elle autorise la formulation d'hypothèses systématiques concernant l'impact de ces agencements de politiques publiques sur les trajectoires professionnelles de fin de carrière. Ainsi est-on en mesure, avec cette grille, non seulement de décrire la diversité constatée, mais également de l'expliquer.

[3] *Régime* est ici entendu au sens désormais classique que G. Esping-Andersen (1990) a donné à ce terme en différenciant trois mondes de la protection sociale qualitativement distincts, lesquels détiennent chacun leurs principes de cohérence. Ils correspondent à des agencements institutionnels spécifiques. C'est en ce sens que mon travail s'est inspiré des perspectives ouvertes par l'analyse néo-institutionnaliste historique des politiques publiques. Remarquons qu'en raison de l'accent commun mis par l'analyse sociétale et l'analyse néo-institutionnaliste sur les agencements institutionnels et leur contexte national et historique, ces deux courants sont parfaitement conciliables dans une démarche de recherche.

Anne-Marie Guillemard

Tableau 1 : Trajectoires tendancielles sur le marché du travail en seconde partie de carrière en fonction de la dialectique des politiques de protection sociale et d'emploi

	Niveau de couverture[4] du risque de non-travail par le régime de protection sociale	
Politique d'intégration dans l'emploi	−	+
Peu d'instruments d'intégration sur le marché du travail −	**4** **Rejet / Maintien** Selon la situation du marché du travail *États-Unis* *Royaume-Uni*	**1** **Marginalisation /** **Relégation** *Allemagne – France* *Pays-Bas – Finlande*
Nombreux instruments d'intégration ou de réintégration sur le marché du travail +	**3** **Maintien** sur le marché du travail *Japon*	**2** **Intégration /** **Réintégration** Si la protection sociale est conditionnelle d'efforts de retour dans l'emploi *Suède – Danemark*

On sait que l'analyse sociétale a suscité certaines critiques pertinentes, dont il faut tenir compte si l'on veut veiller à dépasser les limites inhérentes à cette approche comparative. Il lui a été reproché, notamment, un déficit de vision dynamique des « cohérences sociétales » qu'elle mettait en évidence[5]. Afin de remédier à cette limite potentielle

[4] Par niveau de couverture nous entendons : niveau et durée de l'indemnisation et diversité des voies de sortie précoce du marché du travail. Les dimensions retenues pour cette typologie ne sont pas éloignées de la démarche adoptée par Gallie D. et Paugam S. (2000, p. 5), qui définissent des *unemployment welfare regimes* en articulant trois dimensions : le degré de couverture des prestations de chômage, le niveau et la durée de l'indemnisation et l'importance des politiques actives. Cette dernière dimension est spécifiée dans notre typologie comme politique d'intégration dans l'emploi des salariés vieillissants. (*ibid.*, 2000).

[5] Cette critique a notamment été formulée à propos de la comparaison, fondatrice de ce courant, entre le fonctionnement de l'entreprise allemande et française. Certes, cette recherche a permis de caractériser un fonctionnement du marché du travail de type « professionnel », propre à l'entreprise allemande. Elle a montré ce qu'il devait à un agencement institutionnel spécifique à l'Allemagne, lequel associe un système de formation professionnelle, dont l'apprentissage est le socle, à un modèle d'organisation de l'entreprise avec son système de classifications et de mobilité. Toutefois, elle s'est révélée peu apte à analyser en dynamique, tant les transformations du modèle

La construction sociale de la catégorie de « travailleur âgé »

de l'approche sociétale, je me suis efforcée d'examiner de l'intérieur, pour chacune des configurations typiques de politiques publiques identifiées, les articulations et les tensions qui les travaillent. De cette manière, cela a permis de conduire des comparaisons internationales qui ne s'en tiennent pas à une systémique statique, mais saisissent également la dynamique des transformations.

Pour chaque pays pris dans la comparaison, nous avons procédé à la caractérisation, sur une quinzaine d'années, de sa configuration typique de politiques publiques et de son évolution à partir de trois niveaux d'analyse :

- celui de l'agencement particulier des politiques publiques d'emploi et de protection sociale affectant la seconde partie de carrière ;
- celui des formes de coordination ou de conflit entre acteurs pertinents du marché du travail associés à cet agencement ;
- enfin, celui des tensions et des réajustements dont il est le siège et des processus de réforme qui le transforment.

En ce qui concerne plus spécifiquement la méthodologie de la comparaison internationale, les choix suivants ont été effectués. Au niveau du choix des unités d'observation et d'analyse, la stratégie comparée adoptée inclinait à procéder à la constitution d'un échantillon raisonné et contrasté de pays développés. Parmi ces derniers, un petit nombre a été plus systématiquement mobilisé au cours de l'analyse pour une étude de cas approfondie de la dynamique des politiques publiques sur une période temporelle longue de quinze à vingt ans. Les cas de la France, du Japon, du Royaume-Uni et de la Suède ont été ainsi traités. Ces comparaisons permettaient de saisir la nature différenciée des réponses au vieillissement apportées par les principaux régimes de protection sociale identifiés dans la littérature internationale. Toutefois, cette analyse systématique a été complétée par des éclairages comparatifs spécifiques, permettant de préciser et d'affiner sur certains points ce panorama synthétique.

Ainsi, le cas des États-Unis a été utilisé pour examiner les conséquences de l'adoption du principe de la non-discrimination par l'âge dans l'emploi, lequel a fait l'objet d'une directive européenne récente. Les cas des Pays-Bas et de la Finlande ont été étudiés de manière approfondie, à propos de la question du renversement du mouvement de sortie précoce du marché du travail et des réformes que ces pays ont introdui-

allemand que celles du modèle français. Pour une discussion de cette recherche et de ses interprétations, voir Denis Segrestin (1992).

tes afin de s'extraire de la culture de la sortie précoce dans laquelle ils étaient profondément immergés.

II. Configurations de politiques publiques et cultures de l'âge

Revenons à la typologie des configurations stylisées de politiques de protection sociale et de l'emploi présentée plus haut. Elle permet de conjuguer une approche néo-institutionnaliste des politiques publiques avec une prise en compte de leurs dimensions cognitives.

À un premier niveau, et selon une perspective néo-institutionnaliste, ces configurations institutionnelles de politiques représentent des modèles normatifs d'action. Par les droits et les prestations qu'elles accordent et les statuts qu'elles offrent dans l'emploi ou dans le système de protection sociale, elles façonnent l'éventail des alternatives ouvertes pour les salariés : voies d'insertion dans l'emploi, cumul de revenus d'activité et d'indemnisation ou voies de sortie précoce indemnisée. Elles affectent donc directement les itinéraires accomplis par les salariés sur le marché du travail dans chaque pays. Ainsi, selon la perspective de l'institutionnalisme centré sur les acteurs, les configurations de politiques publiques agissent comme des « corridors d'action » (Mayntz et Scharpf, 2001) pour tous les acteurs engagés dans l'action. Elles modèlent, en conséquence, leurs trajectoires possibles et leurs anticipations sur l'avenir en emploi en seconde partie de carrière.

À un second niveau, les configurations politiques produisent un ensemble d'orientations normatives significatives. Elles constituent des manières de formuler les problèmes, de se représenter le monde : c'est leur dimension cognitive[6]. L'État social en intervenant et arbitrant dans le domaine de l'emploi, de la formation ou de la protection sociale produit des normes d'âge. Son activité donne naissance à un véritable gouvernement des âges, que nous désignons comme une « *police des âges* »[7], en reprenant le sens ancien de gouvernement que revêtait ce terme sous l'Ancien Régime. Dans un contexte national donné, les interactions entre, d'une part, les différentes « *polices des âges* » contenues dans les dispositifs de protection sociale et d'emploi et, d'autre

[6] Pour une présentation générale de cette approche on peut se référer à P. Muller (2000).

[7] Nous empruntons ce terme à A. Percheron (1991). Dans l'ouvrage *Âge et Politique* qu'elle a co-dirigé, elle écrit dans un chapitre intitulé « Police et gestion des âges » : « la police des âges est l'instrument et le produit de l'État providence (…) et constitue une dimension essentielle de toute action politique ».

part, la manière dont les différents acteurs du marché du travail s'en emparent et en font usage, créent une dynamique particulière. Cette dynamique stabilise progressivement ce que j'ai désigné comme une « *culture de l'âge* » spécifique. Celle-ci représente un ensemble de valeurs et de normes partagées sur les manières de problématiser la question de l'avance en âge comme de définir les droits et obligations attachés à l'âge. Elle repose sur des principes d'équité et de justice entre âges et générations, sur des catégorisations de l'âge et des règles d'action.

Ainsi, les options politiques prises à l'égard des salariés avançant en âge ne représentent pas seulement des règles pour l'action. Une fois adoptées, elles rétroagissent sur le cognitif. Elles constituent un réseau de motifs, de justifications et de références qui modèlent les comportements de tous les acteurs du marché du travail dans chaque contexte. C'est le sens que j'ai donné à la notion de « culture de l'âge ». En définitive, nous suivons Pierre Muller (2000) lorsqu'il énonce « On prend conscience du caractère à la fois cognitif et normatif de l'action publique, puisque les deux dimensions d'explication du monde et de mise en normes du monde sont irréductiblement liées ».

Chaque configuration institutionnelle typique de politiques peut ainsi être examinée sous le rapport de la culture de l'âge particulière qu'elle tend à promouvoir. Les limites de ce texte ne permettent pas d'entrer dans le détail de la démonstration qui a été menée. Elle a établi, à partir de l'étude approfondie de quatre cas nationaux (France, Suède, Japon, Royaume-Uni), retenus comme proches de chacune des configurations typiques de politiques identifiée théoriquement, des correspondances étroites entre d'une part, les dynamiques des configurations de politiques, leurs édifices normatifs et les cultures de l'âge qu'elles construisent et, d'autre part, les trajectoires tendancielles sur le marché du travail qu'elles canalisent.

Je me contenterai d'évoquer succinctement les processus par lesquels chaque configuration politique construit une culture de l'âge bien spécifique. À leur tour, ces cultures particulières, lesquelles comportent leur propre définition sociale du travailleur comme âgé, façonnent des trajectoires différenciées en seconde partie de carrière.

Type 1 : Marginalisation / relégation

La première configuration est bien illustrée par les pays d'Europe continentale et par la France en particulier. Elle combine une indemnisation généreuse du risque de non travail pour les salariés âgés avec une quasi-absence d'instruments d'intégration ou de réintégration dans l'emploi en direction de ces salariés.

Sur le plan des principes adoptés pour légitimer la répartition de l'emploi et des ressources de transfert entre les différentes catégories d'âge, cette configuration place nettement l'accent sur la sécurité du revenu. Elle met avant tout en œuvre une logique de compensation financière de la perte d'emploi pour les salariés avançant en âge. Le privilège accordé à cette logique construit de proche en proche une culture de la « sortie précoce » du marché de travail. Bientôt la norme pour le salarié âgé ne sera plus l'emploi mais l'accès à des transferts sociaux. L'exemple français permet de comprendre comment, dans l'intrication entre production de dispositifs et édification des normes et règles qu'ils contiennent, se construit une culture de la sortie précoce. La juriste Marie Mercat-Bruns a montré comment le droit français du licenciement économique est passé, vers la fin des années 1970, d'un principe de protection contre la perte d'emploi à une conception du travailleur âgé comme vulnérable dans l'emploi et dont l'âge va bientôt devenir un critère légal pour le dispenser d'emploi. Les « mesures d'âge » destinées à protéger ces travailleurs par des départs anticipés consacrent ce nouveau principe. Elles « creusent le fossé entre les salariés bénéficiaires du plan de reclassement et les autres, notamment les plus âgés, présumés non susceptibles de reclassement » (Mercat-Bruns, 2001 : p. 129).

Graduellement se construit une définition du salarié âgé comme vulnérable dans l'emploi et non reclassable. Dès lors il est juste et équitable pour cette population de renforcer son accès aux transferts sociaux. Ainsi, est légitimée la sortie anticipée du marché du travail pour cette catégorie d'âge. Elle sera bientôt érigée en droit au retrait précoce. On assiste, en conséquence, à l'édification d'une « culture de la sortie précoce », laquelle problématise la question de l'âge au travail uniquement en termes d'accès à des ressources de transfert destinées à remplacer le revenu d'activité.

Une fois produites et incarnées dans différents dispositifs, les règles juridiques servent de cadre d'action pour tous les acteurs du marché du travail. Elles constituent les réseaux de motifs, de justifications et de références pour tous ceux qui sont impliqués dans l'action. Dès lors, est enclenché un processus de dépréciation des salariés avec l'âge, lequel de proche en proche va affecter les générations plus jeunes. Si les salariés après 55 ans sont réputés non reclassables et promis à la relégation[8], alors leurs cadets immédiats, les jeunes quinquagénaires, sont étiquetés

[8] Nous parlons de relégation plutôt que de rejet dans le cas de l'Europe continentale. Par relégation nous entendons qu'il y a retrait du marché du travail accompagné de ressources de transfert procurant un revenu de remplacement.

brusquement comme des demi-vieux et fragilisés sur le marché du travail. On oublie trop souvent qu'en abaissant l'âge effectif de sortie du marché du travail, on élève simultanément l'âge social de la génération cadette. Au fur et à mesure, ce mouvement de dépréciation touche également les quadragénaires. Certaines entreprises hésitent à les promouvoir ou à les former, car ils se sont rapprochés du moment de la fin de carrière.

La fin de carrière est, dans ce cas, marquée par la relégation. Auparavant, un processus de marginalisation dans l'emploi prévaut. On peut aussi remarquer que cette configuration de politiques publiques donne lieu à une montée des discriminations par l'âge dans l'emploi. On observe une accélération de la logique de segmentation par l'âge avec son corollaire la multiplication des barrières d'âge à l'emploi.

Ainsi, le développement de la culture de la sortie précoce engendre un processus en spirale de fragilisation de toute la seconde partie de carrière. In fine, les principes qui ont légitimé l'accès à des ressources de transfert pour les travailleurs âgés ont fini par jouer contre l'emploi des actifs avançant en âge.

Type 2 : *Intégration / réintégration sur le marché du travail*

La deuxième configuration de politiques (voir tableau 1) tend à édifier une culture de l'âge et une définition du salarié âgé diamétralement opposées à ce que nous venons de constater dans le premier cas. Cette configuration évoque le régime scandinave de protection sociale.

L'indemnisation généreuse du risque de non-travail en seconde partie de carrière est ici étroitement adossée à la mobilisation d'une politique active de l'emploi. Dès lors, le maintien dans l'emploi avec l'avance en âge est encouragé et accompagné grâce à une gamme étendue d'instruments d'intégration ou de réinsertion dans l'emploi, et à l'extension des services sociaux de l'emploi en direction des actifs âgés. C'est alors un autre système de règles qui prévaut. Il vise à faire du salarié âgé la cible d'interventions de réhabilitation et de réintégration dans l'emploi, afin de respecter son droit au travail.

Au nom de l'égalité des chances, on ne se contente plus de remplacer le revenu du travail par des revenus de transfert, ce qui revient à consacrer la relégation du salarié âgé et sa définition comme « inemployable » puisqu'on intervient pour réparer financièrement le dommage une fois survenu plutôt que de le prévenir. De nombreux programmes préventifs d'entretien de l'employabilité et de la capacité de travail ainsi que des actions de réinsertion dans l'emploi et de réhabilitation doivent fournir à tous les citoyens les moyens de demeurer au travail. Présumés fragiles dans l'emploi mais reclassables, les salariés âgés, comme d'autres

populations vulnérables, doivent bénéficier de services de l'emploi ciblés et renforcés. Les représentations de l'âge au travail, comme les principes qui guident l'action, sont dans ce cas tournés vers un vieillissement actif. Ce modèle tend à édifier une culture du droit au travail à tout âge, à l'opposé de la culture de la sortie précoce. Au total, le travailleur scandinave en seconde moitié de carrière se voit offrir un très large éventail de possibilités de maintien partiel ou total sur le marché du travail jusqu'à un âge avancé.

Type 3 : Maintien sur le marché du travail

La troisième configuration de politiques évoque le cas du Japon. Elle se différencie de la précédente en ce qu'elle n'offre aux salariés vieillissants que peu de possibilités d'indemnisation de la sortie anticipée du marché du travail. Le devoir d'activité du salarié âgé n'est pas contrebalancé dans ce cas par un droit à l'indemnisation. Il n'y a pas, pour le salarié japonais, d'autre issue que le vieillissement actif, considéré comme souhaitable pour l'individu, comme pour la société. Cependant, ce devoir d'activité exigé par la société est équilibré par l'obligation faite à celle-ci d'offrir aux salariés âgés de multiples opportunités de maintien sur le marché du travail.

Dès lors, les différents dispositifs publics en direction des travailleurs vieillissants ont offert dans ce pays, de manière continue, un réseau de motifs et de justifications pour le maintien en activité jusqu'à un âge avancé. Dans le cas du Japon, le travailleur âgé a été défini, en premier lieu, comme celui qui passe de l'emploi à vie à un emploi flexible. Les politiques de l'emploi ont accompagné et régulé ce passage à l'emploi flexible, soit directement en abaissant le coût du travail de cette catégorie d'âge, soit en régulant les comportements des entreprises ou encore en ouvrant des possibilités d'emploi public en dernier ressort.

Type 4 : Rejet / maintien

La quatrième et dernière configuration combine des prestations limitées en matière de couverture des risques de non-travail et peu d'instruments d'intégration sur le marché du travail. La plus large part de la régulation est laissée au marché. Il n'y a donc pas d'alternative, pour les actifs vieillissants, au maintien coûte que coûte sur le marché du travail, hormis les filets minimaux de protection offerts par l'assistance.

Si nous nous référons à la typologie des États providence proposée par Esping-Andersen (1990), cette configuration incarne l'État providence de type libéral ou résiduel. On sait que ce dernier offre le plus faible niveau de démarchandisation et accorde la plus large place au pur jeu du marché. En conséquence, selon la conjoncture du marché du

travail, on observe des trajectoires de rejet du marché du travail pour les actifs vieillissants ou, au contraire, en cas de pénurie de main-d'œuvre, des trajectoires de maintien. Ces parcours résulteront directement du jeu de l'offre et de la demande de travail sur le marché. Il en ira de même pour la définition de travailleur âgé. Ce dernier sera considéré comme main-d'œuvre surnuméraire et bonne à mettre au rancart dans les périodes de récession et de contraction des effectifs salariés. Les travailleurs âgés sont dans ce cas des travailleurs « découragés » (Laczko, 1987), forcés de se retirer du marché du travail. Ils s'apparentent plutôt à des chômeurs, mais sans espoir de retour en emploi.

En revanche, en période de tension sur le marché du travail on assistera à la re-mobilisation dans l'emploi et à une activation du travailleur âgé. Simultanément, des codes de bonnes pratiques sont diffusés à l'intention des employeurs, afin de convaincre ces derniers de maintenir leurs salariés âgés en emploi ou même d'en recruter. Tout se passe dans cette configuration politique comme si les représentations et les comportements à l'égard de la main-d'œuvre âgée fluctuaient en fonction des besoins du marché. Les travailleurs âgés constitueraient dans ce modèle une armée de réserve, mobilisable autant que de besoin[9].

Les cas américain ou britannique sont assez représentatifs de cette configuration de politiques publiques. On peut y observer, d'une part, une protection sociale peu développée et largement soumise à des conditions de ressources ; d'autre part, des dispositifs de politiques d'emploi en nombre limité et qui se réduisent à un *welfare to work*, c'est-à-dire à une assistance pour une réinsertion rapide sur le marché du travail, tel qu'il est (Barbier, 2002).

La culture de l'âge secrétée par cette configuration peut être approchée à partir de l'exemple américain de la loi sur la non-discrimination par l'âge dans l'emploi (ADEA)[10]. Cette dernière illustre le caractère minimaliste de l'intervention publique dans le domaine du contrat de travail, au sein du régime libéral de protection sociale. L'intervention publique aux États-Unis a consisté à interdire toute discrimination arbitraire en matière d'emploi, qui serait fondée sur l'âge. Elle s'est appuyée sur la rhétorique des droits fondamentaux, et s'est inspirée de la tradition des droits civiques et notamment de la lutte contre la discrimination raciale. L'ADEA a été promulgué en 1967 et progressivement

[9] Phillipson C. (1982) en a apporté une démonstration en longue période à propos du Royaume-Uni dans son ouvrage, *Capitalism and the Construction of Old Age*.
[10] Age Discrimination in Employment Act.

étendu par amendements successifs[11]. Il dispose que toutes les discriminations dans l'emploi fondées sur l'âge élevé (supérieur à 40 ans) sont illégales, celles relatives à l'embauche, comme celles liées au licenciement ou à la mise à la retraite. Il ouvre des possibilités de recours individuel et de réparation pour les préjudices subis.

Toutefois, l'appréciation de la discrimination liée à l'âge ne s'intéresse qu'au préjudice individuel subi par la victime. L'ADEA ne s'attaque pas aux mécanismes du marché, lesquels conduisent les employeurs à préférer des travailleurs jeunes, souvent moins chers et plus qualifiés à des travailleurs âgés collectivement dépréciés. Pire, elle peut donner lieu à des stratégies de dissimulation d'inégal traitement selon l'âge, comme ce fut le cas aux États-Unis.

Le cadre d'action créé par la Loi de l'ADEA n'offre ni le réseau de motifs suffisants pour défendre une culture du droit au travail à tout âge, comme dans le modèle scandinave, ni celui qui pourrait fonder une culture du droit à la sortie précoce, comme dans le modèle continental, ni même les principes d'une culture du devoir d'activité associé à un droit d'accompagnement au maintien dans l'emploi, comme dans le cas japonais. Le « Code de bonnes pratiques pour la diversité des âges au travail », mis en œuvre à destination des employeurs par le gouvernement travailliste de Blair en 1999, pourrait être évalué de la même manière que l'ADEA. La diffusion de cadres normatifs, fixant les bonnes pratiques non discriminantes n'a que peu d'impact sur les comportements effectifs des entreprises (Walker, 2002).

Conformément à l'hypothèse comparative qui a sous-tendu ce travail, j'ai pu montrer qu'à chaque configuration stylisée de politiques de protection sociale et d'emploi correspondait l'élaboration d'une culture de l'âge spécifique produite par les effets de composition de ces agencements politiques. Ces cultures de l'âge différenciées et les définitions distinctes de la catégorie de travailleur âgé auxquelles elles correspondent favorisent à leur tour le développement de trajectoires contrastées de seconde partie de carrière. Il a été ainsi possible de reconstruire le processus qui conduit des options politiques différenciées prises par le pays face au vieillissement de la population aux effets de sens et de construction de la réalité sociale qu'elles engagent.

Nous avons observé que chaque agencement institutionnel de politiques ne correspond pas à la même manière de définir l'âge dans ses

[11] En 1967, il couvrait les salariés de 40 à 65 ans ; en 1978, la limite d'âge a été relevée à 70 ans, et en 1986, toute limite d'âge supérieure a été écartée, ce qui signifiait que l'employeur ne pouvait plus mettre à la retraite au seul motif de l'âge.

rapports à l'emploi et à la protection sociale. Il n'engage pas la même définition des droits et obligations attachés à l'âge, ni les mêmes principes d'équité et de justice. Il nous semble qu'une certaine intelligibilité comparative des options politiques prises par les différents pays et des définitions relatives de l'âge au travail qu'elles engagent découle du travail entrepris.

On peut s'interroger en conclusion sur les conditions qui ont permis de construire cette intelligibilité. Lorsque je fais retour sur une pratique, trois facteurs pourraient avoir été influents.

En premier lieu, l'importance accordée à une lecture cognitive des politiques publiques a permis de déplacer la focale de l'analyse. Les dispositifs publics ont été moins interrogés que dans une analyse néo-institutionnelle classique sur les catégories de l'action publique dont ils relevaient, les instruments qu'ils incarnaient et les règles d'action qu'ils promouvaient. L'analyse s'est concentrée sur les conséquences que ces dispositifs exerçaient dans chaque contexte en matière de construction et de catégorisation de l'âge au travail.

En second lieu, afin de dépasser les limites inhérentes à la stratégie sociétale de comparaison, ce travail s'est attaché à saisir les effets de composition du contexte dans leur dynamique. J'ai montré comment des options politiques prises dans chaque pays s'inscrivaient dans une logique néo-institutionnaliste de « dépendance par rapport au sentier emprunté ». Toutefois, elles débouchent sur des effets inattendus en matière de construction de l'âge au travail. Dès lors, ces effets de sens vont impulser des dynamiques d'acteurs spécifiques en cristallisant ce que j'ai appelé des « cultures de l'âge » particulières. On peut ainsi interpréter le fait qu'en Europe continentale, immergée dans une culture de la sortie précoce, une véritable spirale de dépréciation de la main-d'œuvre âgée a été actionnée. Elle a débouché, pour les salariés en seconde partie de carrière, sur une protection sociale qui s'est mise à jouer contre l'emploi de cette catégorie d'âge.

Les analyses que j'ai menées sur les processus de réforme en cours aux Pays-Bas et en Finlande pour lutter contre cet état de fait ont mis en évidence qu'il ne suffisait pas de procéder à des changements de politiques. C'est à une véritable « révolution culturelle » qu'il a fallu recourir. Afin de parvenir à extraire ces pays de la culture de la sortie précoce, il est nécessaire de transformer, tant les mentalités et les jugements sur l'âge que les dispositifs. C'est ainsi qu'on a pu modifier les comportements et les dynamiques d'acteurs.

Enfin, le travail de comparaison effectué a été mené à une double échelle macro-sociale et micro-sociale, celui du cadre national avec ses politiques publiques, ainsi que celui de l'entreprise. Les limites de cet

article ne m'ont pas permis de discuter cette dimension micro-sociale de l'investigation comparée internationale. Toutefois, l'apport de l'analyse micro-sociale sur la manière dont les jugements sur l'âge se construisent dans l'entreprise, et sur le rôle joué par les dispositifs nationaux dans les stratégies entrepreneuriales à l'égard de l'âge, m'ont permis d'approfondir ma lecture cognitive des politiques publiques. Le croisement de ces deux niveaux d'analyse a contribué à affiner ma compréhension des dynamiques d'acteurs impulsées sur le terrain par l'existence de dispositifs publics spécifiques.

Ainsi, en matière de comparaison internationale on pourrait paraphraser Max Weber en disant que toute approche du fait comparé est unilatérale et qu'il est donc souhaitable de multiplier les points de vue sur l'objet afin de parvenir à dépasser les limites inhérentes à chacun et déboucher sur une meilleure intelligibilité de la réalité.

C'est la démarche qui a été retenue dans le cadre de cette recherche, laquelle a tenté de conjoindre une perspective sociétale, avec une lecture néo-institutionnaliste et cognitive des politiques d'emploi et de protection sociale.

Références

Barbier, J. C., 2002, « Peut on parler "d'activation" de la protection sociale en Europe ? », *Revue Française de Sociologie*, 43, 2, pp. 307-332.

Esping-Andersen, G., 1990, *The Three Worlds of Welfare Capitalism*, Princeton, NJ, Princeton University Press [Traduction française : *Les trois mondes de l'État Providence. Essai sur le capitalisme moderne*, Paris, Presses Universitaires de France, Coll. Le Lien Social, 1999].

Gallie, D., Paugam, S., 2000, *Welfare Regimes and the Experience of Unemployment*, Oxford, Oxford University Press.

Guillemard, A.M., 2003, *L'âge de l'emploi. Les sociétés à l'épreuve du vieillissement*, Paris, Armand Colin.

d'Iribarne, P., 1991, « Culture et effet sociétal », *Revue Française de Sociologie* n° 33-2, pp. 599-614.

Laczko, F., 1987, « Older Workers, Unemployment and the Discouraged Worker Effect », in Di S. Gregorio (ed.), *Social Gerontology : New Directions*, London, Croom Helm, pp. 239-251.

Maurice, M., Sellier, F., Silvestre, J. J., 1982, *Politique d'éducation et organisation industrielle en France et en Allemagne*, Paris, Presses Universitaires de France.

Maurice, M., Sellier, F., Silvestre, J. J., 1992, « Analyse sociétale et cultures nationales réponse à Philippe d'Iribarne », *Revue Française de Sociologie*, 33-1, pp. 75-86.

Mayntz, R., Scharpf, F. W., 2001, « Institutionnalisme centré sur les acteurs », *Politix*, 14-55, pp. 95-123.

Mercat-Bruns, M., 2001, *Vieillissement et Droit à la lumière du droit français et du droit américain*, Paris, L.G.D.J.

Muller, P., 2000, « L'analyse cognitive des politiques publiques : vers une sociologie politique de l'action publique », *Revue Française de Science Politique*, numéro spécial « Les approches cognitives des politiques publiques », 50, 2, avril, pp. 189-207.

Percheron, A., 1991, « Police et Gestion des Âges », in A. Percheron, R. Remond (dir.), *Âge et Politique*, Paris, Economica, pp. 111-139.

Phillipson, C., 1982, *Capitalism and the Construction of Old Age*, London, Mc Millan Press.

Schnapper, D., 1989, « Rapport à l'Emploi, protection sociale et statuts sociaux », *Revue Française de Sociologie*, XXX-1, 1989, pp. 3-29.

Segrestin, D., 1992, *Sociologie de l'Entreprise*, Paris, Armand Colin.

Walker, A., 2002, « Active Strategies for Older Workers in the United Kingdom », in M. Jepsen, D. Foden (eds.), *Active Strategies for Older Workers*, European Trade Union Institute (ETUI) Bruxelles, pp. 403-426.

La conciliation entre travail et activités familiales à l'épreuve des pratiques quotidiennes

Rossana TRIFILETTI

Université de Florence

Summary

Under the expression "Work and family reconciliation", as conceptualised by the European Commission, a wide variety of situations may be considered. In this paper, a methodology aimed at comparing family strategies for caring for children and old relatives in five EU member states is presented. The starting point of the approach is the observation of families' everyday practices and arrangements in order to perform care work, either formally or informally. The author asserts that data based comparisons do not allow for an evaluation of informal care work, and therefore other methods are required. The methodology implemented to compare family strategies in five EU countries takes account of the role of institutions, of their limitations and of how actors use them. Finally, the methodology breaks down the notion of "reconciliation" and suggests another conceptualisation based on how individuals cope and conciliate their aspirations and their everyday practices.

L'expression « conciliation entre travail et famille » est certainement aujourd'hui un des termes-clés de l'*eurolangue*, ce langage qu'élaborent progressivement les institutions communautaires, tout comme les expressions, plus fréquentes et plus marquantes encore, de *mainstreaming*, de *benchmarking* et d'*exclusion sociale*. Si nous ne nous limitons pas à y voir les termes d'un jargon bureaucratique dans lequel il nous faut obligatoirement reformuler nos projets de recherche, mais si au contraire nous prenons au sérieux la tentative de « construire une culture » que ces termes veulent incarner, et celle, plus ambitieuse encore, de « nommer », d'une façon ou d'une autre, les problèmes prioritaires de l'Union européenne, il nous faut admettre que la conciliation reste un terme profondément ambigu. Autrement dit, la contradiction, relevée par beaucoup, entre la volonté politique de placer le problème de la concilia-

tion comme une priorité sur l'agenda politique européen, et l'impossibilité d'élaborer des interventions cohérentes (Lewis et Ostner, 1995 ; Bettio et Plantenga, 2004) ne découle pas seulement de la diversité des contextes institutionnels de la politique sociale dans lesquels sont intégrées ces interventions, mais plutôt, du caractère obscur du terme. Si nous ne clarifions pas cette obscurité, la stratégie européenne pour l'emploi (du processus de Luxembourg aux décisions de Lisbonne) risque d'en rester au stade de principes abstraits, dépourvus de tout impact concret.

I. Un concept ambigu

Le terme de conciliation est avant tout ambigu parce qu'il se réfère à la possibilité d'un *trade-off* acceptable entre les exigences du monde du travail et les besoins en soins domestiques : cela suppose un monde essentiellement composé de pays avancés dotés d'un bon système de protection sociale et d'une offre de services suffisante pour éviter que les exigences du marché du travail n'étouffent les exigences familiales. Toutefois, il n'est pas nécessaire de faire appel à une mémoire historique *de longue durée* pour savoir que les pauvres de tous les pays, et nombre d'immigrés actuels, sont contraints de considérer comme normal le fait de laisser leurs enfants seuls à la maison pendant de longues heures, ou bien de laisser leurs enfants rentrer de l'école avec la clé autour du cou, dans une maison où personne ne les attend, sous la seule responsabilité de leurs aînés, à peine plus âgés.

La formule anglaise utilisée aujourd'hui pour parler de « conciliation » est celle de *work-life balance*. Celle-ci suggère un équilibre entre travail et famille, sans à-coups excessifs, sans insuffisances ni inadéquations trop graves, concevable tout au long de la vie d'une personne. Il suffit cependant de se souvenir d'un passé pas si éloigné qui, pour certaines catégories d'actifs, se prolonge encore aujourd'hui dans les pays du sud de l'Europe où les mères travaillent à domicile, entourées d'enfants qui jouent autour du métier à tisser ou à tricoter dans le garage de la maison. Il convient aussi de mentionner les commerçants qui emmènent leurs enfants sur leur lieu de travail pour voir que ces situations ne sont sûrement pas intégrées dans le concept contemporain de conciliation, et moins encore dans le concept anglo-saxon de *work-life balance*, bien qu'elles soient encore tout à fait réelles. Ces situations ne seront pas examinées ici, mais nous les garderons présentes à l'esprit comme référence externe ou mieux comme point de fuite aux marges de l'analyse : un lieu théorique où se termine le continuum de variations que nous chercherons à envisager.

Ce qui a définitivement bouleversé la façon dont la conciliation était traditionnellement conceptualisée, c'est la transformation de la nature du travail à laquelle on assiste avec la flexibilisation du marché du travail et, en particulier, de la situation des femmes au travail (Rubery *et al.*, 1998). Peut-être le terme même de conciliation reste-t-il enraciné dans une conception fordiste du travail comme monde radicalement séparé de la vie privée de la famille, par opposition aux allées et venues entre deux mondes de plus en plus difficiles à concilier aujourd'hui (Hochschild, 1997 ; Perrons, 1998 et 1999).

De ce point de vue, le cas italien semble emblématique, en raison sans doute du contexte spécifique dans lequel a émergé le concept de conciliation. Les enquêtes sur les budgets-temps familiaux ont eu un certain écho en Italie car les résultats étaient si nettement défavorables aux femmes quant à la répartition du travail de soins (*cura*), qu'ils plaçaient l'Italie, avec une régularité implacable, aux derniers rangs en Europe (Istat, 1994). La répartition entre hommes et femmes du travail rémunéré et non rémunéré, plaçait en effet l'Italie juste après le Japon (Bimbi, 1995). On peut se demander ce que seraient les résultats de cette enquête si on la renouvelait aujourd'hui, considérant qu'au Japon, le mouvement des femmes a obtenu d'importantes améliorations en termes de droits et d'aides de la politique sociale au cours des dernières années.

Toutefois, le thème de la division des temps dans la famille a suscité un tel mouvement d'opinion au début des années 1990, que, pour une fois en Italie où la famille n'est pas un objet de débat public, un courant d'opinion est parvenu à s'exprimer politiquement et a débouché sur un projet de loi d'initiative populaire sur les « temps de la ville ». Et, fait plus rare encore, il en reste des traces dans la décision de confier la compétence de la gestion des temps urbains aux « nouveaux maires » dans le cadre de la réforme du système électoral de 1993. Il faut donc se demander comment, alors que nous disposons de cet instrument vraiment exceptionnel d'intervention sur la vie quotidienne, les résultats des budgets-temps se révèlent si désagréablement immuables, d'une enquête à l'autre, en ce qui concerne le déséquilibre de la répartition du travail domestique entre hommes et femmes (Istat, 1998 ; Saraceno, 2003, p. 72). Le mouvement qui a permis de faire émerger ce thème sur la scène publique n'a pas permis de transformer les pratiques dominantes. Ce décalage entre les ambitions et les pratiques effectives fait porter le soupçon sur la manière dont « le temps des villes » a été formulé et simplifié pour l'adapter aux compétences des administrations locales en charge de le mettre en œuvre, alors que la thématique était plus complexe et plus détaillée dans la formulation originelle de ses inspiratrices (Balbo, 1987). L'optique de long terme, projetée sur le cycle de vie, englobant de la sorte l'ensemble de la question des soins aux personnes

s'est effacée au profit d'une idée courante de conciliation telle qu'elle est mesurée dans les enquêtes sur les budgets-temps, c'est-à-dire une conciliation horaire, platement organisationnelle, projetée sur une journée-type, référée implicitement aux prouesses et aux miracles de gestion de la double journée de travail que réalisent les femmes actives (Balbo, 1978 ; Fagnani, 1992).

Par conséquent, il n'est pas surprenant que le débat en Italie n'ait plus le souffle du débat européen qui s'est déplacé vers une formulation en termes de *work-life balance*, c'est-à-dire précisément sur l'organisation de la possibilité du travail sur la vie entière c'est-à-dire l'organisation de la vie privée et l'activité professionnelle, ainsi que de leur conditionnement réciproque au fil des années et des diverses étapes de la vie, dans la complexité des trajectoires biographiques des familles.

La différence entre une optique de long terme (longitudinale) et une optique qui se concentre sur les rythmes journaliers peut être illustrée par un exemple volontairement provocateur : considérons la différence d'importance pour les femmes et pour les familles qui existe entre la décision de décaler d'une dizaine de minutes l'ouverture des magasins et celle des écoles – mesure aujourd'hui commune à de nombreux plans de circulation des villes en Italie – et la mesure du coût, pour la mère active, du nombre des enfants, en termes de droits à la retraite, comme le montrait voici quelques années une étude désormais classique (Davies et Joshi, 1994).

Ce n'est pas seulement une différence d'impact de l'intervention publique que l'on constate dans cet exemple, mais une manière radicalement différente de poser les problèmes qui est le reflet d'une différence de nature dans l'attention portée aux questions sociales. Dans le second cas, au-delà des apparences, on déplace de façon beaucoup plus décisive la ligne de démarcation entre public et privé. Et si nous tentons de passer des simples conséquences macro-sociétales visibles au plan un peu plus riche des articulations et nuances dans les pratiques quotidiennes des sujets, la première acception, disons « bureaucratique » et « instrumentale », de la conciliation nous laisse presque totalement dépourvus d'instruments interprétatifs ; elle tombe dans la banalité de la fatigue quotidienne, certes présente dans les récits des sujets interrogés, mais sur laquelle il n'y a pas grand chose à ajouter. Mais surtout, cette approche ferme l'accès à l'univers, riche de sens et de possibilités d'innovations, des stratégies familiales de « débrouille » qui, dans d'autres pays, ont joué un rôle déterminant dans la revendication de politiques sociales et de services d'aide à la conciliation après avoir été « construits » dans le secteur informel (Leira *et al.*, 2003). C'est précisément cette nécessité de reconstruire l'association des ressources

formelles et informelles entre lesquelles se déclinent les arrangements de conciliation qui nous impose d'ajuster nos modèles.

À l'opposé, on peut simplifier en apparence la gestion des problèmes en réduisant la question de la conciliation de façon platement instrumentale. Mais alors on risque de dissoudre les acquis des cultures nationales du *care* dans une sorte d'ingénierie sociale qui nie la spontanéité des attitudes culturelles ; on fait alors comme si le monde était peuplé d'acteurs maximisant librement leurs préférences économiques. Ce serait un monde dans lequel aurait disparu la dimension de la négociation *interpersonnelle* des actions. C'est ce monde imaginaire dont la stratégie de Lisbonne fait l'hypothèse : un monde dans lequel, sous prétexte qu'elles se verraient offrir des services de garde et des congés payés en nombre suffisant, les femmes du sud de l'Europe se précipiteraient sur le marché du travail pour aider à la réalisation des objectifs de taux d'emploi de Lisbonne : on ne peut quand même pas imaginer qu'il n'y ait pas d'autres raisons au fait que ces femmes ne sont pas actives sur le marché du travail. (Hakim, 1995). Or, ce monde imaginaire nie explicitement (Esping-Andersen, 2002, p. 94) le fait qu'il existe des contradictions entre des politiques favorables aux femmes favorables aux familles ou favorables à la société. Cette façon de nier les contradictions me semble ignorer complètement la complexité des situations et la façon de construire des contrats de genre durables (Pfau-Effinger, 1994 ; 2000).

II. Un cadre d'analyse comparée

Ce n'est sans doute pas un hasard si ce sont précisément les pays dont le système de protection sociale a connu un développement plus rapide et atypique qui ont poussé le plus loin la réflexion sur la conciliation tout au long de la vie sous l'angle d'une « soutenabilité » sociétale globale. Ainsi, les Pays-Bas qui ont été depuis les années 1980, l'exemple le plus débattu de régime de protection sociale « transversal » à la typologie classique d'Esping-Andersen (1990), ont évolué rapidement d'un système initial de prévoyance sociale à un système qui aujourd'hui atteint les niveaux de protection et de générosité des régimes scandinaves (Castles et Mitchell, 1992). C'est dans ce pays qu'une commission gouvernementale a élaboré un scénario qui, cas unique en Europe, fait l'hypothèse de deux actifs à temps partiel dans chaque famille, reflétant une vision qui rééquilibre de façon spécifique les genres, et offre un espace à une procréation choisie, partagée et bien vécue par les partenaires de n'importe quel couple (Brouwer et Wierda, 1998 ; Plantenga *et al.*, 1999).

De la même façon, une attention ancienne à la politique familiale en France a fini par transformer un système à base professionnelle en un régime qui, par beaucoup d'aspects relatifs au développement des services à la petite enfance et aux personnes âgées, et à l'intégration des services privés dans le système public, se rapproche d'un système de couverture universelle des besoins fondamentaux (Fouquet *et al.*, 1999 ; Bettio et Plantenga, 2004). Par ailleurs, la France est précisément le pays dans lequel a été garantie pour la première fois une durée légale hebdomadaire du travail de 35 heures.

Cela vaut donc la peine de faire un effort d'analyse pour systématiser ces intuitions, et pour préciser pourquoi le thème de la conciliation apparaît comme un des révélateurs les plus efficaces des interactions entre les régimes de protection sociale et le marché du travail. Bien sûr, la description précise de cette relation biunivoque à laquelle on continuera à se référer ici sera celle qu'Esping-Andersen a formulée dans ses trois mondes de la protection sociale (Esping-Andersen, 1990 et 1999). Toutefois, je me référerai ici à une typologie en quatre catégories pour décrire la réalité des pays du Sud de l'Europe (Leibfried, 1993 ; Ferrera, 1996). Il s'agira de faire ressortir le thème de la conciliation dans chacun des groupes de pays, en tant qu'élément nodal, nullement accessoire, du rapport entre le marché du travail et la famille ainsi qu'entre le travail et le droit. Si la dette envers le modèle d'Esping-Andersen est incontestablement majeure, je chercherai néanmoins à y intégrer les éléments de discussion dont celui-ci a été l'objet au cours d'une décennie de débats, et en particulier les critiques des féministes (Lewis, 1992 ; Orloff, 1993 et 1996 ; Salisbury, 1996 ; Lewis et Daly, 1998). Il s'agit là d'un patrimoine d'analyses précieuses, encore peu connues, qui n'ont été reprises que très partiellement dans les reformulations du modèle par son auteur (Esping-Andersen, 1999 ; Esping-Andersen *et al.*, 2002).

Dans *le modèle social-démocrate universaliste*, comme cela ressortait très clairement de la première formulation d'Esping-Andersen en 1990 (*op. cit.*), l'État est le principal employeur des femmes en raison du développement des services sociaux qu'il promeut, et par conséquent il est à même d'absorber une offre de travail, non seulement aux niveaux de qualification élevés, mais aussi pour les individus avec un capital culturel peu élevé. Ce système permet d'éviter l'expansion des *junk jobs*, c'est-à-dire des emplois de mauvaise qualité, tout en donnant accès à la protection sociale y compris pour les travailleurs à temps partiel[1]. Mais, en même temps, ce régime produit, au moins au début, une forte

[1] Je parle ici de la protection sociale complémentaire, liée à l'activité professionnelle, et non de la protection de base qui est évidemment garantie à tous les citoyens.

ségrégation entre un secteur privé, majoritairement masculin et mieux rémunéré, et un secteur public majoritairement féminin. Il en résulte que le modèle de conciliation le plus fréquent est celui qui repose sur une famille formée de deux actifs, l'un à temps plein et l'autre à temps partiel, soit un travailleur et demi. Mise à part la diversité des régimes scandinaves, parmi lesquels le Danemark a les taux d'emploi les plus élevés et est le moins généreux sur ce point[2] (Ellingsaeter, 1998), la tendance générale est que la mère bénéficie de longs congés et de longues périodes de travail à temps partiel, adaptés à ses exigences au moment de la reprise du travail, tandis que le père, en règle générale, bénéficie d'une période plus courte de congé paternel et continue à travailler à temps plein. D'un point de vue culturel, l'effort public pour renverser les déséquilibres entre genres est très fort : plus long et plus précoce est le congé pris par le père, et plus il sera impliqué lui aussi dans les activités parentales (Leira, 1998). Le contrat de genre évolue ainsi dans un sens égalitaire, du fait de la délégation d'une partie des activités de soins à des tiers, c'est à dire dans ce cas aux services sociaux, généralement accessibles à un coût raisonnable. L'accès et l'utilisation des services sociaux ne sont pas conditionnés aux caractéristiques de la famille, et, pour cette raison, deviennent un soutien dynamique au fait de remplir ses obligations familiales, ce que favorise l'existence de droits individualisés et « défamilialisés ».

Ce n'est pas un hasard si le thème de la conciliation est devenu européen pendant la présidence suédoise ni si, dans les années récentes, deux grands pays nordiques manifestent une tendance claire à l'augmentation de la part des femmes travaillant à temps plein[3].

Dans le *modèle libéral anglo-saxon*, l'État intervient de façon marginale dans la protection sociale, mais, par le biais des crédits d'impôt, il favorise le développement d'une protection sociale liée à l'entreprise, au moins de celles qui utilisent des salariés qualifiés. La ségrégation sur le marché du travail se stabilise, non pas tant entre les salariés masculins et féminins qu'entre les *junk jobs*, peu qualifiés, peu rétribués et sans possibilité d'évolution, et les emplois dans lesquels les entreprises investissent, leur donnant accès à une protection sociale et à des avantages annexes parfois généreux (à l'exception de la protection de la maternité qui reste, en règle générale, réduite). L'accès au marché du travail est obligé et facile, ce qui facilite le développement des ménages

[2] En ce qui concerne les congés et les possibilités de travail à temps partiel, mais plus généreux quant aux services accessibles.

[3] Le quatrième pays scandinave, la Finlande, n'a jamais été non plus un pays à forte activité féminine à temps partiel.

à double carrière, juxtaposant deux emplois à temps plein, assortis parfois d'horaires très longs, tandis que les ménages sous-employés sont rejetés vers les secteurs marginaux du marché du travail et entraînés vers une paupérisation cumulative. De plus, l'existence d'emplois peu payés et peu qualifiés comporte un effet pervers, par lequel les bas salaires deviennent un piège. Comme l'illustre amplement l'expérience des États-Unis et du Royaume-Uni (qui disposent chacun à leur façon, d'un système d'assistance qui fait totalement défaut aux pays de l'Europe du Sud), en un sens, le mauvais travail chasse le bon, et surtout les mauvais emplois le sont de plus en plus, que ce soit sur le plan des protections, des salaires, des conditions de travail et du stress. Les ménages à double carrière vivent dans une situation de surcharge nécessitant deux emplois à temps plein pour permettre l'acquisition sur le marché privé de services de soins, très coûteux et nécessaires à la poursuite des carrières féminines ; en revanche, les familles à revenus moyens ont un modèle de conciliation qui correspond à un emploi et demi, si elles ont des contraintes domestiques fortes. Dans ce cas, les femmes tendent à choisir des temps partiels de faible durée, soit situés dans des créneaux horaires « non sociaux », en début et en fin de journée, soit pendant les jours fériés, afin de pouvoir recourir à la famille pour la garde des enfants et éviter ainsi de payer des services privés (Drew et Emerek, 1998 ; Perrons, 1995).

Malgré tout, ce modèle tend aussi vers une forme de contrat de genre plus égalitaire car il repose sur un partage des tâches entre les parents qui se relaient pour prendre soin des enfants et parce que les droits sociaux sont, comme les rapports de travail, totalement individualisés et *défamilialisés*, comme dans les pays social-démocrates, mais pour d'autres raisons.

Dans le *modèle corporatiste continental*, il y a séparation entre *insiders* et *outsiders* sur le marché du travail ; la protection sociale, liée par principe à la continuité et au niveau de l'activité professionnelle ne peut que reproduire les différences des statuts existants. Ainsi, les stratégies familiales de conciliation les plus rationnelles, du point de vue du rapport entre marché du travail et protection sociale, sont celles qui comptent sur une protection élevée du chef de famille en tant que « monsieur gagnepain », alors que la protection sociale des autres membres est dérivée de la sienne ; l'épouse est ainsi mieux protégée que si elle poursuivait une carrière continue propre, elle renonce à cette vie professionnelle et prend en charge à elle seule le travail des soins domestiques. Les mères qui quittent le marché du travail pour de longues années ne peuvent alors y revenir que dans des emplois à temps partiel ou dans des positions marginales d'*outsiders*. Il y a un corollaire à cette logique, particulièrement coûteux en termes de fécondité : les femmes

qui ont des carrières renoncent à fonder des familles. Un tel système à protection sociale « familialisée » et peu individualisée, pousse à la reproduction de contrats traditionnels de genre. Dans ce système, le développement du travail atypique et des emplois flexibles est relativement bien « maîtrisé », et il interdit que la déqualification prenne des proportions trop importantes, mais, ne parvenant pas à créer une dynamique de création d'emploi (O'Reilly et Bothfeld, 2002), il s'accompagne de niveaux élevés de chômage et d'inactivité.

Cela va de pair avec une protection explicite de la maternité qui est contraire à la conciliation et favorise le retrait du marché du travail : c'est le cas par exemple des congés très longs mais non rémunérés qui tendent à exclure les mères de jeunes enfants de l'activité professionnelle (Ostner, 1993; Gottfried et O'Reilly, 2002). Dans ce système, la préoccupation de garde des enfants concerne ceux qui ont atteint les trois ans ; en outre, les services, souvent à temps partiel, ne couvrent pas la période des repas de midi et sont inadaptés aux besoins des mères qui travaillent (Lewis et Ostner, 1994, p. 21; Daly et Rake, 2003). Ces traits du groupe *corporatiste-conservateur* sont directement tirés de pays comme l'Allemagne et l'Autriche, mais la typologie est aussi censée inclure des pays aussi divers que les pays méditerranéens (voir ci-après), le Japon et la France, ce qui tend à atténuer la valeur même de la notion de famille *corporatiste-conservatrice*, tant les différences entre ses membres présumés sont grandes. Il faut en particulier souligner qu'en France, il existe une longue tradition de soutien à la maternité (elle n'est, depuis assez longtemps, plus motivée par des préoccupations natalistes), et que ce soutien a été compatible avec la création de services variés et développés pour l'enfance (Martin *et al.*, 1998). Cela a abouti à la normalisation du travail à plein temps pour les femmes et, par conséquent à une transformation importante du contrat de genre, mais également, à une modification des représentations de l'enfance dans la société civile : on note en particulier que les emplois à temps partiel sont à durée longue, avec l'exception du mercredi où les enfants ne vont pas en classe (Lane, 1993; Perrons, 1995). Quand bien même la France reste le pays qui le premier nous a enseigné que le travail des femmes est « une affaire de famille » (Bloch *et al.*, 1991), ce pays appartient à la catégorie corporatiste-continentale seulement du point de vue des relations professionnelles, mais pas du point de vue du maintien de contrats de genre traditionnels.

Le *modèle méditerranéen* présente quelques différences notables avec le modèle précédent (Paci, 1989 ; Ferrera, 1996 ; Daly, 1996 ; Ferrera et Rhodes, 2000 ; Trifiletti, 1999 ; Moreno, 2000), avec lequel il est parfois confondu. Il s'en différencie d'abord par un clivage profond, une division irréductible entre *insiders* et *outsiders* sur le marché officiel

du travail, du fait de l'importance du travail au noir, du travail à durée limitée ou du travail saisonnier, ce qui se traduit par l'existence de deux modèles de conciliation radicalement distincts. Le premier, le plus problématique et défavorable, cumule les pires traits rencontrés dans les modèles libéral et continental. À l'inverse, dans les situations sociales plus privilégiées, où le travail de la femme-mère est un travail de qualité, bien rémunéré et avec une bonne protection, on retrouve le modèle exigeant de la double carrière, mais, dans l'esprit de l'entreprise familiale, les autres femmes de la famille se mobilisent pour en assurer le maintien ; à défaut, il permet d'acheter des services privés de soins. Dans ce cas, la conciliation se fait avec deux emplois à temps plein et une large délégation des tâches domestiques et parentales[4]. Si l'emploi est d'un niveau un peu inférieur et lorsque le jeu n'en vaut plus la chandelle, on retombe dans les modèles traditionnels de conciliation, où les jeunes mères quittent le marché du travail, une sortie souvent destructrice vu leur investissement en capital social, et presque toujours sans possibilité de retravailler, sinon au noir, ou, plus récemment, dans les pires *junk jobs* du marché flexible. Il y a bien sûr des exceptions, par exemple, en Italie le modèle de conciliation le plus proche du modèle européen d'« un emploi et demi » est celui dans lequel l'emploi stable et bien protégé du mari est associé à un emploi à temps plein court, un *short full time* (Borzaga, 1997) de l'épouse dans des secteurs protégés de la fonction publique ou de l'enseignement dans lesquels, non seulement la loi, mais aussi la culture organisationnelle, garantissent une protection généreuse de la maternité ainsi qu'une flexibilité des congés, qui, ailleurs, n'existent souvent que sur le papier. Cette élite privilégiée cumule souvent les avantages corporatistes de l'emploi de la femme, les privilèges économiques du mari avec des horaires favorables.

Dans cette réalité du sud de l'Europe, le temps partiel est très convoité, mais il est de fait impraticable, sauf dans le secteur informel où il existe depuis toujours et où les femmes l'ont toujours recherché. Et, qu'il s'agisse des travailleurs saisonniers de Grèce ou d'Italie méridionale, des contrats à durée déterminée en Espagne, du travail intérimaire en Italie, des petites entreprises de nettoyage ou de soins aux personnes âgées, les changements restent modestes. La conséquence, somme toute paradoxale, est que dans les quatre pays de l'Europe méridionale (mais aussi, dans une certaine mesure, en France), le nombre de personnes qui, travaillant à temps partiel, préféreraient travailler à temps plein, est élevé, tandis que le nombre de personnes qui, ayant un contrat à temps

[4] Sur ce point les pays de l'Europe du Sud ont des comportements très divers.

partiel, ne chercheraient plus de temps plein, reste limité (Eurostat, 2001).

Il faut aussi souligner que, dans ces pays, les aides de l'État destinées aux employeurs ont toujours été récupérées directement, sans retombées, par le système productif qui ne garantit pas de protection privée pour fidéliser ses employés. Ainsi, l'alternative rigide qui se pose aux femmes au moment de la maternité, (quitter le marché du travail ou résister avec beaucoup de peine et peu d'aide) prend des formes différentes selon les deux « mondes du travail », mais elle est la plus forte dans la marge entre leurs frontières, sur la lame de rasoir du profond clivage qui sépare le marché du travail et la société.

L'enseignement le plus intéressant de la revue des modèles est que tous les régimes de protection sociale introduisent leur propre forme de conciliation *expresse* : chacune se confronte à des obstacles particuliers et elle introduit des distorsions spécifiques en matière d'obligations familiales. Mais surtout, la question de la conciliation émerge comme problème *public* de façon très variée. Il n'est pas étonnant, dans ces conditions, que le thème du *work-life balance* se soit développé quasi exclusivement dans les pays anglo-saxons et du nord de l'Europe (Guest, 2002). On ne saurait s'étonner non plus de son absence dans le cinquième régime de protection sociale qu'il faudra peut-être, un jour ou l'autre commencer à penser, à savoir le régime des pays d'Europe centrale et orientale, celui qui a été le plus bouleversé du point de vue des formes institutionnelles de soutien à la conciliation. C'est dans ce dernier régime, que ces soutiens ont été le plus visiblement endommagés : on se trouve en présence d'une conciliation qui est obligée de combiner là aussi deux emplois qui tendent à être de plus en plus nécessairement à plein temps, tout en étant privée des ressources de la garde des enfants qui existaient auparavant.

Cependant, il devient également évident que la conciliation fondée sur le maintien du modèle familial traditionnel de « monsieur Gagne-pain » se révèle désormais incompatible avec la flexibilité du marché du travail dans tous les régimes. Mais surtout, il est indéniable que l'individualisation radicale du rapport de travail qu'encourage la transformation des marchés du travail devient invivable sans une individualisation correspondante des droits ouvrant à la protection sociale sous quelque forme que ce soit. En ce sens, font figure d'équivalents fonctionnels à la fois : la protection généreuse de l'État dans les pays scandinaves – qui, en un sens, ont toujours connu des emplois flexibles – et la protection sociale liée à l'emploi dans les pays continentaux, mais aussi la protection privée des pays anglo-saxons (à laquelle cependant l'État n'est pas étranger).

Par conséquent, ce qui, dans la comparaison, s'avère absolument intenable du point de vue particulier de la conciliation, c'est l'injection massive d'éléments de libéralisation du marché non maîtrisés par l'État : un État qui favorise le développement de la protection sociale liée à l'emploi ou qui garantit une forme quelconque de sécurité sociale « transférable » d'un emploi à l'autre. Or c'est exactement ce qui est en train de se réaliser dans les pays de l'Europe du sud (mais pas dans les pays corporatistes continentaux qui défendent la sécurité sociale traditionnelle), au risque de favoriser l'inactivité dans un modèle de « mauvaise » subsidiarité, faisant appel aux familles et au secteur informel, mais sans aucune aide en échange : il suffit de penser à la législation italienne des dernières années, du « paquet Treu » de 1997 à la loi 30/2003[5].

Par ailleurs, ce n'est pas un hasard si, dans les pays méditerranéens, les interventions de la société civile qui tentent d'introduire une forme alternative de protection sociale pour le travail atypique s'avèrent aussi « erratiques » et marginales. Les propositions issues du tiers secteur, des institutions locales ou des associations autonomes d'entraide des femmes, pourraient être décrites comme la tentative d'appliquer à l'Italie les formes d'aide pensées pour les pays en développement telles que le micro-crédit, ou les banques éthiques, voire tout bonnement comme des essais de ressusciter de formes de solidarité reprenant les formes classiques de l'histoire du mouvement ouvrier telles que les sociétés de secours mutuel. Ce n'est pas non plus un hasard si cette forme de libéralisation du rapport de travail se révèle incompatible avec le modèle corporatiste, et, à plus forte raison, avec le modèle méditerranéen, largement déficient du point de vue de l'indemnisation du chômage et de l'assistance.

C'est face à ces contradictions très fortes que nous avons cherché à présenter les traits de l'expérience des mères qui travaillent et qui ont la charge d'enfants en bas âge dans cinq pays européens, en privilégiant quand cela est possible les travailleuses atypiques, confrontées aujourd'hui à un problème largement inédit de conciliation. Nous allons utiliser dans ce travail des éléments d'entretiens tirés d'une recherche financée par la Commission européenne dans le cadre des fonds TSER

[5] Il s'agit, respectivement, de l'introduction d'une flexibilité prudente dans le marché du travail italien et de la loi qui, depuis quelques années a favorisé l'éclosion proliférante de très nombreux nouveaux types de contrats de travail atypiques, ce qui en rend virtuellement impossible la maîtrise et le contrôle.

du 5ᵉ programme-cadre[6] sur la transformation des activités de soins aux personnes en lien avec les services sociaux offerts aux familles en difficulté. La finalité de ce bref recueil d'impressions est simplement de confronter le discours aux pratiques de la vie quotidienne car le mot à mot des descriptions faites par les personnes interrogées se révèle un idéal pour dévoiler la complexité des stratégies et de l'utilisation de ressources monétaires et non monétaires. Dans des contextes différents, face aux contraintes institutionnelles, émergent des façons intelligentes de construire une conciliation *durable*. De la sorte, nous nous aventurons dans la citation, irrémédiablement intraduisible, de différentes langues[7] (cf. Lallement dans ce volume), avec la pleine conscience cependant de ne pouvoir fournir rien de plus qu'une première illustration impressionniste des différences culturelles qui restent à explorer plus systématiquement et à soumettre à une déconstruction patiente et plus profonde.

III. La conciliation telle qu'elle se pratique dans cinq pays européens

Pour arriver à un rendu « constructiviste » de la pratique de la conciliation, il faudrait traiter de nombreux sujets : celui de la centralité plus moins forte du travail dans la construction identitaire des femmes contemporaines ; celui de l'inégale reconnaissance sociale de la parenté dans les différents pays ; celui des diverses significations du travail à temps partiel dont les études les plus fines soulignent qu'il est à même de transformer la signification de mesures purement quantitatives (Letablier, 1989 ; Jonung et Persson, 1993). Je me contenterai ici de rassembler plus modestement quelques éléments permettant d'examiner quel type de soin substitutif aux enfants (quel que soit leur niveau de qualité) les mères qui travaillent estiment compatible avec l'emploi salarié. Il s'agit de comparer ce qui, du côté du travail professionnel comme du côté des activités parentales, est considéré comme allant de soi. Par exemple, il est frappant qu'en France, une mère interrogée considère comme normal – et une aide véritable à une activité régulière des mères le requiert effectivement – que des enfants ayant de la fièvre

[6] Projet SOCCARE, contrat HPSE-CT-1999-00010. Pour une description complète des objectifs et des résultats du projet Soccare, voir le site http://www.uta.fi/laitokset/sospol/soccare.

[7] Nous préciserons cependant que, *dans la phase d'analyse*, nous avons cherché à réduire au minimum la traduction des entretiens : ils ont toujours été cités mot à mot, dans la langue originale, à l'exception des entretiens en finnois [cependant les entretiens ont ici été tous traduits en français – NdR].

soient admis dans les crèches. Ce que cette mère remet en cause, ce n'est pas ce principe considéré comme normal, mais le fait qu'il soit mis en œuvre sans les précautions nécessaires, ce qui serait totalement inconcevable en Italie, au Portugal, ou au Royaume-Uni, non seulement parce que cela va de soi, mais aussi du fait des dispositions institutionnelles en vigueur, y compris dans les services privés.

> « *Oui, parce qu'à la crèche, elle était tout le temps malade. Et là, par contre, pour K., c'est pareil, il est tout le temps malade. On prend les enfants malades, mais on ne donne pas les médicaments. Chez moi, ils donnent les antibiotiques, mais pas d'autres médicaments. Les enfants malades se contaminent entre eux* ». [FR – MF 12]

La juxtaposition avec l'exemple suivant fait ressortir le contraste avec cette mère finlandaise qui dispose en théorie d'un service d'assistance à domicile en cas de maladie de l'enfant, mais qui le trouve trop peu flexible :

> « *Qu'est ce qui se passe quand M. tombe malade ? J'ai essayé plusieurs fois de téléphoner à la responsable de l'aide à domicile de la ville. On peut la joindre de 9 à 10 heures le matin, mais la plupart du temps, c'est occupé. C'est là qu'ils attribuent les aides tous les matins. Mais ça ne marche pas. Une fois, nous avons discuté et elle a admis que la plupart du temps, ils ne peuvent rien faire. Je ne les ai plus rappelés depuis et, en pratique j'aurais besoin d'aide dès 7 heures du matin, et je ne peux pas les contacter avant 9 heures. Ça ne va pas* ». [Fin – MS 12].

Cette mère précise que, dans de tels cas, la solution à laquelle elle recourt est entièrement familiale parce que ses conditions de travail ne lui permettent pas de faire usage des droits au congé pour maladie des enfants qui lui sont pourtant garantis :

> « *J'ai le droit de rester chez moi quand mon enfant est malade, mais je ne veux pas le faire. D'abord, je n'ai pas de contrat de travail permanent et mon carnet est toujours déjà plein de rendez-vous. J'ai souvent téléphoné à ma mère pour savoir si elle peut conduire M. en voiture chez ma grand-mère* ».

Tout ceci, cependant, se déroule dans un cadre où l'on considère qu'il va de soi que l'horaire des enfants doit s'adapter aux exigences du travail de la mère, que ce soit dans le cas où sont mobilisées les ressources de l'économie informelle ou même dans le cas où est attendue une flexibilité accrue des services.

> « *Par exemple, il faut que j'aille travailler de bonne heure, vers six heures et demie, et mon mari est toujours en déplacement, et je ne peux pas conduire mon enfant à la garderie avant sept heures, alors Anja vient chez nous à cinq heures et demie du matin, elle éveille l'enfant, lui donne son*

petit-déjeuner et le conduit à la garderie à bicyclette ; elle n'a pas de voiture ». [Fin – DB 12]

« Je pense que, pour les enfants, il faut, évidemment… mais il y a des haltes garderies de jour et d'autres choses encore. Je pense qu'il faut les utiliser car elles sont là pour cela. Et on ne devrait jamais essayer de culpabiliser quelqu'un pour laisser son enfant à la halte garderie et pour le choix d'aller travailler, car il s'agit bien de nos décisions, que nous prenons nous-mêmes ». [Fin – DB 02]

Le contraste est flagrant non seulement avec les propos diamétralement opposés de cette mère italienne, mais probablement aussi avec tous les pays, et notamment avec la France où la forte orientation éducative des services d'accueil des enfants engendre un *trade-off* presque intenable avec les exigences du travail salarié, mais aussi avec les solutions intrafamiliales de garde de longue durée comme cela se produit couramment au Portugal, par exemple :

« [il faudrait] un lieu de rencontre, de discussion, d'échange entre mères, parce que si nous voulons parler de la maternité et de la maternité pour les femmes qui travaillent, ça n'est pas seulement une question d'organisation du temps, de moyens, etc., c'est aussi une question psychologique très grave, parce que, comme mère, tu te sens coupable, entre guillemets, de devoir déposer ton enfant de huit mois dans une garderie, et je crois que, d'une certaine façon, rien que ça, ça te mine et ça te donne moins de pêche et moins de force pour ton travail, avec l'impression de ne plus réussir ; j'ai vécu un peu ce dilemme : d'un côté, tu es une mère, et de l'autre tu dois être une femme qui travaille ; et surtout, en ce qui concerne le travail indépendant, ça te casse un peu, parce que quoi que tu fasses tu te sens toujours en faute, et cela oblige à refuser du travail, ce qui te sera très probablement reproché et se retournera contre toi parce que tu as raté des occasions ». [IT – MS 33]

« Qu'est-ce qui me manque le plus ? Du temps. Du temps pour rester avec eux sans toujours dire : mets ton pull, enlève ton pull, va te laver, dépêche-toi, va préparer ton cartable, est-ce que tu as pris ton maillot de bain, tes affaires de gymnastique. Du temps pour me détendre avec eux, regarder une cassette, aller manger une glace, ou parler d'un livre ensemble. Voilà ce qui me manque le plus ». [P – MC01 DB]

De fait, plus l'attention aux exigences des enfants est grande, et plus les services sont effectivement centrés sur les enfants, avec des soucis d'organisation tout à fait compréhensibles comme la garantie de rythmes institutionnels apaisants, et plus on entre en conflit avec la flexibilité dont la famille a de plus en plus besoin, y compris dans les pays qui bénéficient d'une abondance de services diversifiés tels que la Finlande :

« Pourquoi devrais-je réveiller une petite fille quand l'hiver arrive, et la mettre dehors avant huit heures pour aller à pied à la garderie. Je ne suis

pas un monstre ! Et si mon travail permet de la laisser dormir pour la faire conduire ensuite jusqu'à la garderie ! J'ai eu des critiques quand je l'ai conduite à neuf heures et demie ou dix heures seulement. Je l'ai toujours laissée dormir. On m'a dit que ses capacités motrices et ses relations avec ses petits camarades ne se développaient pas parce que je ne l'amenais pas à huit heures. Comme si les amitiés ne pouvaient vraiment se nouer que de huit à dix ?... Ils sont très rigides. Sinon, ils offrent un très bon service. Mais cette rigueur [...] quand tout le monde doit être flexible. Aujourd'hui, il faut que les gens aient des horaires de travail flexibles. Les gens ont des horaires irréguliers... Or, ils considèrent que les gens travaillent encore à l'usine et que les enfants, c'est de sept à quatre ou de huit à cinq ». [Fin – MS 13]

À l'autre extrémité de ce continuum, dans les pays anglo-saxons où les services de jour sont particulièrement inaccessibles et coûteux et où la solution souvent retenue est le temps partiel de courte durée pour les mères, cela ne veut pas dire pour autant une présence longue de la mère auprès de ses enfants. Celles-ci mettent en effet en équivalence le temps qu'elles peuvent consacrer à la formation ou à une activité bénévole dans la société civile :

« Je me lève à six heures et demie, je lève G. et je la fais déjeuner. Je la dépose à l'école à 8h50 ; je reviens pour contrôler ma grand-mère ; l'école est à 10-15 mn à pied. Après je vais travailler de 10 heures à midi (ménage à l'auberge), je rentre rapidement, puis je vais à l'école où je les aide de 13h15 à 15h15 (je suis « parent assistant »), puis je ramène G. à la maison et nous rentrons pour le thé. Je la conduis au karaté à 19h, je vais faire des courses avec une amie, puis je la reprends à 20h, nous rentrons, et elle va se coucher à 20h30 – 21h. Je lis ou je regarde la télé pendant une heure environ, puis je vais me coucher. Je travaille parce que c'est ça qui fait la différence entre survivre et s'en sortir tout juste financièrement ». [UK – MS 12]

La différence ne semble pas grande avec un pays de culture méridionale comme le Portugal où les horaires de travail des deux parents tendent à être très longs et où ceux-ci acceptent des séparations quotidiennes nécessaires et absolument inévitables avec les enfants, ce que les parents ne semblent pas remettre en cause :

« Jusqu'à présent, j'ai toujours commencé à 8h30 et fini à 18h30. Mes horaires ont toujours été comme ça. Depuis la naissance de mon fils, je me suis imposé de travailler un peu moins... J'ai la possibilité de commencer à 9h30 et de finir à 18h30. C'est une chose à laquelle j'ai droit, parce que j'ai un enfant de moins d'un an, mais je n'ai pas l'intention de m'arrêter après. Quand je suis entrée à la banque, j'ai annoncé que, désormais et pour toujours, ma vie serait comme ça : commencer à 9h30 et finir à 18h30 et que ça n'a rien à voir avec le fait que l'enfant ait cinq mois. C'est-à-dire que quand il aura un an et que je n'aurai plus ce droit, je continuerai à com-

mencer à 9h30. C'est un peu compliqué... il faut mettre en place des mécanismes de remplacement et pour ça, j'ai une aide domestique qui arrive à 9h et repart à 18h30, et en plus une baby sitter 4 jours par semaine de 18h à 20h. Mais il y a deux jours où les enfants vont tous chez leur grand mère, c'est le jour de la grand-mère, c'est un grand soulagement pour moi... ce jour-là je suis plus libre et je n'ai pas la baby sitter ». [P – MC 10]

On est frappé, ici encore, par le contraste avec beaucoup de mères italiennes, mais aussi françaises. Celles-ci en effet s'efforcent d'assurer des « rendez-vous » fixes au cours de la journée, des jalons symboliques du dévouement parental, placés pour maintenir la délégation des activités parentales dans des limites acceptables :

« Les fils de l'organisation, c'est moi qui les tiens, j'essaie toujours d'être là, dans les moments importants de sa vie : c'est mon enfant d'abord. Quand je vais le chercher, je lui demande comment il va, ce qu'il a fait à l'école, s'il a été sage... ce qui m'intéresse en premier, c'est qu'il soit tranquille, qu'il ait de bonnes relations avec les autres, et plutôt ce qu'il a mangé ». [IT – MS 25]

« Une chose que je ne délègue presque jamais, ni moi, ni mon mari, ce sont les relations avec l'école. Je m'en occupe beaucoup moi-même, moi ou mon mari, je n'envoie jamais les grands-parents. Le matin, j'aime les voir prêts, nourris, lavés... Je n'arrive pas à déléguer la matinée, je me sens tranquille pour le reste de la journée si le départ s'est bien passé ». [IT – MS 22]

« J'ai toujours essayé d'être présente aussi dans les petites choses... avant, quand ils étaient petits, je n'aurais même pas laissé quelqu'un d'autre les changer, j'étais vraiment surprotectrice, mais la nécessité et aussi l'âge des enfants m'ont fait un peu lâcher du lest. J'étais beaucoup plus protectrice que la normale, je me sentais la seule garante de certains critères de qualité ; si je refaisais un enfant maintenant, je crois que je serais beaucoup moins consciencieuse ». [IT – MS 14]

« Alors une chose aussi que je me suis promise, mais cela aussi, c'est moi. Je me suis dit que quelle que soit l'heure à laquelle je me couche, je me lève quand même pour mes enfants quand je suis là... après, j'ai du mal à récupérer mais je me lève quand même, je lève mes enfants. Ce n'est jamais quelqu'un d'autre qui se lève le matin, sauf quand je ne suis pas là. Mais quand je suis là, c'est toujours moi, ils ne se sont jamais levés tout seuls. Jamais. Des fois, c'est un peu dur. Quand on travaille jusqu'à minuit, minuit et demie, que le réveil sonne à 6h et demie, j'ai un peu de mal. Mais bon, ça n'est pas tout le temps ». [FR – MS 03]

Cette attitude des parents italiens et français souligne l'attention continuelle, fort éloignée du renoncement à un contrôle minutieux, à tout ce que l'enfant rencontre pendant sa journée, une attention qui distingue entre les choses plus ou moins importantes à surveiller et qui investit une petite part du temps passé entre parents et enfants, vécue

d'une façon pleine de sens et de dévouement. Cela ne veut pas dire que les parents portugais, anglais ou finlandais ne font pas les mêmes choses, mais ils n'en font pas la trame d'un récit de justification. Et surtout cela ne veut pas dire qu'en France et en Italie, les heures pendant lesquelles l'enfant est confié à un tiers ne peuvent pas avoir *aussi* une motivation pédagogique :

> *« Je l'emmène à l'école. Il mange à la cantine. Donc, je dis "je le mets pas à 2 ans, mais à 3 ans, mais il faut qu'il y aille à plein temps". Pour que, justement, il voie, la vie en société, ben tout... tous les facteurs de la société : il mange à la cantine, il est encadré par des personnes extérieures à l'école, il mange avec des copains, etc. Et après, je vais le chercher à quatre heures moins le quart. Euh..., cinq heures moins le quart, pardon. On rentre, en général, j'essaie de lui demander ce qui s'est passé, en général, ça se passe très bien... comme c'est un enfant unique, il ne vit qu'avec des adultes, quoi. Il n'y a pas d'enfants, d'autres enfants. Enfin si, il y en a, mais ils ne viennent pas jouer. On a fait ce choix là, quoi. Et puis il se plaint pas, alors là ! La punition pour lui, c'est de ne pas aller à l'école et de ne pas aller à la cantine... pour l'instant (sourire). On verra après ».* [FR – MF 10]

> *« Donc les grands-parents vont chercher Lorenzo à l'école tous les jours... à peu près deux jours par semaine Lorenzo va chez mes beaux-parents : le mardi et le jeudi, parce que le soir, ces jours-là, je reste tard au bureau et je le fais conduire à la piscine où je le retrouve quand je sors du bureau, et puis je le ramène à la maison (rire)... ma maman... maintenant que l'enfant est plus grand, elle a la possibilité d'aller le chercher à l'école. Alors elle y va, son jour est plutôt le mercredi. En plus, le lundi, quand j'ai des engagements (comme maintenant que je suis cette formation), parce que le lundi et le vendredi je devrais aller le chercher à l'école à 6h30, mais en fait, comme elle habite à deux pas de l'école... on avait choisi cette école au départ parce qu'elle était proche de chez mes parents... mais en dehors de ça, en somme, nous en sommes très contents, le soir en revenant, on sait ce qu'il a fait à l'école, quel genre d'expérience il a faite, même si les quatre grands-parents ont dû s'y mettre, je la rechoisirais ».* [IT – MC01]

En pratique, dans les pays de l'Europe du sud, en incluant la France et son régime plus généreux de protection sociale, on sent naître la nécessité d'une « mise en discours » plus familiale et familialiste à chaque fois que les conditions de travail imposent la nécessité d'absences prolongées de la mère. Le recours aux ressources de la solidarité familiale est alors absolument nécessaire, ainsi que l'expriment la plupart des personnes interrogées dans cette enquête, mais pas nécessairement sous la forme d'un appel aux valeurs de la famille traditionnelle, comme cela a été observé dans le cas allemand par exemple (O'Reilly, 2003).

La conciliation entre travail et activités familiales

Le cas extrême que nous avons relevé – parmi les nouveaux salariés atypiques – est celui d'un couple italien dans lequel la femme travaille à temps partiel trois ou quatre jours par semaine et dont l'arrangement pour la garde des enfants se fait au coup par coup en mobilisant en première ligne les grands-parents paternels qui habitent à proximité, le père comme accompagnateur, et en dernière ressource, les grands-parents maternels qui habitent une autre ville et qui, en cas d'urgence, hébergent la fillette et ses parents. Quand la mère est libre, c'est exclusivement elle qui s'occupe de l'enfant. Dans cette situation, décrite comme une navette extrêmement fatigante, « *nous vivons avec trois valises dans les mains* », c'est toujours l'aspect de la garde qui est souligné :

> « *Donc je travaille trois jours par semaine toute la journée, et, les autres jours, je suis en général à la maison. Mais il y a des semaines où je travaille tous les jours et des périodes où je travaille aussi la nuit, je dois suivre un certain rythme. Quand je reste à la maison pendant deux jours et que je travaille les trois autres, il y a deux types de journées. Les jours où je travaille..., le matin, on s'habille, [mon mari] la conduit chez ses parents, elle fait tout là-bas, après, elle déjeune avec ses parents parce que nous sommes pressés le matin... Et puis on se retrouve là-bas le soir, vers 8h et demie... Les jours où je reste à la maison sont complètement différents, on va au parc, quand elle dort, je travaille, je fais des courses, je cuisine et quand, à l'inverse, ce sont mes parents qui prennent B., alors, à l'inverse on doit partir le premier jour, le premier soir, ce soir-là, alors je m'en vais aussi, on fait le sac de B., le mien et on va chez mes parents [...], mais il ne s'agit pas seulement d'emporter des vêtements, il faut que je prenne aussi ses jouets, les vidéocassettes, tout son monde vient aussi avec cette pauvre petite, et les médicaments, toutes les semaines, c'est comme ça* ».
>
> [Le mari intervient] : « *À mon avis, en fin de compte, B. ne semble pas avoir souffert de ces déplacements parce qu'elle y est habituée depuis qu'elle est toute petite, et il me semble qu'elle est aussi bien dans une maison que dans l'autre, elle y retrouve toujours son monde, et tout est fait pour qu'elle grandisse bien et qu'elle ne manque de rien* ». [La femme reprend] : « *pour la petite, nous faisons attention à recréer dans les trois maisons, la nôtre et celles de ses grands-parents, de petites choses, par exemple, elle avait les mêmes abeilles et les mêmes marionnettes, elle emporte son ours, pour qu'elle retrouve un peu son milieu. Au début elle s'embrouillait un peu, mais maintenant, elle sait que à San Miniato, il y a un chat, et qu'ici il y a le parc...* » [IT – MC 03]

Cette préoccupation, ou plutôt cette « rationalisation » pédagogique *a posteriori*, est complètement absente dans les pays où les services de garde des enfants sont pensés comme des aides directes à la conciliation pour les parents, comme l'exprime très clairement cette salariée atypique finlandaise aux horaires irréguliers :

> « En fait, après la naissance de mon fils, nous n'avons pas eu de rythme régulier. [...] Normalement, j'ai trois horaires différents et je n'ai pas de contrat permanent... je ne sais jamais quand ils vont m'appeler pour venir travailler. Par exemple, je ne peux pas dire le matin à mon fils s'il devra ou non aller à la garderie ce jour-là [...] il va à la garderie chaque fois que je vais travailler, et je vais travailler chaque fois qu'on m'appelle. C'est comme ça ». [Fin – MS 10]

Mais, en pratique, on peut arriver au même résultat en recourant aux services informels privés bon marché dans un pays tel que le Portugal où les horaires irréguliers tendent à être très longs. La mère d'une fillette de 16 mois décrit ainsi son arrangement informel avec une voisine :

> « Je la paie 100 euros par mois quel que soit le nombre de jours où elle gardera ma fille. Mais, en échange, si elle peut, elle peut ; et si non non... certains mois elle peut avoir à la garder pendant quinze jours pour une nuit, et d'autres mois elle l'a pendant trente jours ». [P – MC 17]

IV. Conclusion

Ce qui semble émerger de cette brève incursion dans les pratiques quotidiennes de conciliation, de façon parfaitement contre-intuitive, tient dans le constat suivant : si le degré variable de générosité de la protection sociale en différents pays constitue le décor dans lequel évoluent les parents et en fonction duquel ils font des choix, il n'est pas directement explicatif des modèles de conciliation considérés comme « idéaux » qu'on cherche à mettre en œuvre dans le contexte de cultures nationales de *la cura*. Au reste, dans aucun pays, une conciliation entièrement fondée sur l'utilisation des services publics n'est suffisante, ni considérée comme praticable : l'association avec les ressources informelles de garde est nécessaire et semble vouée à le devenir partout de plus en plus avec la croissance des emplois atypiques, et les ressources de la solidarité informelle sur le lieu de travail (Fagnani, 1999 ; Trifiletti, 2003).

Les différents régimes nationaux du temps de travail sont bien sûr une variable importante à prendre en compte (O'Reilly *et al.*, 2000 ; Boisard *et al.*, 2002). Dans certains pays comme l'Angleterre, le régime de temps de travail influe directement sur la forme de la conciliation (La Valle *et al.*, 2002), tandis que, dans d'autres, cette influence est filtrée et *réinterprétée* par le système dominant de combinaison avec les ressources familiales.

Références

Balbo, L., 1978, « La doppia presenza », in *Inchiesta*, 32, 1, pp. 3-6.

Balbo, L. (ed.), 1987, *Time to Care. Politiche del tempo e diritti quotidiani*, Milano, Angeli.

Bettio, F. et Plantenga, J., 2004, « Comparing Care Regimes in Europe », in *Feminist Economics*, 10, 1, pp. 85-113.

Bimbi, F., 1995, « Metafore di genere fra lavoro pagato e non pagato », in *Polis*, 3, pp. 379-401.

Bloch, F. Buisson, M. et Mermet, J. C., 1991, « L'activité féminine : une affaire des familles », in *Sociologie du travail*, 2, pp. 255-75.

Boisard, P., Cartron, D., Gollac, M. et Valeyre, A., 2002, *Temps et travail : la durée du travail*, Dublin, European Foundation.

Borzaga, C., 1997, « Part-time o Short Full-time ? Un'analisi su microdati dell'offerta di lavoro femminile », in *Lavoro e relazioni industriali*, 1, pp. 27-65.

Brouwer, I. et Wierda, E., 1998, « The Combination Model : Child-Care and the Part-time Labour Supply of Men in the Dutch Welfare State », in J. J. Schippers, J. J. Siegers & J. de Jong-Gierveld (eds.), *Child Care and Female Labour Supply in the Netherlands. Facts, Analyses, Policies*, Amsterdam, Thela, pp. 133-62.

Castles, F. et Mitchell, D., 1992, « Identifying Welfare State Regimes : The Links between Politics, Instruments and Outcomes », in *Governance*, 5, 1, pp. 1-26.

Daly, M., 1996, *Social Security, Gender and Equality in the European Union*, EC, GD V, Employment, Industrial Relations and Social Affairs, V/D/5, Equal Opportunities for Women and Men.

Daly, M. et Rake, K., 2003, *Gender and the Welfare State : Care, Work and Welfare in Europe and the USA*, Cambridge, Polity press.

Davies, H et Joshi, H., 1994, « The Foregone Earnings of Europe's Mothers », in O. Ekert-Jaffé (ed.), *Standards of Living and Families : Observation and Analysis/Familles et niveau de vie : observation et analyse*, Paris, Ined, pp. 101-30.

Drew, E. et Emerek, R., 1998, *Employment, Flexibility and Gender*, in E. Drew, R. Emerek, and E. Mahon (eds.), *Women Work and the Family in Europe*, London, Routledge, pp. 89-99.

Ellingsæter, A. L., 1998, « Dual Breadwinner Societies : Provider Models in the Scandinavian Welfare States », in *Acta Sociologica*, 41, pp. 59-73.

Eurostat, 2001, *Enquête sur les forces de travail*, Luxembourg, Office statistique des communautés européennes.

Esping-Andersen, G., 1990, *The Three Worlds of Welfare Capitalism*, Cambridge, Polity Press.

Esping-Andersen, G., 1999, *Social Foundations of Postindustrial Economies*, New York, Oxford University Press.

Esping-Andersen, G., 2002, « A New Gender Contract », in G. Esping-Andersen, D. Gallie, A. Hemerijck and J. Myles (eds.), *Why We Need a New Welfare State*, Oxford, Oxford University Press.

Esping-Andersen, G., Gallie, D., Hemerijck A. and Myles J. (eds.), 2002, *Why We Need a New Welfare State*, Oxford, Oxford University Press.

Fagnani, J., 1992, « Les Françaises font-elles des prouesses ? Fécondité et travail professionnel et politiques familiales en France et Allemagne de l'Ouest », in *Recherches et Prévisions*, 28, pp. 23-36.

Fagnani, J., 1999, « Politique familiale, flexibilité des horaires de travail et articulation travail/famille », in *Droit social*, 3, pp. 244-49.

Ferrera, M., 1996, « Il modello di Welfare sud europeo. Caratteristiche, genesi, prospettive », in *Quaderni di ricerca Poleis*, n° 5.

Ferrera, M. and Rhodes, M. (eds.), 2000, *Recasting European Welfare States*, London, Frank Cass.

Fouquet, A., Gauvin, A. et Letablier, M. T., 1999, « Des contrats sociaux entre les sexes différents selon les pays de l'Union européenne, Complément B à CAE », *Égalité entre femmes et hommes : aspects économiques*, La Documentation Française (Conseil d'Analyses économiques 15).

Gottfried, H. et O'Reilly, J., 2002, « Reregulating Breadwinner Models in Socially Conservative Welfare Systems : Comparing Germany and Japan », in *Social Politics*, 9, spring, pp. 29-59.

Guest, D., 2002, « Perspectives on the Study of Work-Life Balance », in *Social Science Information/Information sur les Sciences Sociales*, 41, 2, pp. 255-79.

Hakim, C., 1995, « Five Feminist Myths about Women's Employment », in *British Journal of Sociology*, 46, 3, pp. 429-55.

Hochschild, A. R., 1997, *The Time Bind. When Work Becomes Home and Home Becomes Work*, New York, Holt.

Istat, 1994, *Tempi diversi. L'uso del tempo di uomini e donne nell'Italia di oggi*, a c. di L.L. Sabbadini et Palomba, Roma.

Istat, 1998, *Famiglia, soggetti sociali e condizione dell'infanzia. Indagine Multiscopo*, Roma, Istat.

Jonung, C. et Persson, I., 1993, « Women and Market Work : the Misleading Tale of Participation Rates in International Comparisons », in *Work Employment and Society*, 7, 2, pp. 259-74.

Lane, C., 1993, « Gender and the Labour Market in Europe : Britain, Germany and France Compared », in *The Sociological Review*, 41, 2, pp. 274-301,

La Valle, I., Arthur, A., Millward, C., Scott, J. et Clayden, M., 2002, *Happy Families ? Atypical Work and Its Influence on Family Life*, Bristol, Policy press.

Leibfried, S., 1993, « Towards a European Welfare State ? On Integrating Poverty Regimes into the European Community », C. Jones (ed.), *New Perspectives on the Welfare State in Europe*, London, Routledge.

Leira, A., 1998, « Caring as Social Right : Cash for Childcare and Daddy Leave », in *Social Politics*, 5, 3, pp. 362-78.

Leira, A. Trifiletti, R. et Tobio, C., 2003, « Verwandschaftnetze und informelle Unterstützung : Betreungsressourcen für die erste Generation erwerbstätiger Mütter in Norwegen, Italien und Spanien », in U. Gerhard, T. Knijn und A. Weckwert (eds.), *Erwerbstätige Mütter. Ein Europäischer Vergleich*, München, Beck, pp. 131-161.

Letablier, M. T., 1989, « Women's Work and Employment in France and Britain Problems of Comparability from a French Perspective », in L. Hantrais (ed.), *Franco-British Comparisons of Family and Employment Careers, Cross-National Research Papers*, Special Issue, Birmingham, Aston University.

Lewis, J., 1992, « Gender and the Development of Welfare Regimes », *Journal of European Social Policy*, 3, pp. 159-73.

Lewis, J. et Daly, M., 1998, « Introduction : Conceptualising Social Care in the Context of Welfare State Restructuring », in J. Lewis (ed.), *Gender Social Care and Welfare State Restructuring in Europe*, Aldershot, Ashgate, pp. 1-24.

Lewis, J. et Ostner, I., 1994, *Gender and the Evolution of European Social Policies*, ZeS Arbeitspapier n° 4/94, Bremen, Centre for Social Policy Research.

Lewis, J. et Ostner, I., 1995, « Gender and the Evolution of European Social Policies », in S. Leibfried and P. Pierson (eds.), *European Social Policy. Between Fragmentation and Integration*, Washington, the Brookings Institution, pp. 159-193.

Martin, C. Math, A. et Rnaudat, E., 1998, « Caring for Very Young Children and Dependent Elderly People in France : Towards a Commodification of Social Care ? », in J. Lewis (ed.), *Gender Social Care and Welfare State Restructuring in Europe*, Aldershot, Ashgate, pp. 139-74.

Moreno, L., 2000, *Ciudadanos precarios. La ultima red de protecciòn social*, Barcelona, Ariel.

Orloff, A., 1993, « Gender and the Social Rights of Citizenship. State Policies and Gender Relations in Comparative Research », in *American Sociological Review*, 58, 3, pp. 302-28.

Orloff, A., 1996, « Gender and Welfare Regimes », *Annual Review of Sociology*, 2.

Ostner, I., 1993, « Slow Motion : Women, Work and the Family in Germany », in J. Lewis (ed.), *Women and Social Policies in Europe : Work, Family and the State*, Aldershot, Elgar.

O'Reilly, J. et Bothfeld, S., 2002, « Difficult Times : Regulating Working Time Transitions in Germany », in J. O'Reilly (ed.), *Regulating Working Time Transitions*, Aldershot, Elgar.

O'Reilly, J. Cebrián, I. and Lallement, M. (2000) (eds.), *Working Time Changes : Social Integration through Transitional Labour Markets*, Cheltenham, Edward Elgar.

O'Reilly, J. (ed.) (2003), *Regulating Working Time Transitions in Europe*, Cheltenham, Edward Elgar.

Paci, M., 1989, *Pubblico e privato nei moderni sistemi di welfare*, Napoli, Liguori.
Perrons, D., 1995, « Economic Strategies, Welfare Regimes and Gender Inequality in Employment in the European Union », in *European Urban and Regional Studies*, 2, 2, pp. 99-120.
Perrons, D., 1998, « Flexible Working. A Reconciliation of Work and Family Life or a New Form of Precariousness ? », Final Comparative Report for DGV, Brussels, EC.
Perrons, D., 1999, « Flexible Working Patterns and Equal Opportunities in the European Union. Conflict or Compatibility ? », in *The European Journal of Women's Studies*, 6, pp. 391-418.
Pfau-Effinger, B., 1994, « The Gender Contract and Part-time Paid Work by Women – Finland and Germany Compared », in *Environment and Planning A*, 26, pp. 1355-76.
Pfau-Effinger, B., 2000, « Gender Cultures, Gender Arrangements and Social Change in the European Context », in S. Duncan and B. Pfau-Effinger (eds.), *Gender, Economy and Culture in the European Union*, London, Routledge.
Plantenga, J. Schippers, J. et Siegers, J. J., 1999, « Towards an Equal Distribution of Paid and Unpaid Work : the Case of the Netherlands », in *Journal of European Social Policy*, 9, 2, pp. 99-110.
Rubery, J. Smith, M. et Fagan. C., 1998, « National Working-time Regimes and Equal Opportunities », in *Feminist Economics*, 4, 1, pp. 103-126.
Salisbury, D., 1996, *Gender and Welfare State Regimes*, Oxford, Oxford University press.
Saraceno, C., 2003, *Mutamenti della famiglia e politiche sociali in Italia*, Bologna, Il Mulino.
Trifiletti, R., 1999, « Mediterranean Welfare Regimes and the Worsening position of Women », in *Journal of European Social Policy*, 4, pp. 63-78.
Trifiletti, R., 2003, « Dare un genere all'*uomo* flessibile : le misurazioni del lavoro femminile nel post-fordismo », in F. Bimbi (ed.), *Differenze e diseguaglianze. Prospettive per gli studi di genere in Italia*, Bologna, Il Mulino, pp. 101-59.

Vers la mixité méthodologique en comparaisons internationales

Linda HANTRAIS

Université de Loughborough, Royaume-Uni

Summary

Despite their long history, the debate continues over the many fundamental questions surrounding cross-national comparative research. The lack of consensus regarding the epistemology of comparisons, the choice of countries and the variables used within different disciplines and research cultures raises issues about the effect that such choices can have on findings and, ultimately, on those who use them. The chapter draws on examples from the present volume and from research carried out under European programmes to review the strengths and weaknesses of the various methodological approaches adopted in cross-national comparisons in the social sciences. It identifies the impact that methods can have on findings and on public policy actors in policy research. In conclusion, a combination of research methods is recommended to capture more effectively the complexity of the phenomena under study.

Que les chercheurs les considèrent comme une méthode, une posture intellectuelle ou une stratégie (Verba, 1969 ; Ragin, 1987 ; Dogan et Pelassy, 1990 ; Dupré *et al.*, 2003), le débat sur la théorie et la pratique des comparaisons internationales en sciences humaines et sociales est loin d'être clos, comme le démontrent les contributions à cet ouvrage. Les questions soulevées par les comparaisons semblent même avoir acquis une nouvelle acuité depuis que la réalisation de l'Espace européen de la recherche (EER), lancé en 2000 (COM (2000) 612 final), est devenue une des grandes priorités de l'Union européenne et que la vision d'un Conseil européen de la recherche (CER) prend forme. Ces développements nécessitent une coopération plus étroite entre les communautés scientifiques des États membres, et cela à plus forte raison depuis l'élargissement vers les pays de l'Est en mai 2004. Si la notion de coopération internationale pose rarement problème dans les sciences naturelles, il n'en va pas de même dans les sciences humaines et sociales

où le cloisonnement des disciplines et les barrières culturelles et linguistiques sont plus étanches, et où les querelles méthodologiques et épistémologiques divisent les chercheurs non seulement entre les pays mais également au sein des collectivités scientifiques nationales.

Or, l'absence de consensus à l'intérieur des disciplines et des cultures scientifiques au sujet de l'épistémologie de la comparaison, ainsi que des critères de sélection des pays et des variables à étudier, amène à s'interroger sur l'effet que ces différences d'optique peuvent avoir sur le déroulement de la recherche et, *in fine*, sur les résultats et sur les acteurs des politiques publiques de la recherche. Dans ce chapitre conclusif, nous passons en revue les caractéristiques des diverses approches adoptées dans les comparaisons internationales en sciences humaines et sociales, en les situant dans le contexte de la coopération internationale, et en particulier européenne. À l'aide d'exemples tirés de cet ouvrage et de recherches effectuées dans le cadre des programmes européens, nous nous efforçons de montrer comment la combinaison de différentes approches peut enrichir les comparaisons internationales, en leur permettant de mieux cerner la complexité des objets étudiés et de surmonter les obstacles à la coopération internationale.

I. Vers le décloisonnement paradigmatique des comparaisons internationales

Il est souvent fait état dans les analyses de l'évolution des comparaisons internationales de trois approches dominantes – universaliste, culturaliste et sociétale – qui ont sévi à telle ou telle époque, dans telle ou telle discipline et dans tel ou tel pays (Maurice, 1989 ; Øyen, 1990 ; Hantrais et Mangen, 1996 ; Hantrais et Letablier, 1998 ; Hantrais, 1999 ; Barbier, 2002 ; Lallement, 2003). Dans ce qui suit, nous tentons de montrer comment les comparaisons internationales ont incité les chercheurs à aller vers un rapprochement méthodologique et disciplinaire, et comment les faits de langue et de culture ont constitué des barrières à la coopération internationale, influant autant sur le choix des pays participants que sur les objets étudiés.

A. À la croisée des disciplines et des méthodes

Les clivages entre universalistes et culturalistes ressemblent à ceux qui séparent les tenants des paradigmes quantitatifs et qualitatifs, l'universalisme étant associé aux traditions positivistes en science politique et en sociologie, et le culturalisme à la phénoménologie et aux approches constructivistes et interprétatives adoptées par les ethno-méthodologues. C'est ainsi que les chercheurs en science politique, surtout aux États-Unis, ont mené depuis de longue date des études à l'échelle mon-

Vers la mixité méthodologique en comparaisons internationales

diale fondées sur des données recueillies à partir d'enquêtes sociales, d'entretiens directifs et structurés, et de questionnaires, d'abord par voie postale, ensuite par téléphone et, au 21e siècle, de plus en plus par Internet, pour étudier, par exemple, les comportements électoraux ou le recours aux services publics (Lipset and Rokkan, 1967 ; Ghiglione et Matalon, 1978 ; Lijpart, 1994 ; Mackie et Marsh, 1995 ; Burnham *et al.*, 2004). En économie et en démographie, les analyses au niveau macro ainsi que les techniques de simulation relèvent d'une même tradition quantitative, qui veut que des normes universelles mesurables règlent les comportements humains (Flora, 1986 ; Esping-Andersen et Regini, 2000 ; AIDELF, 2002 ; Macura et Beets, 2002). L'objectif de telles recherches consiste à produire des preuves empiriques permettant de construire ou de raffiner des théories plus générales, et à proposer des explications scientifiques aux phénomènes observés appuyées par des méthodes statistiques rigoureuses. Dans ces cas, les comparaisons internationales remplacent les expériences contrôlées en laboratoire – la méthode expérimentale – qui sont l'apanage des sciences de la nature (Burnham *et al.*, 2004). À l'autre extrême, également depuis de longue date, anthropologues, ethnologues et sociologues ont adopté une approche micro-analytique fondée sur l'observation participante, les entretiens non directifs, semi-structurés ou non structurés, et élaborées à l'aide de techniques telles que l'analyse du discours, les *focus groups* et « vignettes »[1]. Dans ces cas, l'accent est mis sur la différenciation et la diversité entre les sociétés et à l'intérieur de celles-ci, ce qui rend difficile, sinon impossible, la généralisation à partir des cas observés (Bryman, 1992 ; Chamberlayne and King, 2000).

Les conflits entre partisans des deux camps sont restés vifs. Dans une analyse approfondie des débats suscités par les défenseurs des deux

[1] Les sociologues et psychologues se servent de *focus groups* depuis plus d'un demi-siècle. Dans les années 1990, cet outil a connu un essor important dans les sciences sociales. L'approche consiste à organiser des groupes de discussion, en général de six à huit personnes, sur un sujet préétabli, le but étant d'exploiter l'interaction entre les membres du groupe pour recueillir des données qui seraient difficiles à obtenir dans un entretien, car les interlocuteurs s'expriment de manière plus libre et plus naturelle que dans un entretien avec un chercheur (Wilkinson, 1998). Les « vignettes », qui peuvent servir de matière à discussion d'un *focus group*, ont été exploitées dans la recherche internationale en sciences sociales depuis les années 1990 (Soydan, 1996). Une vignette est une description courte d'une personne ou d'une situation sociale type contenant des références aux éléments considérés comme les plus importants dans le processus de décision. Présentée à un groupe de personnes d'un même milieu social, par exemple des travailleurs sociaux, elle permet d'étudier et de faire une analyse comparative contextualisée de leurs réactions devant les différentes options dont elles disposent (Eyers, 2004).

approches au cours des années 1980, Alan Bryman (1988, pp. 94-105) retient huit dimensions-clés sur lesquelles les chercheurs s'opposaient (tableau 1), tout en reconnaissant que son schéma représente des positions épistémologiques qui tendent à exagérer les différences et à en faire des paradigmes divergents.

Il s'ensuit que les tenants de la recherche quantitative ont accusé les approches qualitatives d'être trop portées sur la spécificité culturelle et la différenciation et, par voie de conséquence, peu représentatives de la population dans son ensemble. Les chercheurs qui défendent les approches qualitatives ont dirigé leurs critiques contre les enquêtes à grande échelle sous prétexte qu'elles tendent à trop simplifier les phénomènes complexes et à les réduire au plus petit dénominateur commun, de manière à pouvoir justifier les généralisations et à formuler des explications de causalité souvent réductionnistes.

Tableau 1 : Caractéristiques des approches quantitatives et qualitatives

	Quantitatives	Qualitatives
rôle joué par la recherche qualitative	préparatoire	moyen d'explorer les interprétations des acteurs
rapport entre le chercheur et l'objet de la recherche	à distance	de proximité
attitude du chercheur envers le phénomène qu'il étudie	de l'extérieur	à l'intérieur
rapport entre théorie, concepts et recherche	vérification	découverte
stratégie adoptée par le chercheur	structurée	non structurée
portée des résultats	nomothétiques et généralisables	idéographiques, situés dans le temps et l'espace
image de la réalité sociale	statique et externe aux acteurs	portant sur les processus et construite par les acteurs
nature des données	dures et fiables	riches et approfondies

Source : Adapté de Bryman (1988, p. 94).

Ce n'est pas pour autant que les deux paradigmes sont restés complètement cloisonnés. Déjà à la fin des années 1960, les chercheurs en sciences politiques reconnaissaient l'importance de l'encastrement

(*embeddedness*) social des mesures dans les enquêtes et recommandaient que les comparaisons internationales prennent en compte les contextes structurels et culturels des indicateurs avant même de procéder à la comparaison (Verba, 1969, pp. 79-85). À la fin des années 1970, les ouvrages de méthode soulignaient l'intérêt, voire même la nécessité, d'incorporer une phase qualitative dans les enquêtes quantitatives afin de pouvoir mieux cerner les hypothèses et de bien formuler les questions à poser dans les enquêtes, à tel point que les chercheurs étaient obligés parfois d'admettre qu'il fallait s'en tenir là pour des raisons de non-faisabilité révélées par la pré-étude qualitative (Ghiglione et Matalon, 1978, pp. 93-4). Suivant une logique du même ordre, les chercheurs appartenant à la tradition qualitative se sont rendu compte qu'il leur incombait de situer leurs résultats par rapport à des données quantitatives afin d'en renforcer la crédibilité, surtout s'ils voulaient se faire écouter par les politiques, car ceux-ci tendaient à privilégier les données chiffrées (Davies, 2000).

Pour les chercheurs quantitatifs, que ce soit en science politique, en économie ou en sociologie, il s'agissait désormais de tenir compte de l'environnement sociétal (socio-historique, économique et politique) dans la construction des phénomènes étudiés afin de mieux faire ressortir toute leur complexité (Heclo, 1974 ; March et Olsen, 1984 ; Rose, 1991). Pour les chercheurs prônant les approches qualitatives, il s'agissait de situer les analyses dans un contexte sociétal plus étendu de manière à pouvoir saisir la portée des phénomènes et à les expliquer dans toute leur diversité (Bryman, 1988 ; Brannen, 1992).

L'approche sociétale offre, en quelque sorte, un compromis, ou un juste milieu, entre ces deux positions paradigmatiques par le biais de la place qu'elle accorde à la contextualisation et à la méso-analyse, entendues dans le sens de la déconstruction et reconstruction des concepts, des nomenclatures et des statistiques (Lallement, 2003, p. 306). Pour Marc Maurice (1989) et ses collègues du Laboratoire d'économie et de sociologie du travail à Aix-en-Provence, cette approche constituait un moyen d'éviter les écueils non seulement de l'universalisme, qu'ils reléguaient au rang du fonctionnalisme et d'une approche économique néo-classique, mais aussi du culturalisme, même s'ils se défendaient de tout *a priori* anticulturaliste (Maurice *et al.*, 1992, pp. 76-7). Leur objectif était, d'une part, de contourner le problème de la dé-socialisation des phénomènes observés par les universalistes, que ceux-ci s'efforçaient de rendre comparables terme à terme et, d'autre part, d'esquiver les excès des culturalistes qui, à leur avis, occultaient les caractères généraux en juxtaposant les réalités enfermées dans leur spécificité. Pour eux, seule l'approche sociétale pouvait être qualifiée de comparaison internationale (Maurice, 1989, p. 177). Dans cette même lignée, en cherchant à dépas-

ser ce qu'il appelle la comparaison ou la mise en relation « fonctionnelle » à but instrumental, Jean-Claude Barbier (2002, pp. 191, 193, et dans cet ouvrage) recommande la comparaison *approfondie* en raison de sa capacité à proposer des explications plus pertinentes, notamment dans le cas de recherches sur les marchés du travail et les systèmes de protection sociale. Tout en reconnaissant la valeur heuristique de l'approche sociétale, Michael Rose (1985, p. 81) s'interroge à propos de l'éventuelle extension à d'autres sociétés, à d'autres situations et à d'autres époques des résultats tirés de la comparaison franco-allemande concernant les logiques dominantes des deux cas étudiés. Il laisse en suspens la question de savoir si cette approche est susceptible de générer une théorie et des hypothèses qui puissent être mises à l'épreuve.

En prônant l'approche sociétale, les critiques des approches universaliste et culturaliste se sont efforcés de démarquer une distinction dans la terminologie anglaise entre « *cross-national* », qu'ils traitent de « fonctionnaliste », « *cross-cultural* », qu'ils considèrent comme « particulariste », et « *inter-national* » qui veut dire pour eux « sociétal » (Maurice, 1989, p. 177). Également dans les années 1980, Peter Grootings (1986, p. 286) avait expliqué la distinction qu'il faisait entre « *international comparative research* » et « *cross-national research* » par l'importance attribuée, dans le premier cas, à la contextualisation des phénomènes, ce qui voulait dire pour lui, comme pour Marc Maurice et ses collègues, l'analyse systématique de la relation entre les phénomènes sociaux étudiés et les caractéristiques du pays ou de la nation en question. Cette distinction terminologique n'a pas eu le même retentissement dans la littérature anglo-saxonne, où le préfixe « *cross* » est couramment utilisé pour décrire toute recherche qui traverse les frontières nationales et culturelles (Øyen, 1990). Le préfixe « *inter* » lui est préféré dans les références aux disciplines pour signaler la différence entre la recherche « pluridisciplinaire », où plusieurs disciplines jettent leur regard en parallèle sur un même phénomène, et les analyses « interdisciplinaires », qui mettent en valeur la synergie provenant de la confrontation de diverses approches disciplinaires. Le fait de rendre l'adjectif « *cross-cultural* » par « interculturel » en français tend à soutenir l'hypothèse que le terme « international » en français recouvre à la fois le sens de « *cross* » et d'« *inter* » en anglais. Franz Schultheis (1991, p. 8) se fonde sur les comparaisons franco-allemandes pour constater que la « communication interculturelle » est essentielle afin d'éviter des malentendus et les distorsions « dues aux filtres culturels de la réception réciproque des théories et des recherches issues des deux contextes voisins », car le discours sociologique ne devrait en aucun cas être perçu comme détaché de son contexte socio-culturel.

Lorsque, en 1985, nous avions lancé une série de séminaires sur les comparaisons internationales, et commencé à publier les papiers qui y étaient présentés dans une revue intitulée *Cross-National Research Papers*, dont un numéro spécial paru en 1989 avait été diffusé en version française dans la revue *Comparaisons internationales*, nous n'avions aucunement l'intention de signaler par l'emploi du terme « *cross-national* » que les auteurs des papiers en question faisaient des comparaisons internationales qui n'étaient ni systématiques, ni approfondies. L'ouvrage collectif intitulé *Cross-National Research Methods in the Social Sciences* (Hantrais et Mangen, 1996) appartenait à la même logique. Le différend au niveau du vocabulaire aurait pu sans doute être évité si les analystes comme Marc Maurice et Peter Grootings avaient remplacé « *cross* » par « *multi* », traduit par « pluri » en français, et si nous avions souligné le fait qu'il s'agissait d'une recherche résolument comparative et des questions théoriques et pratiques qui l'entouraient en adoptant le titre « *cross-national comparative research* ». Ceci dit, le débat terminologique ne devrait pas éclipser celui, plus intéressant à notre avis, qui consiste à se demander si les méthodes employées dans les comparaisons (*comparative research*) menées au sein d'un seul pays diffèrent de celles utilisées dans la recherche qui traverse les frontières des pays, et si la nation constitue, dans ce cas, la meilleure unité d'analyse (Samuel, 1985 ; Rose, 1991 ; Hantrais, 1999 ; Bothfeld et Rouault ; Giraud dans cet ouvrage).

B. Dans le creuset des pays : les styles intellectuels nationaux

Ces différences d'optique et leur rapprochement ou décloisonnement ne se limitent pas aux disciplines, ni à la terminologie, ni aux approches méthodologiques. Bien que l'élan donné à l'universalisme et au culturalisme dans les comparaisons internationales menées dans les années 1950 et 1960 soit essentiellement attribué aux États-Unis, l'approche quantitative ou empirique est souvent présentée comme étant caractéristique d'un style de recherche ou d'« un style intellectuel » saxon. Le style teutonique ou gaulois serait plus philosophique et « cérébral », selon Johan Galtung (1982). Ce même auteur fait néanmoins une distinction entre des variantes américaine et anglaise au sein du style saxon : dans la première variante, c'est l'enquête statistique à grande échelle qui domine (paradigme quantitatif), tandis que, dans la deuxième, l'accent est mis sur les études de cas, sur l'histoire idéographique et sur l'anthropologie sociale (paradigme qualitatif). Le style teutonique serait, en outre, distingué par sa poursuite de *Zurückführung* et *Ableitung*, à la différence de la variante gauloise qui impliquerait des tours de l'esprit et des formes d'expression élaborés où l'élégance prime par son pouvoir de conviction (Galtung, 1982, p. 26). Par voie de consé-

quence, tandis que le style saxon s'appuie sur la documentation pour étayer ses thèses, dans les deux derniers cas, les données servent simplement à illustrer et non à confirmer les théories (approche qualitative).

Dans les années 1980, lorsque Johan Galtung formulait sa caractérisation des styles intellectuels, il se référait à l'expérience acquise par les chercheurs dans le cadre des travaux financés par le Centre européen de coordination de recherche et de documentation en sciences sociales. Fondé en 1963 par l'UNESCO et installé à Vienne, ce Centre mettait sur pied des projets réunissant les pays de l'Est et de l'Ouest. En raison des grandes différences qui séparaient leurs régimes politico-idéologiques et économiques et du peu de données fiables et comparables à la disposition des chercheurs, il n'était possible ni d'entreprendre des études autres que descriptives, ni de faire une interprétation fine et située des données recueillies. Aujourd'hui encore, les héritages idéologiques associés aux différents régimes politico-économiques continuent à démarquer les chercheurs des pays de l'Est et de l'Ouest.

Bien que la caractérisation de Johan Galtung puisse être taxée d'exagération, il n'en reste pas moins qu'elle a l'avantage d'avoir attiré l'attention sur le rôle joué dans les comparaisons internationales par le bagage culturel et scientifique que chacun des chercheurs dans les équipes et réseaux multinationaux amène avec lui, dimension trop rarement mise en exergue par les porteurs de projets et les analystes des comparaisons internationales. Selon ce même auteur, l'importance attribuée par les tenants du style teutonique et gaulois aux diverses options théoriques conduirait à un manque d'entente au sein des équipes internationales de chercheurs et à des rapports conflictuels, tandis que le style saxon se prêterait plutôt à un dialogue entre chercheurs fondé sur le consensus.

Plusieurs contributions à cet ouvrage portent sur les comparaisons entre le couple franco-allemand, comme le faisaient les travaux de Marc Maurice et ses collègues. Ces analyses ne nous disent pas si les styles intellectuels et les traditions scientifiques de ces deux pays posent problème pour la coopération bilatérale, mais les témoignages ne manquent pas pour montrer que la rencontre des styles intellectuels saxons et gaulois ne se fait pas sans difficulté. Dans les années 1990, Jean Tennom (1995) a relevé des différences entre les cultures scientifiques et les contextes dans lesquels la recherche en sciences humaines et sociales est menée en France et au Royaume-Uni qui, à son avis, expliquaient les difficultés de coopération internationale que pouvaient

rencontrer les chercheurs dans ces deux pays[2]. Suivant la même logique, Pierre Joliot (2001) a comparé l'ambiance close et introvertie qui règne parmi les chercheurs en France sous la protection de l'État, à l'environnement compétitif et libéral aux États-Unis, propice à la mobilité géographique des chercheurs américains et étrangers. Ces deux commentateurs ont souligné le fait que, grâce à leur statut d'employés de l'État, les chercheurs dans les grands établissements publics de recherche et dans les universités en France sont à l'abri des aléas du marché, ce qui leur donne la possibilité de se consacrer à la recherche fondamentale, théorique et conceptuelle et, par voie de conséquence, à la production de nouvelles connaissances.

À la différence des Français, les chercheurs anglais exerçant majoritairement dans le cadre universitaire et sans contrat à vie, sont exposés sans cesse à une compétition impitoyable pour les ressources, ce qui entraîne une course aux contrats de recherche. Pour Jean Tennom (1995), cette situation ne se prête pas à la prise de risque, mais elle implique que les entreprises industrielles et commerciales, publiques et privées, jouent un rôle majeur dans le financement de la recherche, à tel point que, aux États-Unis, ce rôle est devenu essentiel, selon Pierre Joliot (2001). En contrepartie, les chercheurs anglo-américains sont appelés à rendre des comptes à leurs financeurs, en l'occurrence aux contribuables, et à entretenir des rapports avec les utilisateurs de la recherche, que ceux-ci appartiennent au monde politique, économique ou social, en leur communiquant les résultats de leurs travaux scientifiques sous une forme succincte et percutante. La pertinence politique des résultats est ainsi devenue primordiale, et la dichotomie qui existe en France entre recherche fondamentale et recherche appliquée n'a guère de sens dans les pays anglo-saxons. En même temps, la diffusion des résultats dans les revues les plus cotées à comité de lecture international y est devenue une obligation incontournable pour assurer une évaluation positive. La réputation établie grâce au rayonnement de la recherche permet aux chercheurs d'accéder aux fonds publics et privés et de continuer ainsi à employer leur personnel de recherche. Afin de répondre aux exigences du marché, selon Jean Tennom (1995), les chercheurs au Royaume-Uni ont dû acquérir des compétences d'entrepreneurs ce qui ne fait que renforcer le stéréotype longtemps entretenu parmi les

[2] Parmi les coopérations bilatérales financées par les programmes internationaux de coopération scientifique du Département des Sciences de l'homme et de la société au CNRS, le couple franco-britannique était absent entre 2002 et 2005, de même que les coopérations entre la France et d'autres pays de langue anglaise (http://www.cnrs.fr/DRI/).

Français du chercheur anglais pragmatique, porté par l'instrumentalisme et prêt à s'adapter au dernier caprice des financeurs politiques ou industriels. Ce comportement, même s'il est stéréotypé, nous aide à comprendre pourquoi le courant passe difficilement entre les chercheurs des deux pays. Pour Jean Tennom (1995, p. 277), du moins dans les années 1990, ces différences de culture scientifique constituaient un frein majeur à la communication, à la coopération et à la réalisation d'une recherche cohérente entre ces deux pays.

La donne est pourtant en train de changer en France sous la pression financière de Bruxelles, qui veut que 3 pour cent du budget de chaque État membre de l'Union européenne soit consacré à la recherche d'ici l'an 2010 (COM (2002) 499 final) et, en 2004, sous celle des chercheurs qui réclamaient plus de postes et de meilleures conditions de travail et de rémunération (voir l'impact du mouvement « Sauvons la recherche »). En quête de modèles pour résoudre la crise, les Français se sont tournés vers l'extérieur. Le système anglo-saxon – en l'occurrence scandinave – de la recherche a retenu leur attention. Chercheurs et administrateurs en France semblent envier l'effet structurant des *research councils*, surtout au Royaume-Uni, avec leur relative indépendance de l'État, le manque d'ingérence de celui-ci dans le choix des thématiques prioritaires, l'encouragement à traverser les frontières disciplinaires, non seulement entre les sciences humaines et sociales mais aussi entre celles-ci et les sciences de la nature, leur capacité à privilégier la qualité scientifique de la recherche et à gérer équitablement le système d'évaluation par les pairs, ainsi que leur plus grande continuité et régularité budgétaire[3].

[3] La direction de l'Economic and Social Research Council (ESRC) et de l'Arts and Humanities Research Board (AHRB) doit rendre compte de ses dépenses et négocier son budget pour les trois années à venir auprès du Department for Trade and Industry. Entre 2000 et 2005, l'ESRC a vu sa dotation budgétaire augmenter de 70 pour cent. Le plan stratégique du gouvernement pour la recherche porte sur dix ans et fixe les grands objectifs pour les années à venir (Treasury *et al.*, 2004). Les ministères n'interviennent pas dans la micro-gestion des *research councils*. Une fois le budget accepté, ceux-là peuvent financer programmes et projets sans avoir à demander l'aval du ministère. Le choix des priorités thématiques par les *research councils* se fait en consultation avec la communauté scientifique. Le principe du « bottom up » est largement privilégié afin de permettre l'éclosion de travaux innovants. En outre, les *research councils* coopèrent entre eux pour favoriser l'interdisciplinarité. Le projet en France de créer une agence nationale de la recherche, définie comme une agence de moyens, annonce une nouvelle orientation pour le financement de la recherche calquée sur le modèle des *research councils*.

C. Coopération à l'européenne

Cette comparaison de la structuration de la recherche en France et au Royaume-Uni en sciences humaines et sociales peut nous aider à comprendre pourquoi les Britanniques seraient mieux munis, et surtout mieux motivés, de par leur bagage scientifique, à répondre aux appels d'offre européens et à être porteurs de projets, tandis que les chercheurs français, et allemands aussi, y sont moins présents. C'était le cas pour les 160 projets et réseaux financés par la filière de la « Targeted Socio-Economic Research » (TSER) dans le quatrième Programme-cadre de recherche et développement (PCRD), et pour les 185 projets et réseaux de l'action « Improving the Socio-Economic Knowledge Base » du PCRD5 (European Commission, 2003), comme le démontre le tableau 2. Lors de l'étape préparatoire du PCRD 6, les chercheurs français avaient présenté 10 pour cent des Expressions d'intérêt sous la thématique « Citizens and governance in a knowledge-based society »; le Royaume-Uni en avaient présenté 16 pour cent et l'Allemagne 14 pour cent (http://www.cordis.lu/fp6/eoi-analysis.htm, 05.05.04). Les universités britanniques s'avèrent pourtant moins enthousiastes vis-à-vis des nouveaux instruments, car elles ont fait le calcul que la faible rentabilité et la lourdeur administrative réduisent d'autant la valeur ajoutée des participations aux projets et réseaux au niveau institutionnel, surtout en comparaison des financements en provenance des *research councils*.

Tableau 2 : Participations et coordinations de projets et de réseaux européens

	France		Royaume-Uni		Allemagne	
	Participations	Coordinations	Participations	Coordinations	Participations	Coordinations
TSER	94	22	133	43	98	20
PCRD5	90	22	156	42	116	35
ECRP	2	1	8	4	6	2
OMLL	11	10,5	2	1,5	0	0

Note : Le nombre de participations indique le nombre de projets dans lesquels chaque pays est représenté.
Sources : European Commission (1999 ; 2003) ; secrétariat de la FES.

La plus faible participation des chercheurs français aux PCRD est reflétée aussi dans le nombre de coopérations avec leurs voisins anglais et, plus particulièrement, allemands. Tandis que les trois pays se sont retrouvés sur 52, pour le PCRD4, et 53, pour le PCRD5, projets et réseaux financés par la Commission, les Anglais ont souscrit à 30 des

projets et réseaux du PCRD4 et à 47 du PCRD5 avec l'Allemagne, et à 26 et 28, respectivement, avec la France. Le couple franco-allemand ne s'est réuni que sur 8 et 5 des propositions financées sous ces deux PCRD.

Pour prendre un autre exemple de ces différences de participation aux programmes européens, parmi les 16 projets financés par les *research councils* nationaux au cours des trois premières années du programme européen de coopération en sciences sociales (European Collaborative Research Projects, ECRP) lancé en 2000 par la Fondation européenne de la science (FES), le Royaume-Uni était mieux représenté que la France (voir tableau 2). À prime abord, la situation en sciences humaines semble être plus favorable aux Français qu'en sciences sociales. Le fait que la thématique « Origins of Man, Language and Languages » (OMLL) ait été propulsée par les Français, qui finançaient déjà un programme sur ce sujet, a probablement influé sur la répartition par pays des projets sélectionnés. Une autre différence – cette fois-ci structurelle – pourrait expliquer la relative absence des Anglais parmi les porteurs de projets en sciences humaines. Tandis que 60 pour cent des chercheurs en sciences humaines et sociales relèvent des disciplines classées parmi les sciences humaines en France, et 40 pour cent parmi les sciences sociales, le rapport est inversé au Royaume-Uni, ce qui veut dire que le nombre de chercheurs intéressés par cet appel d'offre « top-down », et pouvant être financé par l'Arts and Humanities Research Board (AHRB), était relativement limité. En outre, lorsque ce sont les *research councils* nationaux qui sont tenus de financer les projets portés par leur pays, les statistiques concernant le nombre effectif de projets financés ne sont pas très informatives, car ils ne disent rien sur le montant global du financement. Puisque les financements des appels d'offre en France ne recouvrent pas les salaires du personnel de recherche, sauf quelques rares chercheurs embauchés sur des contrats à durée déterminée, les sommes attribuées sont relativement faibles, et elles sont souvent négociées à la baisse par le Ministère. Au Royaume-Uni, les *research councils* financent non seulement le personnel de recherche embauché par les universités pour travailler sur les contrats, mais aussi les frais qu'ils entraînent, et cela à hauteur de 46 pour cent des salaires.

Une autre raison pouvant expliquer pourquoi les Britanniques sont plus souvent présents que leurs voisins continentaux dans les coopérations internationales, également relevée par Jean Tennom (1995), est qu'ils détiennent un avantage primordial en Europe lorsqu'il s'agit de la participation aux équipes internationales ou de la publication des résultats d'une recherche : à savoir la possession de l'anglais comme langue maternelle. Lorsque la participation à des équipes ou à des réseaux européens n'est pas déterminée par des facteurs externes, comme les

exigences de la Commission à avoir des représentants des différentes régions de l'Europe (nord, sud, est), les Anglais se regroupent plus facilement avec les pays scandinaves, où les structures et les modes de financement de la recherche, ainsi que les styles intellectuels, se ressemblent davantage et que l'anglais a été adopté comme la langue de communication scientifique internationale. Parmi les premiers ERA-NET à être mis en place figurait celui initié en sciences sociales par des pays qui partagent une même conception de l'éthique, de la pratique et de la gestion de la recherche moyennant les *research councils*[4]. N'ayant pas d'équivalent fonctionnel des *research councils*, les chercheurs français n'y étaient pas conviés.

Les chercheurs européens monolingues en sciences humaines et sociales, aussi bien français qu'anglais, ne doivent pas se contenter de cette situation, car ils limitent ainsi leur apport aux coopérations internationales. Comme l'a constaté Edmond Lisle (1985, p. 24) dans les années 1980, et c'est toujours vrai vingt ans plus tard, la langue n'est pas simplement un véhicule pour transporter les concepts. Elle est en même temps un objet d'observation et de discours, étudié par l'intermédiaire d'un système conceptuel qui est le produit de la société en question, reflétant son histoire, ses institutions, ses valeurs et son idéologie. Par définition, les concepts n'ont pas d'équivalents exacts dans d'autres sociétés. Il s'ensuit que toute recherche limitée à une seule langue, en l'occurrence l'anglais, entraîne une perte d'information et d'exactitude : une langue ne peut pas exprimer avec la même précision les idées et les concepts produits par une autre culture et communiqués dans une autre langue ; les différents procédés mentaux sont tributaires de différences d'approche et d'interprétation.

Compte tenu de ces nombreux obstacles culturels et linguistiques à la coopération internationale même entre deux pays qui vivent en symbiose depuis un siècle (l'entente cordiale fêta son centenaire en 2004), le défi lancé aux chercheurs en sciences humaines et sociales par l'Union européenne était de grande envergure lorsque la Commission leur a ouvert la possibilité d'étendre la coopération scientifique aux dix nouveaux pays membres. Sur les quelques 1600 équipes de 38 pays en sciences humaines et sociales participant au PCRD5, 189 appartenaient aux pays candidats (European Commission, 2003). Les PCRD, le

[4] Suivant le lancement de l'EER en 2000, la Commission européenne a créé des réseaux destinés à promouvoir la coopération en matière de politique et de pratique de la recherche entre les agences de moyens. Un des premiers réseaux à être lancé réunissait les pays nordiques, le RU et l'Irlande, sous le titre New Opportunities for Research Funding and Co-operation in Europe (NORFACE).

développement de l'EER et, à plus forte raison, l'élargissement vers les pays de l'Est demandent une forme de coopération européenne dans les sciences humaines et sociales qui va bien au-delà des accords bilatéraux ou des études plurinationales pilotées par le Centre de Vienne. Même si certains membres de ces équipes maîtrisent deux ou trois langues, rares sont ceux qui peuvent réunir des partenaires possédant un même niveau de compétence dans les langues de tous les pays participants. Ces coopérations tendent ainsi à renforcer la dominance de l'anglais comme *lingua franca*, mais l'anglais en question est un anglais « international » (Barbier, 2002), qui ne permet nullement de surmonter les problèmes de compréhension et de traduction des concepts construits et encastrés dans leurs environnements socio-culturels, économiques et politiques. Par voie de conséquence, il n'est guère étonnant de constater, premièrement, que le nombre de pays participant aux projets européens qui privilégient les approches qualitatives est en général plus limité que dans les projets quantitatifs ; deuxièmement, que les porteurs de projets et de réseaux européens tendent à justifier la constitution de leurs équipes en évoquant des raisons plus souvent pragmatiques que scientifiques (Hantrais, 2001).

Le bagage culturel du chercheur est considéré comme moins problématique lorsqu'il s'agit de faire des comparaisons quantitatives à partir d'analyses secondaires, mais ce n'est pas pour autant que les difficultés soient inexistantes, ne serait-ce qu'en raison de la formation inadéquate des chercheurs aux techniques requises (Elias et Kutsar, 2001). Si les questions de langue semblent être moins préoccupantes, lorsqu'il s'agit d'analyses secondaires, il n'en va pas de même pour les enquêtes statistiques. Dans ce cas, le bagage culturel du chercheur détermine non seulement les présupposés théoriques mais également le choix des données avec lesquelles il va travailler et les outils analytiques à sa disposition pour interpréter les résultats (Harkness, 1999). Les traductions doivent viser non pas la comparabilité lexicale mais plutôt l'équivalence conceptuelle, ce qui ne peut se faire sans une étude approfondie des divers contextes dans lesquels la langue est utilisée et se développe. Il va sans dire que les approches résolument qualitatives multiplient le nombre de questions linguistiques conceptuelles à résoudre et demandent un travail pointilleux d'analyse et d'interprétation (Cameron, 2003), ce qui pousse les porteurs de projets à restreindre le nombre de variables socioculturelles en limitant le nombre de pays participants. Ils tendent ainsi à ne retenir que les partenaires avec lesquels ils ont déjà établi une relation de confiance mutuelle, et avec lesquels ils partagent les mêmes présupposés intellectuels afin de pouvoir approfondir davantage l'analyse contextuelle.

II. La mixité méthodologique : vers une meilleure prise en compte de la diversité

Le nombre et la combinaison des pays et des variables sélectionnés agissent non seulement sur le processus de la recherche mais également sur les résultats. Comme l'ont constaté François de Singly et Jacques Commaille (1997, p. 9) lorsqu'ils cherchaient à donner un sens à la comparaison de la famille : « Retenir une comparaison limitée aux pays membres de l'Union européenne, c'est adopter, consciemment ou non, une position qui privilégie les différences et donc les traits qui distinguent les nations entre elles ». Le principe de la « distance variable » énoncé par Georg Simmel (1980) souligne l'importance de l'effet que peut avoir la distance qui sépare l'observateur de l'objet observé sur l'image qu'il en reçoit et sur son interprétation de celle-ci. Bien que la variabilité ait aussi ses limites, comme l'a démontré Richard Rose (1991, p. 447) quand il parle de « *bounded variability* », il va de soi que toute généralisation à partir de comparaisons limitées à quelques pays ou même à une seule région du monde ne reflète qu'une image partielle et partiale d'une certaine réalité. Les recherches quantitatives qui recouvrent tous les pays de l'Europe, comme c'est le cas pour la plupart des analyses secondaires, ont l'avantage de pouvoir se servir de données européennes harmonisées situées par rapport à une moyenne européenne, mais l'image qu'elles renvoient ne peut être qu'instantanée, et l'harmonisation est souvent faite à partir d'éléments peu comparables. De même que les frontières nationales sont instables, celles de l'Union européenne ne cessent d'être modifiées lors de chaque arrivée de nouveaux membres, ce qui accroît d'autant la diversité interne et rend les moyennes désuètes. Même s'ils ont tous été marqués par le régime soviétique, le dernier élargissement vers l'Est est loin d'avoir apporté un bloc de pays statistiquement homogène, que ce soit sur le plan économique, social ou politique. Seules des analyses fines et approfondies peuvent bien déceler et élucider cette grande diversité interne.

Qu'elle soit imposée par les financeurs ou librement consentie par les chercheurs, toute comparaison implique des choix de pays, de partenaires, de variables et de méthodes. Qui dit choix dit compromis, car les moyens en temps et en argent ne sont jamais infinis. De même que la mixité ou le métissage (prôné par Catherine Marry, 2003, p. 312) des méthodes a permis, dans la deuxième moitié du 20^e siècle, de surmonter les écueils des approches classiques des comparaisons internationales, il nous semble qu'il est d'autant plus pertinent dans le contexte des coopérations européennes au 21^e siècle. Cette solution peut certes être vue comme un compromis, non parce que les chercheurs font l'économie d'un travail rigoureux et systématique, loin de là, car elle implique un

travail minutieux de déconstruction et de reconstruction des paramètres et des objets de la recherche, mais parce qu'une méthode isolée ne suffit pas pour saisir la complexité des phénomènes et des cultures scientifiques des chercheurs qui les observent. La mixité des méthodes, sous forme de triangulation ou de regards croisés, a été recommandée depuis longtemps dans les manuels de méthodes comme moyen de vérifier les données (Bryman, 1988 ; Brannen, 1992 ; Burnham et al., 2004). Les résultats ne sont pas forcément toujours concordants ni complémentaires, mais une telle approche a le mérite de rendre visibles les interactions, les articulations et les tensions, de tendre vers le décloisonnement des paradigmes, de susciter des synergies et de sortir de l'ethnocentrisme dont nous sommes tous coupables.

Références

AIDELF, 2002, « Vivre plus longtemps, avoir moins d'enfants, quelles implications », Colloque international de Byblos-Jbel (10-13 octobre 2000), Paris, Presses Universitaires de France.

Barbier, J. C., 2002, « Marchés du travail et systèmes de protection sociale : pour une comparaison internationale approfondie », *Sociétés contemporaines*, n° 45-6, pp. 101-214.

Brannen, J. (ed.), 1992, *Mixing Methods*, Aldershot, Avebury.

Bryman, A., 1988, *Quantity and Quality in Social Research*, London, Routledge.

Bryman, A., 1992, « Quantitative and Qualitative Research : Further Reflections on Their Integration », in J. Brannen (ed.), *Mixing Methods*, Aldershot, Avebury, pp. 57-78.

Burnham, P., Gilland, K., Grant, W., Layton-Henry, Z., 2004, *Research Methods in Politics*, Basingstoke, Palgrave.

Cameron, C. (ed.), 2003, *Cross-National Qualitative Methods*, Luxembourg, Office for Official Publications of the European Communities.

Chamberlayne, P., King, A., 2000, *Cultures of Care : Biographies of Carers in Britain and the Two Germanies*, Bristol, The Policy Press.

COM(2000)612 final, Communication from the Commission to the Council, the European Parliament, the Economic and Social Committee and the Committee of the Regions, « Making a Reality of the European Research Area : Guidelines for EU Research Activities (2002-2006) », Brussels, 4.10.2000.

COM(2002)499 final, Communication from the Commission, « More Research for Europe : towards 3% of GDP », Brussels, 11.9.2002.

Davies, P., 2000, « Contributions from Qualitative Research », in H.T.O. Davies, S.M. Nutley et P.C. Smith (eds.), *What Works ? Evidence-based Policy and Practice in Public Services*, Bristol, The Policy Press, pp. 291-316.

de Singly, F. et Commaille, J., 1997, « Les règles de la méthode comparative dans le domaine de la famille : le sens d'une comparaison », in J. Commaille et F. de Singly (dir.), *La question familiale en Europe*, Paris et Montréal, L'Harmattan, Logiques sociales, pp. 7-30.

Dogan, M., Pelassy, M., 1990, *How to Compare Nations : Strategies in Comparative Politics*, 2^{nd} ed., Chatham, NJ, Chatham House Publishers.

Dupré, M., Jacob, A., Lallement, M., Lefèvre, G. et Spurk, J., 2003, « Les comparaisons internationales : intérêt et actualité d'une stratégie de recherche », in M. Lallement et J. Spurk (dir.), *Stratégies de la comparaison internationale*, Paris, CNRS éditions, pp. 7-18.

Elias, P., Kutsar, D., 2001, « Creating, Accessing and Using Panels and Large-Scale Databases in International Comparisons of Family and Welfare », in L. Hantrais (ed.), *Researching Family and Welfare from an International Comparative Perspective*, Luxembourg, Office for Official Publications of the European Communities, pp. 80-1.

Esping-Andersen, G., Regini, M. (dir.), 2000, *Why Deregulate Labour Markets ?*, Oxford, Oxford University Press.

European Commission, 1999, « Targeted Socio-Economic Research (TSER) : Project Synopses 1994-1998 », Brussels, European Commission, EUR 18844.

European Commission, 2003, « Key Action Improving the Socio-Economic Knowledge Base : Synopses of Key Action Projects Funded as a Result of the Three Calls for Proposals (1999-2003) », Luxembourg, Office for Official Publications of the European Communities.

Eyers, I., 2004, « Comparative Multi-methods Approaches to the Care of Older People », *Cross-National Research Papers*, 7 (2), pp. 30-8.

Flora, P. (dir.), 1986, *Growth to Limits : the Western European Welfare States since World War II*, tomes 1 et 2, Berlin et New York, W. de Gruyter.

Galtung, J., 1982, « On the Meaning of 'Nation' as a 'Variable' », in M. Niessen and J. Peschar (eds.), *International Comparative Research : Problems of theory, Methodology and Organization in Eastern and Western Europe*, Oxford, Pergamon, pp. 17-34.

Ghiglione, R., Matalon, B., 1978, *Les Enquêtes sociologiques : théories et pratique*, Paris, Armand Colin.

Grootings, P., 1986, « Technology and Work : A Topic for East-West Comparison ? », in P. Grootings (ed.), *Technology and Work : East-West Comparison*, Londres, Sydney et Dover, New Hampshire, Croom Helm, pp. 275-301.

Hantrais, L., 1999, « Contextualization in Cross-National Comparative Research », *International Journal of Social Research Methodology : Theory & Practice*, 2 (2), pp. 93-108.

Hantrais, L. (dir.), 2001, *Researching Family and Welfare from an International Comparative Perspective*, Luxembourg, Office for Official Publications of the European Communities.

Hantrais, L., Letablier, M. T., 1998, « La démarche comparative et les comparaisons franco-britanniques », *La Revue de l'IRES*, n° 28, numéro spécial, pp. 145-62.
Hantrais, L., Mangen, S. (dir.), 1996, *Cross-National Research Methods in the Social Sciences*, Londres et New York, Pinter.
Harkness, J., 1999, « In Pursuit of Quality : Issues for Cross-National Survey Research », *International Journal of Social Research Methodology : Theory & Practice*, 2 (2), pp. 125-40.
Heclo, H., 1974, *Modern Social Politics in Britain and Sweden : From Relief to Income Maintenance*, New Haven et Londres, Yale University Press.
Joliot, P., 2001, *La recherche passionnément*, Paris, Odile Jacob.
Lallement, M., 2003, « Pragmatique de la comparaison », in M. Lallement et J. Spurk (dir.), *Stratégies de la comparaison internationale*, Paris, CNRS éditions, pp. 297-307.
Lijpart, A., 1994, *Electoral Systems and Party Systems : A Study of Twenty-Seven Democracies, 1945-1990*, Oxford, Oxford University Press.
Lipset, S.M., Rokkan, S. (eds.), 1967, *Party Systems and Voter Alignment : Cross-National Perspectives*, New York et Londres, The Free Press and Collier-Macmillan.
Lisle, E., 1985, « Validation in the Social Sciences by International Comparison », *Cross-National Research Papers*, 1 (1), pp. 11-28.
Mackie, T., Marsh, D., 1995, « The Comparative Method », in D. Marsh and G. Stoker (eds.), *Theory and Methods in Political Science*, Basingstoke, Macmillan, pp. 173-88.
Macura, M., Beets, G. (eds.), 2002, *Dynamics of Fertility and Partnership in Europe : Insights and Lessons from Comparative Research, tome 1*, New York et Genève, United Nations.
March, J.G., Olsen, J.P., 1984, « The New Institutionalism : Organizational Factors in Political Life », *American Political Science Review*, tome 78, pp. 734-49.
Marry, C., 2003, « Pour le mélange des genres dans les comparaisons internationales », in M. Lallement et J. Spurk (dir.), *Stratégies de la comparaison internationale*, Paris, CNRS éditions, pp. 307-16.
Maurice, M., 1989, « Méthode comparative et analyse sociétale. Les implications théoriques des comparaisons internationales », *Sociologie du travail*, n° 2, pp. 175-91.
Maurice, M., Sellier, F. Silvestre, J. J., 1992, « Analyse sociétale et cultures nationales : réponse à Philippe d'Iribarne », *Revue française de sociologie*, tome XXXIII, pp. 75-86.
Øyen, E. (dir.), 1990, *Comparative Methodology : Theory and Practice in International Social Research*, Londres, Newbury Park, CA. et New Dehli, Sage.
Ragin, C., 1987, *The Comparative Method : Moving beyond Qualitative and Quantitative Strategies*, Berkeley, CA, University of California Press.

Rose, M., 1985, « Universalism, Culturalism and the Aix Group : Promise and Problems of a Societal Approach to Economic Institutions », *European Sociological Review*, 1 (1), pp. 65-83.

Rose, R., 1991, « Comparing Forms of Comparative Analysis », *Political Studies*, 39 (3), pp. 446-62.

Samuel, N., 1985, « Is There a Distinct Cross-National Comparative Sociology, Method and Methodology ? », *Cross-National Research Papers*, 1 (1), pp. 3-10.

Schultheis, F., 1991, « Introduction », in F. de Singly et F. Schultheis (dir.), *Affaires de famille, affaires d'État*, Jarville-La-Malgrange, Éditions de l'Est, pp. 7-20.

Simmel, G., 1980, *Essays as Interpretation in Social Sciences*, Manchester, Manchester University Press.

Soydon, H., 1996, « Using the Vignette Method in Cross-cultural Comparisons », in L. Hantrais and S. Mangen (eds.), *Cross-National Research Methods in the Social Sciences*, Londres et New York, Pinter, pp. 120-8.

Tennom, J., 1995, « European Research Communities : France vs. the United Kingdom », *The Puzzle of Integration. European Yearbook on Youth Policy and Research* (CYRCE), tome 1, pp. 269-81.

Treasury, Department of Education and Skills and Department of Trade and Industry, 2004 *Science and Innovation : Working towards a Ten-year Investment Framework*, Londres, The Stationery Office.

Verba, S., 1969, « The Uses of Survey Research in the Study of Comparative Politics : Issues and Strategies », in S. Rokkan, S. Verba, J. Viet et E. Almassy (eds.), *Comparative Survey Analysis*, La Haye et Paris, Mouton, pp. 56-106.

Wilkinson, S., 1998, « Focus Group Methodology : A Review », *Social Research Methodology : Theory & Practice*, 1 (3), pp. 181-203.

Les auteurs / Contributors

Jean-Claude BARBIER is Senior Researcher (CNRS) at the Centre d'études de l'emploi, Noisy-le-Grand. His research interests are in comparative social policy, European social policy and the theory of cross-national comparison, using qualitative research. His main publications in this area include: *Les politiques de l'emploi en Europe et aux États-Unis* (ed. with J. Gautié, PUF, 1998); "Welfare to Work or Work to Welfare, the French Case", in N. Gilbert and R. Van Voorhis (eds.), *Activating the Unemployed: A Comparative Appraisal of Work-Oriented Policies* (with B. Théret, Transaction Publishers, 2001); *Globalization and the World of Work* (ed. with E. Van Zyl, L'Harmattan, 2002); *Le nouveau système français de protection sociale* (with B. Théret, La Découverte, 2004).

Jean-Claude BARBIER est directeur de recherche (CNRS) au Centre d'études de l'emploi, Noisy-le-Grand. À partir de travaux sociologiques qualitatifs, ses recherches explorent la politique sociale comparée, les politiques sociales européennes et la théorie de la comparaison internationale. Ses principales publications dans le domaine sont : *Les politiques de l'emploi en Europe et aux États-Unis* (dir. avec J. Gautié, PUF, 1998) ; « Welfare to Work or Work to Welfare, the French Case », in N. Gilbert and R. Van Voorhis (eds.), *Activating the Unemployed : A Comparative Appraisal of Work-Oriented Policies* (avec B. Théret, Transaction Publishers, 2001) ; *Globalization and the World of Work* (dir. avec E. Van Zyl, L'Harmattan, 2002) ; *Le nouveau système français de protection sociale* (avec B. Théret, La Découverte, 2004).
Contact address: Jean-Claude.Barbier@mail.enpc.fr

Silke BOTHFELD est actuellement chercheuse à l'Institut de recherche en sciences économiques et sociales (WSI) de la Fondation Hans-Boeckler à Düsseldorf, et responsable de la section « politiques de l'emploi ». Ses recherches portent sur l'analyse des politiques publiques, la comparaison des systèmes d'emploi européens, l'emploi des femmes, les relations entre travail et vie familiale et les politiques d'égalité. Sa thèse sur l'apprentissage politique, à l'exemple de la réforme du congé parental allemand, est en cours de publication en langue allemande. Ses publications portent sur le rôle du travail à temps partiel dans les

marchés du travail transitionnels et sur l'instrument du *gender mainstreaming*.

Contact address: Silke-Bothfeld@BOECKLER.DE

Olivier GIRAUD est chargé de recherche au CNRS, détaché au Centre d'étude de l'emploi. Spécialiste d'analyse comparative de l'action publique, ses travaux actuels portent sur les régimes d'accès des jeunes à l'emploi en Europe et sur les modes de prise en charge de la dépendance. Il a récemment publié : *Fédéralisme et relations industrielles dans l'action publique en Allemagne : la formation professionnelle entre homogénéités et concurrences* (Paris, L'Harmattan, Collection Logiques Politiques, 2003).

Contact address: olivier.giraud@u-picardie.fr

Anne-Marie GUILLEMARD est professeur des Universités en sociologie, Faculté des Sciences humaines et sociales, Université Paris 5 – Sorbonne, et membre de l'Institut universitaire de France et de l'Académie européenne des Sciences. Elle est également membre des comités de rédaction de la *Revue Française de Sociologie*, de *European Review*, et de *Retraite et Société*, et vice-présidente du Réseau européen de recherche Cost A 13 intitulé « Changing Labour Markets, Welfare Policies and CitizenShip ». Elle est une spécialiste reconnue des comparaisons internationales portant sur la protection sociale, les systèmes de retraite et l'emploi. Ses domaines de recherche couvrent les questions d'âge et d'emploi, de recomposition des temps de la vie, de réforme de la protection sociale et de gestion des âges.

Contact address: Anne-Marie.Guillemard@ehess.fr

Linda HANTRAIS est professeur des Universités en politique sociale européenne, à l'Université de Loughborough, RU. Ses domaines de recherche couvrent la théorie, la méthodologie et la pratique des comparaisons internationales. De 2003 à 2005, elle a animé une série de séminaires financée par l'Economic and Social Research Council, RU, sur la recherche comparative européenne et la politique sociale. Depuis 1985, elle est rédactrice de la revue *Cross-National Research Papers*. Parmi ses publications sur ces thématiques figurent : *Cross-National Research Methods in the Social Sciences* (dir. avec S. Mangen, Pinter, 1996) ; *Gendered Policies in Europe : Reconciling Employment and Family Life* (dir., Palgrave, 2000) ; *Social Policy in the European Union* (Palgrave, 2^e éd., 2000) ; et *Family Policy Matters : Responding to Family Change in Europe* (Policy Press, 2004).

Contact address: L.Hantrais@lboro.ac.uk

Les auteurs / Contributors

Richard HYMAN is Professor of Industrial Relations at the London School of Economics and Political Science (LSE) and is founding editor of the *European Journal of Industrial Relations*. He has written extensively on the themes of industrial relations, collective bargaining, trade unionism, industrial conflict and labour market policy, and is author of a dozen books as well as numerous journal articles and book chapters. His comparative study *Understanding European Trade Unionism: Between Market, Class and Society* (Sage, 2001) is widely cited by scholars working in this field.

Contact address: R.Hyman@lse.ac.uk

Michel LALLEMENT est actuellement professeur au Conservatoire national des arts et métiers (chaire de sociologie du travail), également co-directeur du Lise (UMR CNRS n° 6209). Ses recherches portent sur les questions de temps et d'organisation du travail, de comparaisons internationales, de relations professionnelles et d'histoire de la sociologie. Derniers ouvrages parus : *Temps, travail et modes de vie* (PUF, 2003) et *Stratégies de la comparaison internationale* (dir. avec J. Spurk, CNRS, 2003).

Contact address: lallemen@cnam.fr

Marie-Thérèse LETABLIER est actuellement directrice de recherches au CNRS, détachée au Centre d'études de l'emploi dans l'unité Emploi et protection sociale. Ses recherches portent sur la sociologie du genre, sur l'emploi des femmes, les relations entre travail et vie familiale, les politiques d'égalité et de conciliation travail/famille, et les politiques d'accueil des enfants. Elle a participé à divers réseaux de recherche européens, et privilégie l'approche comparative dans ses travaux. Elle a publié notamment *Families and Family Policies in Europe* (avec L. Hantrais, Longman, 1996), et a contribué à de nombreux ouvrages collectifs anglais et allemands.

Contact address: letablie@mail.enpc.fr

Jacqueline O'REILLY is Reader in Sociology at the University of Sussex and visiting fellow at the Wissenschaftszentrum Berlin, in the research group Labour Market Policy and Evaluation. Her research interests are in the changing organisation of work and welfare from a comparative cross-national perspective, with particular reference to the gendered impact of these changes. She has used a combination of different methodological approaches, ranging from qualitative company case studies to event history analysis based on household panel data. Her book-length publications in this area include: *Regulating Working Time Transitions in Europe* (ed., Edward Elgar, 2003); *Part-time Prospects:*

International Comparisons of Part-Time Work in Europe, North America and the Pacific Rim (with C. Fagan, Routledge, 1998); *International Handbook on Labour Market Policy and Evaluation* (ed. with G. Schmid and K. Schömann, Edward Elgar, 1996).

Contact address: jo40@sussex.ac.uk

Sophie ROUAULT a été entre 2000 et 2002 « *research fellow* » au sein du département « Emploi et marché du travail » (dirigé par Günther Schmid) du Wissenschaftszentrum Berlin für Sozialforschung (WZB), avant de se spécialiser en tant que politologue indépendante dans l'évaluation et l'accompagnement scientifique de projets de recherche-action pluri-nationaux. Ses publications, effectuées dans le cadre de ses travaux de thèse (sous la direction de Pierre Muller, CEVIPOF), portent sur la mise en œuvre des politiques publiques, sur la comparaison des politiques nationales d'emploi et sur l'articulation entre politiques nationales et communautaires (à partir de l'exemple du Fonds social européen et de la stratégie européenne pour l'emploi).

Contact address: srouault@web.de

Bruno THÉRET est directeur de recherche au CNRS, IRIS-CREDEP, UMR 7170 du CNRS, Université Paris Dauphine. Ses axes de recherche comprennent l'analyse comparative des sociétés notamment au niveau de leurs systèmes de protection sociale et en relation avec leurs systèmes politiques. Ses publications les plus récentes en ce domaine comprennent : *Protection sociale et fédéralisme : L'Europe dans le miroir de l'Amérique du Nord* (Bruxelles, P.I.E.-Peter Lang et Presses de l'Université de Montréal, 2002) ; « The French System of Social Protection : Path Dependencies and Societal Coherence », in N. Gilbert, R. Van Voorhis (eds.), *Changing Patterns of Social Protection* (avec J. C. Barbier, Transaction Books, 2003) ; « Responsabilité et solidarité : une approche en terme de dette », in C. Bec, G. Procacci (dir.), *De la responsabilité solidaire. Mutations dans les politiques d'aujourd'hui* (Paris, Syllepse, 2003) ; « Canada's Social Union in Perspective : Looking into the European Mirror », in S. Fortin, A. Noël, F. Sainte-Hilaire (eds.), *Forging the Canadian Social Union. SUFA and Beyond* (Montreal, IRPP, 2003) ; *Le nouveau système français de protection sociale* (avec J.C. Barbier, Paris, La Découverte, 2004) ; « Économie, éthique et droit : la contribution de l'économie institutionnelle de J.R. Commons à la compréhension de leurs (cor)rélations », in M. Gadreau, Ph. Batifoulier (dir.), *L'éthique médicale et la politique de santé* (Paris, Economica, 2005).

Contact address: theret@dauphine.fr

Les auteurs / Contributors

Rossana TRIFILETTI est professeur associée en politique sociale et sociologie de la famille à la faculté des sciences politiques « Cesare Alfieri », Université de Florence (DISPO). Ces recherches portent sur la sociologie de la famille, les politiques sociales, les questions de genre et de travail des femmes, les méthodologies qualitatives et l'histoire de la pensée sociologique. Elle a participé à plusieurs réseaux européens sur le travail social, les obligations familiales, les arrangements entre travail et soins aux personnes, le travail et la maternité et les nouvelles formes de services aux personnes. Ses publications récentes comportent : « Strategien, Alltagspraxis und Sozialer Wandel », in U. Gerhard, T. Knijn et A. Weckwert (eds.), *Erwerbstätige Mütter. Ein Europäischer Vergleich* (avec Constanza Tobio, München, Beck, 2003) ; « Dare un genere all'uomo flessibile : le misurazioni del lavoro femminile nel post-fordismo », in F. Bimbi (ed.), *Differenze e diseguaglianze. Prospettive per gli studi di genere in Italia* (Bologna, Il Mulino, 2003) et « Les soins aux personnes âgées et les parcours d'intégration des immigrés en Italie », (*Retraite et société* 44, janvier 2005, pp. 149-169).

Contact address: rossana.trifiletti@unifi.it

Noel WHITESIDE is Professor of Comparative Public Policy at the University of Warwick and Zurich Financial Services Fellow. She works on social and public policy in comparative and historical perspective and is the author of numerous articles and book chapters addressing these themes. Her books include *Casual Labour: the Unemployment Question and the Port Transport Industry. 1880-1970* (Oxford, OUP, 1985), *Bad Times, Unemployment in British Social and Political History* (London, Fabers, 1991), and *Developments in the British Welfare State: 1939-5* (London, HMSO, 1992). She has co-edited with M. Mansfield and R. Salais *Aux sources du chômage: une comparaison interdisciplinaire France-Grande-Bretagne* (Paris, Belin, 1994) and *Governance, Industry and Labour Markets in Britain and France: the Modernising State in the Mid-Twentieth Century* (with R. Salais, London, Routledge, 1998). Her most recent book, co-edited with Professor G.L. Clark, is *Pension Security in the Twenty-first Century: Redrawing the Public-Private Divide* (Oxford, OUP, 2003).

Contact address: N.Whiteside@warwick.ac.uk

Travail & Société

La collection « Travail & Société » analyse les évolutions de la sphère du travail et des politiques sociales à travers l'étude des stratégies menées par les acteurs sociaux, tant sur le plan national qu'européen. Elle propose une approche pluridisciplinaire – politique, sociologique, économique, juridique et historique – dans un souci de dialogue et de complémentarité.

La collection ne se limite pas à des études du champ social *stricto sensu* mais vise également à illustrer les impacts sociaux indirects des politiques économiques et monétaires. Elle s'attache à mettre en perspective les évolutions sociales, tant du point de vue historique que de manière comparative, en illustrant la convergence et la divergence dans les différents parcours nationaux. La dimension européenne, et plus particulièrement l'impact de l'intégration européenne, constitue un axe d'analyse privilégié.

Directeur de collection : **Philippe POCHET**, *Directeur de l'Observatoire social européen (Bruxelles) et Digest Editor du* Journal of European Social Policy

Work & Society

The series "Work & Society" analyses the development of employment and social policies, as well as the strategies of the different social actors, both at national and European levels. It puts forward a multi-disciplinary approach – political, sociological, economic, legal and historical – in a bid for dialogue and complementarity.

The series is not confined to the social field *stricto sensu*, but also aims to illustrate the indirect social impacts of economic and monetary policies. It endeavours to clarify social developments, from a comparative and a historical perspective, thus portraying the process of convergence and divergence in the diverse national societal contexts. The manner in which European integration impacts on employment and social policies constitutes the backbone of the analyses.

Series Editor: **Philippe POCHET**, *Director of the Observatoire Social Européen (Brussels) and Digest Editor of the* Journal of European Social Policy

Titres récents / Recent Titles

No.59 – *Changing Liaisons. The Dynamics of Social Partnership in 20th Century West-European Democracies*, Karel DAVIDS, Greta DEVOS & Patrick PASTURE (eds.), 2007, 265 p., ISBN 978-90-5201-365-7.

No.58 – *Work and Social Inequalities in Health in Europe*, Ingvar LUNDBERG, Tomas HEMMINGSSON & Christer HOGSTEDT (eds.), SALTSA, 2007, 538 p., ISBN 978-90-5201-372-5.

No.57 – *European Solidarities*, Lars MAGNUSSON & Bo STRÅTH (eds.), SALTSA, 2007, 355 p., ISBN 978-90-5201-363-3.

No.56 – *Industrial Relations in Small Companies. A Comparison: France, Sweden and Germany*, Christian DUFOUR, Adelheid HEGE, Sofia MURHEM, Wolfgang RUDOLPH & Wolfram WASSERMANN (eds.), SALTSA, 2007, 229 p., ISBN 978-90-5201-360-2.

No.55 – *The European Sectoral Social Dialogue. Actors, Developments and Challenges*, Anne DUFRESNE, Christophe DEGRYSE & Philippe POCHET (eds.), SALTSA/Observatoire social européen, 2006, 342 p., ISBN 978-90-5201-052-6.

No.54 – *Reshaping Welfare States and Activation Regimes in Europe*, Amparo SERRANO PASCUAL & Lars MAGNUSSON (eds.), SALTSA, 2007, 319 p., ISBN 978-90-5201-048-9.

No.53 – *Shaping Pay in Europe. A Stakeholder Approach*, Conny Herbert ANTONI, Xavier BAETEN, Ben J.M. EMANS, Mari KIRA (eds.), SALTSA, 2006, 287 p., ISBN 978-90-5201-037-3.

No.52 – *Les relations sociales dans les petites entreprises. Une comparaison France, Suède, Allemagne*, Christian DUFOUR, Adelheid HEGE, Sofia MURHEM, Wolfgang RUDOLPH, Wolfram WASSERMANN (eds.), SALTSA, 2006, 243 p., ISBN 978-90-5201-323-7.

No.51 – *Politiques sociales. Enjeux méthodologiques et épistémologiques des comparaisons internationales / Social Policies. Epistemological and Methodological Issues in Cross-National Comparison*, Jean-Claude BARBIER & Marie-Thérèse LETABLIER (eds.), 2005, 4ᵉ tirage 2008/4th printing 2008, 295 p., ISBN 978-90-5201-420-3.

No.50 – *The Ethics of Workplace Privacy*, Sven Ove HANSSON & Elin PALM (eds.), SALTSA, 2005, 186 p., ISBN 978-90-5201-293-3.

No.49 – *The Open Method of Co-ordination in Action. The European Employment and Social Inclusion Strategies*, Jonathan ZEITLIN & Philippe POCHET (eds.), with Lars MAGNUSSON, SALTSA/Observatoire social européen, 2005, 2ᵉ tirage 2005/2nd printing 2005, 511 p., ISBN 978-90-5201-280-3.

N° 48 – *Le Moment Delors. Les syndicats au cœur de l'Europe sociale*, Claude DIDRY & Arnaud MIAS, 2005, 2ᵉ tirage 2005/2nd printing 2005, 349 p., ISBN 978-90-5201-274-2.

No.47 – *A European Social Citizenship? Preconditions for Future Policies from a Historical Perspective*, Lars MAGNUSSON & Bo STRÅTH (eds.), SALTSA, 2004, 361 p., ISBN 978-90-5201-269-8.

No.46 – *Restructuring Representation. The Merger Process and Trade Union Structural Development in Ten Countries*, Jeremy WADDINGTON (ed.), 2004, 414 p., ISBN 978-90-5201-253-7.

No.45 – *Labour and Employment Regulation in Europe*, Jens LIND, Herman KNUDSEN & Henning JØRGENSEN (eds.), SALTSA, 2004, 408 p., ISBN 978-90-5201-246-9.

N° 44 – *L'État social actif. Vers un changement de paradigme ?*, Pascale VIELLE, Philippe POCHET & Isabelle CASSIERS (dir.), 2005, ISBN 978-90-5201-227-8.

No.43 – *Wage and Welfare. New Perspectives on Employment and Social Rights in Europe*, Bernadette CLASQUIN, Nathalie MONCEL, Mark HARVEY & Bernard FRIOT (eds.), 2004, 3^e tirage 2006/3^{rd} printing 2006, 206 p., ISBN 978-90-5201-214-8.

No.42 – *Job Insecurity and Union Membership. European Unions in the Wake of Flexible Production*, M. SVERKE, J. HELLGREN, K. NÄSWELL, A. CHIRUMBOLO, H. DE WITTE & S. GOSLINGA (eds.), SALTSA, 2004, 202 p., ISBN 978-90-5201-202-5.

N° 41 – *L'aide au conditionnel. La contrepartie dans les mesures envers les personnes sans emploi en Europe et en Amérique du Nord*, Pascale DUFOUR, Gérard BOISMENU & Alain NOËL, 2003, en coéd. avec les PUM, 248 p., ISBN 978-90-5201-198-1.

N° 40 – *Protection sociale et fédéralisme*, Bruno THÉRET, 2002, en coéd. avec les PUM, 495 p., ISBN 978-90-5201-107-3.

No.39 – *The Impact of EU Law on Health Care Systems*, Martin MCKEE, Elias MOSSIALOS & Rita BAETEN (eds.), 2002, 2^e tirage 2003/2^{nd} printing 2003, 314 p., ISBN 978-90-5201-106-6.

No.38 – *EU Law and the Social Character of Health Care*, Elias MOSSIALOS & Martin MCKEE, 2002, 2^e tirage 2004/2^{nd} printing 2004, 259 p., ISBN 978-90-5201-110-3.

No.37 – *Wage Policy in the Eurozone*, Philippe POCHET (ed.), Observatoire social européen, 2002, 286 p., ISBN 978-90-5201-101-1.

N° 36 – *Politique salariale dans la zone euro*, Philippe POCHET (dir.), Observatoire social européen, 2002, 308 p., ISBN 978-90-5201-100-4.

No.35 – *Regulating Health and Safety Management in the European Union. A Study of the Dynamics of Change*, David WALTERS (ed.), SALTSA, 2002, 346 p., ISBN 978-90-5201-998-7.

No.34 – *Building Social Europe through the Open Method of Co-ordination*, Caroline DE LA PORTE & Philippe POCHET (eds.), SALTSA/Observatoire social européen, 2002, 2^e tirage 2003/2^{nd} printing 2003, 311 p., ISBN 978-90-5201-984-0.

N° 33 – *Des marchés du travail équitables ?*, Christian BESSY, François EYMARD-DUVERNAY, Guillemette DE LARQUIER & Emmanuelle MARCHAL (dir.), Centre d'études de l'emploi, 2001, 308 p., ISBN 978-90-5201-960-4.

No.32 – *Trade Unions in Europe: Meeting the Challenge*, Deborah FOSTER & Peter SCOTT (eds.), 2003, 2^e tirage 2005/2^{nd} printing 2005, 200 p., ISBN 978-90-5201-959-8.

No.31 – *Health and Safety in Small Enterprises. European Strategies for Managing Improvement*, David WALTERS, SALTSA, 2001, 404 p., ISBN 978-90-5201-952-9.

No.30 – *Europe – One Labour Market?*, Lars MAGNUSSON & Jan OTTOSSON (eds.), SALTSA, 2002, 306 p., ISBN 978-90-5201-949-9.

No.29 – *From the Werner Plan to the EMU. In Search of a Political Economy for Europe*, Lars MAGNUSSON & Bo STRÅTH (eds.), SALTSA, 2001, 2^e édition 2002/2^{nd} edition 2002, 526 p., ISBN 978-90-5201-999-4.

N° 28 – *Discriminations et marché du travail. Liberté et égalité dans les rapports d'emploi*, Olivier DE SCHUTTER, 2001, 234 p., ISBN 978-90-5201-941-3.

No.27 – *At Your Service? Comparative Perspectives on Employment and Labour Relations in the European Private Sector Services*, Jon Erik DØLVIK (ed.), SALTSA, 2001, 2^e tirage 2002/2^{nd} printing 2002, 556 p., ISBN 978-90-5201-940-6.

N° 26 – *La nouvelle dynamique des pactes sociaux*, Giuseppe FAJERTAG & Philippe POCHET (dir.), Observatoire social européen/European Trade Union Institute, 2001, 436 p., ISBN 978-90-5201-927-7.

Visitez le groupe éditorial Peter Lang
sur son site Internet commun
www.peterlang.com

P.I.E. Peter Lang – The website

Discover the general website of the Peter Lang publishing group:

www.peterlang.com